清明上河圖
解碼錄

余輝 著

商務印書館

（北宋）張擇端

《清明上河圖》卷

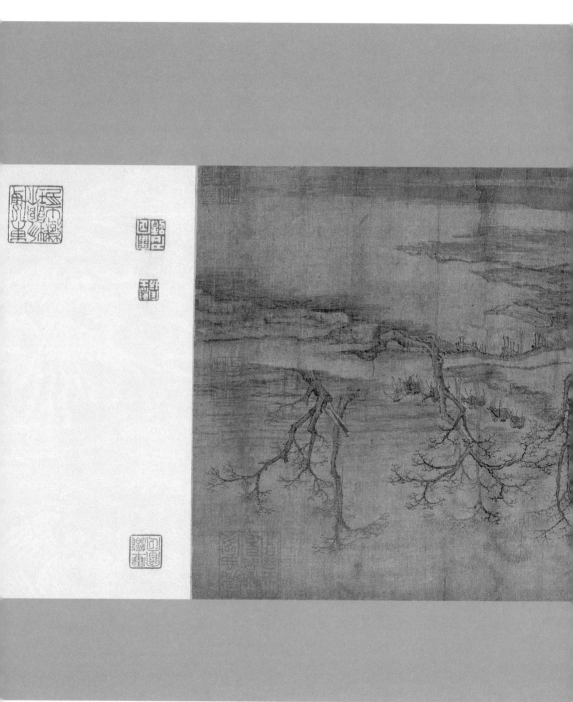

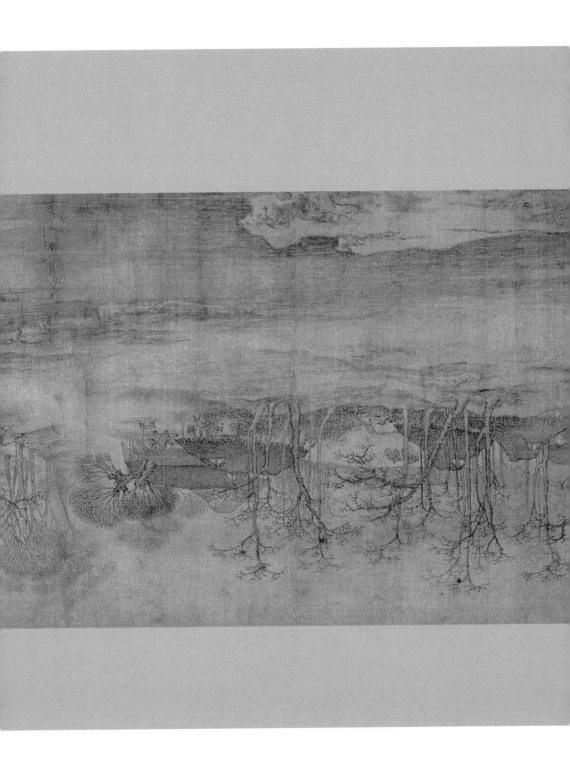

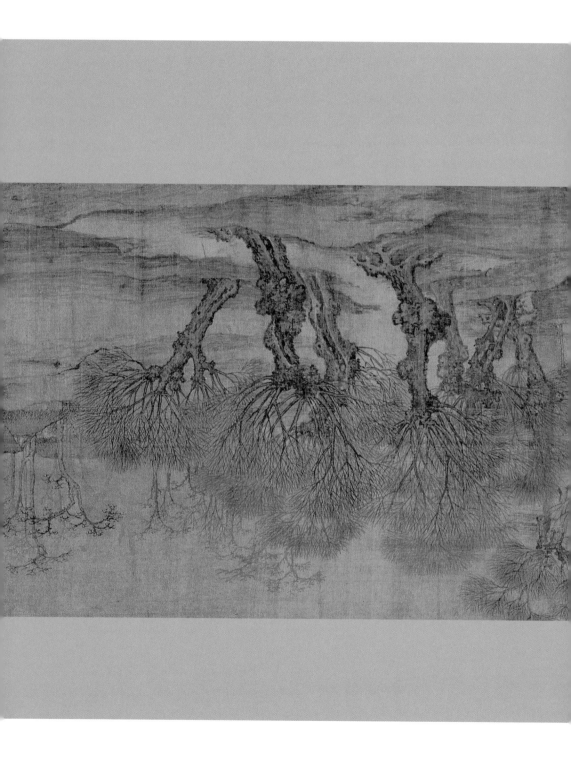

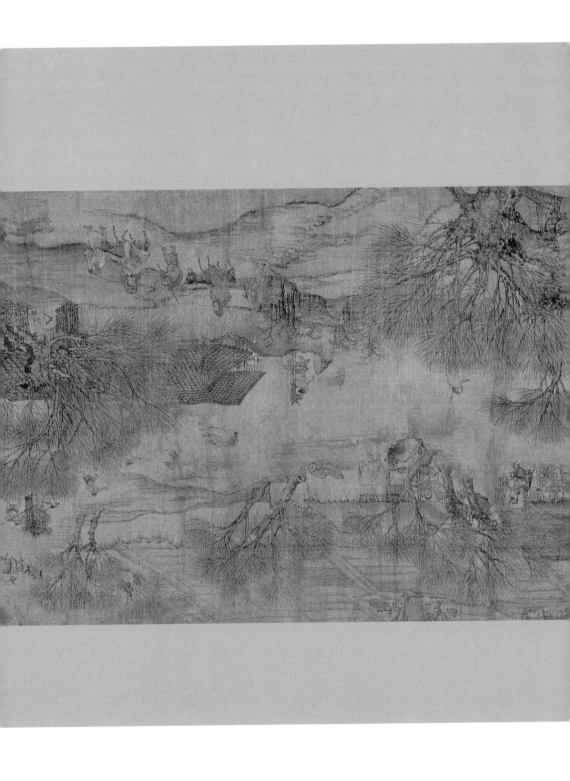

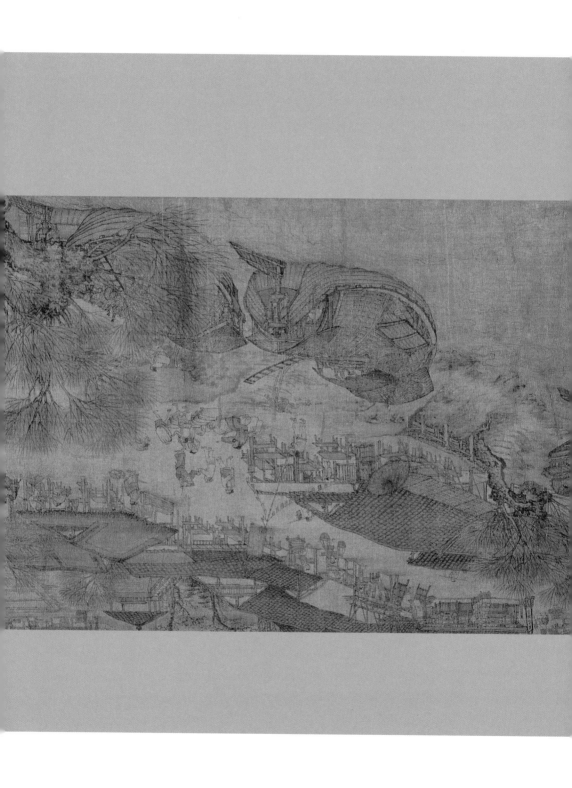

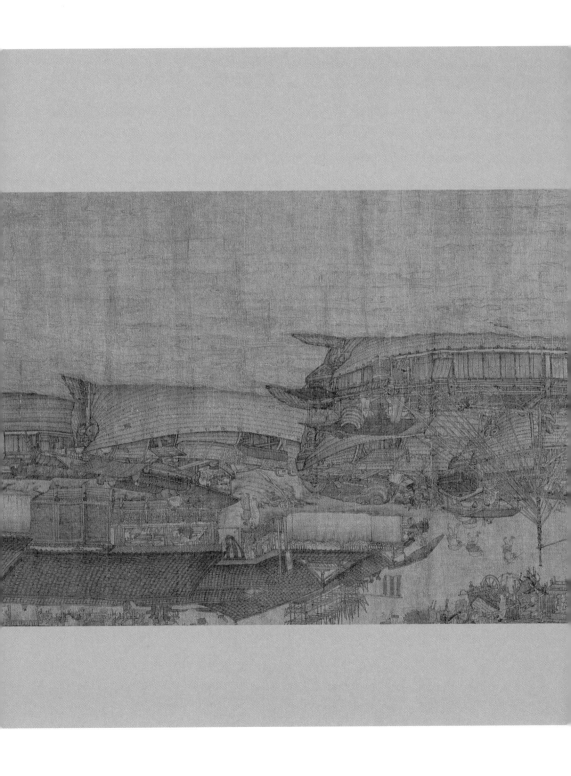

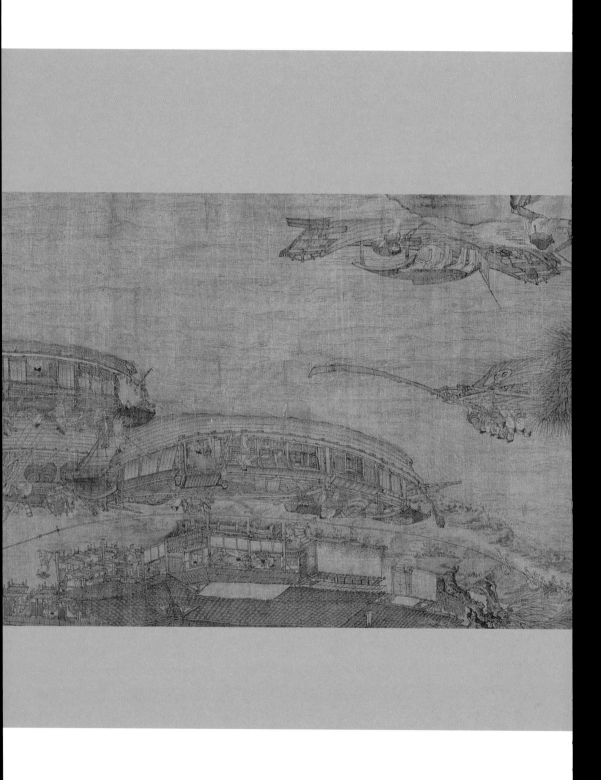

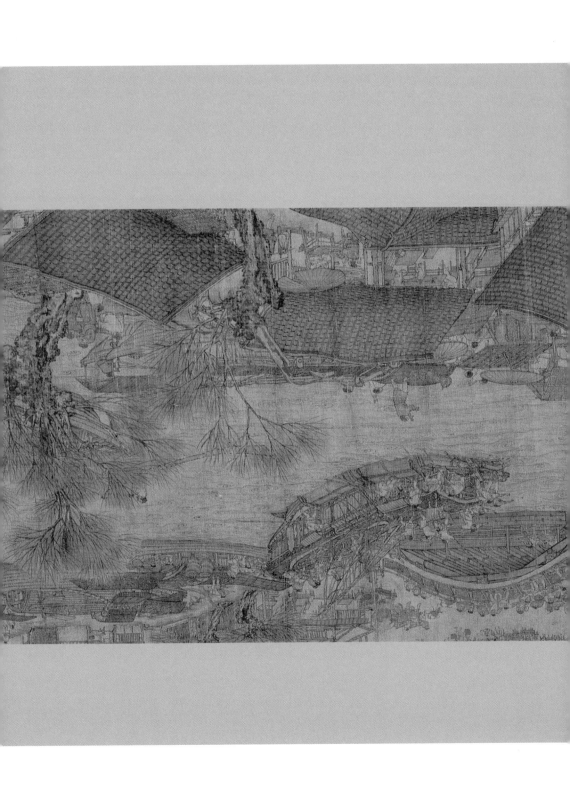

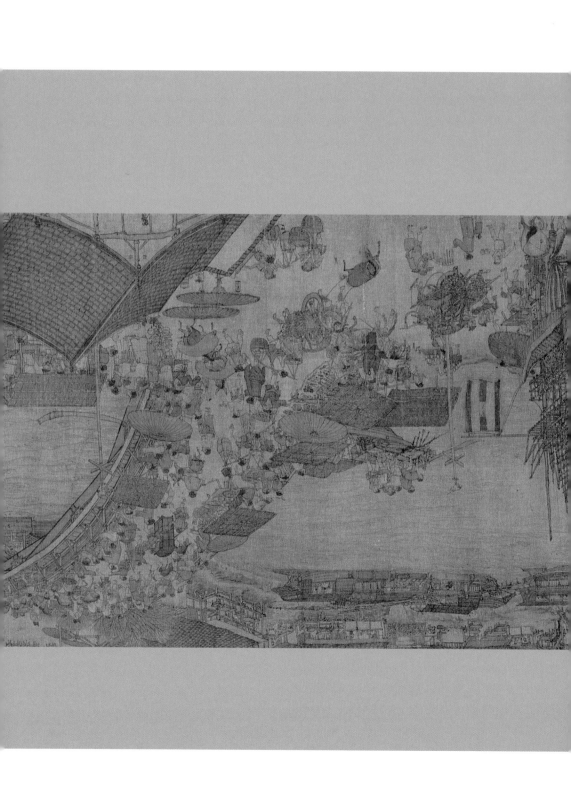

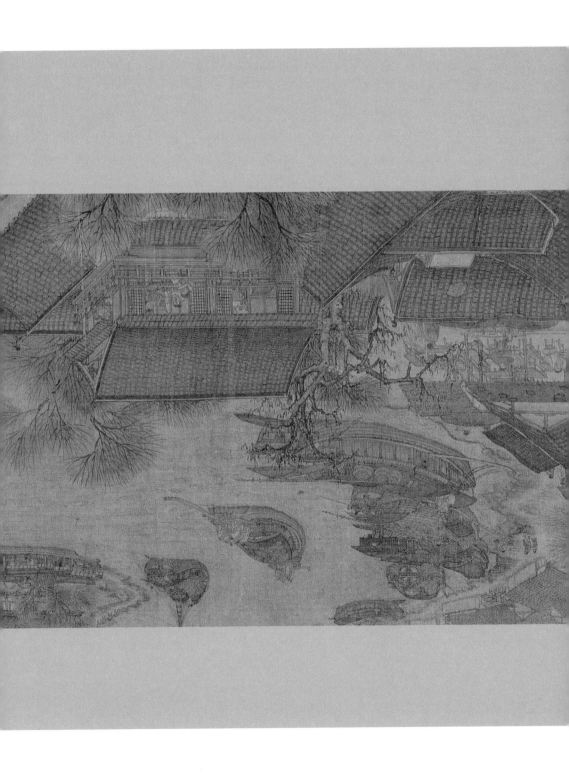

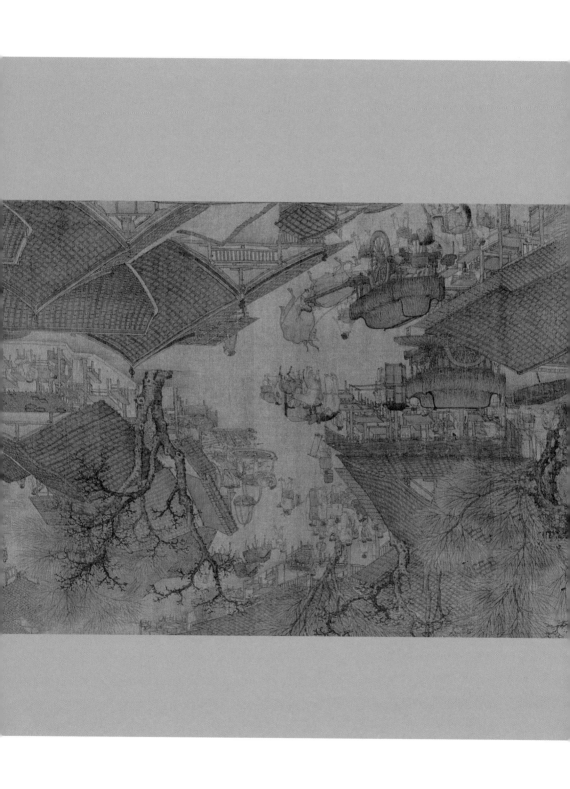

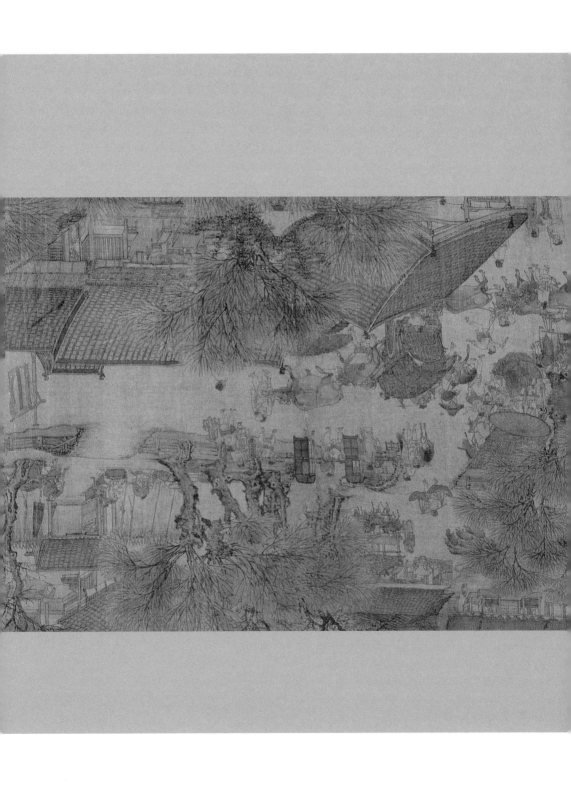

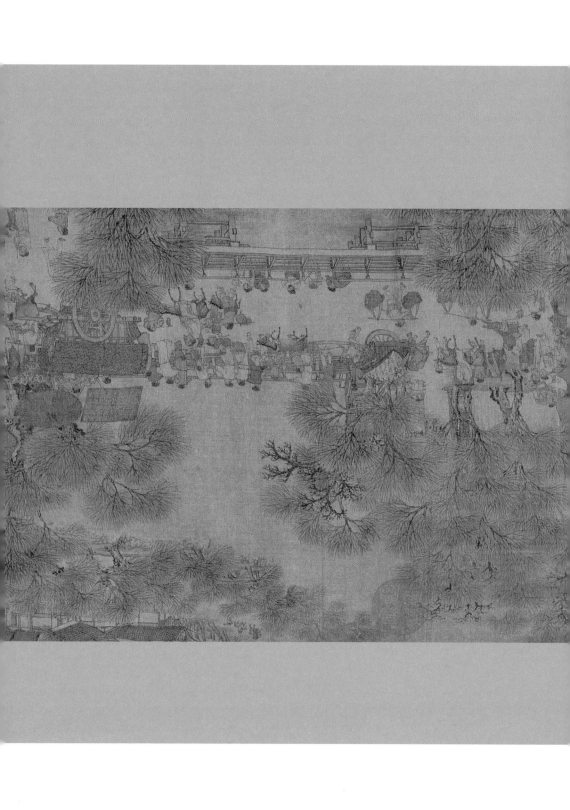

著 錄

後隔水鈐印：明何棟『太華主人』（白文）、清宣統皇帝溥儀『宣統御覽之寶』（朱文）、『宣統鑒賞』（朱文）、『無逸齋精鑒璽』（朱文）、清畢沅『婁東畢沅鑒藏』（朱文）。拖尾鈐印：『翰林』（朱文，騎縫半印）、『□平』（朱文、騎縫半印）、『真賞』（朱文、騎縫半印）、明吳履『德基』（朱文）、『清白傳家』（白文，印主不明）、明石巍『雪齋』（朱文）、『?』（朱文）、『記』（朱文，印主不明）、『延陵』（白文，印主不明）、『清白傳家』（白文，印主不明）、『子孫永享』（朱文，印主不明）、『□長□□□圖書』（朱文，印主不明）、『子孫寶之』（朱文，印主不明）、『吳氏家藏』（朱文，印主不明）、『伸』（白文，印主不明）、『詞林退翁』（白文，印主不明）、清陸費墀『鏗士寶玩』（白文）。

一 跋文及印章著錄

拖尾跋文的作者有金代張著、張公藥（三則）、酈權（三則）、王磵（二則）、張世積（二則）、元代楊準、劉漢、明代吳寬、李東陽（二則）、陸完、馮保、如壽十二家，題跋和款印著錄如下：

金代張著，字仲揚，永安（今北京）人，能詩善鑒賞。泰和五年（1205），他被授監御府書畫。其跋書於一一八六年，跋曰：

翰林張擇端,字正道,東武人也。幼讀書,遊學於京師,後習
繪事。本工其界畫,尤嗜於舟車市橋郭徑,別成家數也。按《向氏評
論圖畫記》云:「《《西湖爭標圖》《清明上河圖》選入神品。」藏者
宜寶之。大定丙午清明後一日,燕山張著跋。

鈐印:清陸費墀『陸丹叔氏秘笈之印』(白文)、『鏗士寶玩』(白文)、『審
定名跡』(白文)、清畢沅『畢沅秘藏』(白文)、『翰林』(朱文、騎縫印)、『真
賞』(朱文、騎縫印),底部另有一印,漶漫不清。

金代張公藥(生卒年不詳,主要活動於十二世紀中期),字元石,號竹堂,
滕陽(今山東滕州市)人,以父蔭入仕,官至昌武軍節度副使。其跋曰:

通衢車馬正喧闐,祇是宣和第幾年。當日翰林呈畫本,升平風
物正堪傳。

水門東去接隋渠,井邑魚鱗此不如。老氏從來戒盈滿,故知今
日變丘墟。

楚柂吳檣萬里舡,橋南橋北好風煙。喚回一餉繁華夢,簫鼓樓
台若個邊。竹堂張公藥。

金代酈權,字元輿,臨漳(今屬河北)人,明昌(一一九○—一一九五)
初年為著作郎,著有《坡軒集》。其跋曰:

車轂人肩困擊磨珠簾
十里沸笙歌而今遺老空興政和
樂游猶恨空和與政和
宋之奢靡至宣
政間尤甚

病都門花石日千艘此宋荒
石日之運

京師得復比豐沛根本之
謀度漢高不念遠方民力

鄈郡酈權

歌樓酒市滿煙花溢郭闐城
百萬家誰遣荒涼成野草
維垣專政是奸邪
兩橋至日絕江舡 東門二橋俗謂之
上橋下橋
十里笙歌邑屋連極目如今
盡禾黍卻開圖本看風煙

臨洺王礀

峨峨城闕舊梁都，二十通門五漕渠。何事東南最闐溢，江淮財利走舟車。

車轂人肩困擊磨，珠簾十里沸笙歌。而今遺老空垂涕，猶恨宣和與政和（宋之奢靡至宣政間尤甚）。

京師得復比豐沛，根本之謀度漢高。不念遠方民力病，都門花石日千艘（晚宋花石之運來自此門）。鄈郡酈權。

金代王礀（?—一二○三），字逸濱，汴京（今河南開封）人，詩文佳、名望高，明昌年間（一一九○—一一九五）末期賜同進士、授亳州鹿邑主簿。其跋曰：

歌樓酒市滿煙花，溢郭闐城百萬家。誰遣荒涼成野草，維垣專政是奸邪。

兩橋無日絕江舡（東門二橋。俗謂之上橋、下橋），十里笙歌邑屋連。極目如今盡禾黍，卻開圖本看風煙。臨洺王礀。

金元之際張世積，博平（今屬山東聊城）人，金代遺民，生平不詳。其跋曰：

畫橋虹臥浚儀渠，兩岸風煙天下無。滿眼而今皆瓦礫，人猶時

復得機珠。

繁華夢斷兩橋空，唯有悠悠汴水東。誰識當年圖畫日，萬家簾幕翠煙中。博平張世積。

鈐印：明李賢『李賢』（朱文）、清陸費墀『鏗士寶玩』（白文）、『丹叔真賞』（白文）、清畢沅『畢沅之章』（白文）、『翰林』（朱文、騎縫印）、『真賞』（朱文、騎縫印）。

元代楊準，字公平，號玉華居士，西昌（今屬四川）人，翰林學士吳澄弟子，文章高古。其跋書於一三五二年，跋曰：：

右故宋翰林張擇端所畫清明上河圖一卷。金大定間燕山張著跋云：《向氏圖畫記》所謂選入神品者是也。我元至正之辛卯，準寓薊日久，稍訪求古今名筆以新耳目。會有以茲圖見喻者，且云圖初留秘府，後為官匠裝池者以似本易去，而售於貴官某氏。某後守真定，主藏者復私之以鬻於武林陳某。陳得之且數年，坐他事稍窘急，又聞守且歸，恐遂速禍怨，思欲密付諸賢士君子。準聞語，即傾橐購之，蓋平生癖好在是也。卷前有徽廟標題，後有亡金諸老詩若干首，私印之雜誌於詩後者若干枚。其位置若城郭市橋屋廬之遠近高下，草樹馬牛驢駝之大小出沒，以及居者行者舟車之往還先

後，皆曲盡其意態而莫可數計，蓋汴京盛時偉觀也。汴自朱梁來，消耗極矣，至宋列聖休養百年，始獲臻此甚盛。其君相之勤勞，閭井之豐庶，俗尚之茂美，皆可按圖想其萬一。吾知畫者之意，蓋將以觀當時而夸後代也。不然則厄於時而思彈其伎，以傑然自異於眾史也，何其精能之至。而豪髮無遺恨歟！此豈一朝一夕所能就者？其用心亦良苦矣。夫何京攸父子，以權奸柄國，使萬姓愁痛，強虜傑驚，而汴之受禍有不忍言者。意是圖脫稿，曾幾何時，而向之承平故態，已索然荒煙野草之不勝其感矣。當是時，城外內之金帛珍玩，根括殆盡，而是圖獨淪落到今，逾二百年而未甚弊壞，豈有數耶。自時厥後，其地遂終不睹漢官，而困於戰爭且日甚。雖欲求卷中所圖仿佛，又安可得矣。烏乎！都邑廢興，雖系運數，而人謀弗臧，蓋有自。天津聞鵑之歎，崇宣秉鈞之虐，謂非基於熙豐大臣之謬誤可乎。其所以致汴之陸沉，而不可復振者，亦必有任其責矣。今天下一家，前代故都咸沐聖化，其生聚浩穰宜不減昔，惜吾未得一一躬造其地，以覽觀其盛。故於是卷，既嘉其筆墨之工，而又因以識予之感慨云。至正壬辰九月望日，西昌玉華素士楊準跋。

跋後鈐印二：『準』（白文）、『京兆文章家印』（朱文）。

鈐印：清陸費墀『鏗士寶玩』（白文）、『丹叔真賞』（白文）、清畢沅『畢』

出除繫之余正甲午四月望新喻劉漢謹跋

静山周氏文府所藏清明上河圖乃故
宋宣政年間名筆也筆意精妙回
自宜入神品觀者見其邑屋之繁舟
車之盛商賈財貨之充美盈溢無
不嗟賞歆慕恨不得親生其時親目
其事然宋祚自建隆至宣政間安養生
息百有五六十年太平之盛蓋已極矣
天下之勢來者有勢而不變者此圖君子之
所宜寒心者也然則觀是圖者其將徒有
嗟賞歆暴之意乎噫後之為人君者
宜以此圖與無逸圖並觀之庶乎其可以
長守富貴也歲在旃蒙落蜚陽
李祁題

金燕山張著以此圖為張擇

（白文、騎縫印）、『翰林』（朱文、騎縫印）、『真賞』（朱文、騎縫印）。

元代劉漢，新喻（今屬江西），其跋書於一三五四年，跋曰：

余自幼喜畫學，業之四十年。平生所見畫，古今以軸計者，奚啻累千百。其精粗高下，要皆各擅一絕，往往不能兼備。壬辰秋，避地來西昌，楊君公平以余之專門也，出所藏清明上河圖以示。其市橋郭徑，舟車邑屋，草樹馬牛，以及於衣冠之出沒遠近，無一不臻其妙。余熟視再四，然後知宇宙間精藝絕倫有如此者。向氏所謂選入神品，誠非虛語。而或者猶以井蛙之見，妄加疵類，甚矣。其不知子都之姣，而亦何足為是圖輕重哉？烏乎！此希世玩也。為楊氏子若孫者，當珍襲之。至正甲午正月望，新喻劉漢謹跋。

元代李祁，字一初，茶陵（今屬湖南）人，元統（一三三三—一三三五）進士，官江浙儒學提舉。其跋曰：

靜山周氏文府所藏清明上河圖，乃故宋宣政年間名筆也。筆意精妙，固自宜入神品。觀者見其邑屋之繁，舟車之盛，商賈財貨之充羨盈溢，無不嗟賞歆慕，恨不得親生其時，親目其事。然宋祚自建隆至宣政間，安養生息百有五六十年，太平之盛，蓋已極矣。

金燕山張著以此圖為張擇
端筆必有所據至後人乃以
擇端作于宋宣政間今畫譜
具在當時有如斯人斯藝
而獨遺其名氏何耶大卿
朱公藏此已久予始獲展閱
恍然如入汴京置身流水游
龍間但少塵土撲面耳朱公
云此圖有稿本在張英公家
蓋其經營布置各極其態
信非率易所能成也吳寬

天下之勢，未有極而不變者，此固君子之所宜寒心者也。然則觀是圖者，其將徒有嗟賞歆慕之意而已乎，抑將猶有憂勤惕屬之意乎。噫！後之為人君為人臣者，宜以此圖與無逸圖並觀之，庶乎其可以長守富貴也。歲在旃蒙大荒落，雲陽李祁題。

鈐印二：『李一初氏』（朱文）、『不二心老人』（朱文）。

在金元文人的題跋中，有元代作者的跋文被裁，位於金元段的第四、五段之間。

明代吳寬（一四三五—一五〇四），字原博，號匏庵，長洲（今江蘇蘇州）人，官至禮部尚書。其跋曰：

金燕山張著以此圖為張擇端筆，必有所據。至後人乃以擇端作於宋宣政間，今畫譜具在，當時有如斯人斯藝，而獨遺其名氏，何耶？大卿朱公藏此已久，予始獲展閱，恍然如入汴京，置身流水游龍間，但少塵土撲面耳。朱公云：此圖有稿本，在張英公家。蓋其經營佈置，各極其態，信非率易所能成也。吳寬。

跋首鈐印：清陸墀『鏗士寶玩』（白文）、『丹叔真賞』（白文）、清畢沅『畢』

宋家汴都全盛特萬方玉帛航隨清明上河俗所
高傾城士女攜童見城中萬屋甍起百貨千商集
成蟻花棚柳市圍春風雲閣雲窗粲朝綺芳原細草
飛輕塵馳者若飆行若雲虹橋影落浪花裏撥舵撥
蓬俱有神笙歌在樓遊在野亦有驅牛種田者眼中
苦樂各有情縱使丹青未堪寫翰林畫史張擇端研
朱吮墨鏤心肝細窮豪髮夥千萬真與造化爭雕鐫
圖成進入緝熙殿御筆題籤標卷面天津回首杜鵑
啼倏忽春光幾時變朔風捲地天雨沙此圖此景復
誰家藏私印屢易主贏得風流後代誇姓名不入
宣和譜翰墨流傳藉吾祖獨從憂樂感興衰空吊
環州一抔土豐亨豫大約此徒當時誰進流民圖乾
坤頫仰意不極世事榮枯無代無
宗張擇端清明上河圖今大理卿致仕鶴坡朱
公所藏也族祖希蓬先生之遺墨在焉予三十年
前見之今其卷帙完好如故展玩累日為之歡悅
不能已因題其後弘治辛亥九月壬子太常寺少
卿兼翰林院侍講學士雲陽李東陽識

（白文、騎縫印）。清陸費墀『鏗士寶玩』（白文）、『丹叔真賞』（白文）、清畢瀧『畢瀧審定』（朱文、騎縫印）。

明代李東陽（一四四七—一五一六），字賓之，號西涯，茶陵（今屬湖南）人，李祁五世從孫。天順八年（一四六四）進士，官至吏部尚書。其跋書於一四九一年。跋曰：

宋家汴都全盛時，萬方玉帛航隨。清明上河俗所尚，傾城士女攜童兒。城中萬屋甍起，百貨千商集成蟻。花棚柳市圍春風，霧閣雲窗粲朝綺。芳原細草飛輕塵，馳者若飆行若雲。虹橋影落浪花裏，撥舵撥蓬俱有神。笙歌在樓遊在野，亦有驅牛種田者。眼中苦樂各有情，縱使丹青未堪寫。翰林畫史張擇端，研朱吮墨鏤心肝。細窮豪髮夥千萬，直與造化爭雕鐫。圖成進入緝熙殿，御筆題籤標卷面。天津回首杜鵑啼，倏忽春光幾時變。朔風捲地天雨沙，此圖此景復誰家。家藏私印屢易主，贏得風流後代誇。姓名不入宣和譜，翰墨流傳藉吾祖。獨從憂樂感興衰，空吊環州一抔土。豐亨豫大紛此徒，當時誰進流民圖。乾坤頫仰意不極，世事榮枯無代無。

宋張擇端清明上河圖，今大理卿致仕鶴坡朱公所藏也。族祖希蓬先生之遺墨在焉。予三十年前見之，今其卷帙完好如故。展玩累日，為之歡惋不能已，因題其後。弘治辛亥九月壬子，太常寺少卿兼翰林院侍講學士，雲陽李東陽識。

跋首鈐印：『長沙』（朱文）。跋尾鈐印三：『長沙』（朱文）、『賓之』（朱文）、『茶陵新州故家』（朱文）。

李東陽於一五一五年又跋：

右清明上河圖一卷，宋翰林畫史東武張擇端所作。上河云者，蓋其時俗所尚，若今之上冢然，故其盛如此也。圖高不滿尺，長二丈有奇，人形不能寸，小者才一二分。他物稱是。自遠而近，自略而詳，自郊野以及城市。山則巍然而高，隤然而卑，窪然而空。水則淵然而深，迤然而長引，突然而湍激。樹則槎然枯，郁然而秀，翹然而高聳，蓊然而莫知其窮。人物則官士農賈，醫卜僧道，胥隸，篙師，纜夫，婦女，臧獲之行者坐者，授者受者，問者答者，呼者應者，負者戴者，抱而攜者，導而前呵者，執斧鋸者，操畚鍤者，持杯罌者，袒而風者，困而睡者，倦而欠伸者，乘轎而騫簾以窺者，又有以板為輿者，無輪箱而陸曳者，有牽重舟沂急流極力寸進，圍橋匼岸駐足而旁觀，皆若交歡助叫百口而同聲者。驢羸馬牛橐駝之屬，則或馱或載，或臥或息，或飲或載，或就囊齕草首入囊半者。屋宇則官府之衙，市廛之居，村野之莊，寺觀之廬。門窗屏障籬壁之制，間見而層出。店肆所鬻，則若酒若饌，若香若藥，若雜貨百物，皆有題扁名氏，字畫纖細，幾至

不可辨識。所謂人與物者，其多至不可指數。而筆勢簡勁，意態生動，隱見之殊形向背之相準，不見其錯誤改竄之跡。殆杜少陵所謂毫髮無遺憾者。非蚤作夜思日累歲積不能到，其亦可謂難已。此圖當作於宣政以前，豐亨豫大之世，卷首有祐陵瘦筋五字籤及雙龍小印，而畫譜不載。金大定間燕山張著有跋，據向氏書畫記謂與西湖爭標圖俱選入神品。既歸元秘府，至正間為裝池官匠以似本易去，售於貴官某氏。某出守真定，主藏者復私之以售於武林陳彥廉氏。陳有急，又聞守且歸，懼不能守。西昌楊準重價購之，而具述其故云爾。後又為靜山周氏所得，吾族祖雲陽先生為跋其後。又有藍氏珍玩，吳氏家藏諸印，皆無邑里名字。繼為少師徐文靖公所藏。公未屬纘，謂雲陽手澤所在，治命其孫中書舍人文燦以歸於予。予始見於大理卿朱文徵家，為賦長句。嗚呼，韓退之畫記，其所系其卷軸完整如故。蓋四十餘年凡三見而後得也。幾何，旋復喪失，獨其文奇妙，故傳之至今。今有圖如此，又於予有世澤之重，而予之文不足以發之，姑撮其要如此，且以見夫逸失之易而嗣守之難。雖一物，而時代之興革家業之聚散關焉。不亦可慨也哉。噫！不亦可鑒也哉。正德乙亥三月二十七日，李東陽書於懷麓堂之西軒。

跋首鈐印：『湖』。跋尾鈐印二：『懷麓堂印』（白文）、『大學士章』（白文）。

秘府至寶也向為裝池官匠以私本易去真
于貴官某氏某室守真室主藏去復私
售于武林陳彥應氏陳居急以行
守且歸懼不能守西名楊準重價購之
得吾族祖雲陽先生為跋其後又為盜
氏珍玩吳氏家藏諸印坊無邑里名字
不知何年復入京師予始見于大理卿
朱文徽家為賊長兒擊碎幾何於後
藏乙未屬繢謂雲陽手澤而在兹
奇其狩中書香人文燦以歸于予其奉
軸完整如故蓋四十餘年凡三見而後得
也為浮譚退之畫記其事而擊幾何於
喪失獨其文奇好故傳之至今右圖如
作于世澤之重而予之文不之以
余之姑撮其要如此且以見夫逸失之易
而嗣守之難雖一物而時代之興華家
業之張散閎焉不亦可慨也哉意石本
可鑒也哉
正德乙亥三月二十七日李東陽書于
懷麓堂之西軒

陸完（一四五八—一五二六），字全卿，長洲（今江蘇蘇州）人，成化丁未（一四八七）進士，歷官吏部尚書。其跋書於一五二四年，跋曰：

圖之工妙入神，論者已備。吳文定公訝宣和畫譜不載張擇端，而未著其說。近閱書譜，乃始得之。如東坡山谷，譜皆不載。二公持正，京所深惡耳。擇端在當時，必亦非附蔡氏者。畫譜之不載擇端，猶書譜之不載蘇黃也。小人之忌嫉人，無所不至如此。不然則擇端之藝其著於譜成之後歟。

嘉靖甲申二月望日，長洲陸完書。

明代馮保，字永亭，號雙林，衡水（今屬河北）人，萬曆年間官司禮監掌印太監，曾監刻《啟蒙集》《帝鑒固說》《四書》等，後被神宗放逐到南京，死後家產被抄。其跋書於一五七八年，跋曰：

近閱畫譜乃此為之蓋宣和畫宣畫譜
之能專於摹京師東坡山谷譜法不載
二卒托正京和深惡耳擇端在當時必
亦能附蔡氏者畫譜之不致擇端輩生
譜之不載蘇黃也小人之恩嫉人甚不
不至如氏不能則擇端之藝民豈善於譜
之後歟

　　嘉靖甲申二月望日長洲陸完書

余侍
御之暇嘗閱圖籍見宋時張擇端清明上
河圖觀其人物界劃之精樹木舟車之妙
紗市橋村郭迥出神品儼真景之在目
也不覺心思爽然雖隋珠和璧不足
云貴誠希世之珍歟宜珍藏之時
萬曆六年歲在戊寅仲秋之吉
欽差總督東廠官校辦事兼掌御用監事
司禮監太監鎮陽雙林馮保跋

余侍御之暇，嘗閱圖籍。見宋時張擇端清明上河圖。觀其人物
界劃之精，樹木舟車之妙，市橋村郭，迥出神品，儼真景之在目
也。不覺心思爽然。雖隋珠和璧，不足雲貴。誠希世之珍歟。宜珍
藏之。時萬曆六年歲在戊寅仲秋之吉，欽差總督東廠官校辦事兼掌
御用監事，司禮監太監，鎮陽雙林馮保跋。

跋首鈐印：『侍御餘清』（朱文）『馮永享收藏書畫記』（朱文）。跋尾鈐
印二：『馮保印』（朱文）、『永享』（朱文）。

如壽，據青年學者尚瓊根據《泉州府志》考證，他俗姓傅，字濟翁，鷺津
（今福建廈門）人氏，他生活於明末清初，明亡後在當地開元寺出家為僧。其
跋約題於一六八三年之後，跋曰：

汴梁自古帝王都，興廢相尋何代無。獨惜徽欽從北去，至今荒
草徧（遍）長衢。

妙筆圖成意自深，當年景物對沉吟。珍藏易主知多少，聚散春
風何處尋。鷺津如壽。

鈐印一：『如壽印』（白文）。

尾鈐：明王淑『怡雲之閣』（朱文）、清畢瀧『畢瀧審定』（朱文）、清畢沅『畢沅之章』（白文）、『秋帆』（朱文）、清陸費墀『陸丹叔氏秘笈之印』（白文），『審定名跡』（白文）。

據考：明代第一段在吳寬跋文之後裁去了 60 餘釐米，第二段是完整的，第三段在李東陽跋文後也裁去 60 餘釐米，在第四段的陸完跋文之前裁去近 20 釐米，即在第三、四段之間共裁去了約 80 釐米長的字幅，其上必定有跋文。

二 外錄

此卷經《向氏評論圖畫記》《鐵網珊瑚》《珊瑚網》《鈐山堂書畫記》《式古堂書畫記》《石渠寶笈三編》等著錄。

清代卞永譽《式古堂書畫滙考》（吳興蔣氏密均樓藏本）畫卷十三『張擇端清明上河圖卷』著錄後的空白處抄錄元代虞集、鄭元祐和明代邵寶的跋文。

元代虞集（一二七二—一三四八，崇仁（今屬江西）人，字伯生，世稱邵庵先生，系翰林學士吳澄弟子，官奎章閣侍書學士。偽跋曰：

過海南金元帥幕府獲觀清明上河圖志喜。

天上珍圖今日見，連城尺璧總非儔。璽書作鎮光猶麗，錦襲生輝翠欲浮。千載興亡都未見，一時憂喜獨長留。宣和去後無人跡，僅有黃河繞汴州。邵庵虞集。

元代鄭元祐（一二九二—一三六四），字明德，遂昌（今屬浙江）人，至正五年（一三四五）進士，曾官江浙儒學提舉。偽跋曰：

金燕山張著，以此圖為張擇端筆，必有所據。至今後人乃以擇端作於宣和間，今畫譜具在，當時有如斯人斯藝而獨遺其姓氏耶。海南金元帥藏此圖久矣，余始得展閱，恍然如入汴京，置身流水游龍間，但少香塵撲面耳。聞元帥云此圖尚有稿本，在宋彥高處。其經營佈置各極其態，信非率意所能成也。大德己亥（一二九九）十二月五日遂昌鄭元祐題。

明代李東陽跋：

清明上河圖記
宋翰林畫史張擇端……李東陽撰並書。

省略部分與《清》卷後李東陽第二次跋文相同。

明代邵寶，字國賢，號二泉，無錫（今屬江蘇）人。成化年間（一四六五—一四八七）進士，官南京禮部尚書。其跋曰：

圖高不滿尺，長不抵三丈，其間若貴賤、若男女、若老幼、少壯，無不活活森森真出乎其上；若城市、若郊原、若橋坊第肆，洞心駭目，無不纖纖悉悉攝入乎其中。令人反複展玩，閱者而神力慾耗，而作者精妙未窮，信千古之大觀，人間之異寶。雖然，但想其工之苦，而未想其心之猶苦也。當建炎之秋，汴州之地，民物庶富，不繼可虞，君臣優靡淫樂有漸，明盛憂危之志，敢懷而不敢言，以不言之意而繪為圖。令人反複展閱，觸於目而警於心，溢於縑毫素絢之先。於戲！其在斯乎！其在斯乎！二泉邵寶識。

又錄：

明代都穆（一四五八—一五二五），字元敬，號南濠居士，吳縣（今江蘇蘇州）人，官禮部郎中，他精於鑒賞，好藏金石碑刻，著有《金薤琳瑯錄》數十卷。在《南濠居士文跋》卷四裏錄有都穆跋『張擇端《清明上河圖》』，實為偽題：

是圖藏閣老長沙（李東陽）公家。公以穆游門下，且頗知書畫，每暇日，輒出所藏命穆品評，此蓋公平生所寶秘者。觀其位置，若城郭、市橋、屋廬之遠近高下，草樹、馬牛、驢駝之大小出沒，以及居者、行者、舟車之往還，先後皆曲盡意態，毫髮無遺，蓋汴京盛時偉觀，可按圖而得，而非一朝一夕之所能者。其用心亦良苦矣！圖有金大定丙午燕山張著跋，云：翰林張擇端，字正道，東武人也。幼讀書，遊學京師、後習繪事，工於界畫，自成一家。又引《向氏圖畫記》謂：擇端復有《西湖爭標圖》與此並入神品。

元至正壬辰西昌楊準跋則謂：前有徽廟標題，後有亡金諸老詩及私印若干，今皆不存。長沙公自為詩，細書其後。

引言

一件與特定歷史背景相關的繪畫作品，在若干年後，由於歷史背景的變化，其豐富的思想內涵極有可能會被後人「降解」，其解讀必定會有不同程度的丟失，這是十分自然的事情。但到底會丟失多少？繪畫內涵被「降解」是否有規律可循？答案足以使我們為之吃驚和深思。

筆者曾隨機在愛好藝術史的人群中做過一次關於「降解度」的測試。以「文革」初期的大幅油畫《毛主席去安源》（劉春華執筆，作於一九六七年秋）為例，七〇後的欣賞者認為這是「文革」時期個人崇拜的產物，八〇後、九〇後似乎對其內涵已不甚了了或不感興趣，他們所了解的大多是關於這幅油畫拍賣前後的風風雨雨，特別是該油畫的價格及其衍生的印刷品、紡織品、工藝品、郵品和紀念章的價格，這在互聯網上體現得十分充分。

大凡經歷過那個是非顛倒時代的人們都知道，《毛主席去安源》是要歌頌毛澤東在一九二一年領導安源路礦工人進行大罷工的歷史，其作用是否定劉少奇曾經參與領導過安源路礦工人大罷工的革命歷史。一九六〇年，侯一民以劉少奇在安源組織路礦工人大罷工為素材創作了

油畫《劉少奇與安源礦工》，到了「文革」之初，取而代之的就是油畫《毛主席去安源》。隨着劉少奇被誣陷為「叛徒、內奸、工賊」而遭到更殘酷的批判，這幅油畫所深藏的政治內涵已不僅僅是表現「個人崇拜」了！可以說，再過幾十年，當我們這些「文革」歷史的見證人均不存在的時候，我們的後幾代人對該圖的研究就要進入浩繁的考證程序了。因為畫面本身沒有絲毫關於劉少奇命運的信息。

該幅油畫的創作時間距今才四十多年，後代們對它的理解已經從表面化到片面化，再到商業化，令人感懷頗多。我們現在遇到一幀大約在九百年前繪製的風俗畫——北宋張擇端的《清明上河圖》卷（以下簡稱《清》卷），我們對這件歷史名作的解讀有多少是真實的？還有多少是遺漏的？至今國內外還有一些專家、學者認為：畫就是畫，不要太糾纏歷史。眾所周知，《清》卷是表現古代社會生活的風俗畫，既然如此，那就不能離開當時具體的社會歷史背景去解讀它。

將藝術作品與當時的歷史背景聯繫起來進行分析和研究，是當今通常的解讀繪畫的手法，問題在於不能只聯繫抽象的大背景，對《清》卷來說，首先應考證出繪製該圖的時間係北宋哪一個具體時段，這個時段

具體而特殊的政治、經濟和文化背景才是催生《清》卷真正的歷史原因。

筆者以為，有一些圖像是沒有歷史密碼的，古人和今人都能讀懂；但有一些圖像是有歷史密碼的，只有當時的人們才能夠讀懂。遠隔千百年的我們切忌用今天的生活經驗去解讀古人留給我們的歷史圖像，無論是全圖的構思立意，還是圖中的細節描繪，只有還原到當時具體的政治、經濟背景和社會環境以及文化語境中，才能顯現出它的歷史密碼，方可探知當時的社會發展狀況如物質文明狀態和政治文明程度，告訴我們所不知道的一切，或糾正我們對歷史的誤判。

六十餘年來，國內外刊發了四百餘篇介紹和研究《清》卷的論文和專著，取得了豐碩的學術成果。近年，海內外許多學者再度關注《清》卷，可見今人對它的認知還遠遠沒有結束。對某一藝術史課題的研究，往往經過幾十年後，螺旋式地回到它的原點之上，重新審視最初的認知結果，不斷接近真理。筆者以為，應重新審視《清》卷的一系列基本問題：如張擇端是一個甚麼樣的人？該卷究竟繪於何時？當時的政治、歷史、文化與藝術背景和條件是如何催生出它的？畫中所繪地域究竟是哪裏？其具體細節如何？其主題和思想內涵是甚麼？其創作動機如何？為

誰而畫？結局怎樣？又為何被金朝文人題跋？金、元、明三朝文人的跋文如何看待？等等。

拙著將試圖逐一解開上述疑問的歷史密碼。

1 降解本是化學術語，是在熱、光、機械力、化學試劑、微生物等外界因素作用下，使物質中有機化合物分子裏的碳原子數目減少，分子量降低。如塑料降解是使聚合物分子量下降、聚合物材料（如塑料）物性下降，使之發脆、破裂、變軟、增硬、喪失力學強度，這個過程即為降解過程。

從金代張著跋文考起

先從《清》卷的第一次公開面世記起。

一九五〇年八月，書畫鑒定家、時任東北人民政府文化部文物處研究員的楊仁愷先生（一九一五—二〇〇八）在東北博物館（今遼寧省博物館）臨時庫房裏發現了北宋張擇端《清明上河圖》卷，在他的《一九五〇年東北博物館庋藏溥儀書畫鑒定報告書》所附《鑒定筆記》[1]裏將此圖考訂為北宋張擇端的真跡，首次開啟了對這件《清》卷的研究。一九五三年一月，《清》卷在東北博物館舉辦的「偉大祖國古代藝術特展」中首次面世，展覽結束後送交故宮博物院，同年十一月，它和其他數百件歷代名畫在故宮博物院新建的繪畫館皇極殿展廳裏首次與首都觀眾見面，激起了藝術界和學術界對該圖的極大關注和研究浪潮，也引起了社會公眾的極大興趣。鄭振鐸先生評《清》卷「是中國繪畫史上最傑出的現實主義的偉大創作之一，很少有同樣的長卷子表現出來那麼豐富的社會生活來的。」[2]

可以説，《清》卷以其豐富的社會生活圖像，成為北宋社會的「百科全圖」，一公開面世就吸引了國內外數十個領域的學者的關注。然而，留給今人關於張擇端的唯一信息是金人張著在金世宗大定二十六年丙午（一一八六）用行楷書在《清》卷拖尾首段寫下的八十五字跋文圖1，此時距靖康元年（一一二六）開封城被金兵攻破的「丙午之恥」正好過去了六十年。跋曰：

翰林張擇端，字正道，東武人也。幼讀書，遊學於京師，後習繪事。本工其界畫，尤嗜於舟車市橋郭徑，別成家數也。按《向氏評論圖畫記》



翰林張擇端字正道東武人也幼讀書遊學於京師後習繪事本工其界畫尤嗜於舟車市橋郭徑別成家數也按向氏評論圖畫記云西湖爭標圖清明上河圖選入神品藏者宜寶之大定丙午清明後一日燕山張著跋

圖1-1 （金）張著在《清》卷後的跋文

云：「《西湖爭標圖》《清明上河圖》選入神品。」藏者宜寶之。大定丙午清明後一日，燕山張著跋。

跋者張著，生卒年不詳，字仲揚，永安（今北京）人，主要活動於金世宗、章宗兩朝（一一六一—一二〇八），長於詩文和鑒定書畫，泰和五年（一二〇五），授監御府書畫（詳見本書附考一《張著小考》）。張著的這段跋文告訴我們張擇端的生平事略，結合其他相關文獻和歷史文化背景，從中可探知張擇端的家庭背景和他在開封的進取經歷，有許多長期爭論不休的歷史疑案可以在裏面找到答案，更有許多關於張擇端和《清》卷的其他歷史文化信息有待於層層解碼。

一 · 密州文化與張擇端

對張擇端故里的考察和研究，有益於探尋出張擇端骨子裏的文化基因。他成長於東武（今山東諸城），那裏獨特的密州文化和漢代以來流行的風俗畫以及蘇軾在那裏的文學藝術活動等文化積澱滋養了年輕的張擇端，故里學子盛行趕考爭做京官的成功事例激發了他對人生道路的選擇。

一 張擇端故里

張著跋文稱張擇端為「東武人」，這是以古地名東武稱張擇端的故里，以示尊重，東武在宋金時期為諸城。山東民間俗語將諸城與周邊城市進行了生動的比較：「諸城厚，安丘透，博山秀。」一個「厚」字，概括了具有四千多年歷史的諸城積澱了深厚博大的歷史文化層。東武故地在春秋時期是魯國的諸邑，可以說是先有東武，後有密州，密州故城分南北兩城，南北兩城相連，諸城

至今還留有北魏時期建造的城牆遺跡圖1-2。

南城即東武縣城，春秋時為魯之諸邑。秦始皇二十六年（前二二一）置琅琊郡，諸邑隸屬之。西漢呂后七年（前一八一），始置東武縣，因境內有東武山，故名。漢武帝元封五年（前一〇六），琅琊郡移治東武。隋文帝開皇十八年（五九八），取縣西南三十里故漢諸縣為名，改東武縣為諸城縣，沿用至今，現諸城市屬山東濰坊市轄。

北城即膠州州治，建於北魏永安二年（五二九），隋文帝開皇五年（五八五）改膠州為密州。宋太祖建隆元年（九六〇），以密州為防禦州，開寶五年（九七二）為安化軍節度，次年，隸京東東路。直到明初，二城（密州州治、諸城縣治）才合為諸城府治圖1-3。

關於張擇端故里的具體所在，在諸城民間有三種説法，即近賢村、箭口村和諸城城南近郊三地。近賢村是諸城最古老的村莊之一，孔子弟子公冶長葬於此，他的後人為守墓漸漸形成了村落，故「近賢村説」難免有牽強附會之嫌。「箭口村説」為近十幾年的口傳，經實地調查，沒有任何史料依據和實證材料。根據上文所述諸城市的歷史沿革，北宋諸城的位置緊貼密州府治的南部，張擇端的故里極可能位於今諸城市老城區的南部，具體位置，不可細究，故稱張擇端籍里以「今山東諸城市」為宜。

圖1-2　（金）諸城市現存的北魏城牆一隅

圖1-3　隋代密州城沙盤（諸城市博物館製）

二 諸城的哲學和文學

諸城靠近山東半島，戰國時期曾是齊魯兩國的交界地，因而是古代齊文化和魯文化的融合之地。齊文化具有包容百家的特性，如姜尚、管仲、晏嬰、孫子的學說和陰陽、黃老、刑名都在其中。魯文化則不同，其哲學思想的核心是積極入世的孔孟之道。密州文化就是融合了齊文化特別是魯文化的入世思想。先秦、兩漢時期的諸城，儒家經師輩出，在齊魯大地成為兩漢經學的中心。孔子的得意門生，女婿公冶長，開創了諸城的儒學根柢，此後，諸城湧現了許多儒家思想的傳人，如傳《易》者有戰國孫虞、漢代王同等，傳《詩》者有王扶等，傳今文《尚書》者有伏氏子孫（理、堪、黯、隆、恭、無忌等）殷崇等，傳古文《尚書》者有王橫等，傳《禮》者有徐良等，傳《春秋》者有王中、貢禹等，傳《論語》者有王卿、貢禹等。最關鍵的是東漢末年，鄭玄主修經學，兼綜今古文《尚書》，終成一代宗師，形成了早期密州文化注重經學的基本特性。此後，一直到北宋，密州代代不乏儒學經師。並在此基礎上，形成了尊崇儒家經學、積極入仕的密州文化。

經學是闡釋儒家經典著作的學問，對研習古代哲學、史學和文學、藝術的觀念起到了重要的導向作用。經學在北宋諸城影響了許多士子的人生，一些經學傳人通過科舉考試入朝為官，他們對文學或藝術的雅好超越了前人，如經學家、翰林侍講學士楊安國、龍圖閣待制趙粹中、左丞趙挺之、太學生金石學家趙明誠等都是出自諸城，他們成功地選擇了科舉入仕的道路，對張擇端必然會產生導向作用。

圖1-4 蘇軾在諸城所建超然台，此係民國時期的舊影。

圖1-5 北朝石刻佛像（諸城博物館藏）

蘇軾在諸城有着豐富的藝術活動。自熙寧七年至九年，當地的經學論壇目睹着北宋文學的變革：蘇軾在密州任太守時，建超然台圖1-4，作《超然台記》等，更重要的是蘇軾在此創立了豪放詞派，《江城子·密州出獵》《水調歌頭·明月幾時有》等就來自作者在當地的文學靈感，蘇軾的豪放派詞句給密州文化注入了新的活力。陸游道出了蘇軾「除卻東武不解歌」之秘：東武「山川氣俗，有以感發人意，故騷人墨客，得以馳騁上下。」[3] 蘇軾在東武還有一些涉及繪畫的活動，據蘇軾《獅子屏風讚》云：「潤州甘露寺，有唐李衛公所留陸探微畫獅子版。余自錢塘移守膠西，過而觀焉。」[4] 蘇軾知密州時，為紀念漢初黃老門徒蓋公，在衙署北正中築「蓋公堂」，命畫工在堂中摹寫南朝陸探微名畫的傳本。畫中的雄獅「奮鬣吐舌」，蘇軾還撰寫了《蓋公堂照壁畫讚》和《蓋公堂記》。蘇軾在諸城的藝術活動客觀上為早年的張擇端提供了豐厚的文學藝術給養。

三　諸城的造型藝術淵源

諸城在古代是一個有着豐厚底蘊的地域性文化藝術中心，在那裏，出土了許多屬於新石器時代大汶口文化和龍山文化的灰陶、黑陶、蛋殼陶和玉器，西周至東漢的銅器，唐五代的瓷器等，其中最知名的是三百多件北朝石刻佛教造像等圖1-5，豐腴敦厚的造型受到青州（今屬山東）石刻藝術影響。還有當地出土的十三塊東漢畫像石圖1-6，民間畫工們以刀代筆，用圓轉流暢、生動簡潔的陰刻線條刻畫出樂舞、百戲、宴飲、庖廚、六博、謁見等世俗生活場景，可知早在東漢，表現世俗百姓現實生活的繪畫觀念在諸城已形成了獨特的藝術風尚。張擇端不可能見過這些新出土的畫像石，但這種市俗的創作手段在諸城形成經久不衰的地域性繪畫傳統，不可能不對張擇端產生潛移默化的

圖1-6　東漢畫像石（諸城市博物館藏）
圖1-6a　《庖廚圖》
圖1-6b　《庖廚圖》（局部）

藝術影響。

四 諸城的社會經濟與交通

同樣值得注意的是諸城的社會經濟與交通運輸。這裏的地貌以平原為主，沃野千里，通衢便利，自然災害較少，農業經濟和其他自然經濟得到平穩發展，為滋生既有特色又十分豐富的密州文化提供了充裕的物質保障。如北宋後期的密州板橋鎮（今山東膠州）港口，是當時北方對外貿易最重要的通商口岸，恰如北宋知密州范鍔所言：「板橋瀕海，東則二廣、福建、淮、浙，西則京東、河北、河東三路，商賈所聚，海舶之利顓於富家大姓。」他進而提出：「廣南、福建、淮、浙賈人，航海販物至京東、河北、河東等路，運載錢帛絲綿貿易，而象犀、乳香珍異之物，雖嘗禁權，未免欺隱。若板橋市舶法行，則海外諸物積於府庫者，必倍於杭、明二州。」5 因此，宋廷在密州板橋置市舶司，並敕建高麗館、修造船舶，板橋成為造船重鎮和通往高麗等國最便捷的交通門戶。板橋鎮繁華的商貿和繁忙的水陸運輸，距此僅一百多里的張擇端不會熟視無睹，諸城故里及其周邊是張擇端最初的生活之地。

根據北宋交通的發展狀況，張擇端從諸城到開封的路途有兩條：南路和北路。南路大約從諸城→臨沂（今屬山東）→入水路走沂水、泗水→徐州（今屬江蘇）→改旱路→宿州（今屬安徽）入水路走汴河→開封；北路大約從諸城→益都（今山東青州）→歷城（今山東濟南）→入水路走濟水→鄆州（今山東東平）→經東平湖、梁山泊、五丈河→開封。兩條線路一半以上要走水路，歷時月餘。比較而言，北

路換乘少，方便一些，但由於北路經過地理環境比較複雜的梁山泊一帶，行人容易遭到打劫，雖然南路山東段水路常常水淺斷航，但張擇端進京的路線走南路的可能性較大。他在沿途可以看到

圖 1-7　諸城的地理位置及赴開封路線圖。

旱路
⋯⋯⋯ 水路
☐ 出發地
‖ 常受阻水路

大量的南來漕運活動並體驗船上生活，打下了未來繪畫創作的生活基礎圖1-7。

儒家讀經求仕的思想傳統註定了張擇端的人生起點。由於受故里密州文化特別是經學背景的影響，他早年的思想核心和知識結構難以脫離儒家的經學體系，當地注重描繪現實生活的藝術傳統和諸多豐厚的文化底蘊為張擇端日後改習繪畫奠定了藝術基礎，板橋鎮大規模的水陸商貿和船運活動以及往返於諸城、開封的船上生活，無疑是張擇端早年的生活積累。張擇端的出現，不是偶然的，是密州文化在北宋發展的必然結果，密州文化是他「別成家數」（張著語）的文化基因。

二·張擇端生平考略

張著的跋文告訴我們：張氏名擇端，字正道。他的名和字深刻地烙下了儒家思想的印記。其名「擇端」出於《孟子》：「夫尹公之他，端人也，其取友必端矣。」6「端」，意即正派，南宋朱熹在《四書章句集註》裏對「端」字進一步解釋道：「端，正也。」7其字「正道」取自《禮記·燕儀》：「上必明正道以道民。」8不難看出張擇端的家庭和他本人選擇儒家道德觀念的態度是十分鮮明的。

一 遊學京師

根據張擇端的名和字，可判定出他極可能出生於一個崇儒之家。北宋比以往任何一個時期都

注重蒙童教育，朝廷開設了童子科，向地方吸納十五歲以下能通經作詩賦者。9 宋真宗、王安石分別著有《勸學文》，司馬光作有《勸學歌》等，從宗室到庶子都受到了北宋汪洙《神童詩》的影響：「天子重英豪，文章教爾曹。萬般皆下品，唯有讀書高。」張擇端在東武「幼讀書」的「書」字，必然是儒家四書五經的統稱，其目的是為了年長時「遊學於京師」。

張擇端有能力到近千里之外的開封求學，除了讀書的費用之外，每天都會涉及旅店費用和各種生活開銷。根據相關材料和實物，可推定出遊學京師者平均一天的各項開銷不少於一百文，10 這超過了當時北方農家一個勞力平均一天的收入，說明張擇端的家境頗為殷實。

「遊學京師」這個詞在北宋有著特別的含義，將這個詞放到當時的語境裏，才能真正讀懂其意。「遊學京師」並非在開封漫遊學舍書坊，是特指為考進士而到京師求學。宋英宗治平三年（一〇六六），知諫院司馬光上疏時提到：

國家用人之法，非進士及第者不得美官，非善為詩賦論策者不得及第，非遊學京師者不善為詩賦論策。11

從中不難得出這樣的遞進關係：遊學京師 → 詩賦論策 → 進士及第 → 朝廷美官。這就是說，張擇端「遊學於京師」的目的與參加科舉考試有關。他到京師投考，說明他已經通過了由地方主持的鄉試，考中了秀才，被報送到京師參加會試，如果通過了會試，相當於中舉，他就可以參加每三年

圖1-8 富家學子遊學京師備考時的情景

一次的進士考試，以求仕進。在《清》卷中，就繪有遊學京師者的身影，如在卷尾繪有一招牌，上書「久住王員外家」，屬於經營長期包房類的館舍，專營富家子弟在京師遊學期間的食宿。透過樓上的窗戶，可以看到一位學子正在苦讀圖1-8。

根據張擇端故里是經學重鎮的文化特性，他「遊學於京師」時所研習的科目應該是策論。策論亦作經義，需背誦「禮樂刑政、兵戎賦輿」等經世治國之道。在北宋中、後期，科舉考試是以「詩賦」取士、還是以「策論」選優，已經成為新舊黨爭的焦點之一。熙寧年間（一〇六八—一〇七七），神宗任用新黨，實行王安石新法，熙寧四年二月頒行科舉新法：反對詩賦取士，改考大經。蘇軾則針鋒相對，向神宗上書希望以文詞取士：「昔者以詩賦取士，今陛下以經術用人，名雖不同，然皆以文詞進耳。」[12] 最後，從殿試到禮部罷詩賦，以經義取士。哲宗朝先用舊黨司馬光，後用新黨，廢除新法，兼考經義、詩賦；徽宗朝（一一〇一—一一二五）又禁考詩賦。這是大的科考變化，小的變化亦頻繁有加，這種不太穩定的考試科目給進入考場的學子們平添了一些不良變數。此外，不同地域的士子各有專長，如北方京東、河北之士專於經術，東南之士則長於辭賦，在面臨辭賦取士、東南士子發揮專長之時，如果沒有其他原因的話，來自經學故鄉的張擇端極可能會科場失利。

二　後習繪事

通過上文初考，張擇端至少是在開封參加過科舉考試，但未能成功。可以確信的是，他從故

里帶來的經學功課沒有將自己導向政治舞台，而為他中途轉攻繪畫增加了許多文學藝術方面的綜合素養，他的《清》卷雖然描繪的是閭閻市井裏的人物活動，卻無粗鄙簡率之習，顯露出淡淡的清雅溫潤之氣，這也是他「別成家數」之所在。

值得注意的是：張擇端是「後習繪事」，可見他並不是一開始就專攻繪畫。一個士子在京師從「遊學」轉向以「繪事」為生，這在古代尤其在科舉制度完備的宋代等於重新選擇了生活道路。究其原因，無非有兩種可能性，其一是科場失利，其二是因家道衰敗致使生活拮据，難以繼續維持讀書生涯。

張擇端的繪畫生涯屬於半路出家。他新的謀生手段就是「本工其界畫」，尤嗜於舟車市橋郭徑」。「界畫」是一種藉助直尺表現建築的繪畫（詳見本書四中《清》卷的繪畫工具和材料），張著只稱頌了張擇端的界畫，沒有提及他的人物畫水平。他以學界畫為始，較易入門，有如東晉顧愷之《論畫》所言：「凡畫，人最難，次山水，次狗馬，台榭一定器耳，難成而易好，不待遷想妙得也。」[13] 即界畫不涉及表達客觀對象的情感，有道是：「宮室有量，台門有制」，[14] 靜態的建築造型，可依可循，容易畫得熱鬧可觀，卻難以畫出品位。一些學畫者以此為入門之道，如宋初燕文貴，原「隸軍中」，「又能畫舟船盤車⋯⋯」[15] 當時富家樂意購藏的繪畫是界畫，可以確保畫家衣食無憂，燕文貴的界畫頗得富商的喜好，如「富商高氏家有文貴畫舶船渡海像一本」。[16]

張著稱張擇端為「翰林」，這是唐宋時期對翰林院供奉官的泛稱，並不是說張擇端為翰林學

士。有說張擇端入了翰林學士院，實不可能，如果是這樣的話，他必須登進士第，再簡略的傳記都會註明他是哪一朝的進士。張擇端長於寫實繪畫，進入了翰林圖畫院。根據《宋史‧選舉誌三》，進入翰林圖畫院要經過一系列有關繪畫的考試，要求「考畫之等，以不仿前人，而物之情態形色俱若自然，筆韻高簡為工。」[17] 張擇端順利通過此關，入翰林圖畫院供奉朝廷，其院址在皇城右掖門下。[18] 許多介紹張擇端的文章多將他論作是宣和年間的「翰林圖畫院待詔」，恐依據不足，如金代張公藥在跋詩裏只是說他在宣和某年向內府呈交畫本，沒有說他是畫院待詔，此係訛傳。由於張擇端是先遊學京師，如果張擇端是翰林圖畫院的待詔，不會在宋代的繪畫史籍裏毫無蹤跡。由於張擇端是先遊學京師，後攻繪畫，剛入畫院時，他的年紀不會小、職位不會高，按北宋翰林圖畫院的規矩，當是藝學之類。

三　不曾南渡

接下來的就是每一個北宋末年的宮廷畫家都會面臨的嚴峻問題：金軍攻入開封城後，他們將何去何從。當時的宮廷畫家主要分三路流散：一部分逃難至臨安（今浙江杭州），後來成為南宋初年的宮廷御用畫家；一小部分畫家逃往西蜀（今四川）；另一部分宮廷畫家被金軍擄掠到北方，[19] 不過，金代初期的內廷容納不了那麼多原北宋宮廷的匠師，被擄到北方的畫家最終各自謀生。

那麼，張擇端屬於哪一部分的宮廷畫家呢？至少，他沒有抵達臨安，南宋鄧椿《畫繼》、元代莊肅《畫繼補遺》、夏文彥《圖繪寶鑑》等載錄了來自北宋宣和時期翰林圖畫院的畫家共有二十四

位，沒有任何關於張擇端的記述，如果他在臨安，憑藉他的畫藝，決不會默默無聞的。

在南宋臨安沒有任何關於張擇端的記述，排除張擇端在臨安的可能性，[20]靖康之難後，如果張擇端在世的話，最大的可能性只有留在金國了。戴立強先生判定得對，張著所得到的關於張擇端的信息是來自《向氏評論圖畫記》。至少可以確信：開封陷金後，張擇端沒有南渡，若有餘生的話，依舊在北方艱難度日。

綜上所述，張擇端出生於北宋諸城（古東武）一個有儒家思想的富裕之家。他幼年受儒家思想影響，喜好讀書，年長時通過了鄉試後，到開封備考，試圖通過會試和殿試走上仕途，因諸多原因未能如願，後改習界畫。最後，他通過考試進入了翰林圖畫院，其藝術生涯的後期主要在徽宗朝，北宋滅亡時，沒有南渡。隨着下文對《清》卷的層層解碼，可以考證出他的生活時段，進一步發現張擇端十分豐富的內心世界和具有黑色幽默的性格，其中包括他對當時社會的關注和評判，他對政局的認識和態度，以及他的思想意識、審美取向和生活觀念等。

三·《清明上河圖》卷圖名的由來

《清》卷本幅現無名款，也無題籤，張著何以得知該圖的作者和圖名？他的信息來源只能有兩個：其一是幅上原來有宋徽宗的五字題籤，其二是著錄書《向氏評論圖畫記》。按照北宋翰林圖畫

院的運作機制，宮廷畫家圖畢，交由內廷的書畫裝裱機構按規制如「宣和裝」進行裝池、入賬，呈交帝閱，最後存入御府或作為賞賜之用。按北宋「宣和裝」手卷的樣式，在圖卷的右上方留有題籤位置，供書者題寫。該卷拖尾元代楊准在至正壬辰年（一三五二）的跋文裏提到「卷首有徽廟標題，後有亡金諸老詩若干首」，[21] 且「逾二百年而未甚弊壞」圖1-9。不過，需要說明的是，楊准有筆誤，從時間上看，卷尾的張著、張公藥、酈權、王磵等文人均生活於金代，不是「亡金諸老」，只有張世積才是金代遺民。明代李東陽在弘治辛亥年（一四九一）的跋文裏也論及該圖有徽宗的題籤：「圖成進入緝熙殿，御筆題籤標卷面。」正德乙亥年（一五二五），李東陽再題，就徽宗題籤說得更為

圖1-9　元代楊准跋文（局部）

朱喙墨鎮心肝細窮豪髮野千萬真興造化爭雕鎪

圖成進入績熙殿御筆題籤標卷面天津回首杜鵑

啼倏忽春光幾時變玥風捲地天雨沙此圖此景復

誰家藏私印屢易主顛得風流後代誇姓名不入

宣和譜翰墨流傳稀吾祖獨徒憂樂感興長空呼

環州一杯土豐亨豫大約興徒當時誰進流民圖乾

坤顛倒意不極世事榮枯無代無

不能到其春可謂難已此圖當作於宣

政以前豐亨豫大之世奏首於祐陵瘦

筋五字籤及雙龍小印高宗少阝不載金

大定間燕山張著跋撥向氏書畫記

謂興西湖爭標圖俱遶〇神品既惜元

祐府金往向為裝池宜匠松本易寿售

于貴官某氏某生守真宜主藏志復松

〇〇舊于武林陳彥應氏陳有急之間

至紅

詳細：「卷首祐陵有瘦筋五字簽及雙龍小印」22 圖1-10。準確地說，除張擇端之外，宋徽宗是最早給該圖定名的人。

大概是在李東陽之後重裱該圖時，《清》卷被裱畫師裁去了徽宗題簽。有一說提出李東陽誤識了宋徽宗的題字，認為那是金章宗的題字，理由是金章宗學宋徽宗，也以瘦金書寫題簽。如果題簽係金章宗完顏璟所書，與之相配套的必定是章宗朝內府的收藏印即明昌七璽，23 而不是宋徽宗的「雙龍小印」，在「明昌七璽」裏根本沒有「雙龍小印」。

圖1-10 明代李東陽跋文（部分）：

圖1-10a 李東陽第一次題（部分）

圖1-10b 李東陽第二次題（部分）

一 宋徽宗的題籤形式

徽宗為前朝許多畫家題籤，偶爾也為當朝畫家題籤，這類題籤是他對作者和圖名的判定結論，也是《宣和畫譜》的著錄依據。他在手卷上的瘦金書題籤方式已形成了一定的習慣和規律，主要有兩種：

其一，徽宗在古人和已故的北宋畫家的作品上書寫題籤時，基本上都要題寫作者、圖名，表明他的鑒定結論。如五代衛賢《高士圖》卷，前隔水上有宋徽宗瘦金書「衛賢高士圖」，頂格鈐雙龍方璽（朱文）。再如北宋梁師閔的《蘆汀密雪圖》卷，前隔水上有宋徽宗瘦金書「梁師閔蘆汀密雪」，頂格鈐雙龍方璽（朱文）。還如北宋山水畫家王詵《漁村小雪圖》卷，王詵大約在一○九三年故去，前隔水上有宋徽宗瘦金書「王詵漁村小雪」，頂格鈐雙龍方璽（朱文）。圖1-11。

其二，徽宗較少為當朝在世畫家書寫題籤，為當朝畫家題籤不涉及鑒定問題，他只題寫圖名，包括他自己的作品或代筆之作也是如此，此類作品之後常有花押「天下一人」。如北宋佚名《聽琴圖》軸，右上角有徽宗瘦金書「聽琴圖」，在圖左下角以花押了之，這成為後世將此類繪畫誤為徽宗真跡的原因。徽宗自作繪畫，亦只題寫畫名，如他的《雪江歸棹圖》卷，卷首的題籤即是如此，鈐雙龍方印，卷尾有花押。圖1-12

據明代李東陽所見，徽宗在《清》卷首右上方的題籤是「五字籤」，而且他還見鈐有徽宗的「雙

圖1-11 宋徽宗為古人和北宋已故畫家之作書寫的題籤

圖1-11a （五代）衛賢《高士圖》卷題籤

圖1-11b （北宋）梁師閔《蘆汀密雪圖》卷題籤

圖1-11c （北宋）王詵《漁村小雪圖》卷題籤

吟徵調商竈下桐
松間疑有入松風
仰窺低審含情客
以聽無絃一弄中
日京譔題

聽琴圖

龍小印」，按照徽宗在頂格鈐雙龍小印的習慣，說明徽宗的「五字簽」不缺損。可以推定，這個「五字簽」必定是這五個字：「清明上河圖」。徽宗題簽時，張擇端尚在，否則，徽宗一定會加上畫家的名字。在當時，像張擇端這樣的在世畫家之作不存在鑒定真偽的問題，故不必題寫作者名，屬於上述徽宗題簽的第二種方式。

圖 1-12 宋徽宗題當朝作品圖名的習慣

圖 1-12a （北宋）佚名《聽琴圖》軸右上角係徽宗題寫的圖名「聽琴圖」

圖 1-12b （北宋）徽宗《雪江歸棹圖》卷上的徽宗題簽

既然徽宗的題籤沒有提及張擇端，那麼張著何以得知該圖的作者是張擇端？他只能在《向氏評論圖畫記》裏查到該圖的作者是誰，並得知向氏之家對該圖的珍愛程度——將它定為「神品」。看來，《向氏評論圖畫記》是與《清》卷和《西湖爭標圖》卷等一併流入金國，至少在張著題寫跋文的大定二十六年（一一八六），著錄書《向氏評論圖畫記》與《清》卷同在一處，沒有分家，使張著得知《清》卷的作者及其簡況。

二　「清明」之說

所謂「清明上河」[24]，意即清明節期間到河邊去觀水，在北宋擴展為從事水上運輸和商貿活動。以往對「清明」一詞的理解有三種說法，一是出於政治理念：該圖表現的是「政治清明」下的開封社會；二是基於地域觀念：該圖展示了開封城外東南「清明坊」一帶的景物；三是限於季節意識：該圖描繪的是「清明節」的物候狀態。

多數學者認為所繪季節係清明時節的景象。冬至後一百零五日為大寒食，次日即清明節，「清明」之意為「氣清景明、萬物皆顯」。畫中表現的正是這一天，寒食節業已結束，故寒食節期間家家屋簷、門上插的楊柳枝條皆不見了；清明節亦是升火之日，郊外，萬物復甦；城內，餐飲活動剛剛開始。畫家不可能直接表現掃墓的情景，只表現了踏青返城的人群，「轎子即以楊柳雜花裝簇頂上，四垂遮映」[25]。還在兩處繪有與清明節祭有關的紙馬店舖圖1-13。《清》卷恰到好處地點出了清明節的氣氛。不過，清明節用紙馬是當時的習俗，現今僅對剛故去的逝者用紙馬，例行的祭

掃活動如清明節等均用紙錢。

需要探討的是，畫家在季節上的處理，缺乏嚴格的統一性，使得今人在分析畫中季節時出現分歧。現今開封地區清明節期間的最低氣溫接近十攝氏度，最高氣溫在二十攝氏度左右，據氣象史專家研究，北宋的氣溫同期比現今低五攝氏度，台灣學者彭慧萍女士的一篇專題論文從氣象考古學的角度證實了當時的開封處於低溫時期[26]。也就是說，在張擇端所經歷的清明節，不可能出現穿坎肩與冬服並存的場景，開封清明節時期的溫度還未到許多人穿坎肩的地步。從圖中人物的穿戴上，可看出文人士子、老者等衣着比較嚴實，而腳夫、車夫、轎夫、馬夫等苦力大都一身短打扮，全然是夏裝。客觀地說，在現今開封的清明節期間，當正午日曬時，的確會出現個別年輕人着着夏裝的情況，畫家筆下的苦力大多着夏裝，是以誇張的手法顯示其勞動強度之大。

近二十年來，一些學者對《清》卷所繪係春景之說提出了懷疑，因畫中出現了夏天的物件如夏裝、蒲扇、西瓜等，故而也有了「夏季說」和「秋季說」。通過圖像細節觀察，發現在虹橋上攤點的塊狀物不是西瓜，而是餅類食物。而扇子在宋代是一種特殊的社交工具，被稱作「便面」[27]，一些士人往往持扇出門，當路遇不便於打招呼的人時，以扇遮面，避免尷尬，因此，以扇子論春秋，頗有一葉障山之感。所謂秋季的標誌「新酒」，依據是「中秋節前，諸店皆賣新酒」[28]，實際上「新酒」可持續賣到次年，亦不足為憑。根據《清》卷中出現多種季節的景況，因而還產生了「四季說」[29]。關於六十多年來海內外對《清》卷作者的時代和所繪季節、地域等問題的研究，詳見潘安儀《〈清明上河圖〉學」的啟示》，該文對此作了相當完整的概述與分析[30]。

圖 1-14 （北宋）王詵《煙江疊嶂圖》卷（局部）夏蔭與秋葉並存

古代畫家在表現具有特定季節的山水畫長卷時，由於疏忽或其他原因，在畫中出現一些反季

節性的事物是常有的現象，如果一律苛求，則難以定論。西漢劉安提出作畫勿「謹毛失貌」，用於

對古畫中季節的研究，尤為允當，應將畫家表現季節的主觀願望和出現的反季節疏漏區別開來。

如北宋王詵《煙江疊嶂圖》卷中鬱鬱蔥蔥的盛夏之景裏，竟然露出了秋天的紅葉圖1-14。又如傳北

宋喬仲常的《後赤壁賦圖》卷畫蘇軾於元豐五年（一〇八二）十月第二次前往赤壁，按常理，此應表

現初冬的景象，但枯枝、春竹、秋葉、夏蔭相繼出現在長卷裏圖1-15。如果脫離畫家表現季節的主

觀願望，以一物論定季節，有如盲人摸象，莫衷一是。有關《清》卷畫的是甚麼季節，筆者認同

曹星原在《同舟共濟——〈清明上河圖〉與北宋社會的衝突妥協》31一書中關於所繪係清明節的考

證，答案是肯定的，故不贅述。

因此，《清》卷到底描繪的是哪個季節，首先要看畫家的主觀願望如何，儘管其中出現了一些

反季節的現象甚至出現一些疏漏。從總體上看，張擇端是欲求表現清明節期間的物候特性以及在

這個期間展開的社會活動。張著在跋文裏也婉轉地贊同該圖所繪係清明節，他特別強調跋文是作

於「清明後一日」，起到了點題的作用；另一方面，也間接地表達了他追思前輩畫家的心情，可推

知張著是一位富有感情的文人。

可以推知，張擇端在開封社會底層必定有過坎坷的生活經歷，科場失利的命運將他轉入界畫

行業，成為翰林圖畫院的畫家，其一生終了於北方。他的《清》卷，在季節上表現了北宋開封城

清明時節的人物活動，宋徽宗曾為該卷題寫了「清明上河圖」五字圖名。

圖1-15（北宋）喬仲常《後赤壁賦圖》卷（局部）中不同季節的植物

圖1-15a　枯木

圖1-15b　夏秋植物同在一景

1 刊於《文物精華》1959年第1期，遼海出版社2006年版。

2 （南宋）陸游《渭南文集》卷十四，《景印文淵閣四庫全書》第1163冊，頁414-415，台北：台北商務印書館1983年版。

3 （宋）王宗稷《東坡先生年譜》，刊於蘇軾《東坡全集》，前揭《景印文淵閣四庫全書》第1107冊，頁34。

4 （南宋）朱熹《四書章句集註‧離婁章句下》，前揭《景印文淵閣四庫全書》第197冊，頁149。

5 （元）脫脫《宋史》卷一百八十六，頁4560-4561，北京：中華書局1977年版。

6 李雙譯釋《孟子白話今譯‧離婁（下）》，頁188，北京：中國書店1992年版。

7 （漢）鄭玄註《禮記》卷六十二《燕儀》，前揭《景印文淵閣四庫全書》第116冊，頁518。

8 脫脫《宋史》卷一五六《選舉二》，頁3653。

9 根據河南洛南縣保安鎮出土的北宋熙寧年間（1069-1079）的鐵權（該鐵權呈葫蘆形，高33厘米，腹徑20厘米，重74.64斤，是迄今發現最大的宋權），可推知宋代的1斤合680克，以16制而言，1兩為42.5克。約合今人民幣13175元。按2013年年初黃金價格每克約310元人民幣計算，宋代1兩黃金（42.5克）之比是1:10:10。那麼，宋代1文錢大約合今人民幣1.3元左右。一個遊學京師的試子每天的生活費用至少合今天的人民幣130元。本書所涉及宋代與當今的貨幣換算關係均按此比價。

10 （元）馬端臨《文獻通考》卷三一《選舉考四》，前揭《景印文淵閣四庫全書》第610冊，頁674。

11 （南宋）趙汝愚編《宋朝諸臣奏議》卷一百四十四，頁1368，上海：上海古籍出版社1999年版。

12 （唐）張彥遠《歷代名畫記》卷五，於安瀾編《畫史叢書》（一），頁70，上海：上海人民美術出版社1986年版。

13 （北宋）《宣和畫譜》卷八《宮室敍論》，前揭《畫史叢書》（二），頁81。

14 （北宋）劉道醇《聖朝名畫評》卷三《屋木門第六》，《畫品叢書》，頁147，上海：上海人民美術出版社1982年版。

15 （北宋）劉道醇《聖朝名畫評》卷三《人物門第一》，《畫品叢書》，頁129。

16 前揭《宋史》卷一百五十七《選舉志三》，頁3688。

17 北宋翰林圖畫院在太宗雍熙元年（984）建立時，位於皇城苑東門裏，真宗咸平元年（998）遷移至皇城右掖門外。

18 （南宋）徐夢莘《三朝北盟彙編》卷七十八載：「……文思院等處匠……並百使工藝等千餘人，赴軍人。」清光緒四年（1878）鉛印本。

19 明代詹景鳳在《東圖玄覽》中最先確定張擇端為南宋人。

20 楊准所謂「後有亡金諸老詩若千首」，至多為「北宋遺少」，詳見黃應烈、戴立強《〈清明上河圖〉研究文獻彙編》，頁108，瀋陽：萬卷出版公司2007年版。

21 「瘦筋」即瘦金書。

22 金章宗明昌七璽即……秘府、明昌、明昌寶玩、明昌御覽、御府寶繪、內殿珍玩、群玉中秘、明昌御題。

23 所謂「上河」之意，周寶珠先生根據南宋李燾《續資治通鑑長編》中有關於防河兵到河上去的記載：「詔提點司相度，據彼處堤岸去水所餘尺寸更行增長，方聽上河。」宋人劉昌《蘆蒲筆記》卷十賦詩「都人只到收燈夜，已向樽前約上池」之句，認為「上」字乃動詞，意即朝着某個高處的地方運動，至今還部分保留在現代漢語裏，如「上街」「上樓」「上船」「上墳」「上朝」「上山」等。見周寶珠《〈清明上河圖〉卷與清明上河圖學》，頁30，開封：河南大學出版社1997年版。

24 （南宋）孟元老《東京夢華錄》卷七《清明節》，頁67，濟南：山東友誼出版社2001年版。

25 彭慧萍《小冰期時代的赤膊者：〈清明上河圖〉的季節論辯與「寫實」神話》，故宮博物院編《〈清明上河圖〉新論》，頁42，北京：故宮出版社2011年版。

26 見韓順發《〈清明上河圖〉中的扇子》，前揭《〈清明上河圖〉研究文獻彙編》，頁644。

28　前揭（南宋）孟元老《東京夢華錄》卷七《中秋》，頁 87。

29　劉和平《從風格演化到王安石變法：〈清明上河圖〉與北宋宮廷繪畫》，前揭《〈清明上河圖〉新論》，頁 78。

30　潘安儀《「〈清明上河圖〉學」的啟示》，前揭《〈清明上河圖〉新論》，頁 23。

31　曹星原《同舟共濟──〈清明上河圖〉與北宋社會的衝突妥協》，台北：石頭出版股份有限公司 2011 年版（繁體字版）；杭州：浙江大學出版社 2012 年版（簡體字版）。本書所引用皆為繁體字版。

貳

《清》卷繪製時代考

　　《清》卷繪於何時？當今出現六種觀點：其一，《清》卷繪於北宋初期，根據是其船舶等的畫風與五代宋初郭忠恕《雪霽江行圖》卷、李成（傳）《小寒林圖》卷（遼寧省博物館藏）等相近，且畫卷陳舊的程度亦相差不遠，作者確有可能是翰林待詔高元亨而不是張擇端。1 其二，《清》卷繪於北宋中期即神宗朝（一○六八—一○八五），其依據是圖中大量出現了漕運，且樹石的畫風受到當時郭熙的影響，如曹星原找出的依據是：「徽宗既不具備欣賞帶有強烈平民意識的對下層社會的描繪，更無法忍耐李成、郭熙一派畫家的風格。」2 她認為這些只能出現在神宗朝。其三，《清》卷繪於宣和年間（一一一九—一一二五），持此觀點者較多，其根由是《清》卷拖尾張著跋文之後的金代諸文人的詩句可確定此圖繪於北宋徽宗朝政和至宣和年間（一一一一—一一二五），如金代張公藥的「祇是宣和第幾年」，「水門東去接隋渠」，酈權的「猶恨宣和與政和」，王磵的「兩橋（東門二橋俗謂之上橋下橋）無日絕江舡」，張世積的「繁華夢斷兩橋空」等句。其四，認定該圖是南宋人繪製的，理由是：「這種藝術上的感染力，可能比『還我河山』一類口號，更能激勵人心。所以這類藝術珍品，能發揮出相當大的發揚愛國主義思想的宣傳作用。」3 其五，將張擇端作為金人或南宋人，尤其要推導出畫家的創作目的，如韓森認為張擇端作畫是出於「留念過去的動機」，留念過去「無犯人、無乞丐、無病人、無污染、幾乎無婦女的烏托邦」，「因為沒有壞人，所以城裏的士兵可以睡午覺。」4 反映了「他對於過去太平生活的懷念」，「是十二世紀理想化的城市的畫面。」既然是「留念」，那麼該圖必定是創作在金代，可以「佐證」圖中金代風格的是山西省繁峙縣岩山寺的金代壁畫。5 其六，《清》卷係元人摹北宋張擇端之作，依據是畫中的樸拙不是很古的樸拙，而是元人的樸拙。6

關於繪製《清》卷的上限，根據其山水畫的風格，顯然是受到北宋李成、郭熙樹石造型和皴法的影響，其繪製時間的上限約在郭熙成名之後，也就是神宗朝初年以後，與《清》卷圖像顯現出具體的時間刻度相比，這個結論是粗略的。更可靠、更具體的證據應當是該卷最初的遞藏經歷，這可以形成這一時間刻度的時針指向，畫中具有時代印記的內容如女性的衣冠服式等，可以形成分針指向，圖中顯露出的特殊的歷史事件和物價、貨幣等，即為秒針指向：多方面的證據互證互校，可形成相對具體精確的時間刻度。

一・來自張著跋文的信息

《清》卷的繪製時間暗藏在圖後的跋文裏，計有三處，其時針指向是一致的。根據幅上最早的三家收藏者的動向可推定繪製《清》卷的下限時間即收藏流向。筆者根據直接和間接的佐證，將該圖的繪製時代初步鎖定在徽宗朝崇寧至大觀年間（一一○二—一一○），隨着物件、事件證據的增多，其時間刻度將更加具體。

在張著的跋文裏提到：「按《向氏評論圖畫記》云：『《西湖爭標圖》《清明上河圖》選入神品。』」那麼，著錄《清》卷的《向氏評論圖畫記》的完稿時間應當是《清》卷創作時間的下限。

根據近人謝巍先生考，《向氏評論圖畫記》即《向氏圖畫記》的作者為向宗回，其曾祖父是真宗朝宰相向敏中（九四九—一○二○），其姊是神宗朝向皇后（一○四六—一一○一），其弟是向宗良。據謝巍

先生考證，向宗回約生於慶曆八年至皇祐五年（一〇四八—一〇五三）間，卒於大觀四年至政和七年（一一一〇—一一一七）間，享年六十二歲。7陳傳席先生考向宗回卒年在大觀四年。8弟向宗良以太子少保致仕，卒於宣和年間，享年六十六歲。但根據古代繼承祖產的習俗，長房長子（後傳長孫）負責登錄祖產、保管原始賬目、族譜，乃至保管、懸掛列祖列宗的畫像。按向宗回為青州知州向經（一〇二三—一〇七六）的長子，確有職責著錄、品第家藏書畫，因而謝巍先生考證出向宗回是《向氏評論圖畫記》的作者，其結論值得參考。向氏家族第四代的長房長孫即族長是向子韶（後跋）。

確定向宗回的卒年有益於推定張擇端繪製《清》卷的下限時間。按《清》卷著錄在《向氏評論圖畫記》裏，那麼繪製該圖時間的下限應該定在向宗回去世之年即大觀四年。元代楊准在後跋中提及「卷前有徽廟標題」，特別是明代李東陽在該圖跋文裏提到還看見徽宗的雙龍小璽圖2-1，李東陽不同意金代諸家對該圖定位宣和年間的結論，他認為：「此圖當作於宣政以前，豐亨豫大之世」，其緣由是「卷首有祐陵（徽宗）瘦筋五字簽9，及雙龍小印，而畫譜不載。」宋徽宗沒有將它著錄在《宣和畫譜》裏，如果《清》卷被宣和年間的《宣和畫譜》著錄的話，通常卷上會有包括「政和」「宣和」在內的一整套印璽，即「宣和七璽」。

圖2-1 宋徽宗的雙龍小璽（圓形小璽用於書法作品，方形小璽用於繪畫作品）

圖2-1a 朱文圓形雙龍小璽

圖2-1b 《清》卷被裁去的徽宗朱文方形雙龍小璽的樣式

圖2-2a 蘇州瑞光塔出土的北宋初觀音菩薩像所着的帶帽長褃

李東陽之說一直不為今人所重，學界多數人對《清》卷作於宣和年間無大異議。這個定論大概忽略了張著跋文中潛在的歷史信息，也沒有注意《向氏評論圖畫記》作者的卒年與《清》卷的繪製時間有關，即繪製《清》卷的下限時間至少在政和之前的大觀年間（一一○七—一一○）。當然，單憑此證是貧乏的，還有更多、更具體的實證在後面。可以說，李東陽跋文中所說的「此圖當作於宣政以前，豐亨豫大之世」的結論是有價值的，與《清》卷相配套的《西湖爭標圖》卷也同樣反映了崇寧、大觀年間宋徽宗「豐亨豫大」的思想。[10]

二・圖中的女性衣冠服式

眾所周知，比較男性的日常穿戴，女性衣冠服式的變化節奏是最快的，因而其時間刻度更精確，由此可以進一步尋找該圖創作時代的上限。全圖共繪八百一十多人，其中女性只有十多位，客觀上反映了北宋婦女出門的頻率與狀態。圖中的婦女大多上身着褙子，兩側開胯，腰束長裙或長褲。策蹇婦女均頭戴帷帽，在氈笠周圍下垂薄紗，作遮擋面部之用，這些屬於宋代婦女的基本裝束，關鍵是要找出具有時代特性的服式，找出其時間的分針指向。

北宋早中期婦女的衣冠服飾受到唐五代樣式的影響，北宋後期則有較大變化。以上衣—褙子為例：比較北宋早中期和崇寧、大觀年間以及南宋的褙子，其變化是十分明顯的。北宋早中期的褙子較長，長及腳踝，如一九七八年在蘇州瑞光塔出土的北宋初觀音菩薩像所着的帶帽長褙，塑

圖 2-2b
太原晉祠聖母殿的崇寧元年（一一○二）長褙塑像

圖 2-2c、圖 2-2d
河南禹縣白沙出土的元符三年（一一○○）趙大翁墓壁畫《伎樂圖》上始有寬鬆式短褙的女伎樂師

於崇寧元年（一一○二）的太原晉祠聖母殿塑像的長褙則是目前所見北宋年代最晚的對襟長褙。早二年，梨園界已開始出現寬鬆式短褙，河南禹縣白沙出土的元符三年（一一○○）墓室壁畫《伎樂圖》上偶爾有着寬鬆式對襟短褙的女伎樂師圖2-2。

正是這種源自女伎樂師的服式在崇寧年間流行到了都城女界，如一九五八年在清理河南方城鹽店村莊彊氏墓時，在石質冥器中發現有着短褙的婦女形象，有的冥器上刻有「宋宣和改元十一月」的字樣，在河南洛陽新安縣李村宋四郎壁畫墓《宴飲與廚作圖》上的侍女的短褙更加緊身，其時正值一一二五年圖2-3。梨園女伎樂師的短褙樣式也影響到北方遼國，在河北宣化的遼末張世卿墓（建於天慶六年，一一一六）等就繪有着寬鬆式對襟短褙的歌舞伎和女侍。在各種版本的傳南宋蕭照《中興瑞應圖》卷中，宮女的褙子也變得短而瘦，頭上依舊保留着「盤福龍」的髮式圖2-4。顯然，原來寬鬆式短褙的樣式在宣和年間改瘦後一直流傳到南宋初年。

南宋遺民徐大焯（號城北遺民）的《燼餘錄》最早概括了宋代二百年間婦女服飾的變化歷程：

崇寧、大觀間，衣服相尚短窄，宣靖之際，內及閨閣，外及鄉僻，衣偪窄，稱其體襲開四縫而扣之，曰密四門，小衣偪管開縫而扣之，曰便禧，亦曰任人便。髮髻大而扁，曰盤福龍，亦曰便眠覺。紹興以後，此風稍息，景定以後復若宣靖。[11]

圖2-4 《南宋》佚名（一作蕭照）《中興瑞應圖》卷中的侍女短褙

圖2-3 河南洛陽新安縣李村宋四郎壁畫墓《宴飲與廚作圖》上的侍女緊身短褙

周錫保先生在《中國古代服飾史》裏也專門總結了徽、欽二宗朝的婦女服飾:「崇寧、大觀間,這時婦女上衣趨於短而窄。至宣和、靖康之際,這時婦女上衣更趨向緊偪狹窄。」[12]

綜上文物所顯、文獻所載:北宋至崇寧年間之前,婦女的褙子樣式主要流行的是長款,至崇寧、大觀年間,主要流行的是較為寬鬆的短款褙子,至政和、宣和年間,則流行緊身短款褙子。

《清》卷多處出現裝束時尚的女性,她們所穿的都是較短的寬鬆式對襟褙子圖2-5,皆裁在膝蓋以上。其中部分婦女髮式圖2-5a-c皆為新出現的「盤福龍」,因這種髮式不影響睡覺,又稱「便眠覺」圖2-5。又袁褧云:「汴京閨閣,妝抹凡數變。崇寧間,少嘗記憶,作大鬢方額。」[13]這在《清》卷裏女性髮式中依稀可見。綜合圖中女性的「盤福龍」髮式和寬鬆式對襟短褙等時裝的樣式,可證實繪製該圖時間的上限約在崇寧、大觀年間(一一○二—一一一○)。畫中策蹇婦女均頭戴帷帽,在氈笠周圍下垂薄紗,作遮擋面部之用。畫中算命攤附近的轎旁女子與「正店」外坐在轎子裏的婦女頭紫包髻,這是一種用絹帛做成花朵形的頭飾,立在頭頂並將頭髮包裹起來,時稱「花冠」,是東京媒婆的頭飾,據《東京夢華錄》載:「其媒人有數等,……中等戴冠子,黃包髻,背子。」[14]上述女子的服飾與家船上潑水婦人和船上女僕等民女的服飾形成了鮮明的對比,後者粗服無飾,樸素至極。

圖2-5　崇寧至大觀年間流行的寬鬆式短褙
　　　　服式和便眠覺髮式
圖2-5a　轎旁侍女
圖2-5b　「正店」門口的婦女
圖2-5c　「趙太丞家」的婦女
圖2-5b　轎中頭紫包髻的媒婆

南宋初年，流行於崇寧、大觀年間的女性衣冠服式僅存遺痕而已。據徐吉軍先生研究，在南

宋佚名的《女孝經圖》卷裏尚可見到印證，[15]在其他冊頁如《雜劇打花鼓》頁、《瑤台步月圖》頁

等也偶有反映，只是南宋的褙子普遍加長了，直到南宋末年才恢復到崇寧、大觀年間的樣式[圖2-6]。

金代張公藥、酈權等文人在《清》卷後的跋文認定該圖繪於宣和年間，這與《清》卷中女性的

衣冠服飾相悖，此間女性的衣冠服飾可見岳珂所載：「宣和之季……婦人便服不施衿紐，束身短

制，謂之『不制衿』。始自宮掖，未幾而通國皆服之。」[16]「不制衿」式，即「兩襟鬆敞不加束帶的

樣式，……宋代女子又絕不在背子外加衣帶束腰，復採用不制衿式而任由兩襟鬆敞，使得背子顯

得鬆蕩、飄灑、頗富『休閒』氣息。」[17]另見袁褧《楓窗小牘》載：「政宣之際，又尚急扎垂肩。

宣和已後，多梳雲尖巧額，鬢撐金鳳。小家至為剪紙襯髮。」[18]《清》卷中無一此髮飾。

若如通常所說的該圖繪於宣和年間，那麼婦女在宣和年間中盛行的「宣和妝」必定在圖中有

所表現，《宣和遺事》云：「佳人都是戴嚲肩冠兒，插禁苑瑤花。」[19]然而，這種裝束不見於《清》

卷中，反證出此圖不是繪於宣和年間。

三·圖中的草書苫布

透過畫中的一些物件，發現涉及當時的政治事件，同樣也是畫家生活時代的印證。《清》卷

圖2-6 南宋婦女褙子與髮式的樣式

圖2-6a（南宋）佚名《雜劇打花鼓》頁（局部）的加長褙子

圖2-6b（南宋）佚名《瑤台步月圖》頁（局部）中加長的褙子

圖2-6c（南宋）佚名《歌樂圖》卷（局部）中的長褙

畫有覆蓋在獨輪車及串車上的苦布，先後共出現兩處，前一處在糧船碼頭附近，後一處在城門口外，被今人稱為「奇特的蓋布」[20] 圖2-7。筆者以為，這與北宋激烈的黨派角逐有關，是當時特有的政治事件所致，這支秒針指向決定了繪製《清》卷更具體的時間。

細察，這是精裱成的大字書法作品被車夫當作苦布了，其字跡出現連筆，像是文人草書，字幅甚大，必定是從大屏風上撕拆下來的，在本卷尾的高檔館舍和富豪之家的屋裏，還有大船艙內，都可以看到這種用書法大字作屏風的陳設。其物本是大戶人家或官府甚至是內府裏的，在北宋後期書畫市場繁盛的時代，這類屏風上的大幅草書竟落到分文不值的地步，顯然是書寫者遭到了嚴厲的政治貶斥。出現這種情況必定是因為皇帝厭惡這些有政治牽連的文人書家，這些人是舊朝參與黨爭的重臣，在新朝受到排擠，必定殃及其翰墨。南宋鄧椿記述了其父鄧雍在哲宗朝時的一段經歷：

先大父在樞府日，有旨賜第於龍津橋側，先君侍郎作提舉官，仍遣中使監修。比背畫壁，皆院人所作翎毛、花竹及家慶圖之類。一日，先君就視之，見背工以舊絹山水揩拭几案，取觀，乃郭熙筆也。問其所自，則云不知；又問中使，乃云此出內藏庫退材所也。昔神宗好熙筆，一殿專背熙作；上即位後，易以古圖，退入庫中者，不止此耳。21

郭熙受到神宗的寵遇，神宗曾喜兼用舊黨，舊黨魁蘇軾、黃庭堅等皆在詩文裏對郭氏的山水畫多

圖 2-7
覆蓋在串車上的苦布來自屏風上的草書，在城外出現兩次。屏風上的大字書法作品，在城內出現三次。
圖 2-7a 在城門口外出現的草書苦布
圖 2-7b 在城外巷子裏出現的苦布

有激賞。哲宗上台後任用新黨，郭熙受到了冷落。受舊黨推崇的郭熙山水遭到了厄運，舊黨魁的

書法則更是如此。崇寧元年（一一〇二），徽宗詔令並親手書寫黨人碑，刻在端禮門的石碑上，

內容是廢黜蘇軾等舊黨：「『朕自初服，廢元祐學術，比歲至復尊事蘇軾、黃庭堅。軾、庭堅獲

罪宗廟，義不戴天，片紙隻字，並令焚毀勿存，違者以大不恭論。』靖康初罷之。」22 崇寧二年

（一一〇三），蔡京下令焚毀蘇軾、黃庭堅等人的墨跡文集，嚴禁生徒習讀、藏家寶之。故蘇軾文

字翰墨，「既經崇寧、大觀焚毀之餘，人間所藏，蓋一二數也」。23 這些禁令致使蘇軾「平日門客

皆諱而自匿，惟恐人知之。」24 從時間上看，畫中那些作為苫布的書法極可能是被哲宗朝宣仁太后

任用的舊黨文人的書跡。哲宗親政後，決定效法神宗新法，貶斥舊黨，新帝徽宗登基一年後，決

定效仿熙寧之政，故更年號為崇寧，廢黜舊黨，許多趨炎附勢者必定會奉命一一拆除衙署或宅第

裏屏風上的舊黨墨痕。兩輛串車上裝載着要廢棄之物，上面覆蓋着苫布，車架底部都捆有大軸之

類，而且都是運往城外。北宋開封城內火禁甚嚴，想必是到郊外作焚毀處理。在《清》卷出現

了這種舊黨遭到斯文掃地的厄運，這正是舊黨文字翰墨受到空前的大肆清除的時刻，此類政治事

件的出現具有唯一性，不能不說這是特定時代的印記。

　　將書法大屏風置於廳堂中間是北宋十分流行的室內陳設。必須強調的是，徽宗和蔡京要消除

的不是書法大屏風這種藝術形式，而是要消除舊黨人在這種藝術形式上留下的墨跡，以防舊黨勢

力捲土重來。書法大屏風的藝術形式在《清》卷城門內的稅務所裏、卷尾王員外家樓上和富戶樓

上均有出現，其中前兩處是草書和行書，後者是楷書。相信這些公開暴露的書法大屏風不會是舊

黨的書跡圖2-7c-e。

圖2-7c 《清》卷分別在稅務所、「王員外家」樓上和卷尾樓上出現的大字屏風

圖2-7d、2-7e

當然，清除舊黨人的書跡是有時限的，崇寧五年（一一〇六）正月，彗星橫掃開封城的上空，以天人感應之說，認為徽宗的朝政闕失已觸怒了上蒼。「乙巳，以星變避殿損膳，詔求直言闕政」，中書侍郎劉逵等勸告徽宗，拆除立在端禮門外貶斥元黨人的誣碑，徽宗從之，「毀元祐黨人碑。復謫者仕籍，自今言者勿復彈糾。丁未，太白晝見，赦天下，除黨人一切之禁。」25 不過，徽宗出爾反爾，在大觀二年（一一〇八）繼續排擠舊黨之殘餘。大觀年以後時過境遷，焚毀舊黨文字之事成為過去，畫家就不會去注意以往政治事件中的細節。由此可得出該圖繪製時間即崇寧年間的中後期的結論，這體現出張擇端洞悉社會之深刻。

街頭文士多處使用的便面（扇子）26 從側面證實了畫中文人非正常的人際關係。卷尾說書處旁繪一寒酸文人攜書童上街，路遇一策馬官人，策馬者帶一護衛和小馬夫，像是得勢者，策馬者居高臨下，正欲側首招呼步行者，他卻以扇遮面避之圖2-8。扇子的這種特殊的用途起自於漢代，那麼，在崇寧年間，文人們在街頭相遇需要迴避的原因又增加了一個因素：迴避黨爭對手。如李公麟與蘇軾的關係後來因舊黨失勢之故就變得十分微妙。據南宋邵博記載：「晁以道言：當東坡盛時，李公麟至為畫家廟像。後東坡南遷，公麟在京師，遇蘇氏兩院子弟於途，以扇障面不一揖，其薄如此。故以道鄙之，盡棄平日所有公麟之畫於人。」27 晁以道即舊黨晁說之。這種迴避他人的行為不僅發生在李公麟身上，而且是當時流行的自保之舉。

圖 2-8　一文人以扇子遮面迴避得意的騎馬者

四·北宋物價的時間特性

崇寧年間，北宋金融發生了較大的變化，有如侍御史毛注所言：「自崇寧來鈔法屢更，人不敢信，京師無見錢之積，而給鈔數倍於昔年。鈔至京師，無錢可給，遂至鈔直十不得一，邊郡無人入中，糴買不敷，乃以銀絹、見錢品搭文鈔，為糴買之直。」[28] 可知當時已進入了通貨膨脹的時期。

《清》卷中的商業活動，也同樣會顯露出那個時代的特性，如羊肉的價格、當十錢的使用等等。

在《清》卷中涉及物價的場景唯有一處，即「孫記正店」的分店「孫羊店」羊肉舖，屋簷下掛着「口斤六十足」的牌價圖 2-9。此牌價應是每斤羊肉整整六十文錢。北宋一斤合六百八十克，平均每隻整羊大約為二十宋斤，淨肉為十宋斤。孫羊店價目牌上的「口斤六十足」，據鄧小南女士的研究，這個「足」字是北宋錢貫的「足陌」之「足」，意即每一貫錢應為一千文，相對應的是「省陌」，即每一貫錢只有七百七十文（這是北宋剋扣軍餉後流通到市場上的錢貫通例），如果在此買羊肉的話，只給四十多文。因此店主強調「足」字，用的是「足陌」錢，必須支付六十文。

研究宋代經濟史可以找到這個價格的時間定位。北宋初，官府與商賈為控制市場進行角逐，其結果是官府基本上掌控了平抑市場的權利，市場基本平穩。自真宗朝，物價初漲，平抑物價是神宗朝王安石變法的核心問題，到徽宗朝之前，官府勉強能控制住物價，沒有出現飛漲的現象。徽宗朝由於靡費過度，在大觀年之後，物價持續以倍數暴漲，南宋初年則更甚。

圖 2-9 「孫羊店」羊肉牌價為每斤六十文

東京人嗜好羊肉，在各類肉食中，羊肉消費量居首位。官府禁止私自宰牛，

加上稅額較高，使牛羊肉價格比較接近。牛羊肉價格是比較敏感的社會問題，是
這個時期物價變化的縮影。根據兩宋文獻中關於都城牛羊肉價格的漲幅記載：英
宗治平末年（一〇六七），長安城（今陝西西安）一斤羊肉才賣到三十到四十文[29]，熙寧
七年（一〇七四），開封一斤羊肉漲到一百三十文（官員建議價）[30]，大觀年間，開封的
牛肉回落到每斤一百文[31]，北宋末年，羊肉價高漲到每斤三百八十五文[32]，到南宋
紹興二十六年（一一五六），臨安（今浙江杭州）羊肉價暴漲到每斤六百四十九文[33]，
紹興末，平江府（今江蘇蘇州）「羊肉價絕高，肉一斤錢九百」[34]。在不到九十年的時
間裏，宋代牛羊肉的價格上漲了近三十倍，這在經濟學裏，尚屬於正常範圍。〔表
一〕是根據上述史料繪製的《宋代都城牛羊肉價格漲幅表》，不難看出徽宗朝初中
期羊肉價格開始上揚。

兩宋文獻中記載的牛羊肉價是淨肉價格，《清》卷「孫羊店」掛出「斤六十
足」的牌價應是當時最低價的整羊羊肉價格，在淨肉價的二分之一以下（分解羊肉需
加手工費），在舖面上沒有出現整羊，看來此「孫羊店」還是一家零售兼批發的羊肉
舖。標出最低價以便於招徠顧客，這是古今通行的廣告技巧。根據這一價格，推
定該店一斤淨羊肉價當在一百二十文以上。根據《宋代都城牛羊肉價格漲幅表》，
接近這個價格的羊肉在北宋開封至少出現過兩次，即神宗朝初年[35]和徽宗朝崇寧
年末，此後，這個價格再也沒有在北宋開封出現過。羊肉價格可以佐證前文對《清》卷作於

〔表一〕宋代都城牛羊肉價格漲幅表

高宗朝	欽宗朝	徽宗朝	哲宗朝	神宗朝	英宗朝

崇寧年間的考證，與此相關的還有北宋初露的通貨膨脹。

在城門外的「十千腳店」門口，一個車主奉該店的錢運到錢莊，他與其他車夫在清點要裝車的一串串銅錢，兩個車夫各捧着幾串銅錢。錢的個頭看上去很大且很重圖2-10。兩個力夫從指尖到前臂中部，平放着六串錢，從銅錢的直徑來看，大約近四厘米，這差不多是「當十錢」的直徑。而在此之前「元豐通寶」錢的直徑是二點五厘米，這是正常銅錢的尺寸。需要強調的是，「十千腳店」存入錢莊的銅錢是「足陌」，即以六串陌抵五串足陌。通常是以「五」計數，而不會以「六」計數，這裏反映了錢莊對腳店的要求。崇寧三年（一一〇四），北宋面臨通貨膨脹，蔡京下令鑄三錢重的大錢，一枚大錢頂十枚普通的銅錢用，即「當十錢」。徽宗用瘦金書「崇寧通寶」為之作錢面圖2-11。圖中所繪應該是進入流通領域的「當十錢」。兩年後，有雜劇家到宮中上演諷刺劇《當十錢》（見後文「諫言手段」），徽宗當即下詔罷鑄當十錢。據對宋代造幣史的研究，至少在熙寧、大觀年間也分別製造、使用過直徑超過三厘米的大錢，但這兩個時間段沒有出現焚毀舊黨人墨蹟等事件。

五·私家漕糧入汴

崇寧三年，宋徽宗廢除了北宋舊制，將購置六百萬江淮、江南糧食的官款和大批漕船用作私用，在來年購買、運輸花石綱。這導致了大量的私糧漕船紛紛湧進開封碼頭，在囤貨居奇中私糧

圖2-10 崇寧年間通貨膨脹來臨，街頭在搬運「當十錢」。

劇增，官糧漸漸退出市場，給開封城百姓帶來了潛在的糧食危機。這個事件的發生最早出現在崇寧三年至四年，此前的汴河漕糧基本上是官船的天下。大量私家漕船運糧入開封，這個在時間上具有上限性的事件，也是判定《清》卷繪製時間的重要依據。關於私家漕糧入汴的文獻材料和圖像分析詳見後文「嚴峻的商賈囤糧問題」和圖7-6。

根據《清》卷的收藏史，特別是向宗回是《向氏評論圖畫記》的作者及其卒年的考證結果，根據明代李東陽跋文提及宋徽宗題籤及雙龍印（未鈐「政和」「宣和」印），根據北宋的衣冠服式，比較出土文物和傳世文物以及相關的歷史文獻，以畫中女性在崇寧至大觀年間流行的裝束時尚——盤福龍髮式、寬鬆式對襟短褙服式等為實證，根據圖中描繪了特定的歷史事件即崇寧年間因黨爭事件造成的潰文行為，根據當時的物價和貨幣狀況——畫中的羊肉牌價與崇寧年間的價格有關，雖然羊肉價格和使用大錢等這類事例在北宋並非唯一，但結合其他證據，如服飾、苦布、私家漕糧入汴等情況，這幾個非唯一性證據的時間交合點都在崇寧年間。

綜合以上來自七八個方面的因素，形成一張較為完整的證據網，其時針的指向為徽宗朝崇寧年間（一一〇二—一一〇六），如果作進一步判定的話，張擇端在崇寧中後期繪製該圖的可能性更大。參見〔表二〕《清》卷事件、物件出現時序對照表。下文將展開的對《清》卷的政治和文化藝術背景的分析以及對所繪地域的認定，均是特指這個時間段，圖中所有的情節也都是在這個時間段發生的。

圖2-11 古代正常錢串與人體的比例

圖2-11a 「崇寧通寶」普通錢

圖2-11b 崇寧通寶「當十錢」

圖2-11c 普通錢與人體的比例

36mm　　26mm

〔表二〕《清》卷事件、物件出現時序對照表

皇朝	徽宗						哲宗		神宗		英宗
年號	宣和	重和	政和	大觀	崇寧	元符	紹聖	元祐	元豐	熙寧	治平
事物											

事物標記：
- 徽宗題簽
- 私糧漕運
- 使用大錢
- 羊肉價格
- 焚毀舊黨人墨跡
- 盤福龍（便眠覺）
- 寬鬆式短褲子
- 郭熙畫風

圖例：
- 逐漸產生或消失
- 發生期
- 《清》卷繪製時段

細查《清》卷的繪畫技藝，可見畫家對細部的刻畫已達到了精微和極其嫻熟的程度，考慮到張擇端是「後習繪事」，該圖當是畫家的中年之作，應在四十歲左右，再年輕些，恐功力不達，若再老些，可能又目力不及。以崇寧中後期倒推，可以推導出張擇端大約出生於仁宗嘉祐年間（一〇五六─一〇六三）末至英宗治平年間（一〇六四─一〇六七），即約十一世紀中後期。

1 （美）喬迅《清明上河圖》卷為何人所畫，前揭《〈清明上河圖〉新論》，頁95。

2 前揭曹星原《同舟共濟——〈清明上河圖〉與北宋社會的衝突與妥協》，頁153。

3 鄒身城《宋代長卷名畫〈清明上河圖〉的創作思想和社會意義》，前揭《〈清明上河圖〉研究文獻彙編》，頁359。

4 韓森《〈清明上河圖〉所繪場景為開封質疑》，前揭《〈清明上河圖〉研究文獻彙編》，頁468。

5 同上，頁466。

6 童書業《張擇端〈清明上河圖〉辨》，前揭《〈清明上河圖〉研究文獻彙編》，頁47。

7 謝魏《中國畫學著作考錄》，頁147，上海書畫出版社1998年版。

8 參見《〈清明上河圖〉創作緣起、時間及收藏流傳史》，前揭《〈清明上河圖〉新論》，頁209。

9 筆者推定宋徽宗的「五字簽」應是「清明上河圖」五字。

10 曹星原女士考訂《清》卷作於北宋神宗朝，見其新作《同舟共濟——〈清明上河圖〉與北宋社會的衝突妥協》，台北：石頭出版股份有限公司2011年版。

11 （南宋）徐大焯《燼余錄》乙編，頁27-28，光緒年間刻本，北京：國家圖書館藏善本。

12 周錫保《中國古代服飾史》，頁291，北京：中國戲劇出版社1984年版。

13 （南宋）袁褧《楓窗小牘》卷上，前揭《景印文淵閣四庫全書》本第1038冊，頁211。

14 前揭（南宋）孟元老《東京夢華錄》卷五，頁51。

15 徐吉軍等合著《中國風俗通史·宋代卷》，頁142，上海：上海文藝出版社2001年版。

16 （南宋）岳珂《桯史》卷五《宣和服妖》，頁54，北京：中華書局1981年版。

17 孟暉《中原女子服飾史稿》，頁129-130，北京：作家出版社1995年版。

18 （南宋）袁褧《楓窗小牘》卷上，前揭《景印文淵閣四庫全書》本第1038冊，頁211。

19 （南宋）佚名《宣和遺事·前集》，叢書集成新編（八一），頁546，台北：新文豐出版公司1991年印行。

20 趙廣超《筆記〈清明上河圖〉》，頁15，北京：生活·讀書·新知三聯書店2005年版。

21 （南宋）鄧椿《畫記》卷十《雜說·論近》，頁123，北京：人民美術出版社1963年版。

22 （清）黃以周等輯註《續資治通鑒長編·拾補》卷四十七宣和五年七月己未條引《九朝編年備要》，前揭《景印文淵閣四庫全書》本第328冊。

23 （宋）何遠《春渚紀聞》卷六《東坡事實》，頁96，北京：中華書局1983年版。

24 （宋）趙鼎臣《竹隱畸士集》卷二十：《書楊子耕所藏李端叔帖》，前揭《景印文淵閣四庫全書》本第1124冊，頁264。

25 前揭《宋史》卷二十，頁375。

26 顏師古註：「便面，所以障面，蓋扇之類也。不欲見人，以此障面，則得其便，固曰便面，亦曰屏面，今之沙門所持竹扇，上censored平而下圓，即古之便面也。」班固《漢書》傳四六，前揭《景印文淵閣四庫全書》本第1039冊，頁347-348。

27 （南宋）邵博《聞見後錄》卷二十七，前揭《景印文淵閣四庫全書》本第1039冊，頁347-348。

28 前揭（元）脫脫《宋史》卷一百八十二，頁4446-4447。

29 （南宋）李燾《續資治通鑒長編》卷五百一十六，元符二年閏九月甲戌條註，第20冊，頁12269，北京：中華書局1992年版。

30 前揭（宋）李燾《續資治通鑒長編》卷二百五十六，熙寧七年九月丙午，第10冊，頁6251。

31 （清）徐松《宋會要輯稿·刑法》第一百六十五冊，頁6521，北京：中華書局1957年版。

32 （南宋）謝采伯《密齋筆記》卷五，第18冊，頁245-246，每隻整羊按當時二十斤（每斤合今680克）淨肉按當時的十斤計算。

33 （南宋）李心傳《建炎以來繫年要錄》卷一百七十二，紹興二十六年五月丙辰，頁2840，北京：中華書局1956年版。

34 （南宋）洪邁《夷堅誌》丁誌卷第十七《三鴉鎮》，頁682，北京：中華書局1981年版。

35 若以此將《清》卷定為神宗朝初年的畫作，則缺乏足夠的證據。

叁

《清》卷的文化藝術背景

初步確定了張擇端繪製《清》卷的時間，就可將研究聚焦在《清》卷誕生之前的北宋初中期，探考產生它的文化藝術背景。一件偉大作品的誕生，不是孤立的，只是其作者更善於接受前期和同期相鄰藝術的影響。繪畫作品所達到的藝術高度有其深刻的社會歷史文化背景和畫家自身的認知能力以及藝術功力等多方面的原因。《清》卷的問世，首先取決於張擇端生活的城市給他帶來的創作活力。畫家必須具備對當時社會現象的客觀分析和判斷能力，由此決定了其思想深度和藝術取捨。《清》卷是北宋社會經濟、文化、藝術朝着世俗化發展的必然結果，也是那個時期數代畫家的藝術積累和演進催生了它。

一·張擇端生活的城市環境

歷史上開封七次成為都城，最早是戰國魏惠王在此建魏國都大梁，後在戰亂中被摧毀。隋代稱汴州，隋煬帝在此開鑿通濟渠，由滎陽、汜水經汴州流入淮河，漸漸成為中原地區水陸交通樞紐。唐代在此設節度使，興元元年（七八四）唐德宗在此設置宣武軍十萬，為軍事重鎮，成為大唐東屏。更重要的是，通濟渠（唐代稱汴河）作為貫通東西南北的交通大動脈，滿足了開封城的軍需和商貿需求，使得這裏成為在中原與洛陽並峙的一個大商貿中心。唐末藩鎮割據，宣武軍節度使朱溫建後梁，定都於斯，升汴州為開封府。以後後晉、後漢、後周、北宋、金均在此建都，後晉至北宋時稱東京，金時稱汴京。五代後周至北宋初年，兩朝政府連續大興土木擴建城市和營造宮殿、寺觀，並鼓勵開放商業活動的場地。原先傳統的坊內交易限制了交易的時間、人群和

商品量，自後周起，開始拆除了坊牆之隔，允許臨街開店交易，打通了坊市間的商業活動。發展到北宋，甚至御街兩側的御廊和寺觀周圍也成為商貿中心，特別是大相國寺「每月朔（初一）、望（十五）、三（初三十三、廿三）、八（初八十八、廿八）日即開。技巧百工列肆，罔有不集。四方珍異之物，悉萃其間，因號相國寺破臧所。」[1]大相國寺既是商貿中心，又是瓦子的聚集地：「中庭兩廡可容萬人，凡商旅交易，皆萃其中，四方趨京師以貨物求售、轉售他物者，必由於此。」[2]東華門大街、潘樓街、御街、牛行街、商業街綿延數里，貫穿全城，北宋將五代的開封城整整擴大了一圈，將開封城改造成超大規模和高度發達的國際性商業大都市。

從五代到北宋初年，開封在城市管理方面，除了拆除坊牆、擴大商貿場地的舉措之外，另一項重要發展就是北宋初開放了夜市。隨着通衢面的不斷擴大，開封城裏的商貿需求日趨加大，持續整整一個白天的商貿活動到戌時（相當於今十九時至二十一時）還無法關張。宋太祖審時度勢，為延長市易時間，取締了唐五代以來的宵禁，首開夜市，乾德三年（九六五）「詔汴京府令京城夜市至三鼓已來不得禁止」，[3]詔告北宋夜市已經合法化。在開封，從朱雀門至龍津橋和州橋南北是當時兩個最為熱鬧的夜市，夜市的出現推進了北宋瓦市的發展，改變了世俗百姓的日常生活方式，也促進了對文學藝術質的要求和量的需求。瓦市的出現為城市百姓享受演藝文化提供了穩定的場地，大大延長了民眾的消費和享受的時間，「夜市直至三更盡，才五更又復開張。如要鬧去處，通曉不絕」，[4]這一具有變革性的舉措，進一步繁榮了城市夜間的娛樂生活。

神宗元豐二年（一〇七九）導洛通汴，河水深到了一丈，通航期可提前至解凍之日。大量的漕

船、客船及其他民船雲集開封，隨着商貿機器的晝夜運轉，以城市手工業經濟為主的小作坊得到了發展，又大大增長了貿易額，川陝一帶出現了紙幣，時稱「交子」，方便了大宗交易。在當時的開封，最為發達的是建築、造船、航運、鍛造、食品、釀造、旅店等行業以及各類小手工業。開封城除了本地人口和中央官吏以及幾十萬禁軍之外，還匯集了來自魯、淮、浙等地的求學者、商賈，更多的是從農村大量湧到城市裏的僱工，城市人口劇增。到十二世紀初，東京成為當時世界最大的城市之一，新舊城共有八廂一百二十坊，達十餘萬戶，約一百三十七萬人，開封被改造成為坊市合一的開放性的國際大都市。據統計，北宋的年稅收最高達一點六億貫，約合人民幣二千零八十億元。這在當時世界是最富庶的國家。

北宋的商業活動已經形成定點化、行業化和規模化，成規模的醫藥、器皿、茶肆、酒店、票行、牙行、典當、賭局、占卜、車行、運輸等行業，為風俗畫家們打開了一扇扇活生生的社會窗口；街肆中的文武官員、胥吏、士子、兵卒、牙人、商賈、販夫、僧道、醫家、船工、卜巫、工匠、車夫、力夫、村夫、流民、丐童等各色人等，向藝術家們展露出了城市生活的各種表情，其中以力夫的工種最豐富，販夫的類型最繁雜，至今還可以在開封老城區裏找到清末民初的老建築，依稀可見舊時傳統商業的豐富和繁盛圖3-1。這些都構成了北宋藝術家們創作的社會成因。

畫家創作的社會思想成因與藝術發展成因有着既聯繫又不相同的特性，兩者不能相互替代，前者是社會政治和哲學、美學思想以及經濟發展或變故對畫家所造成的內在影響，後者是諸多藝術自身的發展對畫家的藝術語言的發展所產生的助推和交互作用。經過唐末、五代的戰亂及北宋

圖3-1 清末民初開封繁盛的遺跡

然結果。

向而行。作為北宋風俗畫的代表之作《清》卷，是開封社會的深刻反映，也是當時藝術發展的必

美學的引領作用休戚相關，而且與北宋的社會經濟發展息息相關，也與北宋文學的世俗化趨勢相

初年的社會復甦，繪畫發展到了北宋中後期必然要出現一段新的藝術進程，這不僅與北宋哲學、

二‧北宋哲學、美學思想的引領

在十一世紀下半葉，繁華之都聚集了來此供職、謀生、遊學或寓居的士子不下十萬，一大批美學家和藝術史家在這裏的著述活動十分活躍，留下詩篇、文論無數，如王安石《臨川先生文集》中的多數文論是在開封完成的，沈括《夢溪筆談》等一大批文人的筆記均與開封城的社會形態緊密聯繫在一起，劉道醇《唐朝名畫錄》和《聖朝名畫評》、由郭思整理的其父郭熙《林泉高致》、郭若虛《圖畫見聞誌》、韓拙《山水純全集》和宋徽宗主持的《宣和畫譜》《宣和書譜》等均在開封城裏完成。開封，可謂美學之城和藝術之都，更是繪畫活動的中心，其中包括初興的文人畫藝術，劉道醇、郭若虛等積極推崇有文人逸氣的繪畫，對有過讀書經歷的宮廷畫家如張擇端等必有一定的引領作用。就當時的畫家而言，最關心的問題就是如何認識事物的原理，即「格物」；如何在藝術上體現這個原理，即「致知」。

明代張泰階《寶繪錄》雖然著錄了許多贋品，但作者對唐宋元三朝的繪畫特性概括得比較到

位：「唐人尚巧，北宋尚法，南宋尚體，元人尚意。」北宋所崇尚的「法」，實際上就是宋人強調認知物象的結構，這與北宋漸趨發達的製造業密切相關，如民間匠師喻皓的《木經》（已佚），特別是將作少監李誠在元符三年（一一〇〇）編成的《營造法式》，對規範各種類型的建築設計和實行大小木作、石作等十三個工種的標準化起到了關鍵性的作用，在客觀上促進了界畫家在表現建築時採取更加周正的態度，乃至今人依照《清》卷中的建築結構便可營建。宋徽宗責令翰林圖畫院畫家們的寫實要求，更是強化了宮廷畫家們的寫實意志，這就是「格物」思想在北宋畫壇的具體反映。

北宋理學家的代表程顥、程頤根據《禮記·大學》「致知在格物，物格而後知至」之論，提出的格物原理是：「格猶窮也，物猶理也。猶曰窮其理而已矣。」[5]「格物致知」即窮究事物的原理，應有「萬物皆備於我」[6] 的自信，全在於自己認知事物的能力；「窮理、盡性、至命只是一事。才窮理，便盡性，才盡性，便至命。」[7] 二程提出了格物的具體方法是：「學者不必遠求，近取諸身，只明天理」[8]，「一物須有一理」「天下只有一個理」[9]，這就是說客觀事物就在身邊，都有着共同、共通的規律。「學也者使人求於內也。不求於內而求於外，非聖人之學也。」[10]

受北宋理學思想的影響，畫壇對「理」與「性」的探討是最受關注的兩大命題，「理」即狀物之法理，「性」乃抒胸中之真性。尤其是二程「格物致知」的理學思想推進了寫實畫家狀物求理、行筆求法的創作手段。宋徽宗要求宮廷畫家講求法度、推崇「神品」的美學思想，從皇權的高度導引宮廷畫家的審美取向。

哲學、美學是文學藝術的引領者。北宋在文學藝術方面所發生的審美變化，無不來源於當時哲學、美學思潮的發展和演變。十一世紀中後期，「格物致知」是當時哲學討論的核心問題，北宋哲學家的格物精神，代表了當時理性認識世界的最高水平。這些思想的影響促使張擇端等寫實畫家關注身邊的表現對象，不滿足於對其外表的認知，認識到要「求於內」，就是要窮其內理。張擇端深入精到地表現各類建築、舟車的外形和內部結構，進而真實地展現北宋後期的社會特質和精神本質，其「格物」「求內」的精神本質就在於此。

「理」在繪畫上的認識，就是狀物之「法理」，所謂「窮理」就是弄通物象的外部形態和內部結構，達到通化的境地，即沈括所言「造理入神」。北宋張懷為韓拙《山水純全集》作後序中對「理」的重要性的闡發頗有灼見，他認為要將客觀物象的物理結構爛熟於心，巧運於筆，即「造理」，才「能盡畫物之妙；昧乎理，則失物之真」。[11] 他將「造理」與「師古」相並列，提出「上格」的標準就是「合理」「合規矩」之圖。畫中有沒有理，也是欣賞繪畫的最高標準，即劉道醇所言：「先觀其氣象，後定其去就，次根其意，終求其理，此乃定畫之鈐鍵也。」[12] 張擇端面對當時的審美趨向，無論是對「畫理」還是「物理」，都達到了「造於理」的境地。

二程認為，通過窮理才能達到「盡性」。繪畫中的「盡性」，就是表現格物對象的文化內涵，在張擇端的時代，繪畫要超然於物象之外、要講求文人性情，筆墨中體現出真率而雅致的性情，在張擇端的時代，幾乎是超越新舊黨派的審美共識。

從唐代文人浪漫的豪情到北宋文人灑脫的悲情，由於國勢日衰、內鬥日劇，北宋文人的灑脫多了一些無奈。這種無奈只有在「蕭條淡泊」的境界中找到內心的平衡，在藝術上，這是一種難以物化的精神境界，故歐陽修說：「蕭條淡泊，此難畫之意，畫者得之，覽者未必識也。故飛走遲速，意淺之物易見，而閒和嚴靜，趣遠之心難尋。」[13] 他還提出更高的要求：「筆簡而意足，是不亦為難哉！」[14] 米芾的「平淡天真」「不裝巧趣」則是「淡泊」的另一種體現。王安石《春雲》也說：「欲寄荒寒無善畫，賴傳悲壯有能琴。以悲壯求琴，殊未浣筆笛耳。而以荒寒索畫，不可謂非善。」[15] 這是文人畫的最高胸臆和最佳境界。郭熙以其切身的繪畫經歷感受到「景外意」和「意外妙」的真諦，畫家的內涵必須「胸中寬快，意思鋭適，百慮不乾」。《清》卷卷首的枯木、平坡、淺灘和農舍恰到好處地表現了歐陽修所稱頌的「蕭條淡泊」之畫意，筆墨平和且自然，寫出了一個讀過書的宮廷畫家的淡泊之性，確有李成「氣象蕭索，煙林清曠」之意和「毫鋒穎脱，墨法精微」[16] 之功。即便是表現屋木，劉道醇也提出既要有透視效果、還要有文人意趣：「觀屋木者，尚壯麗深遠」，「氣勢高爽、戶牖深秘」。[17] 其船橋、屋宇的筆墨也注重表現出物態的靈性，而不類同死物。

在北宋，繪畫功用也是藝術史家探討的另一個重要命題，在認同唐代張彥遠提出繪畫有「成教化、助人倫」政治功能的基礎上，提出繪畫的修身養性之用，郭若虛強調繪畫對社會發揮「指鑒賢愚，發明治亂」的道德作用，對畫家自身起到「寄高雅之情」的養性效用。這些，對張擇端關注社會、表現社會起到了一定的作用。

張擇端作為受儒家思想影響的讀書人，在翰林圖畫院從事繪畫活動，其行為是不可能游離於儒家思想之外，其審美觀不可能不受到當時哲學、美學思想和文人審美觀的熏染，他有條件接觸到為文人畫家賞愛的李成、郭熙的山水畫和文人畫家文同、蘇軾、黃庭堅、王詵、米芾、李公麟等人的畫跡及畫論思想，同時又受到當時格物思想的影響，恪守法度，他在講求法理與真性中，形成了不朽之作。

三・長篇敘事化和世俗化的北宋文學藝術

由於北宋社會政治的巨大變化，文學發展進入到歷史上最為關鍵的轉折期，如民間文學的長篇敘事化、世俗化和文人文學的憂患意識以及朝野廣泛使用的諷刺手段，構成北宋文學最鮮明的思想特性和藝術特色，在一定程度上引領了繪畫創作的思想內容與表現形式。

北宋畫壇大量出現了長卷，與這個時期的審美需求密切相關。早期的繪畫長卷多具有文獻的性質，如表現「女史箴」「列女」「職貢」「六經」等內容和繪製古地圖及本草、天文等科學圖誌。縱覽、比較五代繪畫與北宋繪畫在敘事方面的差異，可以看到，這個漸進式的變化經歷了自北宋初期至北宋中葉約百年的時間，在構圖上經過了從簡單羅列物象演進到有機組合的過程，在構思上經過了一個從只注重個體橫向羅列發展到講求情節關係的階段。這就是說，在漢以前，情節性繪畫是單一場至東晉前後，漸漸加強了其欣賞性，因而有了藝術追求並形成了六朝繪畫理論。

景，自東晉顧愷之開始發展為由若干情節組合成的連續性繪畫，如《洛神賦圖》卷（宋摹，故宮博物院藏）雖然是單一故事，但故事發生的時間延續了兩天一夜，空間也發生了變化，越過了洛河兩岸，在構圖上是獨立分段、整體合一。至北宋中後期，較多地出現了描繪多個場景中的不同人物在同一時間的活動並有機地形成一個整體性的長卷。《清》卷就是這一發展中的傑出代表。

開封勾欄瓦子裏的說唱文學沐浴着北宋商業社會的繁榮氣息。北宋初年，商家們在街肆裏開設了茶坊，掛起了圖畫，招攬茶客，模仿文人士大夫在齋室裏的飲茶方式，世俗百姓在茶肆裏可會友、聊天到深夜。連皇室也積極營造閭閻中酒肆茶館內百姓的藝術趣味：「太祖閱蜀宮畫圖，問其所用，曰：『以奉人主爾。』太祖曰：『獨覽孰若使眾觀邪！』於是以賜東華門外茶肆。」[18]可見宋朝皇帝從一開始就十分親近世俗文化。

市肆俗民所關心的各種故事是說唱藝術表現的中心內容。由於市井夜生活的延宕，在客觀上要求增加藝術作品的長度和細化表現生活的情節，這推進了北宋俗講文學的發展，特別是出現了從唐代俗講和變文演化而來的話本小說。講述故事的人在當時稱「說話人」，由「說話人」演說那些現實性很強的城市生活題材，也涉及靈怪、煙粉、傳奇、公案、朴刀、神仙、妖術等方面的內容，其中的歷史故事發展成長篇「評話」，情節起伏跌宕、語言膾炙人口，成為明清章回小說的始祖。如《大唐三藏取經詩話》《五代史評話》等許多評話本子，其故事情節波瀾起伏、曲折動人，說話人連演數夜不止。還有「說諢話」的表現形式，即單口說笑話，內容滑稽幽默，圖3-2。在開封勾欄瓦子裏，也上演了情節複雜的長篇雜劇，演出者多達四五人，並出現了明星演員，如「崇、觀

圖3-2　《清》卷中的大鬍子說書人

以來，在京瓦肆伎藝：張廷叟……。小唱：李師師……。嘌唱弟子：張七七……。[19]坊間還出現了以舞蹈敘述故事的藝術形式，如《降黃龍舞》，表現了五代前蜀官妓灼灼與河東才子的愛情悲劇故事，實乃中國舞劇之濫觴。為了綜合調動欣賞者的感覺器官，就如同畫壇綜合了諸多畫科的繪畫一樣，北宋演藝界出現了一種新的綜合藝術形式，藝伎們以歌舞表演、多首曲詞講唱的形式連續表現一個長篇故事，成為元雜劇的雛形。在開封的勾欄瓦子裏，每天表演二十幾種百戲節目，以滿足欣賞者在夜生活裏大大延長欣賞時間的需求，常常是「每日五更頭回小雜劇，差晚看不及矣」，[20]幾乎達到了通宵都應接不暇的程度。

在北宋後期的藝術表現形式上，還出現了另一個突出的現象，即以辛辣的諷刺手法表達了對現實社會的憤懣之情（見本書「張擇端作畫的政治環境」之「諫言手段」），以強化主題思想，增強藝術感染力。

北宋音樂隨着戲曲劇本的世俗化趨向，自然也出現了市民音樂，這是中國音樂史上具有歷史性的發展，多表現市井生活和歷史故事，「不以風雨寒暑，諸棚看人，日日如是」[21]。隨着演藝內容情節的豐富和時間的延長，對音樂演出的豐富性也提出了增加多部類樂曲的需求，因而北宋演奏從四部（大曲、法曲、龜茲、鼓笛）發展為十三部（箏篥部、箏色、方響色、舞旋色、歌板色、雜劇色、參軍色等），要求樂工要掌握多種樂曲和樂器，就如同單一繪畫技巧的畫家無法繪製風俗畫一樣，一專多能成為藝術家在商業社會裏謀生的基本條件。

整個北宋，話本、樂曲、戲曲、舞蹈等均進入了長篇敘事化的藝術階段，並將諸多相鄰藝

術手段有機地組合起來，這種綜合性的文化影響和整個社會對藝術品的共同審美觀，其滲透性和誘惑力是難以抵擋的。當時有許多擅長人物風俗題材的畫家如高克明、高元亨、燕文貴、張擇端等，就是在這樣的文化氛圍裏成長起來的，在畫中不斷敘事、在圖中連續講史，不斷擴大文學藝術作品的容量，成為繪畫構思的新時尚。

四・從盡精微到致廣大的北宋繪畫

《清》卷堪稱古代表現社會生活內容最為豐富和廣闊、意蘊最為深厚和感染力最強的風俗畫長卷，圖中繪有八百一十多人、九十餘頭牲畜、二十八艘船、二十輛車、八頂轎子、一百七十多棵各類樹木、一百三十餘棟屋宇。這樣一幅宏偉巨製的產生不是突發的，必須在藝術上解決如何表現宏大的場景、精緻的界畫和微小的人物等技法以及諸多畫科等難題，《清》卷才有出現的可能。

這樣的藝術變革形成了共同趨向的藝術思潮，不僅出現在人物畫壇，而且滲透到其他畫科裏。因此，張擇端的繪畫實踐不是孤立的，風俗人物畫的這種新創亦並非孤軍深入，與之齊頭並進的花鳥、走獸、山水等畫科亦對風俗人物畫產生了交互影響。

《中庸》有曰：「致廣大而盡精微，極高明而道中庸。」這裏所說的「精」，用於繪畫方面是指局部的構思技巧和表現手段，南齊謝赫云：「古畫皆略，至協始精。⋯⋯雖不該備形妙，頗得壯氣。」[22]是指自西晉衛協起，刻畫人物的技巧開始走向精細，人物造型雖有氣勢但造型尚欠精

準。至北宋末，已經發展為由多個細微之處的「精」到有機地組合成大場景人物畫的「精」。以往對《清》卷的成因，多側重於從社會學的角度分析它，這是不可或缺的。同樣，從北宋繪畫乃至文學、音樂、戲曲等藝術發展的角度去尋找《清》卷的成因也是不可缺少的。在北宋中後期一直到南宋前期，涌動着繪畫史上的一個明顯變化：無論是山水、花鳥走獸，還是風俗人物等畫科，橫向的畫幅不斷加長，場景更加開闊，景深不斷加大，景物的層次更豐富、更精微，其數量和長度超越了唐五代。官至右僕射侍中的韓琦在《安陽集鈔》裏提出了他的觀畫之術是「得真之全者，絕也。得多者，上也」[23]。所謂「多」，是場景要大，表現內容要豐富。甚至後來的文人書畫也極好作高頭大卷，如米芾的書畫、黃庭堅的書跡等。米友仁繼承其父米芾的衣鉢，所言甚為痛快：「成長卷以悅目，不俟驅使為之，此豈悅他人者乎？」[24]顯而易見，這是「取精用弘」的構思構圖方法和「小中現大」的審美要求所使然。《清》卷的長篇敍事性與北宋一批宗教繪畫和山水、花鳥畫長卷的出現有着共同的審美趨向。

一　肇始於宗教繪畫裏的大場面

北宋大場面的人物畫肇始於宗教壁畫。大型宗教建築與其中的大型壁畫是北宋初期最為出色的姊妹藝術。在北宋初年，太祖、太宗為了繪製宗教壁畫，延攬了來自西蜀的高文進、王道真等一批畫家，會同北方王靄[25]和高益等人物畫家，他們在東京寺觀畫宗教壁畫大顯身手，其中有許多壁畫展現了天界和人間的大場景。

北宋初中期的畫家們首先汲取了來自西域的大場面經變故事畫的構圖技巧，將表現大場面的藝術能力鋪展到開封寺觀的宗教壁畫上，如待詔高益、高文進主持的開封大相國寺佛教壁畫如《熾盛光佛降九曜鬼百戲圖》《佛降鬼子母揭盂圖》等，真宗朝以武宗元領銜主繪的玉清昭應宮道教壁畫，現存武宗元的壁畫稿本《朝元仙仗圖》卷圖3-3列繪八十七神仙。北宋初中期宗教壁畫中顯現出大規模的宗教活動場面，無疑，這是唐代敦煌壁畫進一步向東發展的結果，也是佛教藝術本土化的成就，畫家們通過表現豐富熱鬧的變相故事，進一步追求佛教繪畫題材的世俗化、趣味化，並在細節中展現真實，如高益畫「阿育王變相」中的樂隊，「其中彈琵琶的撥下弦，但另外管樂器都在奏四字，琵琶四字在上弦。懂音樂的人解釋琵琶是撥過才有聲，撥下弦表示發聲的正是四字所在的弦。」26可以說，宋初一批注重生活和意趣的宗教畫家的大場面作品開拓了後世畫家的藝術視野，特別是給燕文貴、張擇端等畫家表現大場面的社會風俗提供了藝術範例。

當面對日益興盛的世俗生活，市民階層興起，渴求獲得反映他們生活的藝術作品時，畫家們再也按捺不住表現大場面的創作熱情，許多本是繪製宗教或風俗人物畫的畫家如王道真、高元亨、高克明、燕文貴等也紛紛面對社會現實進行創作。所不同的是，宗教人物畫的背景是虛幻的，而風俗畫則是現實的生活場景，宗教壁畫和山水畫的全景式構圖十分自然地影響到了北宋諸多表現大場面的人物畫。在北宋早期，在紙絹上表現大場面的人物活動已經形成勢潮，出現了高元亨的《從駕兩軍角抵

圖3-3

（北宋）武宗元的壁畫稿本《朝元仙仗圖》卷中道教帝君及其部從前去朝觀玉皇大帝的盛況

戲場圖》、燕文貴的《舶船渡海圖》，以及高克明的《村學圖》兩幅[27]，等等。

二　北宋興起的大場景花鳥、走獸畫

北宋中期的花鳥、走獸畫以及其他花鳥畫子科，相繼擺脫了表現數個珍禽異獸的限制，以充滿野性的大場面表現日常所見的花鳥走獸的群體性活動，畫家們十分注重描繪具體、動人的自然環境，將動物之間的關係情節化、動物與環境的關係詩意化，為了表現大場面的花鳥走獸活動，同時出現了「微畫」的手法，文人畫家的參與，更增添了清俊儒雅的文人韻致。

來自西蜀宮廷的畫家黃居寀主宰了北宋前期的宮廷花鳥畫壇，描繪的是缺乏情節變化的皇家御園裏的珍禽異獸。到北宋中期，崔白在野情野趣中表現動物之間的呼應關係以及動物與大自然的協調和統一，改變了此前花鳥走獸形象幾乎都只是幾個個體之間組合的局面。如崔白的《寒雀圖》卷（故宮博物院藏）、《雙喜圖》軸（台北故宮博物院藏）等，客觀生動地表現了動物之間的依存關係、動物與自然界氣候的關聯等等，畫中的審美內容更加豐富了。在英宗朝前後，走獸畫也受到了新的挑戰，宮廷畫家長沙人易元吉憑藉他累年在荊、湖一帶和萬守山的生活經歷，目睹了動物在自然狀態下的生活情景，擅長大場景走獸畫，被英宗召入內廷作畫。《宣和畫譜》著錄有他的大場面走獸畫如《群獐圖》《百猿圖》等。他最後一次創作是奉旨在開先殿西廂畫《百猿圖》，才畫十數隻，忽感時疫而死（一說被畫院中人妒其能而遭鴆殺）。易元吉現存世作品有《聚猿圖》卷圖3-4，作二十餘隻猿猴遊戲在溝壑和林木之中，牠們左右關照，上下呼應。易元吉的藝術突破並非異軍突起，還

圖3-4　（北宋）易元吉《聚猿圖》卷（局部）表現動物活動的大場景

有一位江南籍畫家祁序（生卒年不詳），以畫牛群著稱，與唐人畫牛不同的是，他將群牛置於廣闊的山水橫卷中，如他的《江山牧放圖》卷圖3-5，畫幾個牧童將十五頭水牛散放在長灘之上，群牛或呼犢、尋母，或追行不止，自由自在。《宣和畫譜》卷十四錄有他四十四件珍品。此外還有一些佚名之作，如《百馬圖》卷（故宮博物院藏），過去一直論作唐人之作，實為北宋人筆，表現群馬在運動和歇息中的各種姿態，每一匹馬的大小均在方寸之間展開活動，該圖雖在構圖上缺乏經營意識，但是為表現馬匹的大場面活動進行了造型和筆墨練習。

自神宗朝至徽宗朝，易元吉、祁序表現大場景走獸畫的藝術探索被馬賁繼承並擴展到花鳥畫中。馬賁擅長表現以氣勢取勝的群體性花鳥、走獸的大場景長卷，代表了這個時代的藝術新創。馬賁（生卒年不詳），河中（今山西永濟）人，有「佛像馬家」之譽，看來他是有家傳的，後研習寫生，終成自家特色），馳名於元祐、紹聖年間（一○八六—一○九八），在宣和年間，終成翰林圖畫院的待詔。[28] 其大場面的特點是將百隻相同的動物組合在一起，他也長於畫小景山水，以此作為花鳥、走獸畫的背景。據載，他曾「作《百雁》《百猿》《百馬》《百牛》《百羊》圖，雖極繁夥，而位置不亂。」[29] 今傳有馬賁的《百雁圖》卷圖3-6，其場景宏大，分段落表現大雁的南飛過程，突破了立軸花鳥畫難以表現大場景的局限，此圖未必是馬賁真跡，但展現了大場面花鳥畫的佈局特點。宮廷畫家以「百」計數、為題作鳥獸圖，在徽宗朝相當普遍，據鄧椿《畫繼》載，明達皇后閣左廊有劉益所畫《百猿圖》，右廊有薛志所畫《百鶴圖》，兩兩相對。[30]

花鳥走獸畫的情節化和大場面化是全面性的，涉及許多子畫科，連魚藻科繪畫亦是如此，劉

圖3-5 （北宋）祁序《江山牧放圖》卷中的大場景

采的《落花游魚圖》卷圖3-7，畫中的情節極富詩意，一桿盛開的杏花枝探入水中，花落一池，引得大小無數的游魚前來賞閱……

文人畫家也關注大場面繪畫並努力汲取前人之粹，他們十分自然地將文學中的戲劇性變化糅入畫中，給觀者的審美心理帶來微妙的變化。如文人畫的開創者之一李公麟（一〇四九—一一〇六），字伯時，號龍眠居士，舒城（今屬安徽）人，官至御史台檢法和朝奉郎。他博學多才，善鑒金石古器，擅各科繪畫，鞍馬、人物宗唐人，尤為精到。他自創一體，發展了唐代吳道子的白畫，演進成獨立的畫種——白描。他的唯一存世之作《臨韋偃牧放圖》卷圖3-8，其母本係唐代韋偃之作，表明唐代已初具展示大場面的人馬題材。李公麟奉旨而臨，或多或少糅進了臨者的藝術新探，如畫中疏鬆乾淡的坡石筆墨流露出文人畫家的筆性，場面極其宏大，共畫一千二百八十六匹馬和一百四十三人，體現了圍官馬牧放皇家良駒的壯觀場景。與前人畫大場面花鳥走獸不同的是，李公麟打破了前人平鋪直敍、簡單羅列的通病，將看似簡單的圍官放馬的情節處理得有張有

圖3-6 （北宋）馬賁《百雁圖》卷（傳）中的大場景（局部）

圖3-7 （北宋）劉寀《落花游魚圖》卷中游魚賞花的情節（局部）

圖3-8 （北宋）李公麟《臨韋偃牧放圖》卷（局部）的宏大場景

弛：卷首，百驥追行，將觀者的視線帶進馬場，卷前中部，眾圍官策馬並行，其密度和氣勢構成全卷激動人心的高潮，卷中後部，千馬散行，觀者緊張的心緒隨着馬匹的散開漸漸平緩下來，體現了畫家處理大場面中人馬動靜、聚散的藝術能力。這種具有戲劇性變化的處理手段影響了後世畫家組織大場面人物活動的藝術技巧，《清》卷則是在此基礎上的演進和發展。

北宋後期，花鳥走獸畫在狀物精微方面莫過於徽宗及其代筆者，但大多是描繪小場景中的花鳥畫冊頁，花鳥畫家已不滿足於對個別形象的精雕細刻。徽宗喜求新異的個性，使他雅好大場面佈局，如他繪於政和二年（一一二）的《瑞鶴圖》頁圖3-9是一幀幅小而場面大的佳構，圖中共繪二十隻丹頂黑頸鶴。在徽宗的影響下，宮中擅長畫大場面花鳥畫的名家還有楊祁，他是「彭州崇寧人，善花竹翎毛，有《百禽》帳」。[31] 從鄧椿對他的排序來看，當是徽宗朝的畫家。劉益，京師人，字益之，宣和年間供御畫，他除了作有前文提及的在明達皇后閣左廊掛着的《百猿圖》之外，還「作《蓮塘》背風，荷葉百餘」[32]。

可見，表現大場面的群鳥、群獸和花卉已經在北宋後期的宮廷畫壇蔚然成風。

圖3-9 《北宋》趙佶《瑞鶴圖》卷 開闊的空中佈局

圖3-10 《北宋》燕文貴《江山樓觀圖》卷 橫向展開北方的全景式大山大水

三　橫向展開的全景式山水長卷

北宋中後期山水畫的較大變化就是將北方的全景式大山大水橫向展開，使之手卷化，細微的點景人物和嚴謹的界畫樓台與山水畫聯繫得更加緊密，山水畫家對季節、氣候和朝暮的微妙變化把握得十分精到，點景人物和建築的世俗化趨向使山水畫更加親近可人。

在北宋中後期，五代至宋初的荊浩、關仝、李成、范寬和中期的郭熙等表現全景式豎式構圖的山水畫依舊還有一定的生命力，但它的局限性在於這種表現大場景的山水立軸無法橫向展示綿延而雄闊的北方景致，僅僅局限於表現個體山巒。當時的山水畫長卷較多地用於描繪小景山水，如趙士雷的《湘鄉小景圖》卷（故宮博物院藏）、趙令穰《湖莊清夏圖》卷（美國波士頓美術館藏）等。燕文貴及其傳人屈鼎的「燕家景」以山水手卷的形式做出了一定的突破，所謂「燕家景」，語出南宋鄧椿《畫繼》卷六，稱之「清雅秀媚」，其畫風繼承五代至宋初李成的表現手法，多以太行山一帶的野山野水為主題，喜用尖勁細膩的筆法鋪展出群峰巨嶂，淡化設色，工致的界畫水殿樓台隱繪其中，煙雲繞溪，林木蔥鬱，山體重疊或綿延，以善分佈澗谷曲行為勝，以滿足欣賞者搜尋生活細節的審美心理。如燕文貴的《江山樓觀圖》卷圖3-10是現存最早的山水畫超長卷，界畫走出了自身建築題材的限制，與綿延的自然山川有機地結合起來，大大增強了界畫的藝術性。受此影響的屈鼎《夏山圖》卷圖3-11a等則繼續實踐了這種繪畫理念。這種手法在北宋中後期漸漸鋪成橫向展開北方全景式大山大水的手卷甚至是超長長卷，這些對張擇端的界畫創作都具有一定的藝術啟迪。

以郭熙為代表的山水畫家表現出春季裏不同的氣候變化，加強了墨筆山水的寫實技巧，深化

了文人筆墨的動人意趣。郭熙，字淳夫，溫縣（今屬河南）人，在神宗朝獲得恩寵，任職待詔直長，

亦受舊黨如蘇軾、黃庭堅等文人們的青睞。他在哲宗朝受到了冷落，約卒於十一世紀末。郭熙也

曾嘗試了山水手卷《樹色平遠圖》卷圖3-11b，當時受此長卷佈局影響的水墨山水畫卷的長度莫過於

北宋（傳為郭熙）《溪山秋霽圖》卷圖3-11c，橫向的視域更為寬闊。郭熙除了有獨到的捲雲皴、蟹爪樹

等樹法、皴法之外，在表現季節的微妙變化方面，可謂匠心獨具，如他的《早春圖》軸（台北故宮

博物院藏）和《窠石平遠圖》軸（故宮博物院藏），分別把乍暖還寒和秋深水寒的氣候變化渲染得

令人身居其境。這種對氣候微妙變化的把握傳導在《清》卷裏，如卷首迎風的寒林、初解的河灘

以及送炭的驢隊等，使人感到春寒料峭，而卷中街肆繁忙的景象則蕩漾着陣陣暖流。

翰林圖畫院的畫學生王希孟年少時就致力於山水長卷，將此作為其研習山水畫的起點，這位

十八歲的繪畫天才在留下《千里江山圖》卷圖3-12a 兩年後就離世了。該圖橫向展示北方的大山大

水，其視野更加高曠和開闊，萬象皆容，一覽無餘。李唐《江山小景圖》卷圖3-12b 和兩宋之交佚名

的《江山秋色圖》卷圖3-12c 標誌着長卷山水畫的進一步成熟。當然，北宋大量出現了繪畫長卷，並

不意味着排斥小幅繪畫，只是新增並強化了這種長卷的繪畫形式。值得補充的是：在金代，這種

橫向表現北方大山大水的全景畫繼續得到傳揚，而在南宋，卻被李唐晚年的「截景山水」和馬遠、

夏珪的「一角」「半邊」式的構圖程式漸漸佔據了主流。

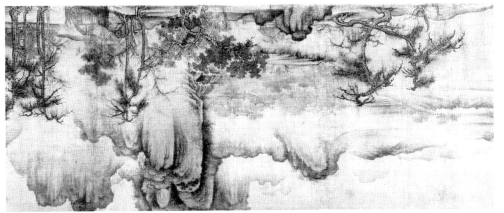

圖3-11 元代「郭熙派」作品《樹色平遠圖》等

（局部）
圖3-11a 郭熙《樹色平遠圖》卷（局部）（北京）
圖3-11b 《圖二》卷（北京）
圖3-11c 曹知白《群峰雪霽圖》卷（一）（台北）
《寒林圖》卷（北京）

圖3-12b 小中現大的（宋）李唐《江山小
景圖》卷

圖3-12c 全景佈局、細部精緻的（宋）佚
名（舊作趙伯駒）《江山秋色圖》
卷（局部）

圖3-12a （北宋）王希孟青綠山水《千里
江山圖》卷開闊壯麗的景色（局
部）

四 北宋手工藝的精細化趨向

北宋商業社會的競爭性，促使各類手工藝技巧如織繡、陶瓷、漆器和竹木器等進一步精細化且不斷翻新，甚至發展了微雕藝術。工藝製作技藝體現了掌握材料的技術水平，這與當時科學技術的全面發展是分不開的。可以說，北宋中上層社會不僅在藝術欣賞方面，而且在生活起居、飲食、用具、服飾等各個方面，都進入了一個生活質量講求精細而雅致的時代。

以織繡為例，在開封大相國寺東門外的繡巷裏匯集了百姓繡戶和「師姑」（專門從事刺繡活動的尼姑），形成了汴繡的基本面貌，成為北方的刺繡中心。崇寧三年（一一○四），徽宗聽從試殿中少監張康伯之計，設立文繡院。此外，在北宋末，提花精確、平整細密的宋錦已發展為四十多種，以四川的蜀錦為最，在花團錦簇中不失雅致和清麗，定州（今屬河北）的緙絲為北方佳品，特別是「通經斷緯」的緙絲技藝能夠織出墨色變化豐富微妙的繪畫圖3-13。北宋紡織技術的精細化對細膩描繪物象的繪畫藝術提供了必要的物質條件，如京東路的東絹以細密著稱於世。北宋宮廷的官窯能夠燒製出厚潤儒雅的粉青、月白、大綠等釉色的瓷器；為了適應寒天飲熱酒的習俗，北宋工匠設計、燒製了注子和溫碗，使餐飲更加精細和方便。北宋漆器行業還開創了銅絲嵌等新工藝。此外，北宋的衣冠服飾講求素雅大方和新穎精巧，家具、燈具和其他竹木器崇尚實用、便利和舒適。在當時競爭激烈的商業社會裏，沒有新型的工藝和新穎的設計，就會淡出朝野的審美視線，如北宋銅鏡在裝飾上依舊停留在纏枝花的設計思路上，使銅鏡工藝漸漸走向衰敗。

尤其需要研究的是，五代兩宋形成了特種工藝——微雕藝術，標誌着宋人藝術手段的精巧程

度。相傳五代有巧匠用犀牛角磨製成一粒黑芝麻，正反兩面分別刻上「風調雨順」和「國泰民安」八個字，蜀國使臣以此進獻給南唐後主李煜，震撼朝野。至兩宋之交，刻工們發展到可在一粒米上雕刻出東坡夜遊赤壁的情景，無論是微雕工具還是技藝均刷新了前朝的技術難度，這種在技藝上追求微小細巧和精緻的審美效果，在宋代漸漸成為時尚，對宮廷繪畫技法的精微化必然會產生交互影響。

五　北宋早中期的界畫技藝

在北宋，描繪繁華的街肆商貿景象是風俗畫的主要內容，在表現風俗背景方面，必須具備兩個要素：一為表現街肆必須精於描繪各種建築類型，二為展現商貿運輸應當善於刻畫各類水陸交通工具。描繪建築、舟船的界畫藝術找到了植根的土壤。這種繪畫與營造的組合作品起自東漢畫壇。

自東漢到魏晉南北朝，就有畫家描繪街肆景象，如唐代裴孝源《貞觀公私畫史》錄有東漢末楊修《兩京圖》、南朝劉宋西陽太守謝稚《洛陽平門翻車圖》、劉宋宗炳《永嘉屋邑圖》、南齊秘閣待詔毛惠秀《村墟圖》等，從畫名來看，均係一圖繪一景一事。有的圖畫還注重表現特定的事發環境，如隋代鄭法士《洛中人物車馬圖樣》和展子虔《長安車馬人物圖》等。唐代畫家則更多地展現巍峨的宮殿建築，如初唐工部尚書閻立德作《玉華宮圖》、盛唐史館畫直有《望賢宮圖》、唐末尹繼昭《漢宮圖》《阿房宮圖》和楚安《避暑宮圖》等。五代已進入了界畫名家輩出的時代，具體作品如後梁胡翼《秦樓》《吳宮》等，存世有五代衛賢《高士圖》軸等。

圖3-13　北宋紫鸞鵲譜緙絲（局部）（遼寧省博物館藏）

北宋的營造活動從一開始就與界畫家們結下了不解之緣，風俗畫與界畫的聯姻是北宋大場面人物畫的基本特性。

北宋立國之初，太祖、太宗欲在開封營造一批規模龐大的宗教建築和宮殿建築，如建隆三年（九六二），宋太祖詔令仿建洛陽舊宮以擴建開封皇城北隅：「命有司畫洛陽宮殿，按圖修之，皇居始壯麗矣。」[33] 為營造大相國寺和玉清昭應宮等，宋廷積極收羅長於圖繪樓台的畫家完成外形設計，以便於工匠依圖營建。如王道真受到高文進的舉薦入朝為祗候，後升為待詔，他既擅長佛道人物，又長於畫盤車、屋木等，還兼長畫水，所畫《惠子五車書圖》《挽糧濟水圖》等，皆為精備。[34]

京師人呂拙「善丹青，尤喜為樓觀之畫，至道中，召入圖畫院祗候。太宗方營玉清宮，拙畫郁羅蕭台樣上進。上覽圖嘉歎，下匠氏營台於宮，遷拙待詔。拙不肯授，願為本宮道士，上賜紫衣。」呂拙的畫，「精巧細密，觀者無倦。又能廓落地勢，映帶池塘，但於人物傷繁耳。」[35] 可見，呂拙是力圖將界畫與人物畫融為一體，但其界畫因人物眾多而缺乏組織結構，給後人留下了新的攻克的目標。

與建築繪畫並行發展的是以界畫手法表現舟橋和船水。宋太宗意欲牢固地掌控江南和開展海上貿易，深知舟船之要，紙上圖形乃造船之先；在政治說教上，表現歷史故事，善畫舟船，亦為畫技大要。因此，善畫舟船的界畫家深受太宗的青睞。其中郭忠恕（？—九七七）是被宋太宗最為看好的界畫家，今人通過《宣和畫譜》得知他的傳奇般的生平和藝術特色：

郭忠恕，字國寶，不知何許人。柴世宗朝以明經中科第，歷官迄國朝，太宗喜忠恕名節，特遷國子博士。忠恕作篆隸，淩轢晉魏以來字學。喜畫樓觀台榭，皆高古，置之康衢，世目未必售也。頃錢塘有沈姓者，收忠恕畫，每以示人，則人輒大笑，歷數年而後，方有知音者，謂忠恕筆也。如韓愈之論文，以謂「時時應事作下俗文章，下筆令人慚，及示人以為好，惜古文之難知也如此」。今於忠恕之畫亦云。忠恕隱於畫者，其謫官江都，逾旬失其所在。後閱數歲，陳摶會於華山而不復聞，蓋亦仙去矣。36

據北宋郭若虛《圖畫見聞誌》卷三載，郭忠恕是洛陽（今屬河南）人，他少時就能屬文，七歲舉童子及第，後周時為宗正丞兼國子監書學博士。因直議朝政被貶為崖州司戶，期滿後去職，浪跡在岐雍陝洛間。「有設執素求為圖畫者，必怒而去，趁興即自為之。」37 這種個性不羈的繪畫態度只有在後來的文人畫家身上才能看到。入宋，「太宗喜忠恕名節，特遷國子博士」。38 郭忠恕除了善畫樓觀木石之外，還是一個文字學家，他「從事工古文、小篆、八分，亦能楷法，尤善字學，著《古文漢簡》十卷，全仿許氏《說文》偏旁，凡五百四十一字」。39 郭忠恕不是一般拘於繩墨之匠，他頗為北宋文人雅士所賞愛，歐陽修有題《郭忠恕小字說文源》《郭忠恕書陰符經》40。郭忠恕因不滿時政被流配登州（今屬山東），相傳，這個身懷絕技的畫家「死於齊之臨邑道中，屍解焉。」41 《宋史》卷四百四十二有傳。郭忠恕唯一存世之作《雪霽江行圖》軸圖3-14 把雪停後江舟冒寒啟航的繁忙景象表現得聲情並茂，畫家將篆書與界畫線條有機地融合起來，意蘊悠長。

圖3-14 繪於北宋初年的郭忠恕《雪霽江行圖》軸

太宗失去了郭忠恕，只得將畫畫舟船之大任寄託在蔡潤身上。蔡潤本是建康（今江蘇南京）

人，南唐滅亡後，他很可能是南唐的宮廷畫家，隨李煜被押到開封，落籍八作司赤白匠。他「善

畫舟船，及江河水勢」。一日，宋太宗觀覽一幅《舟車圖》，詢問到作者竟是委身於八作司匠的蔡

潤，「遽詔入圖畫院為待詔」。敕畫《楚襄王遊江圖》，尤為精備，上嗟異久之。」[42]蔡潤與下文提及

的燕文貴一樣，「皆江海微賤，一旦以畫為天子所知，蓋其藝能遠過流輩，列入妙品。」[43]

呂拙、郭忠恕、蔡潤等界畫家的受寵，引發了一批界畫樓台的畫家紛紛獻藝。如京師人劉文

通，善畫樓台屋木，真宗時入圖畫院為藝學。大中祥符（一〇〇八—一〇一六）初，真宗將營玉清昭

應宮，敕劉文通先設計小樣圖，丁朱崖命在飛閣上移寫的郁羅蕭台圖樣，以待風雨。畫畢，

下匠氏為準」，天下目為壯觀。[44]還有「支選」，不知何許人，仁宗朝為圖畫院祗候。

工畫太平車及江州車。又畫酒肆邊絞縛樓子，有分疏界畫之功，兼工雜畫。」[45]可見當時出眾的界

畫家的畫藝不可能是單一的，還需兼善多能。由此，張擇端後習界畫的緣由可想而知。

由於畫舟船之功受到聖上的垂青，也帶動了畫船水之藝的發展。如「何霸，不知何許人，工

畫船水，其名尤著。有《瀟湘逢故人》《舶客》等圖傳於世。」[46]又如「戚文秀，工畫水，筆力調

暢。畫《清濟灌河圖》，一筆長五丈，自邊際起，通貫於波浪之間，與眾豪（毫）不失次序，超騰回

折。」[47]文人畫家蘇軾亦十分看重畫水，他將當時畫水名家之跡分為畫「活水」和「死水」兩種，

一種是以成都人蒲永升為代表的「活水」，所謂「活水」就是傳宋初孫知微之筆：「索筆墨甚急，

奮袂如風，須臾而成。作輪瀉跳蹙之勢，洶洶欲崩屋也。」[48]另一種是以常州戚氏為代表的「死

水」。據薄松年先生的研究，古代專以水為題材的繪畫，還有一個特殊的用途，即與避火有關，有的則與龍魚合為一體，多繪於宮廷寺觀屏壁。唐代最有名的畫水遺跡是河北趙州柏林寺壁畫上的水勢，傳為吳道子筆，周亮工記曰：「在佛殿後梁短牆。波濤凶湧，翻瀾骇沫，仰視之目為之眩。」[49]五代時金陵清涼寺有董羽畫水，董羽歸宋後又奉詔在端拱樓畫水，又畫水於玉堂北壁，其逼真的水勢引起小皇子的驚恐。

隋唐五代至北宋，描繪水陸交通的繪畫題材已日臻成熟，畫車運題材亦被稱為「盤車圖」。表現水陸交通題材的畫家相繼活動在三個區域，其一是關陝地區，因關陝一帶氣候乾燥，河流不利於水運，發達的陸上交通滋生了以畫車馬為主的畫家，如隋代鄭法士、展子虔等。其二是江南地區，江南一帶氣候濕潤、水網密佈，以水上交通為主而促成了畫舟船運輸的畫家，又因為畫舟船的緣故，滋生了一些善畫船水的畫家，如五代衛賢、蔡潤等。其三是中原地區，中原的氣候特性介於關陝和江南之間，那裏的氣候乾濕適中，路途通達，還可以因勢利導，經過人為的開鑿和引水，發展水運，因水陸交通相結合而出現了許多兼及畫舟船和車馬的畫家，郭忠恕、張擇端等恰恰屬於此類。張擇端在《清》卷中真實地展現了中原地區匯集關陝車運與江南船運工具之長的特性以及畫家的雙重藝術特長。

六　真宗朝始與「微畫」風俗的技藝

在表現街肆、舟車等繪畫技藝日趨成熟的條件下，在微雕藝術的感染下，如何在有限的紙絹

空間裏表現大規模的人物活動成為畫家們最為關注的藝術手段。在真宗朝，「微畫」風俗人物的技藝應運而生，引起了後世們不斷超越「微畫」記錄的激情。

米芾曾見到五代「蜀人有晉唐餘風，國初以前多作之。人物不過一指，雖乏氣韻與格調，但畫得清秀、工致。」[50]也就是說，在北宋初年之前，人物造型的大小在一指以內，缺乏氣韻與格調，但畫得清秀、工致。自真宗朝起，畫家們在逐步孕育着一個新的藝術生命——幅大人小的大場面繪畫，以展現畫家總攬大局的構圖能力和細緻精微的狀物技巧。由於唐五代傳統的情景性繪畫都是一圖畫一景、敍一事、說一俗，繪數人即可，如唐代閻立本的《步輦圖》卷（北宋摹本，故宮博物院藏），只表現了唐太宗李世民接見吐番贊普松贊干布派來求親的特使祿東贊的場面。若要在尺幅之中盡展萬千世界，需縮小並微畫人物、景物，這在五代、北宋成為了畫界諸家代代攻克的藝術難題。

較早開始微畫端倪的是五代西蜀畫僧楚安，他的界畫山水「點綴甚細，每畫一扇，上安姑蘇台或滕王閣，千山萬水，盡在目前，今蜀中扇面印版，是其遺範。」[51]但畢竟是初創，微畫的難點在於很容易出現缺乏整體氣勢的弊病，楚安的欠缺就在於「筆蹤細碎，全虧六法，非大手高格也。」[52]

在五代宋初郭忠恕《雪霽江行圖》卷裏，微畫已經成熟得多了：既細緻入微，又不失整體氣氛。畫家描繪船工們在雪後啟航時的情景，這種表現單一場景的手法已不能完全適合北宋社會的欣賞需求，就像世俗文學那樣，需要新的表現形式在畫幅上反映更加龐大、豐富、繁榮的商業生

活。為表現大場面的人物活動，畫幅只能橫向延長，建築物和運輸工具等必然要縮小，人物造型更要壓縮在方寸之間。

北宋已經廣泛出現表現街肆的繪畫題材，大致有兩類，一類是有具體地名的實景實物，表現實名實景者如佚名的《夷門市廛圖》[53]。該圖已佚，亦為畫史失載，據元代王惲在該卷後的跋文：「近閱《夷門市廛圖》，其風物氣息，備見政和間流宕浮靡之俗，然非盛極無以臻此。子長生汴梁及見百年遺老，往往常能談當時風物，令人不覺有孫氏之歎。……畫品則穠纖巧麗，出內供奉手無疑，正可與《夢華錄》互為之覽耳。」[54] 這應該是一幅表現開封城東夷門一帶實景實地的風俗畫，其中的人物「穠纖巧麗」，想必初具了「微畫」的特性。

另一類是無具體地段的實情實錄，表現龐大的街市生活場景，不僅在開封展開，而且在江南繁盛之地，亦有善畫者為之動情，如「葉仁遇，江南人，好畫世俗人物。唐紫微家有仁遇《維揚春市圖》，狀其土俗繁浩，貨殖相委，來往疾緩之態，深可嘉賞。至於春色駘蕩，花光互照，不遠數幅，深得淮楚之勝。」[55] 葉仁遇曾作《維揚春市圖》，被劉道醇定為能品。高元亨、燕文貴均擅長畫無具體地段的實情實錄，場景更加開闊，取景愈加自如，《清》卷就是順延這條創作思路發展而成的。

開封人氏高元亨，「字彥德，一名懷寶，拘禮法，人以儒者視之。」[56] 可見他不是一位普通的藝匠。真廟時為圖畫院祇候，據郭若虛記載：「工畫佛道人物，兼長屋木，多狀京城市肆車馬，

有《瓊林苑》《角抵》《夜市》等圖傳於世。」57劉道醇讚歎道：「寫其觀者，四合如堵，坐立翹企，攀扶仰俯，及富貴貧賤、老幼長少、緇黃技術、外夷之人，莫不具備。至有爭怒解挽，千變萬狀，求真盡得，古未有也。」58他能「盡事物之情」，被劉道醇在《聖朝名畫評》中列為「能品上」。

表現街肆和夜市活動的大場面風俗畫亦肇始於此，是當時畫家的熱門題材，其前題是城市生活必須出現夜市的事實。除了高元亨畫過《夜市》之外，還有燕文貴的《七夕夜市圖》，前者已沒有具體的文字記述，後者可在《聖朝名畫評》裏探知其貌：燕文貴「嘗畫《七夕夜市圖》，自安業界北頭向東至潘樓竹木市盡存。狀其浩穰之所，至為精備。」59可以説，表現街肆和夜市活動的大場面風俗畫肇始於此。《清》卷雖然畫的是白晝時的市容，但還留有夜市的痕跡，如畫中「孫記正店」和「十千腳店」像是當今的燈箱廣告，還有「孫記正店」外的梔子燈等。

更重要的是，燕文貴最擅長「微畫」風俗人物，最著名的就是劉道醇《聖朝名畫評》記載的《舶船渡海圖》：「富商高氏家有文貴畫舶船渡海像一本，大不盈尺，舟如葉，人如麥，而檣帆棹櫓，指呼奮踴，盡得情狀；至於風波浩蕩，島嶼相望，蛟蜃雜出，咫尺千里，何其妙也！」60惜該圖不存，現有宋代佚名《江帆山市圖》卷圖3-15，有燕文貴的「燕家景」景致，畫渡船載客前往江畔集市，細微到一厘米左右的人物活動，畫中還描繪了在船頭用於起落石錨的絞盤，這是當時最先進的起吊工具。縱覽《江帆山市圖》卷的山川氣象，綿延開闊，體現了畫家宏觀和微觀的表現力。這種「微畫」技藝對深入表現街肆生活的細微之處，完成了必要的技法準備。

圖3-15 （宋）佚名《江帆山市圖》卷（局部）中的集市和碼頭

在當時，「微畫」技藝還擴展到了版畫行業。皇祐元年（一〇四九）初，宋仁宗敕繪三朝德政之王，待詔高克明繪成《三朝訓鑒圖》，以太祖、太宗、真宗德政故事為題材，每圖繪一事，十圖為一卷，共有一百卷之多，圖中的「人物才及寸餘，宮殿山川，鑾輿儀衛咸備焉。」[61] 學士李淑等編序題讚，圖成後，仁宗為擴大傳播，敕令傳模，鏤版刻印成版畫，頒賜大臣及獎賞宗室。

由於受到畫幅的限制，畫家們必須在寸分之處刻畫出人物的精神面貌和職業特徵，這成為北宋許多畫家們的競技之地，他們克服太宗朝呂拙精巧細密卻因缺乏組織而呈現「人物傷繁」的弊病，不斷刷新極限，這是社會與藝術發展乃至繪畫工具發展的多重必然。燕文貴「微畫」創造的極限是「舟如葉，人如麥」，但由於畫家在文思方面的局限，在意境上沒有出現感人的記載。下一個刷新前人技藝的是宋徽宗趙佶，繪人「如麥」的燕文貴反而讓位於繪人如「半小指」的宋徽宗，後者之功首先不在於人物的大小，而是在畫意上勝一籌。

「微畫」技藝得到徽宗的大力認同乃至參與。徽宗高度關注並親自染翰這類場面大、人物小的繪畫，必然會引起這類作品的興盛。徽宗在人物畫方面的寫實技藝除了小場景的人物畫之外，還在於他擅長表現大場面的人物活動，顯示出他在描繪界畫樓台、車馬、人物等方面的綜合能力。如元代湯垕《畫鑒》載，宋徽宗曾作過《夢遊化城圖》，畫中的「人物如半小指，累數千人，城郭宮室，麾幢鐘鼓，仙嬪真宰，雲霞霄漢，禽畜龍馬，凡天地間所有之物，色色具備，為工甚至。」[62] 堪稱這是記載中人數最多、場面最宏大的獨幅繪畫。筆者以為，這應該是徽宗的早年之作。在徽宗朝，一批畫家已經形成了以界畫屋觀之令人起神遊八極之想，不復知有人世間，奇物也。

宇為背景、大場面人物活動為主題的表現程式，但是以徽宗個人的精力、體力，恐難以獨自完成這幅繪有「累數千人」的長幅巨製，必有許多長於界畫城郭、宮室、人物等方面的翰林圖畫院裏的畫家為他代筆，當時在翰林圖畫院的張擇端及其同道、待詔畫家朱銳、張浹、朱光普、劉宗古等都是人物畫的高手，這些人難以逃避為徽宗代筆畫人物樹石之責，就像許多宮廷花鳥畫家如劉益、富燮為他代筆一樣。

北宋宮廷的「微畫」技藝一直影響到南宋初，佚名《金明池爭標圖》頁就是南宋朝初年宮廷畫家的佳作，《金明池爭標圖》頁上「張擇端呈進」的款字被學界公認為是後添款，其形制和畫風難以與《清》卷相匹配，不可能是《向氏評論圖畫記》著錄的張擇端《西湖爭標圖》卷。該圖表現的就是崇寧年間的三月三日，皇家在御苑金明池舉辦龍舟大賽的盛況，東京的百姓們可在這一天入園觀看。畫中的宮苑建築規矩嚴整、精巧入微，用白粉和黛色點綴出細小如蟻的群體性人物活動，人物的姿態、服飾歷歷在目，十分富麗雅致，真令人歎為觀止圖3-16。

北宋開封城發達的商貿經濟是產生《清》卷的社會基礎，當時廣闊、豐富的世俗生活導引了繪畫審美取向；開封城的人文環境是生發《清》卷的思想基礎，其深厚的哲學思想的底蘊特別是二程「求理」「盡性」的「格物」精神，歐陽修、沈括等人的美學思想建構了一種認識物質世界的方法論，即「求於內」和「造理入神」的終極追求，促使《清》卷在狀物、求理方面不敢懈怠。北宋文學、藝術乃至手工藝的發展狀況是孕育《清》卷的藝術基礎，出現了不同於唐五代的藝術追求，筆者概括為「五求」：材料求細、幅式求長、技巧求精、內容求俗、格調求雅。

　　高效率的經濟發展使開封城的世俗百姓有相當的時間和興趣賞閱藝術，他們祈望延長欣賞說唱、表演藝術的時間，並熱衷於其中十分細膩生動的世俗化趨向。北宋處在同樣氛圍中的界畫、人物畫、花鳥畫和山水畫均出現了大場景繪畫的現象，畫家們一方面在寫實的基礎上突破小幅的畫面格局，去表現大場景中的故事情節，另一方面，長於細膩狀物的畫家們紛紛競技獻藝，努力打破一個個微畫記錄；畫家們既展現了掌控大場面的藝術能力，又展示出細微狀物的繪畫技巧，特別是概括提煉現實生活的創作功力。在長卷中體現出盡精微、致廣大的藝術觀念，使之耐看、有回味。觀者在期待中欣賞到層層鋪墊出的具有曲折情節和高潮的繪畫場景，唐五代的那種表現單一生活和個別情節的界畫及人物畫已漸漸退居一側。畫家們還須具備宏觀把握廣闊場景和精細刻劃具體情節的表現技藝，使作品達到雅俗共賞的境界，這就要求畫家打破畫科界限，融會貫通多種畫科的技藝。所有這些藝術史上的進程，構成了張擇端繪製《清明上河圖》卷的文化氛圍和藝術背景。從根本上說，是那個時代社會生活的豐富性和多樣化導致了北宋的審美意識發生了一定的變化，這個變化就是由於商業活動在社會生活中的比重日益加大，人們關注交流、關注世情、關注矛盾、關注民生等更廣闊、更深層的社會生活，在繪畫上則需要有更加廣闊的畫面空間和更加細膩深入的表現手段。

1 （北宋）王得臣《麈史》卷三，前揭《景印文淵閣四庫全書》第862冊，頁645，括號內內容為筆者所加。

2 （南宋）王栐《燕翼詒謀錄》卷二，頁20，北京：中華書局1981年版。

3 前揭（清）徐松輯《宋會要輯稿·食貨》第一百五十八冊，頁6253。

4 前揭（南宋）孟元老《東京夢華錄》卷三《馬行街鋪席》，頁33。

5 （南宋）朱熹編《二程遺書》卷二十五，前揭《景印文淵閣四庫全書》本第698冊，頁254。

6 前揭李雙譯釋《孟子白話今譯·盡心（上）》，頁302。

7 （南宋）朱熹編《二程遺書》卷十八，前揭《景印文淵閣四庫全書》本第698冊，頁347-348。

8 （南宋）朱熹編《二程遺書》卷二，前揭《景印文淵閣四庫全書》本第698冊，頁347-348。

9 （南宋）朱熹編《二程遺書》卷十八，前揭《景印文淵閣四庫全書》本第698冊，頁347-348。

10 （南宋）朱熹編《二程遺書》卷二十五，前揭《景印文淵閣四庫全書》本第698冊，頁347-348。

11 （北宋）韓拙《山水純全集·後序》，刊於俞劍華編《中國畫論類編》（下），頁680，北京：人民出版社1957年版。

12 前揭（北宋）劉道醇《聖朝名畫評·序》，頁111。

13 （北宋）歐陽修《文忠集》卷一百三十《鑒畫》，頁313，前揭《景印文淵閣四庫全書》第1103冊。

14 （北宋）歐陽修《六一跋畫》卷十一，頁576，〈題薛宮期畫〉，《中國畫全書》（第一冊），上海：上海書畫出版社1993年版。

15 《御定佩文齋書畫譜》卷十六，前揭《景印文淵閣四庫全書》第819冊，490頁。

16 （北宋）郭若虛《圖畫見聞誌》卷一，前揭《畫史叢書》（一），頁12。

17 前揭（北宋）劉道醇《聖朝名畫評》，頁146。

18 （北宋）陳師道《後山談叢》卷五，頁65，北京：中華書局2007年版。

19 前揭（北宋）孟元老《東京夢華錄》卷五《京瓦伎藝》，頁48。

20 前揭（南宋）孟元老《東京夢華錄》卷五《京瓦伎藝》，頁48。

21 前揭（南宋）孟元老《東京夢華錄》卷五《京瓦伎藝》，頁49。

22 （南齊）謝赫《古畫品錄》，前揭《畫品叢書》，頁7。

23 （北宋）韓琦《安陽集鈔·淵鑒類函》，前揭《景印文淵閣四庫全書》第1461冊，頁53。

24 引自米友仁跋其《瀟湘奇觀圖》卷（故宮博物院藏）。

25 王靄係京師人氏，後晉末被遼太宗耶律德光擄走，後被宋太祖趙匡胤索回。

26 王遜《中國美術史》，頁294，上海：上海人民美術出版社1985年版。

27 前揭（北宋）《宣和畫譜》卷十一，頁122。

28 事見前揭（南宋）鄧椿《畫繼》卷七、（元）夏文彥《圖繪寶鑒》卷三《宋》。

29 （南宋）鄧椿《畫繼》卷七，前揭《畫史叢書》（一），頁57-58。

30 事見前揭（南宋）鄧椿《畫繼》卷十《雜說·論近》，頁75。

31 前揭（南宋）鄧椿《畫繼》卷六，頁52。

32 前揭（南宋）鄧椿《畫繼》卷六，頁53。

33 前揭《宋史》卷八十五《地理》一，頁2097。

34 事見（北宋）劉道醇《聖朝名畫評》卷一《人物門》第一，頁126和卷三《屋木門》第六，頁148。

35 前揭（北宋）劉道醇《聖朝名畫評》卷三《屋木門》，頁147。

36 前揭（北宋）《宣和畫譜》卷八，頁84。

37 前揭（北宋）郭若虛《圖畫見聞誌》卷三，頁35。

38 前揭（北宋）《宣和畫譜》卷八，頁84。

39 （南宋）陳思《書小史》卷十，頁313，前揭《景印文淵閣四庫全書》第1103冊。

40 見（北宋）歐陽修《六一跋畫》卷十一《題薛宮期畫》，前揭《中國書畫全書》第一冊，頁576。

41 前揭（北宋）郭若虛《圖畫見聞誌》卷三，頁36。

42 前揭（北宋）劉道醇《聖朝名畫評》卷三《屋木門》，頁147。

43 同上註。

44 前揭（北宋）劉道醇《聖朝名畫評》卷三《屋木門》，頁147-148。

45 前揭（北宋）郭若虛《圖畫見聞誌》卷四，頁65-66。

46 前揭（北宋）郭若虛《圖畫見聞誌》卷四，頁65。

47 （元）夏文彥《圖繪寶鑒》卷三，前揭《畫史叢書》（二），頁69。湯垕《畫鑒》載有徐水也長於此道，在常州佛寺後壁畫有同名之作。

48 （北宋）蘇軾《東坡論山水畫》，前揭俞劍華編《中國畫論類編》（上），頁628。

49 （元）周亮工《書影》，北京：古典文學出版社1957年版。

50 前揭（北宋）米芾《畫史》，頁195。

51 前揭（北宋）郭若虛《圖畫見聞誌》卷二，頁32。

52 同上註。

53 據司馬遷《史記》卷七十七《魏公子列傳》，夷門本是戰國時期魏國國都大梁之東門，至少在五代，夷門成為開封的代名詞。

54 （元）王惲《秋澗集》卷七十三、《夷門圖後語》，前揭《景印文淵閣四庫全書》本第1201冊，頁97。

55 前揭（元）夏文彥《圖繪寶鑒》卷三，頁62。夏文彥《圖繪寶鑒》錄有一位字懷寶的趙元亨，開封人氏，字句與北宋郭若虛《圖畫見聞誌》基本相同，但未錄作品，此恐係作者將「高」字誤作「趙」字。

56 前揭（元）夏文彥《圖繪寶鑒》卷一，頁129。

57 前揭（北宋）郭若虛《圖畫見聞誌》卷三，頁44。

58 前揭（北宋）劉道醇《聖朝名畫評》卷一《人物門》，頁125。

59 前揭（北宋）劉道醇《聖朝名畫評》卷一《人物門》，頁129。

60 前揭（北宋）劉道醇《聖朝名畫評》卷一《人物門》，頁129。

61 前揭（北宋）郭若虛《圖畫見聞誌》卷六，頁85。

62 （元）湯垕《畫鑒》，前揭《書品叢書》，頁422-423。

肆

《清》卷的風格元素和畫法

就《清》卷所包容的繪畫對象而言，它幾乎是一部繪畫百科全圖，匯集了街肆、樓宇、盤車、舟橋、寒林、坡石、流水、畜獸、人物風俗等諸多繪畫子科的技藝，涉及界畫、白描、水墨、渲染、皴擦、淡設色等多種繪畫技法，這是一個擅長展示大場面畫家的基本要素。這就要求畫家必須具備廣泛博取的藝術能力，將前人各類畫科之所長有選擇地匯集於一圖並有所新創，同時，還要糅入清雅蘊藉的文人氣息，避免墮入俗匠之趣。儘管沒有任何文獻記載關於張擇端的師承關係，但通過研究當時的藝術風尚與《清》卷的聯繫，不難探知一二。以下就《清》卷的界畫、人物、畜獸和寒林、坡石的表現技法以及畫中的意蘊，探討張擇端的師承所取。

一·《清》卷的界畫之源

《清》卷中的界畫技藝主要來自於五代宋初的郭忠恕，這是郭忠恕在北宋界畫技藝的首要地位所決定的。

宋徽宗在他所掌控的《宣和畫譜》裏，對著錄界畫家的要求甚嚴，只著錄了唐代尹繼昭，五代胡翼、衛賢等，宋代惟有一人即郭忠恕入冊，另有一位王士元，因係郭氏門人，稍加褒評（後敍）。《宣和畫譜》把後來的王瓘、燕文貴等界畫名家一一排除在著錄之外。

徽宗極力推崇郭忠恕，《宣和畫譜》評道：「粵三百年之唐，歷五代以還，僅得衛賢，以畫

宮室者得名。本朝郭忠恕既出，視衛賢輩，其餘不足數矣。」1 又評：「畫之中規矩準繩者為難工，遊規矩準繩之內，而不為所窘，如忠恕之高古者，豈復有斯人之徒歟！」2 北宋御府藏有郭忠恕《車棧橋閣圖》《水閣晴樓圖》《明皇避暑圖》等三十四幅佳作，均著錄在《宣和畫譜》卷八《宮室》裏。郭忠恕的這些具有範本作用的界畫對張擇端不會不產生影響。對宋代界畫家來說，界畫舟船之藝的宗師是郭忠恕，幾乎無人出其右。在北宋中期，推崇郭忠恕的界畫是文人論畫的一個亮點，以此證實文人氣格在規矩之圖裏也依舊存在。

郭忠恕畫中的文思深受蘇軾的讚賞：「長松攙天，蒼壁插水，憑欄飛觀，縹緲誰子，空蒙寂歷，煙雨滅沒，恕先在焉，呼之或出。」3 蘇軾評他還有「聞說神仙郭恕先，醉中狂筆勢瀾翻」4 之句，可見郭忠恕的界畫頗能造景造勢，還能營造出酣暢淋漓的藝術效果。北宋李廌曾見郭忠恕《樓居仙圖》，道出了其中的雅韻和逸氣不乏「法度」和「規度」：

棟樑楹桷，望之中虛，若可提足；闌楯牖戶，則若可以捫歷而開闔之也。以毫計寸，以分計尺，以尺計丈，增而倍之，以作大字，皆中規度，曾無小差，非至詳至悉，委屈於法度之內者，不能也。……其圖寫樓居，乃如此精密；非徒精麗，蕭散簡遠，無塵埃氣。……予嘗見恕先清泰元年所作盤車圖粉本、水磨大圖，今並此圖，最能知其妙處，孔子所謂：「從心所欲不逾矩。」莊子所謂：「猖狂妄行而蹈乎大方」者乎？其為人無法度如彼，其畫有法度如此，則知天下妙理，縱容自能中度，使恕先規度量而為之，則亦疲矣，恕先亦為是乎？5

北宋劉道醇《聖朝名畫評》揭示了郭忠恕的界畫手法，如妥善處理建築結構中的平行線、屋宇空間建築規矩等問題：

上折下算，一斜百隨，咸取磚木諸匠本法，略不相背。其氣勢高爽，戶牖深秘，盡合唐格。

評曰：畫之為屋木，尤書之有篆籀。蓋一定之體，必在端謹詳備，然後為最，忠恕俱為當時第一。豈其二者之法相近而然邪？可列神品。6

北宋郭若虛的評價也與劉道醇相當，尤其提出了書法中的篆籀線條與界畫線條的關係：

畫屋木者，折算無虧，筆畫勻壯，深遠透空，一去百斜。如隋唐五代已前，及國初郭忠恕、王士元之流，畫樓閣多見四角，其斗栱逐鋪作為之，向背分明，不失繩墨。7

直到南宋，還有人對郭忠恕讚不絕口，如進士邵博評曰：

郭恕先畫重樓復閣，間見疊出，善木工料之，無一不合規矩。其人世外仙者，尚於小藝委曲精緻如此，何邪！8

王士元是郭忠恕的弟子和搭檔，他的繪畫技藝也會對張擇端產生一定的影響。王士元是汝南

宛丘（今河南淮陽）人，其父王仁壽（？—約九五九），性通敏，頗涉文史，得吳道子之法，擅佛像鬼神及駝馬，在後晉高祖石敬瑭朝（九三六—九四六）授待詔。遼大同元年（九四七），太祖耶律德光滅後晉，王仁壽被遼軍掠走，宋太祖遣使尋找王仁壽，仁壽未及宋而終。劉道醇將王士元與郭忠恕並列為神品，必然會對後世起到一定的導向作用：

王士元，尤工畫屋木、台殿，而顯敝宏壯，信為神妙。嘗畫古時宮殿，及綠珠墜樓圖二軸，其通博該備，時人稱絕。又能赤白及松紋錦柱，愈見壯麗之勢。凡命意造景如忠恕，但士元多關仝樹石，此所為異也。

評曰：宮殿台閣、亭榭、軒砌，雖無博動之勢，而求其疵病，比諸畫為多。士元命筆造微，事物皆備，雖瓦片莖木，亦取於象，此所以過人無限，故列神品。[9]

宋徽宗主持的《宣和畫譜》以諸畫藝「皆精微」論定王士元：

王士元，仁壽之子也，止於郡推官。襟韻蕭爽，喜作丹青，遂能兼有諸家之妙。人物師周昉，山水師關仝，屋木師郭忠恕。凡所下筆者，無一筆無來處，故皆精微。山水中多以樓閣台榭、院宇橋徑，務為人居處窗牖間景趣耳，故皆精微。山水中多以樓閣台榭、院宇橋徑，務為人居處窗牖間景趣耳，乏深山大谷煙霞之處，議者以此病之。然求其風韻，則高於關仝，其筆力，則老於商訓。[10]

王士元的追崇者陳士元，不惜改名學步王士元的界畫與人物。「陳士元，京師人，初名允，喜

丹青之學，尤好王士元筆，窺相如慕蘭之意，遂改其名。至於屋宇亭榭，欄楯車騎，子女皂隸，

及人家景物若太湖石、芭蕉花之類，皆如王士元之跡。」11 可知他是一位將界畫屋宇與人物活動結

合得較為妥帖的畫家，只是無畫跡存世。

在北宋早中期，受郭忠恕影響的佚名畫家尚有許多，在張擇端之前留下的畫跡如《閘口盤

車圖》卷圖4-1，表現北宋中期禁軍士卒在開封東門外的官磨周圍為過中秋節所展開的各種雜役活

動12，進一步奠定了利用界畫描繪城市節日生活的表現形態，如圍繞着核心建築物（水磨）展示出

節日的特性以及群體性人物活動等。

張擇端也是一位擅長書法的界畫大師。他沒有在畫中留下名款，其唯一的書跡是畫中的牌匾

字，多數字跡不足蠅頭大小，既有書法的筆畫特性，又有透視效果，頗見功力。根據其雄健勁利

的行筆風格，可探知他曾經學過唐代的柳公權體和歐陽詢體，有的字還學了一些宋徽宗瘦金書的

筆畫，並有一定的篆書古籀功底，行筆、結體中規中矩圖4-2，他的界畫線條功力和韻律也來自於

此。以此可以判定：他與宮中一般的工匠畫家不同，是一位有些文人特質的宮廷畫家，其藝術修

養類同於長他一輩的郭熙和比他年紀略小的李唐。

綜上所述，北宋初最為傑出的界畫大師無疑是郭忠恕，其次是王士元。郭忠恕以文采入畫，

深深啟迪了張擇端，兩人在界畫中都力求透露出儒雅之氣。燕文貴和陳士元是下距張擇端最近的

圖4-1 （北宋）佚名（舊作五代衛賢）《閘口盤車圖》卷

界畫兼人物畫家，且都活動於開封，在客觀上會對張擇端產生一定的影響。

圖 4-2　張擇端在《清》卷中書寫的牌匾字

二・《清》卷的人物、鞍馬畫之源

《清》卷界畫在藝術上與郭忠恕存在着遠承關係，張擇端師法郭忠恕界畫，也會受到郭忠恕合作者王士元的人物畫藝的影響，爾後轉師專擅畫人物和鞍馬的李公麟等，並博取諸多善畫點景人物的畫家之長。

根據劉道醇《聖朝名畫評》載：「凡欲畫多與王士元對手，而忠恕於人物，不深留意，往往自為屋木，假士元為人物於中，以成全美。」[13] 可以判定郭忠恕《雪霽江行圖》軸上的點景人物極有可能出自王士元的手筆。郭忠恕的界畫受到徽宗的褒揚，他的搭檔王士元的人物畫技藝自然也會受到張擇端的關注，在《宣和畫譜》卷十一裏，著錄有王士元的《山閣圖》。張擇端筆下人物生動和質樸等特性與王士元有相同之處圖4-3，不同的是，王士元筆下的半寸人物較張擇端要精細、嚴謹一些。

張擇端的人物畫受王士元人物畫的影響是遠遠不夠的，還有一位重要畫家對他的人物、鞍馬起到重要的示範作用，這就是文人畫家李公麟。將《清》卷人物、鞍馬細節與李公麟《臨韋偃牧放圖》卷進行比較，可發現張擇端與李公麟的畫馬藝術有着一定的模仿關係，《臨韋偃牧放圖》卷畫群馬百態，無一雷同，極富生活氣息，墨色清潤而無華貴之氣，此圖雖然係臨唐代韋偃之作，但已經糅進了李公麟本人的文人胸臆，特別是卷尾以枯筆飛白表現雜木、坡石，頗具文人畫的筆致。李公麟畫寸馬分人之功被張擇端繼承了下來，如《清》卷人馬清勁雅潔的線條、健碩渾厚的

圖 4-3　五代宋初郭忠恕《雪霽江行圖》軸（局部）
中的人物極可能出自王士元之筆

圖 4-4　張擇端畫馬受李公麟的影響

圖 4-4a-f　張擇端畫的人馬和牲畜

造型和生動活潑的姿態以及淳樸溫潤的渲染效果。他同時也承傳了李公麟畫馬「畫骨亦畫肉」的形神處理法，其鞍馬線條取自於李公麟的筆墨意趣並使之白描化。張擇端將李公麟畫馬的手法擴展到畫驢、騾、牛、駝等其他牲畜上，這不能不說是一種新的筆墨嘗試圖44。既有藝匠功底，又汲取了文人畫雅致含蓄的意蘊，則是張擇端的過人之處。

不妨說，王士元、李公麟的筆墨線條是張擇端鞍馬、畜獸和人物畫的藝術前源，而張擇端的筆墨同時還有李公麟富有文人氣息的韻致。

圖44b　（北宋）李公麟《臨韋偃牧放圖》卷中的馬匹（局部）

三·《清》卷的寒林、坡石之源

《清》卷的樹石之景體現了畫家頗為深厚的山水畫藝術淵源。根據宋元時期的繪畫史籍，我們可以清晰地看到在北宋末期的山水畫壇有六條風格脈絡，以下排列以流派傳人多寡為序：

其一，屬於李成、郭熙傳派的王詵，郭熙子思及後裔信、遊卿等，傳人則更多，有王元通、馮久照、雷宗道、賀真、宋處、李遠、趙林、郭鐵子、李希成、和成忠、郝孝隆、任安、李公年、盧道寧、朱銳、范坦、楊士賢、張著、張浹、顧亮、胡舜臣等。

其二，以李公麟開創，僧德正、徐兢、喬仲常、范正夫等繼承的白描山水。

其三，荊浩、范寬的傳人寧濤父子、高洵、劉翼、劉堅、楊安道、李唐等。

其四，小景山水的傳人智永、高濤、馬賁、李達、周曾等。

其五，李思訓青綠山水傳人周純、王希孟、趙伯駒、趙伯驌等。

其六，米芾所開創米氏雲山的傳人米友仁、朱氏道人等。

徽宗朝是「宣和體」與多種繪畫風格並存的時代，其中前三路的藝術實力最強，更以李、郭一路的山水畫風為最，如翰林圖畫院待詔朱銳、顧亮、張著等，李、郭畫風又隨着他們南渡到臨安，一直延續到南宋初年。《清》卷的背景具有一些山水畫的風格要素，主要是寒林和坡石，其造型和筆墨綜取北方山水畫派的李成、郭熙一路，如樹法近李成、郭熙的寒林之意，坡石得郭熙、梁師閔、王詵的筆墨。

《清》卷與李成筆墨。張擇端選擇李成的筆墨，取決於地域和繪畫主題等方面的因素。李成（九一九—九六七），字咸熙，係出唐宗室，其祖李鼎為蘇州刺史，五代為避亂遷居營丘（今山東昌樂），遂為籍里。李成「猶能以儒道自業。善屬文，氣調不凡，而磊落有大志。因才命不偶，遂放意於詩酒之間，又寓興於畫，精妙，初非求售，唯以自娛於其間耳。」14 張擇端的崇儒家庭和早年的讀書經歷與李成有着共同的文化語言。李成故里營丘的地形地貌是一片平野緩坡，高聳的雜樹和寒林顯得格外突出，煙嵐清靄穿行其間……，這是李成一生為之傾心描繪的獨特景觀，最具代表性的即傳他的《讀碑窠石圖》軸圖4-5。營丘的地貌與張擇端故里諸城及開封十分相近，這些正是張擇端在《清》卷卷首畫寒林、坡石的生活基礎。開封地處黃河南岸，那裏的地質構造正如地質學家康育義教授所析：「東京汴梁正好處在華北平原西部邊緣和黃土高原接壤的過渡帶上，大地一片黃土，地形微有起伏，是這一地區地質環境的特色，《清明上河圖》表現的正是這一特色。」15 開封周圍基本上係平原地區，常見落葉植物為槐、榆、柳、楊、楸、桐、楓、棗、柿等樹，這正是李成「氣象蕭疏，煙林清曠，毫鋒穎脫，墨法精微」16 的表現對象，也是郭熙表現早春時節寒林平遠之景的基本要素。

　　《清》卷與郭熙樹石。北宋翰林圖畫院的畫家接受文人畫審美觀念的影響，並非鮮例。在當時，深受文人畫審美思想影響的宮廷畫家是郭熙，他的繪畫對象大致有兩類，其一是以大幅中堂畫北方的巨嶂高壁，其二是橫向展開李成式的煙嵐寒林和平遠緩坡。蘇軾、黃庭堅等都十分激賞郭熙的山水畫，在《東坡集》和《豫章黃先生文集》裏多有載錄。由於哲宗朝內廷排斥郭熙的畫作，徽宗朝御府只剩下三十件郭熙的山水畫精品，《宣和畫譜》依舊給予他相當高的評價：

初以巧贍致工，既久，又益精深，稍稍取李成之法，佈置愈造妙處，然後多所自得。至攄發胸臆，則於高堂素壁，放手作長松巨木，回溪斷崖，岩岫巉絕，峰巒秀起，雲煙變滅，晻靄之間，千態萬狀。論者謂熙獨步一時，雖年老，落筆益壯，如隨其年貌焉。17

圖 4-5 （北宋）李成（傳）《讀碑窠石圖》軸

在北宋後期，師法郭熙一路畫風的畫家最多，如翰林圖畫院的朱銳、顧亮、張著等待詔們，在徽宗朝中，崇尚郭熙的筆墨和造型，成為山水畫的主流風格，張擇端筆下的雜樹等深受時風的薰染是十分自然的事情。

《清》卷與梁師閔、王詵的坡石。影響張擇端坡石林木畫法的還有梁師閔、王詵的筆墨線條，《清》卷卷首所繪的土坡，筆墨乾枯，受到梁師閔《蘆汀密雪圖》卷的影響，只是意蘊更加荒寒；《清》卷土牆、土坡以及枯木的畫法與王詵的《漁村小雪圖》卷頗為相近圖4-6。王詵（一○三七—約一○九三，一作一○四八—一一○四），字晉卿，祖籍太原（今屬山西），後落籍開封，官至定州觀察使。他本是宋初功臣王全彬的後裔，在他三十多歲時，成為英宗次女蜀國公主之夫，授「駙馬都尉」。他幼時喜好讀書，諸子百家之學，無不貫通，後因黨爭牽累，受到貶抑。

《清》卷意趣與文人畫風。在北宋中後期，開封城沛然興起了文同、蘇軾、米芾等文人畫的活動，熙寧七年至九年（一○七四—一○七六），蘇軾曾在張擇端的故里密州任職太守，留下了一些文化遺跡。有意味的是，張擇端在藝術上較多地受到與舊黨有關聯的畫家如郭熙、王詵、李公麟等文人審美觀的影響，其林木、坡石中有李成、郭熙、王詵的筆墨和造型因素，白描亦有李公麟的韻致。在時間上，張擇端與他們前後相接。張擇端的審美趣味較多地受到文人畫家的影響，因而在他的畫中注入了一些質樸和清雅的氣息，如強化了水墨線條在造型中的主導作用，淡化了敷色效果，這些都符合文人畫家的審美意趣。對張擇端來說，唐代李思訓青綠山水的表現程式，五代荊浩、北宋范寬表現北方全景式大山大水的手法和米家父子的雲山墨戲均與《清》卷的清俊的畫風

圖4-6 北宋梁師閔、王詵的坡石與《清》卷可有一比

圖4-6a（北宋）梁師閔《蘆汀密雪圖》卷（局部）

圖4-6b（北宋）王詵《漁村小雪圖》卷（局部）

和質樸的氣調不協調。

因此，張擇端選擇李成、郭熙和梁師閔、王詵的樹石造型與筆墨韻致在所必然，畫家以水墨為主，土坡行筆自然留出飛白，略施淡色，表明了他對文人畫審美意識的追求，特別是在界畫諸物中，沒有墜入藝匠習氣。

四·張擇端的同道畫家

根據前文所考，張擇端的主要藝術活動時段即在北宋末徽宗朝的翰林圖畫院，這將有助於研究張擇端交遊的範圍及其周邊畫家對他的交互影響。由於張擇端未及待詔之位，直接對他產生藝術影響的應該是當時的一批待詔們。北宋末翰林圖畫院的待詔人名，雖難以細究完整，但根據相關史料查閱到「靖康之難」逃到臨安的原北宋翰林圖畫院的待詔，他們必定是張擇端的同道。

張擇端受其家傳儒學思想的影響，他「取友必端」18，在北宋文官政治的時代，受重用的黨人被視為「端人」，他們發起文人畫的思潮和活動，張擇端是不會遠離這個氛圍的。

從《清》卷卷首所描繪的枯樹、長灘和平坡，確有歐陽修所稱頌的文人畫難畫之意——「蕭條淡泊」，亦頗有文人畫難尋之境——「閒和嚴靜趣遠」。19在畫中，除了描寫各類力夫、販夫、走

圖 4-6c 《清》卷古木
圖 4-6d 《清》卷土牆段

卒的艱辛生活之外，表現最多的是一些文人雅士和儒生士子的活動，畫家對後者的生活亦十分熟悉。如張擇端在《清》卷中繪有竹叢和疊石的園子，可見他頗為熟悉文人們的庭院生活，他深諳文人們的居家生活，注意汲取文人畫家的觀念和畫跡。他有條件、有機會接觸到蘇軾、黃庭堅、王詵、李公麟、米芾等文人畫家的筆墨和意蘊。他有條件、有機會接觸到蘇軾、黃庭堅、王詵、李公麟、米芾等文人畫家的觀念和畫跡，甚至有可能接觸到其本人。他們的弟子與張擇端在朝中的生活時期相同，有條件與張擇端進行直接交往。因此，在《清》卷中出現一些文人枯淡清俊的筆墨意趣，是畫家長期受到文人畫家思想薰陶的結果。

在南渡畫家中，最值得注意的是一批師承李、郭山水、樹石的待詔畫家，他們與張擇端的山水風格同為一路，如楊士賢、朱銳、張浹、顧亮、張著（如《清》卷首跋作者金代張著同名）等，當與張擇端均有師承相同之誼；擅長或兼擅畫人物的如李唐、朱銳、賈師古、王訓成等畫家，則是有條件與張擇端進行交流的。其中朱銳表現下層百姓生活苦難的《盤車圖》頁圖4-7與《清》卷的藝術格調最為接近，其人物造型雖十分細小，但相當嚴謹，人物線條更為精練、老辣和沉凝，他們的傳世作品均能在細微之處顯出精神，其筆墨技藝與張擇端同屬一路。略遜於此的還有朱□的《盤車圖》頁20圖4-8，人物大小不盈方寸，卻將行旅之艱難表現得歷歷在目。王訓成雖然沒有畫跡存世，但他的山東籍貫也許會引起張擇端對其畫藝的關注。

值得注意的是，據南宋鄧椿《畫繼》記載，在北宋中後期的翰林圖畫院中，界畫家除了張擇端之外，還有任安，他是「京師人。入畫院，工界畫，每與山水賀真合手作圖軸」[21]，當時就傳有任安與合作者山水畫家賀真鬥藝的故事。[22]最重要的界畫家是擅長畫屋木、舟車的劉宗古，他也是

圖 4-8 敦煌莫高窟第口四窟《劏車圖》（北宋）壁畫中描繪的人力車

圖 4-7 敦煌莫高窟第口四窟《劏車圖》壁畫中描繪的牛車

「京師人，宣和間以待詔官至成忠郎。離亂後歸江左，朝廷方尋訪車輅式，而宗古進本稱旨，除提舉車輅院。其畫人物，長於成染，不背粉，水墨輕成，但筆墨纖弱耳。」23劉宗古的年歲較張擇端會小一些，但他的運道較張擇端要好得多，可知劉宗古與張擇端的畫藝有一些相同之處，故不能排除他們有交往的條件。兩人的人物畫功力都不及界畫，其筆下的人物均十分生動，都長於用水墨，劉宗古畫人物不需要默記畫稿，如果不深諳人物生活，是難以達到的。和張擇端《清》卷開首一段的人物畫線條一樣，劉宗古的人物畫筆墨同樣有「纖弱」之弊，這也許是當時界畫家畫人物共同的問題，見下文「《清》卷的藝術超越之處及瑕疵」。

還值得注意的是，《畫繼》也載錄了較劉宗古略早一些的院外界畫家，他們只有藝名，未留下全名，如相州人（今河南安陽）趙樓台，「賣畫中都，屋宇深邃，背陰向陽，不失規矩繩墨也。」24還有趙州（今屬河北）人郭待詔，「每以界畫自矜云：『置方卓，令眾工縱橫畫之，往往不知向背尺度，真所謂良工心獨苦也。』」25長期生活在民間的張擇端會知道他們的一些行蹤，並從中獲取養分的，如在《清》卷中就能看到類似趙樓台的「屋宇深邃」之功。

根據《清》卷的繪畫風格和筆墨意蘊以及他的經歷，可推知張擇端所接觸的畫家大致有三類，其一是一批有文人畫意識的朝臣和文士；另一類則是與他同期在翰林圖畫院供職的宮廷畫家，尤其是師法李成、郭熙一路的山水畫家；還有一類就是混跡於市井裏的民間藝匠，特別是界畫家等。

五‧《清》卷的藝術超越之處及瑕疵

張擇端熟知舟車的內外結構和表現手法，這導源於他對此類交通工具精到的觀察和認識。北距他故里諸城一百餘里的板橋鎮是當時北方最大的造船基地之一，他往來開封與諸城之間，主要交通工具是船舶和車騎，因此十分熟悉船工的生活，明了船上的各種設施和勞動工具，對各種車輛如串車、棚車、平頭車的結構、特性亦了然於心。

張擇端界畫線條的韻律和意蘊超越了郭忠恕。如前所述，他的界畫筆墨和風格追逐的是宋初的郭忠恕，但《清》卷的舟船線條卻不完全類同於郭忠恕的《雪霽江行圖》卷，其建築的線條也不同於北宋佚名（五代衛賢款）《閘口盤車圖》卷，張擇端的弧線和短直線皆徒手所繪，運轉自如，長直線則藉助界尺、界筆，與郭若虛所說「諸匠本法」不同，他將界畫與徒手畫線相結合，不拘於繩墨，躍出了界畫的樊籬，這是張擇端的過人之處。他更講求在機械性的直線中飽含韻律和意趣，特別是直線與弧線的有機融合，充分發揮徒手畫弧線的靈活性，形成了豐富的藝術變化。

張擇端超群的畫水技藝。與畫舟船密切相連的藝術技巧就是畫水，張擇端繼承了北宋何霸、戚文秀的畫水之藝，在《清》卷拱橋底下顯得尤為突出，水面淡染墨色，激盪的漩渦襯托出船橋險情的氣氛，動人心弦。其筆下的水勢有如北宋郭若虛所言「畫水者，有一擺之波，三折之浪。佈之字之勢，分虎爪之形，湯湯若動，使觀者浩然有江湖之思為妙也」[26]，這是北宋留下的難得的畫水圖像圖4-9。

圖 4-9　《清》卷中的水勢

張擇端的界畫高於人物畫技巧。張著在《清》卷的跋文中評價張擇端的繪畫才能是：「本工其界畫，尤嗜於舟車市橋郭徑，別成家數也。」的確如此，在《清》卷裏，張擇端最為精到的是界畫。但張著隻字不提張擇端的人物畫如何，可見他的人物畫在當時和身後均沒有聲譽。比較而言，畫家最擅長的是舟車、橋樑、屋宇等，其次是坡石林木，再其次才是人物。其依據是：比較卷首、卷中與卷尾的界畫、樹木的筆墨，其嫻熟程度基本一致，但卷首的人物造型和筆墨線條則遠不如卷中，更不如卷尾圖4-11，這表明畫家的山水和界畫的藝術水平已經進入到十分純熟的階段，而人物畫的藝術水平還未完全成熟，尚處在提高和發展之中，特別是其人物造型的嚴謹程度尚不及五代至宋初的一些風俗畫家，如五代郭忠恕《雪霽江行圖》卷和佚名的北宋《閘口盤車圖》卷中各類勞作的人物在結構和線條方面，要高於《清》卷圖4-12。不過，張擇端樸實的人物畫線條和濃厚的生活氣息大大彌補了造型欠精準的缺陷。

界畫與人物畫的高度協調最能體現一個畫家的藝術能力，前者拘於繩墨，後者溢於言表，自五代至北宋，能將兩個對立的矛盾體巧妙地統一為一體，能集界畫與人物畫之藝於一身的畫家

圖4-10 對比卷首、卷中、卷尾界畫、樹木繪畫水平的一致性，表明畫家表現景物的水平比較穩定，繪畫技法十分成熟。

圖4-10a 《清》卷卷首圖

圖4-10b 《清》卷卷中圖

圖4-10c 《清》卷卷尾

是十分鮮見的，如五代衛賢。許多長於界畫的名家不得不約請他人增繪人物，如師法衛賢的「何遇，河南長水人，善畫宮室池閣，……其間人物則假手於人。」27又如郭忠恕作界畫，由王士元補繪人物。

關於《清》卷瑕疵的問題。自從二十世紀五十年代初藝術史界和美術界開始研究《清》卷以來，討論該圖的瑕疵、敗筆或不足是一個被遺忘的命題，似乎只能對這卷經典之作的藝術成就進行讚譽。事實上，《清》卷與許多古畫一樣，有它的成功乃至精絕之處，也會有不周之地。既然張擇端最擅長的是舟車、橋樑、建築等，其次是坡石、林木，最後才是人物，那麼他的人物畫有一些技法上的缺陷，出現人物造型欠精準和生活細節失當等問題是難免的。此外，張擇端和許多藝術家一樣，在情節設計方面，也有可能出現邏輯關係上的錯誤，在宏觀把握全圖時，難免有失當之處：

其一，全卷在起首處的筆墨和造型較為生拙，曹星原女士曾指出在卷首出現樹木的草稿線條與毛驢重疊的敗筆。

其二，圖中街道的走向也有一些瑕疵，如與橋樑相接的街道

圖4-11 卷首、卷中、卷尾人物的表現技巧漸漸嫻熟，說明張擇端的人物畫技巧尚在進步之中。
圖4-11a 《清》卷卷首圖
圖4-11b 《清》卷卷中
圖4-11c 《清》卷卷尾

圖4-12a （北宋）佚名《閘口盤車圖》卷（局部）中的運糧者
圖4-12b （宋）佚名《盤車圖》軸（局部）中的車夫

通常是通向城門的要道，但畫中的情形是：出城大道的盡頭卻是河邊的犄角旮旯，幾乎是無路可走，這使得此處的畫面閉塞圖6-6a。與張擇端同時期的宮廷畫家韓拙在《山水純全集》裏引用唐王維關於畫路的辯證方法：「路欲斷而不斷，水欲流而不流。」28 張擇端不可能不知。

其三，畫家在細節處理上也難免有失誤之處。全卷除了城樓下第一家坐商的店舖有台階和一家飯舖有門檻之外，臨街的店舖都沒有門檻或台階，店主無法上門板，也無法防範雨季，這在建築結構上是有缺陷的圖4-13，特別是卷尾的「趙太丞家」，這種高等級的建築，竟然也漏畫房基和門檻圖7-23。拱橋下的一條大船只露出船頭和船尾大櫓的後半截，從大櫓擺動的狀況來看，和其他正在行進的大船一樣，處在運動狀態，而船頭卻放下了五條錨鏈，船工也處在歇息之中，事實上這是一條停泊的民船，出現錨未起而櫓已搖的狀況，畫家在此有些顧首不顧尾了圖4-14。又如「王員外家」門外兩個挑擔的男子竟缺少一個籮筐圖4-15，籮筐上面裝的是類似麥芽糖的東西。如果是單挑一個籮筐，須將筐繩縮短，貼着後背，加長手持的另一端，以便於省力前行。

張擇端筆下人物的關鍵問題是比例結構尚有瑕疵，如頭部偏大、上臂偏短、手部尤小、小腿過細等，腳和鞋子也畫得較為草率，對車夫的手與車把的握拉關係處理得比較草率，頗不得體，或臂短腕細手小乏力，或手與車把不在一條線上，出手無力，這些人物畫的弊病在卷前和卷中較為突出，卷尾則成熟得多了見圖4-11。人和物的比例也尚欠協調，如修車舖一側擺放着一副柳條筐擔子，旁邊的路人明顯小於它，這幅擔子無法上肩圖4-16。

圖4-13 一些房屋沒有基座和門檻

圖4-14 未起錨而搖櫓行船

上述瑕疵顯然不屬於張氏所處時代的局限，有的屬於畫家表現能力的局限，而大多是畫家疏忽所致。其中人物畫的筆墨功力和造型之誤多出現在《清》卷的前部和中部，可判定是畫家的藝術功力所限；細節處理的疏漏出現在畫卷的中部和尾部，顯然，畫家是因作畫倉促而導致細節和落筆時缺乏周全，可推知畫家在作畫時，有可能受到了朝廷的催促，以至於來不及細察和補筆。從總體上看，這些與全卷顯現出豐富的生活場景和濃厚的生活氣息相比，可謂瑕不掩瑜，無礙於該圖作為中國古代繪畫的精粹而受到學界和公眾的賞愛。

六・《清》卷的繪畫工具和材料

在宋元時期，界畫是各畫科中最基本的硬功夫，乃至元代文人畫家都涉獵界畫，元代湯垕曾言：

世俗論畫必曰：畫有十三科，山水打頭，界畫打底。故人以界畫為易事，不知方圓、曲直、高下、低昂、遠近、凹凸、工拙、纖麗，梓人匠氏有不能盡其妙者，況筆墨規尺運思於縑楮之上，求合其法度準繩，此為至難。古人畫，諸科各有其人，界畫則唐絕無作者。歷五代始得郭忠恕一人，其他如王士元、趙忠義輩三數人而已，如衛賢、高克明，抑又次焉。近見趙集賢子昂教其子雍作界畫，云：諸畫

圖4-15 兩副擔子三個筐

圖4-16 《清》卷中出現的比例和人物結構的錯誤

圖4-16a 比例失調的人與擔子

圖4-16b 車夫的小手抓不住車把

或可杜撰瞞人，至界畫，未有不用工合法度者。此為知言也。29

界畫的「用工合法度者」，不僅指界畫技藝，也指界畫所使用的特殊工

具。《清》卷的繪畫工具（硬毫筆、界尺等）和繪畫材料（墨色和紙絹等）一直是被研

究者忽視的問題，張擇端的藝術成功，離不開他對繪畫材料的熟練駕馭和巧

妙運用，也是當時科學技術發展的一個縮影。

北宋的毛筆以硬毫居多，中期開始使用羊毫，《清》卷中的人物和界畫諸

物等基本上是用小狼毫筆繪製而成，其線條始終保持着勁挺和匀速。用稍大

的狼毫筆繪出雜樹、坡石等，其筆墨的水分一直控制在半乾的狀態。

在表現直線時，傳統的表現方法是：畫家用毛筆抵着界尺運行，在毛筆

和界尺之間有一個小木塊，它綁縛在毛筆的後面，使毛筆和界尺不直接接

觸，以免弄髒界尺和畫面，這個小木塊就叫「界隔」（即隔開毛筆與界尺），故此類

藉助帶有界隔的毛筆和界尺繪成的繪畫，被稱為「界畫」圖4-17。古時帶有直線或方格線的書寫用

紙，亦可用此法畫成。

此外，還有一種界筆的製作方法是：先鋸掉銅筆套的尖頭，然後套在毛筆上便可抵尺而行 圖

4-18。其效果與毛筆綁縛小木塊相當。界尺要有一定的厚度，形成一定的高度，以便於接觸到界隔

或銅套。

圖4-17　用小木塊製作的「界隔」

圖4-17a、圖4-17b

圖4-18　用銅套製作的「界隔」

圖4-18a、圖4-18b

北宋以前，書畫用墨均為松煙墨，松煙墨主要取材於齊魯一帶的松林，經過燃燒成煙灰後，配上香料、膠等製成。沈括看到大量的松林被砍伐，在《夢溪筆談》裏感慨道：「今齊魯間，松林盡矣，漸至太行、京西、江南，松山太半皆童矣。」30北宋初年，出現了油煙墨，大大緩解了砍伐松林的行為。油煙墨的出現最初與發現石油有關：「鄜、延境內有石油……頗似淳漆，燃之如麻，但煙甚濃，……試掃其煤以為墨，黑光如漆，松墨不及也……」31油煙墨是用石油或其他油脂燒製而成，畫中的墨色濃黑而富有神采，且層次十分豐富，深淺變化豐富自然。油煙墨為文人雅士所好，自沈括起，為宮內外畫家所喜用，《清》卷上的墨毫無晦暗之色，九百餘年依舊濃黑發亮且富有層次，想必張擇端也使用了油煙墨。

《清》卷用色十分簡潔，卷首的枯木、土坡部分，畫家不着任何顏色，當漸行熱鬧處，略施淡色，如用淡赭和朱色等染出建築物的局部構件或其他物件以及服飾等，用嫩綠渲染柳枝，但色不凝墨，在沉穩清俊的墨韻中，略顯清麗。

畫家所用的畫絹，經緯線細密精到，十分平整緊實，均為單絲，是典型的北宋宮廷用絹的品質圖4-19，圖中人物眉鬢畢現，在很大程度上藉助了精到的工具和材料，特別是細密精緻的絹。

總括張擇端與《清》卷，儘管畫家兼擅多科畫藝，在一定程度上匯集了前人諸畫科的藝術成就，但畫家的核心功力是以獨特的繪畫工具（宮絹、油煙墨和界筆、界尺等）從事界畫創作。《清》卷首先是以界畫的方式展現了當時城鄉各類建築的面貌和各種運輸工具的樣式，具有風俗畫的特性。

圖4-19　《清》卷的絹質和墨色

在此基礎上，畫家進一步表現建築環境如林木、坡石等，並以各種不同的人物活動深化了繪畫主題，揭示了作者對當時社會的深刻認識。

在北宋，客觀認識社會的能力和表現技巧不僅體現在張擇端一個人身上，而且是畫壇較為普遍的表現能力，達到與《清》卷水平相當或相近的繪畫不止一件，也許還有場面更大的長卷。如北宋高元亨的《從駕兩軍角抵戲場圖》、葉仁遇的《淮揚春市圖》、燕文貴的《七夕夜市圖》《舶船渡海圖》、佚名的《夷門市廛圖》、徽宗的《夢遊化城圖》等，相信還有許多佚名的風俗畫長卷，皆不存世。只是《清》卷倖存了下來，它是一朵碩果僅存的浪花，跳躍在這個藝術高潮的浪峰之上。

與《清》卷之前發展的相鄰畫科如山水、花鳥乃至相鄰的學科如文學、音樂、戲曲等，都在藝術形式上發生了大相一致的發展和變化，即更加自然和趨於世俗。郭忠恕的界畫範例，李公麟鞍馬畫的筆墨導引，李、郭寒林、坡石的逸氣感染，特別是早期文人畫清俊質樸的筆墨影響，意味着北宋早、中期的百五十年間，畫家們在認知水平和藝術技巧上已經做出了代代努力和層層鋪墊，《清》卷已是呼之欲出了！

1 前揭（北宋）《宣和畫譜》卷八《宮室序論》，頁81。

2 前揭（北宋）《宣和畫譜》卷八《宮室序論》，頁81。

3 （北宋）蘇軾《東坡全集》卷九十四《郭忠恕畫讚並敍》，頁517，前揭《景印文淵閣四庫全書》第1108冊。

4 同上，卷二十八《題李景元畫》，頁407，前揭《景印文淵閣四庫全書》第1107冊。

5 （北宋）李廌《德隅齋畫品》，前揭《畫品叢書》，頁158-159。

6 前揭（北宋）劉道醇《聖朝名畫評》卷三《屋木》，頁146。

7 前揭（北宋）郭若虛《圖畫見聞誌》卷一《敍製作楷模》，頁6。

8 （南宋）邵博《聞見後錄》卷二十七，前揭《景印文淵閣四庫全書》本第1039冊，頁347-348。

9 前揭（北宋）劉道醇《聖朝名畫評》卷三《屋木》，頁146-147。

10 前揭（北宋）《宣和畫譜》卷十一，頁126。

11 前揭（北宋）劉道醇《聖朝名畫評》卷一《人物門》，頁128。

12 該圖舊作五代衛賢之作，見拙文《地誌學研究與〈閘口盤車圖卷〉》，刊於上海博物館編《千年丹青——細讀中日藏唐宋元繪畫珍品》，頁123，北京大學出版社2010年版。

13 前揭（北宋）劉道醇《聖朝名畫評》卷三，頁146。

14 前揭（北宋）《宣和畫譜》卷十一，頁114。

15 康育義《〈清明上河圖〉山水地質學分析》，前揭《〈清明上河圖〉新論》，頁195。

16 前揭（北宋）郭若虛《圖畫見聞誌》卷一，頁12。

17 前揭（北宋）《宣和畫譜》卷十一，頁122-123。

18 前揭李雙譯釋《孟子白話今譯·離婁（下）》，頁188。

19 （北宋）歐陽修《文忠集》卷一百三十《鑒畫》，頁313，前揭《景印文淵閣四庫全書》第1103冊。

20 有關該類圖的研究，詳見拙文《宋代盤車題材畫研究》，刊於南京藝術學院學報季刊《藝苑》（美術版）1993年第3期，頁7-11，收入拙著文集《畫史解疑》，頁71-81，台北：東大圖書公司2000年版。

21 前揭（南宋）鄧椿《畫繼》卷七，頁57。

22 事見鄧椿《畫繼》卷七，頁57：「日安先作橫披，當中界（疑缺「畫」字）樓台，分佈亭榭滿中以困真，真止作坡岸於下，上則層巒疊嶂，出於屋杪，由是不得困。」

23 前揭（南宋）鄧椿《畫繼》卷七，頁57。

24 同上，頁56。

25 同上，頁57。

26 前揭（北宋）郭若虛《圖畫見聞誌》卷一，頁6。

27 （北宋）劉道醇《五代名畫補遺·屋木門》，前揭《畫品叢書》，頁103。

28 前揭（北宋）韓拙《山水純全集》，刊於俞劍華編《中國畫論類編》（下）頁664。

29 （元）湯垕《畫論》，刊於潘運告編著《元代書畫論》，頁335，長沙：湖南美術出版社2002年版。

30 （北宋）沈括《夢溪筆談》卷二十四《雜誌一》，頁133，瀋陽：遼寧教育出版社1997年版。

31 同上註。

伍

重觀《清》卷之精要

前文所敘，僅僅是對《清》卷最基本的表層認識，這是遠遠不夠的。為深入探索《清》卷裏面深藏的歷史內涵，筆者在一般平視觀畫的基礎上，採取了兩個與以往不同的視角，重新審視《清》卷的表象。其一是「模擬航拍圖」的方式，繪製一張《清》卷中各場景對應的鳥瞰圖，宏觀其中的整體結構和大體大勢，以大觀小；其二是利用電子圖像的放大技術，微觀其中的繪畫細節，探究其所蘊含的深邃含義，依次解開深藏在圖像中的層層密碼，以小觀大，深入感知其中蘊含而深刻的一切。張擇端對諸多細節的概括提煉和精微描繪，生動地反映了北宋開封城在崇寧年間的生活風俗和社會面貌，大到與繪畫主題相關的群體活動的大場面，小到各類人物所使用的家具器用和衣冠服飾等豐富的物質生活。同樣，這些細節描繪也不是開封城的某個具體地點，乃係開封實事而非開封實景。

一·宏觀俯瞰新發現

《清》卷裏看似孤立的景物，通過研究模擬衛星航拍繪製的《〈清〉卷模擬航拍圖》，可以從俯瞰的角度宏觀發現許多不易察覺的事物之間有着一定的內在聯繫，如田野、河道、水渠、船橋、街道等，還有大客船與拱橋的矛盾關係等，可見畫家構思之精到、表現之細膩。

一 可觀的綠化帶和灌溉、排水系統

首先是從近郊到城區有綿延不斷的綠化帶，老樹連成一片、形成一體。這是宋真宗的功德，他在大中祥符五年（一〇一二）、九年（一〇一六）曾敕種榆、柳樹於河畔、官道，「或隨地土所宜種雜木，五、七年可致茂盛。供費之外，炎暑之月，亦足蔭及路人。」1 不到百年，已是林木成蔭了，只是畫家集中表現了古柳新枝。

在《清》卷上不易看出圖中展現的農田灌溉系統，但在《〈清〉卷模擬航拍圖》中可以清晰地發現近郊多為「非」字形或「井」字形的田疇，那是王安石變法時提出的「農田水利法」，重新疏通均濟水道，要求耕種土地的模式要便於灌溉。田中有一口轆轤井，這是當時提取地下水的重要方式，村民們在井邊還挖了一個長方形的蓄水池，水池口有一個小閘門，閘門一被開啟，蓄水池的水就自然流向溝渠，通過溝渠流向田畦。遇到春旱時，可用此法解決農田的灌溉問題，這是當時普遍的農田水利設施圖5-1。

《〈清〉卷模擬航拍圖》中出現了九百多年前精到、科學的地面排水系統，採取溝、渠、河三級排水系統，由高向低聯成一體。溝壕還有護板加固，防止滲水和坍塌。當時人們在溝壕、河岸邊廣植林木，增加了防護堤的功能。作為排水功能的溝壕，對衙署還具有一定的防禦作用。

圖5-1c 《清》卷中的排水系統
圖5-1d 《〈清〉卷模擬航拍圖》中的排水系統

自神宗朝起，禁止百姓捕鳥，街肆中沒有人養鳥以及養鳥用的戒具，這是中國古代較早的環保觀念。飯店裏面或門口放置有垃圾桶，這是古代公共衛生設施的雛形。

二　科學設計的港灣

從《清》卷模擬航拍圖》中看畫中的所謂汴河，並非一條直管狀的河流，它根據當時人們的需求，呈現出寬窄不同的河道，甚至還有港灣，這些都是人工的傑作。值得研究的是，畫中的拱橋建造在汴河最狹窄之處，橋樑和河岸形成標準的直角，以節省建橋成本。圖中大約有三個大小不同的船碼頭和許多零星的泊船點，最大的是拱橋外側的客貨碼頭，它建在一個較大的港灣裏，可並列停泊十多艘大型客船和漕船。當時內河大型漕船的載重量可達一萬兩千石，時稱「萬石船」。港灣碼頭發揮裝卸、囤貨的功用，與岸邊的店舖連成一體。在該碼頭的前方即拱橋橋頭下是一個貨運碼頭，並列停靠着三條航船。在拱橋內側也有一個小港灣，斜側排列着五條客船，有客人上船，像是一個客運碼頭。這些船碼頭均建造在河道的凹處，畫中船舶的停靠排序相當合理，基本上採取分類停靠船隻的方式，形成了平行排列和斜向排列的組合法，既方便船舶進出港口，又不影響航道，體現了北宋開封的航運管理水平。

三　多樣化的建築形制

《清》卷模擬航拍圖》中的建築，其中類同四合院式的民居、庭院頗為別致，房頂錯落有

圖 5-2a　《（清）卷模擬航拍圖》中建築樣式
圖 5-2b　《清》卷中文人園林一隅

致，特別是各種不同類型的對稱式民房組合群，如「十」字形、「工」字形和「凹」字形和「一」顆印」形等建築，還有轉角樓、門樓等和宋代典型的工字殿等，房頂上的各種天窗、氣窗和氣樓，結構頗為明晰；排房類型有懸山頂、三架樑、兩椽栿、歇山十字脊、單簷四柱頂等。按「三」字形排列得十分合理，建築結構與京杭大運河杭州賣魚橋附近的清代富義倉十分相近，表明「靖康之難」後南逃的建築工匠的手藝影響到了臨安城的建築樣式，並一直持續到清代。俯瞰《清》卷，可以深入探討圖中的物象結構乃至社會發展的基本狀態，而這些是在平視原圖時極易被忽視的細節，以此可進一步確定《清》卷所繪乃非開封實景。

四　文人士大夫的園林設計

《清》卷中的私家園林體現了當時士大夫的生活情趣。在卷尾「趙太丞家」後右側繪有小園林疊石、翠竹等，這是北宋文人興起的悠閒生活方式。東京的士大夫好種竹，有如蘇軾在《於潛僧綠筠軒》中所云：「寧可食無肉，不可居無竹。」他與其表兄文同等皆好畫竹。當時的氣溫較低，竹子成活率有限，更為金貴。時人有詩曰：「都城有地誰栽竹，只見寒樗與老槐。聞種琅玕向新第，翠光秋影上屏來。」[2]

養園之風形成了貴族家庭的傳統，如駙馬李遵勗「所居第園池冠京城。嗜奇石，募人載送，有自千里至者。構堂引水，環以佳木，延一時名士大夫與宴樂。」[3] 其子端願「治園池，延賓客，不替父風。」[4] 另一位駙馬都尉王詵在自家豪華的宅邸後面營造了「西園」，還設有齋室「寶繪

堂」，專事收藏古今法書名畫。據說吸引了蘇軾、蘇轍、蔡肇、米芾、黃庭堅、李公麟、晁補之、張耒、秦觀等名流在此雅集。除了徽宗造艮岳、駙馬建園之外，有地位的文人亦在家前屋後累疊湖石、栽種花竹，邀客雅集於斯。如官至晉、隰緣邊巡檢使的李謙溥晚年「治第於道德坊，中為小圃，購花木竹石植之，頗與士大夫遊。」[5]《清》卷所繪極似此景。

想必張擇端熟悉文人雅士們的庭園生活，畫中才有如此之景。

文人之間相互移種名貴植物，蔚然成風。如梅堯臣的竹子就是從友人阮氏那裏移植而來。當時栽種最多的花卉是菊花，北宋朝廷內部的黨派之爭又助推了同黨文人的雅集活動，傳世的「西園雅集」題材的畫作，就是描繪了駙馬王詵在西園舉辦的匯集舊黨文人的雅集活動。

二·微觀細查解密碼

古代西方有一句名諺：「天使和魔鬼都是在細節中出現的」，用在探索《清》卷中的細微刻畫是再恰當不過了。《清》卷中的許多細節深刻、具體、生動地表現了繪畫主題，如果全部以現今的生活經驗去理解其中的細節，必定會以臆想闡釋，脫離當時的社會現實。如圖中兩次出現祭行神的情景、卷末的「解」店功能是甚麼等，還有後文要探討的所謂「弓箭舖」和草書苫布等，都不能以主觀臆斷曲解其意，而應當以當時的歷史文獻為據，正確理解其圖像所記述的真實事物。這其中飽含了畫家諸多細膩的敍說……

一　見證祭行神

在糧船碼頭停泊着一條大型糧船，卸完糧食後吃水很淺，船身高起，船主在船幫外側用繩子吊着一塊木板，上面擺放着兩把供壺和一碗、兩碟，這是一座臨時性的祭台，日本學者認為「祭台是漂泊在外的船員們為了祭祀祖先或親人而臨時搭設的」，「這是否與『清明節』有關，尚待解釋」。[6] 筆者以為，這的確是一個祭台，應該注意的是，它位於船幫外側，臨河而設，古代祭祀祖先通常要供上祖宗的牌位，在船上祭祀，應置於艙內，而不會設在艙外臨水處。此處是否應當考慮還有另外一個因素，即這裏所祭祀的不是船主的先人，而是行神圖5.3。宋人在出行前後，對祭拜行神是十分重視的，如蘇軾在汴河乘船旅行之前，曾拜靈塔，那是西域僧人唐時來中土，後居泗州，普濟眾生，最後圓寂的地方。北宋奉之甚篤，有蘇軾《泗州僧伽塔》為證：

> 我昔南行舟繫汴，逆風三日沙吹面。
> 舟人共勸禱靈塔，香火未收旗腳轉。
> 回頭頃刻失長橋，卻到龜山未朝飯。
> ……[7]

想必張擇端從山東到開封的行程中，免不了親眼目睹對道神的祭拜活動。

船舶在出發前和到達目的地後，船主一定要設台祭祀江河中的行神，亦稱道祖，如水上行神天妃和一些帶有地域特性的水神。圖中所繪的小祭台，是為了答謝行神的保佑，使船主安全到達

圖5.3　船家祭行神的現象

了目的地、順利卸完了貨物。在這裏，筆者並不是要否定該圖所繪的時節是清明節，而是指出此處的祭台不是用於祖先崇拜。

無獨有偶，畫中還有一處祭拜行神的場面，據孔慶贊先生研究，城門外口繪有一位半跪在地上的老者，正用他的祭品黃羝（公羊）或黃犬祭祀「祖道」，即祈禱路神保佑他家的貴客一路平安，老者身後的同祭者手持禱文，他家的貴客即策蹇文士在一旁，並露出了惜別的神情，這番情景吸引了路人觀望。8 孔慶贊先生指出，這是古代傳統的「祖道」活動，誠可備一說。在漢唐，這類祭祀活動的儀式是盛大而莊重，在北宋，則簡便得多了。以往，都將這位半跪着的祭祀者認作是一個殘疾乞丐，那隻黃羊或黃狗被誤作為是他的破爛行李圖5.4，今放大圖片詳觀，可謂昭然若揭。

二 「解」店小考

卷尾掛「解」字招牌的店舖引起諸多學者的爭議，一說「解」字同「廨」，論作是官僚辦公的地方；另一說「解」字即「解庫」的簡稱，是一個當舖；還有一說認為「解」字作為「解制日」「解夏」來看待，僧尼們「可從便給假起單，或行腳，或歸受業，皆所不拘。」9 筆者以為，簡陋的屋裏屋外沒有官府或典當舖應有的森嚴和講究的門面，不太可能是官舍或當舖。筆者試解如下：

與「解」字搭配可以作為營生手段的有「解命」，即算命，或「解道」等，或「解」姓商舖，從畫中看，應為「解命」之所在。王遂一先生的解釋是：「縣鄉推薦保舉的貢士進行預選考試就

圖5.4 富家殺黃羝（公羊）或黃狗祭路神的情景

稱為『解試』；……『解』字為『解試』的省略，……」[10] 在路北，「不是一般的庭園，而是官邸，也許就是負責『解試』諸項工作的官員辦公的地方。而路南掛『解』字之處……像個客棧或茶館。……掛個解字招徠生意」。那麼，這個「解」字招牌下聚集的就是許多貢士了。從「解」字招牌的屋宇來看，完全是一家私人小舖，王遂一先生的解讀已經接近實情了。

筆者以為，必須將「解」字舖的功能與周圍建築環境的特性綜合起來進行研究。其周圍是中高檔旅店聚集地，包房居多，如「久住王員外家」「久住曹三……」等，王員外家的樓上有一位士子正在發奮讀書，似準備參加科舉。這個外面的涼棚與掛「解」字招牌的店舖是一家，是「解」字舖的「侵街」之處，這個「解」字當為「解命」之意，涼棚下的老者是「解」舖的主人——一個算命先生，他手持執扇，自信地仰着腦袋向十個聽客逐個測算着他們的考試命運。

有說這是一個說書場，但值得注意的是，這些聽客與斜對面「孫羊店」門外聽說書的人群不同，那裏聽說書的人有力夫、書生、壯漢、老者和僧道等不同年齡、不同身份的人，姿態隨意，畫家在人群裏還畫上四個孩童，這是古人畫聽書場面的基本程式，以活躍畫面氣氛。而「解」字舖旁的聽客沒有人攜帶典當物，其年齡、衣冠相近，差不多同屬一個身份——儒生。這裏沒有一個兒童，顯然沒有娛樂的內容。也許是「解」字屋裏坐不下那麼多的儒生，主人只得在門外的涼棚下待客。在北宋開封，清明節過後的三月底就是考進士之日，他們很可能在共同關注一個與切身利益相關的話題，那就是求解科考仕途。但見求解者個個神情專注、姿態殷殷，這可是三年一次的進士考試機會啊！在舖子外，一個貴公子緩緩下馬，滿腹心思。一批書生剛剛被測算過，各懷

心思,搭訕而去。

舉子們在進入科場之前求人解開命裏之數,在所自然。沈括《夢溪筆談》記載了當時儒生向算命先生求解的情狀:「京師賣卜者,唯利舉場時。舉人占得失,取之各有術。有求目下之利者,凡有人問,皆曰:『必得』。下第者常十分之七,皆以為術精而言直。後舉倍獲。有因此著名,終身享利者。」11 占卜業是開封十分興盛的行業,尤其在科考之前。想必張擇端當年「遊學京師」時,亦有相同的生活體驗。包括軍隊在內的一百三十多萬人口的東京,據王安石《王文公文集》卷三一《汴說》載:卜筮者最多時「蓋亦萬計」。12 在《清》卷中,繪持牌賣卜者,就有三處,坐於茶肆者,則更多。畫家在結尾之處設置的最後一個情節是考生算命,深含意蘊,值得玩味圖5-5。

舉目觀賞「解」店周圍的居所,是官員和富豪們的住宅區,也是家境富足的試子們的生活區。如卷尾所繪的「趙太丞家」和隔壁上有斗拱、下有上馬石的大戶人家,其對面是繪有「烏頭門」的宅第以及高檔商舖,據《唐六典》所載:「六品以上,仍通用烏頭大門。」13 官家們將有的房屋出租給有錢的趕考人,或出租給算命先生,給舉子們「指點迷津」。

三 圖考家具器物

在《清》卷中,出現了許多新的物件,每一個微小的細節都體現了當時的生活方式、生活質

量和生產力水平乃至生產關係。

　一街寬板長凳，發現了開封最普及的坐具。在《清》卷中出現最多的家具是椅、凳，表明椅、凳在北宋後期已相當普及了，而且發展成各種不同的坐具，如店舖裏的寬板長凳、交椅、靠背椅等。椅子最早是西魏僧徒打坐用的坐具，始稱「胡牀」，直到唐代才傳入宮內，五代初，被一部分士大夫享用，北宋中期，才廣泛流傳到鄉村民間。這類生活用具並不是奢侈品，而是一種新的

圖5-5 《清》卷中的算命情景

圖5-5a 「解」字招牌下是試子考前的解命之地

圖5-5b 遊走於街頭的算命先生

圖5-5c 遞舖外的算命舖子

垂足坐具，容易在以農耕文明為主的地區流行，進一步方便了起居生活。椅、凳普及的主要原因是，在北宋日益繁榮的城市經濟裏大量飯館、茶肆出現，食客必定會對坐具的方便度和舒適度提出新要求，給椅、凳的普及帶來了機遇，特別是酒店茶肆大量流行寬板長凳。此外，文人雅集日趨頻繁，也會增加對椅子的需求量，這也不可避免地使椅子在北宋社會流行起來圖5-6。有意味的是，這種樣式的寬板長凳一直傳承到今天開封街頭的飯舖酒館圖5-7。除了桌椅之外，還有攤販用的各類竹木器，如各種貨架、藤竹編製的食盒、柳條編製的筐籃等，編織技巧十分精巧且豐富多樣圖5-8。

一桌瓷器，顯現出開封人的精細生活。《清》卷中出現了大量的器物，尤其是在酒肆、飯店和茶館中廣泛使用的瓷器，證實了當時餐飲用具的主要材質是瓷器，瓷器已開始形成批量生產的能力，當時的主要消費集中在餐飲方面，尤其是酒類。圖中最具有時代特性的瓷器是飯館裏用於溫酒的酒具，即注子和注碗。注碗裏放上熱水，將注壺放在注碗裏，以保持壺中酒的溫度，這種酒具在安徽宿松、浙江海寧、江蘇句容等地的北宋墓葬均有出土，在許多宋畫裏也有相同的圖像圖5-9。畫卷前部的第一家店舖是小茶館，出現了許多茶具。北宋初，文人士大夫中興起了品茶會友的風氣，不久，漸漸擴展到了世俗商肆之中，成為一種社會時尚，世俗百姓模仿文人士大夫的樣子也在茶肆裏享受着清雅的會友方式：通常是二三知己、三五小碟而已。

圖5-6　飯舖裏廣泛使用的寬板長凳

圖5-7　今開封街頭餐館裏的坐椅依舊保留寬板長凳的樣式

圖5-8　街頭出現的各種器具和編製物

圖5-8a　貨擔

圖5-8b　柳條和柳條筐

一隻煤爐，證實了煤炭進入了市場。在卷首的第一家店舖即茶肆裏，使用的不是爐灶，而是類同於近代城市居民泛使用的煤爐，這證實了煤炭已經進入了北宋城市的民居生活。爐子中部是爐膛，爐子上面燉着水壺。煤炭的使用淨化了用火環境，增強了安全性。這種可移動的爐膛被轉化為外賣酒水、湯品的保溫爐，在卷尾就有一酒保左手提着下面帶着小炭爐的酒具，右手拿着夾火炭的夾子。開封的外賣活動，說明在那裏出現了一批生活節奏快、生活質量高的經商人群。

在卷尾「久住王員外家」的樓上小屋門口擺放的一個物件，外方內圓，造型與現存清代溺具十分相近，試子在樓上刻苦讀書，反映了張擇端當年的求學生活。一說此係取暖用的炭盆，恐不妥，炭盆上面不會加蓋。

一批廣告，展現了開封的商業廣告藝術。當時的開封還有約定俗成的廣告，即利用無字燈暗示店裏面的特殊經營，如梔子燈暗示店內有妓女陪客等。圖中還有插屏廣告、牌區廣告和各種各樣的酒幌子等多種廣告形式。擺放在「十千腳店」和「孫記正店」店門口的立方體廣告別具一格，顧客可從多個角度看到廣告內容。

一架抬秤，衡量出開封商貿的交易額。在稅務所裏有一台大架子秤，專門用

圖 5.9　北宋的注子

圖 5-9a、圖 5-9b　酒店裏使用的注子

圖 5-9c　浙江海寧硤石鎮出土的北宋注子

圖 5-10　先進的爐具

圖 5-10a　可取出內腔的煤爐

圖 5-10b　便攜式溫酒爐

來稱體大物重的貨物，較二人抬的大秤要省力、方便得多，說明當時的貿易量大大增多。如果仔細留意，可以發現稅務所使用的不是現金交易，而是票據，體現了北宋的金融管理水平圖5-13。

一根桅桿，體現着北宋造船中的高科技。大船上的桅桿即「人字桅」，又稱「可眠式桅桿」，採用的是當時最先進的轉軸技術，需要時可以臥倒，以便於通過橋樑。

據船舶設計專家席龍飛先生研究，「北宋時當然不可能探討高等數學上的懸鏈線方程式，但他所繪出的船舶圖樣上的拉縴船夫所牽拉的繫在桅頂的縴繩的形象，卻合乎懸鏈線方程，真實而形象」[14]圖5-13。圖中在船頭和井邊出現絞盤，這些均說明生產活動的需求促進了各類工具的改革和發展圖5-14。

一把簽籌，折射出北宋的生產關係。畫中還有一種十分特殊的工具——「簽籌」，出現在畫卷前半部分的糧船碼頭。一個男子正在向一隊背負麻袋的力夫挨個發放竹籤，像這種苦力，一天能掙上二三百文。發簽籌者應該是監工或僱主，竹籤用來計

圖5-11　「王員外家」的溺具

圖5-12　各種廣告

圖5-12a　三維燈箱廣告

圖5-12b　梔子燈廣告

圖5-12c　其他廣告牌

慣，這證實了在生產關係上，北宋出現了僱工現象和計件工資制，這種用簽籌計件付酬的管理方式一直保留到民國年間的上海、天津碼頭。[15] 因而在經濟學界曾有人以宋代出現僱工為據，將中國出現資本主義萌芽的現象提前到了北宋。有意味的是，畫中的力夫並沒有因為受僱而受到欺凌，計件付酬使他們的人身是自由的，畫中還出現許多挑着簡單行李卷的漢子，那當是在尋找苦力活計的流浪者。這種早期的僱工模式值得歷史學家們研究圖5-15。

一隻車載腳鐙，反映了宋代的交通規則。據《隋唐嘉話》載：「中書令馬周，始以布衣上書，太宗覽之，未及終卷，三命召之。所陳世事，莫不施行。舊諸街晨昏傳叫，以警行者，代之以鼓，城門入由左，出由右：皆周法也。」[16] 唐代初年大臣馬周制定了車輛靠右行的規則。從畫中馬車的結構可以推定北宋城市的交通規則實行的是左行制，如卷後部繪有一輛迎面而來的馬車，這是由四匹馬拉的大車，馬車上下車的腳鐙子是安裝在馬車後部的左側圖5-16，說明北宋實行的是靠左行的交通規則，這是出於人們從道路左側上下車的方便和安全，也是來自於人們從左側上馬的習慣；再則，路上的其他車輛大多是靠左側行駛。在明本的《清明上河圖》卷中城門口的告示牌上寫有「左進右出」的字樣，清院本的《清明上河圖》卷中的車馬亦都靠左行。可以說，人、車、馬左行的習慣至少保留到清末。還需指出的是，在腳鐙後還有一個支架，據韓順發先生推斷，那是為固定馬車用的，以免馬車滑動。

圖 5-13　可眠式桅桿

圖 5-14
圖5-14a、圖5-14b　各種船用絞盤

一塊廣告牌，映襯出開封貴婦的化妝用品。在《清》卷臨近結尾處書有「劉家上色沉檀棟」的豎牌，通常認為這是一家賣檀香的「香舖」，尚有望文生義之嫌。事實上，「沉檀」是一種婦女用的化妝品，「上色」即上等成色。「沉檀」曾出現在五代南唐後主李煜《一斛珠》的詞裏：「晚妝初過，沉檀輕注些個兒。」「棟花」是指棟花，見王安石《鐘山晚步》：「小雨輕風落棟花，細紅如雪點平沙。」「棟花」性寒，可入藥。在該店舖的橫匾上出現「□□沉□□□丸□□香舖」，因而可以更確切地說，這是一家經銷化妝品和香料的商店。不過，令人費解的是，化妝品、香料店也搭建歡樓圖5-17。據《東京夢華錄》載：「凡京師酒店，門首皆縛彩樓歡門。」[17]《清》卷中其他凡建歡門處，皆為酒店，因而這家奢侈品店舖建有歡門，抑或此前這裏曾是一家酒肆。

一把算盤，澄清了珠算的起源問題。在醫舖「趙太丞家」的櫃檯上，平放着一把算盤。經許多專家辨識，其共同的結果是：這是一把標準的十五檔算盤圖5-18，這可以基本結束元代以來關於算盤起始時間的爭議。元初劉因《靜穆先生文集》、元末陶宗儀《南村輟耕錄》等都有關於當時算盤的描述，導致清代學者錢大昕得出算盤出現在元朝中葉、普及於元末的結論，成了比較權威的定論。算盤出現在北宋，是北宋城市商業經濟發展的必然結果。在老太醫診所裏出現的算盤，不難推斷當時的宮廷財政機構也在使用這種計算工具，也不難推定這家診所的醫療費價格不菲，在當時，要請老太醫治癒癇疾，沒有幾十貫乃至幾百貫別想踏入診所的門檻。在算盤的右側，擺放着一個小支架，其上載書，以供翻閱和抄寫。

圖 5-15 把頭在向力夫發放簽籌

圖 5-16 安裝在馬車左側的腳鐙

一種交腳用具，顯示出自由的商業形式和追求享受的社會現象。在圖中有四個地方出現這樣的情景：一男子單肩扛或頭頂着物品，手裏拿着一個長木架，像是要出攤的樣子。一說此係鋸子，實則不然。根據街頭小商販所使用的架上擺貨物的售貨形式，這個長木架是一個可折疊的支架，左右兩腿交叉，交接點作軸，頂部可用幾根繩索固定，上面可放置籮、匾等容器，內裝賣品。這種支架在當時是一種新式貨架，它來自於交椅的折疊形式。畫中屢屢出現交腳貨架，從正面表現了北宋後期小攤販的興盛程度，當時人們發明的這種便攜式貨架，表明了設計藝術和製作技術為商業服務的功效是相當及時的，並且迅速普及開圖5-19。鉗形工具也是利用交腳原理製成，在拱形橋上的地攤上，擺滿了各式「小五金」工具，其中最引人注意的是當時已經使用了大小不同的鐵鉗，且製作較精緻圖4-19，表明當時的製作水平和生活需求日益精細化。

在《清》卷裏繪有三把交椅，在「趙太丞家」的診室和「王員外家」的樓上以及稅務所裏各有一把交椅，都是以交腳形式製成的可以折疊的椅子。這是古代卷軸畫中最早出現的交椅形制，這種交椅的原始形制來自於北方的遊牧民族的胡牀，南宋張端義《貴耳集》有載：「今之交椅，古之胡牀也，自來只有栲栳樣，宰執侍從皆用之。因秦師垣在國忌所，偃仰片時墜巾，京尹吳淵奉承時相，出意撰製荷葉托首四十柄，載赴國忌所，遣匠者頃刻添上。凡宰執侍從皆有之，遂號太師樣。」18畫中的交椅沒有托首，顯然是北宋的形制。交椅在文士階層中的普及，也隱現出當時瀰漫着享樂的思想情緒，這種趨向在南宋愈演愈烈。

圖 5-17 香料店前的歡樓

圖 5-18 趙太丞家的十五檔算盤

圖 5-19 便攜式交腳（摺疊）貨架

四 圖考衣冠服飾

圖中的女裝顯現出崇寧至大觀年間的特色，在前文已作為《清》卷的時代依據，恕不贅述。

在圖中，男裝的最大特點就是服裝的職業化趨向，這是商業經濟發展到一定階段的必然結果。孟元老回憶北宋開封的行業服飾：「其士農工商諸行百戶衣裝，各有本色，不敢越外。……街市行人，便認得是何色目。」[19] 南宋的吳自牧認為：「杭城風俗……蓋效學汴京氣象，……且如士農工商、諸行百戶，衣巾裝着，皆有等差。香舖人頂帽披背子，質庫掌事裹巾着皂衫角帶。街市買賣人，各有服色頭巾，各可辨認是何名目人。」[20]《清》卷驗證了兩人的記述完全屬實，如船工的衣着幾乎都是淺色衣服短打扮，即便是搬運工肩，[21] 在服務行業裏如貨棧伙計、飯館酒保和差役等均為頭戴黑巾，身着灰色盤領長衫，下擺捲起繫在腰間，以便於腿腳行動。圖中牙人（中間商）的外衣右袖超長，據研究，這是為便於雙方在衣袖裏捏指論價，[22] 筆者由此進一步推知當時的開封城有來自阿拉伯的商人，因這是來自阿拉伯商人的經商習俗。牙人們在街頭相遇的情景，彼此都揚袖打着招呼。這種情形在畫中出現多次，說明開封城裏中間商是十分活躍的圖 5-20。服裝職業化對規範商業行為、促進商業宣傳和銷售是有着積極的作用，這在中國商業史上具有開先河的意義。此外，畫中的酒旗和燈箱廣告以及一些廣告牌出現了一定的統一性和藝術性。服裝職業化和廣告專業化，必須建立在一定的行會組織基礎上，才具有一定的統一性。可以斷定，當時已經出現了一些自發組織的商業行會。

圖 5-20 開封的職業服裝

圖 5-20a1　搬運工
圖 5-20a2　搬運工

圖 5-20b　牙人

圖 5-20c　稅務吏員

圖 5-20d　外賣者

圖 5-20e　船工

《清》卷中有多位文人模樣的人，他們的帽後有長長的黑帶，有的戴的是重帽（帽上加帽），其帽子的樣式各有不同，其中不乏上年歲而無髭鬚者，這種樣式也出現在北宋黃宗道的《射鹿圖》卷[23]。該圖繪一位騎馬射鹿的人，他身穿白衫、頭戴鹿皮黑帽，帽後拖着兩條黑飄帶，具有文人的特性。在文化上，明承宋制，這樣的服裝樣式在明代宮廷是太監的裝束，如宮廷畫家商喜繪製的《宣宗出獵圖》軸中的隨獵者皆是。根據遊走在《清》卷中這些人的無鬚面容和姿態，特別是其中有一個在轎旁迎候主人的男子背影，忸怩作態得很，極可能是宮裏的太監。這形象地説明徽宗朝初年，宦官在市面上的活動還是相當活躍的圖5-21，他們控制着一定的權力。

畫家還十分敏鋭地捕捉到衣着的細節，如圖中許多人物上衣的背面正中有一條接縫（坎肩則無接縫），顯然這是當時的紡織技術還不能夠織出寬幅的布匹，在宋代繪畫大幅立軸用絹上，也是用雙拼絹作畫圖5-22。

通過改變視角，宏觀俯瞰全卷，可以在《清》卷中新發現畫家描繪開封的另一些圖景，如當時的綠化、灌溉、排水系統、港灣設計和各種建築的頂層樣式、文人的園林等；微觀放大圖像，可以糾正以往對某些具體事物的誤判，如兩處祭祀行神的情景、卷尾的算命活動和各種生產、生活工具以及衣冠服飾的職業化趨向等，這些大多反映了當時社會的生產力水平、審美好尚和人際關係。《清》卷之所以能夠打動觀賞者，就是因為這些細緻入微且真實如生的景物和事物，它們也成為感知《清》卷的基本要素。

圖5-21 宋、明文人帽式的一致性

圖5-21a 姿態忸怩的太監

圖5-21b 《清》卷中無鬚者（太監）的帽式

圖5-21c（北宋）黃宗道《射鹿圖》卷

圖5-21d（明）商喜《宣宗出獵圖》軸（局部）

1　前揭（南宋）李燾《續資治通鑑長編》卷七九，大中祥符五年十一月庚申，第3冊，頁1806；又見卷八七，大中祥符九年六月辛丑，第4冊，頁1997。

2　（北宋）梅堯臣著、朱東潤校註《梅堯臣集編年校註》卷二九，頁1072，上海：上海古籍出版社1980年版。

3　前揭《宋史》四六四，頁13569。

4　（元）陶宗儀編纂《說郛》卷四十九《南遊記舊》，頁787，上海：上海古籍出版社1989年版。

5　（北宋）王辟之《澠水燕談錄》卷八，頁103，北京：中華書局1981年版。

6　（日）山形欣哉《清明上河圖》，刊於（日）伊原弘編《解讀〈清明上河圖〉》，日本：誠勉出版2003年版。

7　（北宋）蘇軾《東坡全集》卷三，前揭《景印文淵閣四庫全書》本第1107冊，頁76。

8　孔慶贊《〈清明上河圖〉中的「道祖」祭祀場景——七論秋景與〈清明上河圖〉的命名》，《開封高等師範專科學報》1998年第4期。

9　孔慶贊《釋〈清明上河圖〉中的「解」字場景》，前揭《〈清明上河圖〉研究文獻彙編》，頁415。

10　王遂一《〈清明上河圖〉中兩詞新解》，前揭《〈清明上河圖〉研究文獻彙編》，頁415。

11　（北宋）沈括《夢溪筆談》卷二十二《謬誤》，頁127。

12　（北宋）王安石《王文公文集》（上冊）卷三二《汴說》，頁386，上海人民出版社1974年版。

13　梁思成《營造法式註釋》卷第二，《梁思成全集》第七卷，頁38，「烏頭門」條，北京：中國建築工業出版社2001年版。

14　席龍飛《中國造船史》，頁145-146，武漢：湖北教育出版社2000年版。

15　關於簽籌問題，筆者曾請教香港藝術博物館館長司徒元傑先生，他告知筆者，說在他年少時，看到香港碼頭也向力夫發放這種用於計籌的竹籤。

16　（唐）劉餗《隋唐嘉話》（中），頁19，北京：中華書局1979年版。

17　前揭（南宋）孟元老《東京夢華錄》卷之二《酒樓》，頁21。

18　（南宋）張端義《貴耳集》卷下，前揭《景印文淵閣四庫全書》第865冊，頁467。

19　前揭（宋）孟元老《東京夢華錄》卷五《民俗》，頁47。

20　（南宋）吳自牧《夢粱錄》卷十八《民俗》，頁161，杭州：浙江人民出版社1980年。

21　此說來自蘇升乾《清明上河讀宋朝》，頁129，北京：商務印書館2012年版。

22　在當時被稱為「背搭」，「靖康之難」時，開封人大量南遷至臨安（今浙江杭州），「背搭」之詞至今還保留在杭州話裏。

23　舊作五代李贊華作，美國學者張子寧先生著文《北宋黃宗道〈射鹿圖〉》，考訂此圖為北宋宣和畫院待詔黃宗道作，刊於《美術研究》1988年第1期。

圖 5-22　背面正中有接縫的衣服體現當時的織布門幅寬度

圖 5-22a、圖 5-22b

陸

《清》卷所繪地域考辨

毫無疑問，《清》卷是宋代寫實性極強的風俗畫，它所描繪的一系列事件和物件發生在開封城的甚麼地方？畫家的寫實觀念是甚麼？是非常值得探索的基本問題。

從二十世紀五十至八十年代，學者們根據該圖後的金人跋詩對《清》卷所繪的地域基本上形成了一個相對接近的結論，即該圖所繪地段是具體、真實的，其大概位置就在開封城東南一隅，略有不同的是：所繪地域為「東水門外，或為東水門內外，或為東角子門內外。」[1] 該圖是否為實景繪畫，從二十世紀八十年代末起，經歷了從否定開封、確立異地論的過程，最後出現了「開封藝術化」的觀點。

劉益安先生在八十年代開始否認《清》卷表現的是開封實景的觀點[2]，其分析的過程具有一定的科學性，使筆者深受啟發，但他解析的結果忽略了《清》卷本身的藝術屬性，他認為該圖表現的是另一個「有着較高程度發展的集鎮」，是一個「特定地區的集鎮、河市」[3]，劉益安先生沒有脫出《清》卷畫實地的結論。

主流意見以為：從畫中城市的規模、運量和消費水平來看，絕非區區一集鎮可以承受的，特別是畫中高規格的廡殿頂城樓，只能出現在

圖6-1 《西湖圖》卷與《杭州西湖全圖》對照

圖6-1a （南宋）李嵩（一作佚名）《西湖圖》卷

圖6-1b 民國初年供遊客使用的《杭州西湖全圖》

開封。周寶珠先生否定了畫中城樓具體化的觀點，提出了有兩種可能：「起碼是加以藝術化的東角門子城樓，或者說僅僅表示是一座城門樓而已，並非確指為某一具體的城門樓。這種情況在繪畫中屢見不鮮，因為它畢竟是一件藝術品。」[4] 周寶珠先生的推斷本已接近事實了，遺憾的是，他沒有條件看到更清晰的圖像，[5] 他在另一篇文章裏又回過頭來說：「在部位問題上，我認為是從東水門內外到城裏東南部是比較妥當的。」[6] 不久，馬新宇先生從藝術創作的角度給了《清》卷一個明確的定位：「不是真實，酷似真實。」[7] 近年，林木先生從中國傳統繪畫自身的創作規律出發，也否定了《清》卷係實景實地之說。[8] 在國外也有一種否定的觀點，韓森（Valerie Hansen）認為：「《清》卷是十二世紀理性化的城市畫面，而不是清明節開封城的真實寫照。」[9]

宋代畫家具備有很強的描繪實景的能力，如北宋佚名的《金明池爭標圖》頁所描繪的諸宮苑建築的位置和結構與孟元老《東京夢華錄》等文獻所描述的細節頗為一致，乃係極為精準的實景繪畫。南宋存世的實景繪畫較多，如南宋李嵩（一作佚名）的《西湖圖》卷所繪係臨安西湖實景全圖，其角度與民國初年的《杭州西湖全圖》基本一致，完全是實景圖【圖6-1】。張擇端具備深厚的表現實景的藝術功力，但他獨闢蹊徑，另有構思。

張擇端畫的是不是開封城內外的某個區域？問題在於迄今對《清》卷所進行的審視，多數觀點是從感性認識出發的。筆者以為，除了要將相關的文獻與圖中的景物進行驗證之外，還要利用模擬衛星航拍地面的辦法得到實據。即根據模擬航拍，將《清》卷所繪的開封城郊轉化為地圖，它由郊野、城郊、拱橋、城門外和城門內五段組成，再將該地圖中的河流走向、城門的位置、街道的佈局等與宋元開封地圖進行核對，以求得到有力的證據【圖6-2】。

令人吃驚的是：《《清》卷航拍圖》與宋元開封地圖中的任何一個區域毫無相近之處，張擇端所繪製的景物無法在《北宋東京城圖》【圖6-3】和《宋東京汴河東西水門及橋樑圖》中找到對應點【圖6-4】。這兩幅地圖具有完全的真實性和可靠性，而《清》卷中的街道並不是路路相通，特別是出城大道應直通木拱橋，卻在河邊戛然而止，成為死胡同，藝術處理的手法十分明顯【圖6-2a、b】。

假定《清》卷中的河道是該畫所繪地域的橫坐標，河上的橋樑是縱坐標，形成了坐標點，這決定了兩個方向的結果，其一是這個坐標點確立後向左右移動，根據北宋開封城的地圖便可以推

定出畫中其他建築物的位置；其二是河道的真實性決定了依附於它的橋樑

及其周邊街道和城樓的真實性。以下就具體景物進行逐項查考：

圖 6-2　《清》卷與《清》卷模擬航拍圖》對照

圖 6-2a　《清》卷的出城大道經過藝術處理後在河邊虛化了

圖 6-2b　《清》卷模擬航拍圖》局部

圖 6·3　元代《事林廣記》插圖《北宋東京城圖》

圖 6·4　周寶珠根據當地城市考古發掘成就並結合開封古地圖
繪製的《宋東京汴河東西水門及橋樑圖》

一·汴河小考

宋代開封城「穿城河道有四。南壁曰蔡河，自陳蔡由西南戴樓門入京城，遼繞自東南陳州門出……中曰汴河，自西京洛口分水入京城，東去至泗州，入淮……東北曰五丈河，來自濟鄆，般挽京東路糧斛入京城，自新曹門北入京，……」[10] 這四條河道即五丈河、金水河、蔡河和汴河，均沒有一條河像「模擬航拍圖」中的河道流向那樣，在城門口附近逆向急轉而去，也沒有一條河流的橋樑密度低得像航拍圖那樣只有一座拱橋圖6-5。

許多學者認為此係汴河的依據是畫中河流的寬度、大型船舶的密集程度以及其上還有拱橋。北宋真實的汴河是經過東南外城水門和裏城水門，再向西偏北穿過裏城和外城兩個水門，去迎接黃河之水。由此，通常所說「該圖畫的是汴河」就成了一個疑問。

四條河中對滋養開封起到最關鍵作用的是汴河，它歸都水監掌管。神宗熙寧五年（一〇七二），宣徽北院使張方平日：「惟汴河專運粳米，兼以小麥……大眾之命，唯汴河是賴。」他提出：「汴河乃建國之本，非可與區區溝洫水利同言也。」[11] 汴河「每歲自春及冬，常於河口均調水勢，止深六尺，以通行重載為準。歲漕江、淮、湖、浙米數百萬，及至東南之產，百物眾寶，不可勝計。」[12] 汴河又下西山之薪炭，以輸京師之粟，以振河北之急，內外仰給焉。故於諸水，莫此為重。

每年的漕運量是其他河流的十倍以上，畫中河裏停泊着諸多大型糧船便是證據。

圖 6-5a 《〈清〉卷模擬航拍圖》河道部分
圖 6-5b 將上圖轉化為城市地圖

張擇端表現開封是不可能迴避汴河的特性的，如果他畫的是真實的汴河，那麼《東京夢華錄》

裏記載的許多糧倉，如東水門外的虹橋元豐倉、順成倉、東水門的廣濟、襄河折中、外河折中、

富國、萬盈、廣盈、永豐、濟遠等官倉[13]應有現身之處，但畫中沒有一座官家糧倉的建築，與實

地有悖。

畫中河道的造型特徵絕非汴河的景觀形象。紹聖四年（一○九七）詔曰：『京城內汴河兩岸，

各留堤面丈有五尺，禁公私侵牟。』[14]這是因為汴河與黃河相通，在引入黃河水的同時也引進了

黃河的泥沙，使得汴河水源與黃河相通、水平面相近，與黃河一樣，北宋時期的汴河已經成為一

條高出地面的懸河，沈括在元祐年間（一○八六—一○九四）看到的汴河情景是：

異時京師溝渠之水皆入汴，舊尚書省都堂壁記云：「疏治八渠，南入

汴水」是也。自汴流堙淀，京城東水門下至雍丘、襄邑，河底皆高出堤外

平地一丈二尺餘。自汴堤下瞰，民居如在深谷。[15]

外城汴河高堤的情形在王鞏《聞見近錄》和《宋史·河渠誌》等史籍裏多有記載，而《清》卷中的

汴河沒有任何河堤、護牆、護欄等河岸防護設施，更無「民居如在深谷」般的景象，恰恰相反，

竟然出現了許多枕河而建的店家，還留出了一條彎曲的縴夫道，這全然不是外城汴河的自然景觀

圖6-6。當然，由於開封內城地勢偏高的原因，汴河在城內已不是懸河，兩岸有一些店舖，但畫中的

「汴河」是外城的情景，的確與實景不符。

圖6-6 外城汴河河堤不可能出現的吊腳樓 酒肆

綜上所述，真實的汴河必須經過水門入城，沿岸的防護堤外建有多座糧倉，河中行駛許多大型漕船，那是一條河牀很高的地上懸河。作者以汴河為原形進行了相當大的藝術改造，它集中了汴河和開封其他河道的特性，特別是汴河多大船和有拱橋的特徵，但它已不是當時生活中的汴河原貌。在構思上，畫家不讓畫中的河流進城，完全是出於繪畫主題和構思、構圖的需要，既避免了現實中河道與街道相平行給畫面構圖帶來的僵板之弊，又可十分自然地切換到下一個畫面——城門內外的鬧市部分。

二·拱橋小考

學界大多認為《清》卷所繪木拱橋為汴河上的虹橋。可是，汴河已被藝術化地改造了，以至於其流向已不能成為汴河的實景，那麼依附於它的橋樑，其真實性又會如何呢？

清點《東京夢華錄》中有名錄的橋樑就有三十六座之多，其中汴河之上就有十三座橋樑：

自東水門外七里至西水門外，河上有橋十三。從東水門外七里曰虹橋，……次曰順成倉橋，入水門裏曰便橋，次曰下土橋，次曰上土橋，投西角子門曰相國寺橋。次曰州橋（正名天漢橋），正對於大內御街，……西去曰浚儀橋，次曰興國寺橋（亦名馬軍衙橋），次曰太師府橋（蔡

相宅前），次曰金梁橋，次曰西浮橋（舊以船為之橋，今皆用木石造矣），

次曰西水門便橋，門外曰橫橋。東北曰五丈河，來自濟鄆，……河上有橋

五：東去曰小橫橋，次曰廣備橋，次曰蔡市橋，次曰青暉橋，染院橋。西

北曰金水河，……河上有橋三：曰白虎橋、橫橋、五王宮橋之類。又曹門

小河子橋曰念佛橋……16

可知汴河上的橋樑是相當密集的，它由東向西斜向穿城而過，從東水門外七里至西水門大約

有十幾里長，汴河上有十三座橋樑，其密度是平均每一里地左右就有一座橋，而從《清》卷的場

面來看，畫中的河流大約有五六里長，河上只架有一座木拱橋，這本身就與實景不符。如果畫家

真實地再現汴河之景的話，按照畫中汴河的長度，至少還應再畫兩座橋，若是這般佈局的話，整

個畫面的中心就散了，就會變成了一幅城市交通圖。畫家的構思是在「汴河」上只「架設」一座橋

樑，這樣才會在城門口的虹橋發生桅桿與橋樑的矛盾，否則，這個矛盾早在郊外汴河上的第一座

拱橋就出現了，船工們不可能在十幾里的水路上，每穿過一次橋洞就放下一次桅桿，過了橋洞後

再豎起桅桿，這樣連續反覆多次，直到城門口的拱橋，這在航行中是絕對不可能出現的事情。事

實上，大船在過第一個橋洞之前就已放下了桅桿，即便是從拱橋附近啟航，立即升起桅桿，以縴

夫作為動力也是極不方便的，需由八個船工搖櫓前行，這在《清》卷裏多有描繪。可以說，只遴

選出一座拱橋來表現船橋之間矛盾的手段是畫家的藝術智慧所在。

開封橋的樣式主要有三種：木拱橋、平橋、浮橋，拱橋在當時也被稱為「無腳橋」「飛橋」

圖6-7　北宋瓷枕畫《陳橋兵變圖》上的牌坊（河北磁縣出土，開封博物館藏）

等。據《東京夢華錄》卷一《河道》載，汴河上有三座拱橋，由遠及近即東水門外七里的虹橋、水門內的上土橋和下土橋。由於畫中的汴河已完全被藝術改造了，很難確信畫中的汴河上的哪一座，分析畫中拱橋周圍的繁華程度，該橋本應該是離內城城門最近的拱橋，即上土橋，但畫中周圍的環境與記載中上土橋周邊的事物完全不符，上土橋面對的應該是內城的汴河南岸角門子，特別是真實的汴河穿過上土橋後徑直進入舊城東角門子旁的水門，但畫中的所謂「汴河」卻來了一個一百多度的大迴轉，給這座上土橋的原真性打了折扣。

畫中的河道沒有穿過水門，完全是出於藝術表現的需要，「水門通船」也是當時開封的一大壯觀景象，畫中不可能將「船過拱橋」和「水門通船」並列為兩個高潮，畫家大膽刪去「水門通船」的熱鬧景象，強化了「船過拱橋」的驚險情節，開闊了畫面高潮處的視野。

通常，古代的大型橋樑都是要標出橋名，以方便路人。標明橋名的方法大致有三種：其一，在橋樑的兩端各建一座牌坊，如北宋瓷枕《陳橋兵變圖》圖6-7上的陳橋橋頭的牌坊，其上本應有橋名。其二，在岸邊的石碑上寫橋名，如南宋紹興八年（一一三八），福建晉江縣安海鎮建安平橋（俗稱五里橋），其岸邊的石碑上題有橋名今僅存殘碑圖6-8；浙江紹興建於紹聖四年（一〇九七）的廣寧橋，原本是有橋碑的；金代盧溝橋的橋名也是在橋碑上標識的。在本圖中，作者故意迴避橋名，可知張擇端無意描繪一座實名拱橋。其三，在橋身中段外側標出橋名，這在明清的石橋上比較普遍。

從外觀顏色來看，畫中的拱橋是淡赭色〔見本書彩圖〕，但記載中虹橋的木架是丹紅之色：「從東水門外七里曰虹橋，其橋無柱，皆以巨木虛架，飾以丹艧，宛如飛虹。其上、下土橋亦如之。」17 畫

圖6-8　福建晉江南宋安平橋橋名（殘碑）

家並沒有在畫中省去了朱色，如衙署之門、廊柱和其他建築以及遮陽傘等都用了紅色，僅橋面而言，左下角一幼童就穿着一條紅褲子，一上橋者身背紅布口袋，客船船艙裏也露出一位着紅衣的女子，而在描繪虹橋的木架時，畫家反而洗盡丹色，違背虹橋實景的外觀顏色，以淡赭染出橋樑的顏色，十分謹慎地避免出現某座拱橋的具體特性，進一步證明畫家並非要畫某座拱橋的實景。

因此，筆者不得不以抽象名詞稱之為「拱橋」。

綜上所述，真實的虹橋必須是紅色，附近的標誌性建築是東角子水門；進城的船已經過了多座橋樑，早已放下了桅桿，但畫中的情景全然與此相反。究竟哪一座橋是拱橋的原型？從邏輯判斷來看，畫家會以距離城門最近、最熱鬧的幾座橋特別是上土橋為藝術原型，並從藝術的角度匯集了其他拱形橋樑的特性，甚至採用南來漕船過汴河第一座橋即東水門外七里虹橋時必須放下桅桿的場景，同時也匯集了其他橋樑周邊的繁榮景致，如餐館、碼頭等。

三·城門小考

圖中的城門及其周邊建築物在構圖上的重要性僅次於拱橋，通常所認為畫中城門係東角子城門，但是，東角子城門旁有一個東水門，「乃汴河下流水門也。其門跨河，有鐵裹窗門，遇夜如閘垂下水面。」[18]難以解釋的是，畫中沒有出現東水門，其景物與南宋孟元老《東京夢華錄》中關於東角子城門的記述不符，如果該圖繪製的是東角子城門樓，那麼，那一帶最具有地標性的建築東

圖6-9 城門上的牌匾字為「□□門」，畫家有意迴避實名。

水門何在？東水門裏的廣濟、富國、廣盈等諸多倉儲[19]等又何在？這些在張擇端的筆下均未表現。

從畫中的建築形制來看，城門絕非東角子城門，也不屬於外城門系列，因為「東都外城……城門皆甕城三層，屈曲開門。唯南薰門、新鄭門、新宋門、封丘門，皆直門兩重，蓋此係四正門，皆留御路故也。」[20]如果畫家是刻意描繪實景實地的話，城門則是最好的標誌性建築，開封內共計十一座城門[21]，每個城樓上方的牌匾都鐫刻有門名。但作者並沒有這樣畫，他在城樓牌匾上只寫了一座楷體「門」字，門名被草草的筆畫略去，不可辨識[圖6-9]，很顯然，張擇端根本就不打算描繪一個實景城門。此門不會是一些學者分別認定的「新宋門」「新鄭門」[22]「東角門」「上善門」[23]「西門」等。畫家已不止一次採用這種模糊地名的手法，如畫家故意把城外寺廟的牌匾畫得很小，與廟門不成比例，然後在牌匾上只留下幾個小點，亦無實名[圖8-1]。相反，那些畫家杜撰的店舖招牌，乃至酒旗上的小字都歷歷在目[圖4-2，圖5-12c]，畫家的用意豈不昭然若揭？

城門上是一座高規格的廡殿頂城樓，面闊五開間，進深三開間，歇山式牆，城樓的兩側各有一個具有平座形式、基座功能的平台，帶有典型的北宋特性的斗拱：柱頭舖作、補間舖作、轉角舖作。城樓內繪有一大鼓，鼓架一側的地上舖有席、枕，這是在暮鼓之後，鼓更者的臨時棲身之地，顯然這是一座鼓樓[圖6-10]。在「京師街衢置鼓於小樓之上，以警昏曉。太宗時命張公泊製坊名，列牌樓上。」[24]東京有許多鼓樓，在八廂一百二十坊裏，每坊有小鼓樓一座，以報昏曉，城外設坊之地，也隨設鼓樓，這與夜市管理有關。從圖中的營造規模來看，這不是一般的坊鼓樓，應該是高級別的鼓樓，高等級的鼓樓是古代城市中心的獨立建築，其兩側不會建造城牆，其附近還應

圖6-10 城樓內景

有鐘樓相配套。而城門樓通常是不會放置更鼓的，畫中的鼓樓建在城牆上，只能是畫家在藝術上的概括集中和提煉所致。

綜合諸多因素，畫家將鼓樓和城樓、土城牆有機地結合為一體，以豐富畫面的藝術效果。這樣的「多功能建築」在開封是不存在的，如果畫家寫出了門名，那麼他就必須據實描繪城門、城內街肆、城外拱橋乃至全圖的所有真實的建築和街道、商舖等，就會不可避免地表現他所不願意描繪的實地，在創作中的主觀能動性就會受到抑制，還會面臨着觀者對各個實景真實性的種種苛求。畫家一直保持着不露實景實名的表現手法，可以按照藝術創作的規律，精選出他所要表現的事物，捨去不必要的景物，做到遊刃有餘。

四·街肆雜考

河道，特別是地標性建築拱橋、城樓等均非實景實物，那麼，畫中的街道和商肆等則更難有實地可尋。

按實際情況，東角子門裏的核心地段是東角樓以東的潘樓街，潘樓在街北。據明代李濂《汴京遺跡誌》所錄，潘樓街附近的土市子街，有一家享有盛名的潘樓酒店[25]，司馬光有《和公達過潘樓觀七夕市》：「帝城秋色新，滿市翠帝張。偽物逾百種，爛漫侵數坊。誰家油壁車，金碧照面光。

土偶長尺餘，買之珠一囊。安知杼軸勞，何物為蠶桑？紛華不足悅，浮侈真可傷！」[26] 可見潘樓及其周圍商肆主要是工藝珠寶類的售賣區，酒店的樓下是「買賣衣物書畫珍玩犀玉」的高檔店舖，街南有大小五十餘座勾欄，其中的「象棚最大，可容數千人」。街南還有販賣鷹鶻的「鷹店」，旁邊的「南通一巷」是「金銀彩帛交易之所，屋宇雄壯，門面廣闊，望之森然」，往東則是「徐家瓠羹店」[27]。這些在張擇端的筆下皆無影無蹤，沒有證據表明《清》卷所繪的內城商肆是東角子裏的鬧市，畫中確有一家兩層樓的高檔酒店，它不姓「潘」，而是「孫記正店」[28]，樓下還有一家香舖。

在這家「孫記正店」的對面依次是「曹家」「李家」「王員外家」等，畫中沒有勾欄、瓦子裏的喧鬧，只有一個街頭說書的場景，與《東京夢華錄》裏的記載可謂風馬牛不相及。《清》卷中「王家紙馬」「孫羊店」「李家輸賣……」「楊家應症」「趙太丞家」「劉家上色沉檀棟香」等十一家實名店舖均無一載錄在《東京夢華錄》裏。英國學者韋陀早在二十世紀六十年代就指出：《清》卷中所有的店名在《東京夢華錄》裏均找不到，「但是他們命名的風格是一致的，店主的姓名差不多都顯現出來。」[29] 同樣，在《東京夢華錄》裏記載的各種名店、名樓和名街，如「曹婆婆肉餅」「潘樓東街巷」「李家香舖」[30]「李家香舖」「張家酒店」「看牛樓酒店」[31] 等商號無一在《清》卷裏現身。「杜家鈎家」「會仙酒樓正店」「十三間樓」「宣德樓」「劉家藥舖」「仇防禦藥舖」裏的「李生菜小兒藥舖」

北宋開封流行的建築形式如「歡門」[32] 和交通工具「太平車」「平頭車」「串車」[33] 等均可見諸於《清》卷和《東京夢華錄》，可以說：《清》卷和《東京夢華錄》的時代氣息和所表現的生活景象是一致的，但是在記述具體細節上，《東京夢華錄》是具體如實，而《清》卷則是藝術化了。

由此可知，該圖所繪絕非開封城內外某個具體的街肆，而是概括集中了開封城內外諸多店舖的特性，畫家自取店名、自編廣告詞，將它們匯聚於一圖。

《清》卷是一幅寫實繪畫，畫家採取的創作理念是整體概括、具體寫實的藝術手段，這是真實的開封生活，但不是具體的開封街景，它所表現的是實情而非實景。這樣的藝術手段並不陌生，在宋代已經成為風氣，如南宋初年宗室畫家趙伯驌的《萬松金闕圖》卷描繪臨安皇城之北萬松嶺中的宮殿群，萬松嶺與錢塘江相連，與實景大相徑庭，又如陳清波的《湖山春曉圖》頁圖6-11、劉松年《四景山水圖》卷圖6-12等都是表現經過概括提煉了的西湖景色，均在似與不似之間。

綜上所述：《清》卷不是實景圖。《清》卷中的自然景觀和所有的地標性建築均不是開封的實景實地，畫中的河流不是真實的汴河，那麼其上的拱橋就難以確定是汴河上三座拱形橋中的哪一座，橋下的街道、汴河沿岸的街肆也就失去了原始坐標，由此延展到城樓和城裏的一切更無法與北宋現實中的開封城相對接。可以確定，該圖所表現的建築樣式、交通工具和城市繁華程度等均是北宋後期北方大都市的發展形態，除了開封之外，北方沒有與之相伯仲的城市。畫中依次出現的柳堤、望火樓、河流、碼頭、拱橋、城門和城牆、正店、歡樓、旅店、街道諸多商肆、街道均不是開封城某個具體的建築，而是畫家對同類景物進行的綜合概括和高度提煉，畫中沒有一幢屬於北宋開封的地標性建築或其他標誌物。

畫家在圖中表現了許多他所熟悉的社會生活，特別是由於畫家從開封往返故里要走數百里的

圖6-11 （南宋）陳清波《湖山春曉圖》頁是被改造了的西湖景色

水路，在水陸旅途中積累了豐富的生活經驗，深諳各類建築的形制和營造手段等，加上他在開封城的生活經歷，因此得以在圖中高度概括地集中表現了以世俗百姓為主兼及社會其他階層人們的日常生活，是北宋後期開封城真實的社會縮影。畫家的寫實觀念是：將整體的概括提煉與細節的真實如生有機地結合起來。畫家一旦擺脫了創作中表現實景實地的干擾和局限，就可以充分自由地攝取他所關注的事物。這些事物零零星星地出現在開封城內外的許多地方，這不是生活中具體的一條街、一條河所能囊括得了的，畫家唯有以文學性的鋪墊與陳述、藝術性的概括和提煉、科學性的客觀與真實，才能成就此圖，這就是《清》卷作者不繪實景實地的創作宗旨。由於張擇端高度的寫實水平和營造氣氛的能力，使觀者很容易被畫面的真切感所打動，大多試圖根據史籍裏的記述一一對號入座，而忽略了古今畫界共同的藝術準則──藝術的真實不等於生活的真實。

畫家為何要擯棄開封的實景畫開封？看來他一定是有所圖謀，他要以一個宮廷畫家的智慧和才藝做一件大事情，讓宋徽宗有所驚悟、有所警覺！

1 予嵩（周寶珠）《清明上河圖》所繪為汴京風物說，前揭遼寧省博物館編《清明上河圖》研究文獻彙編，頁66。

2 劉益安《清明上河圖》舊說疏證，前揭遼寧省博物館編《清明上河圖》研究文獻彙編，頁48-62。

3 劉益安《清明上河圖》舊說疏證，前揭遼寧省博物館編《清明上河圖》研究文獻彙編，頁60、61。

4 前揭周寶珠《清明上河圖》與清明上河學，頁76。

5 周寶珠先生一直期盼能看到城樓牌匾上的城門名。

6 周寶珠《清明上河圖》中幾個問題的商榷，刊於遼寧省博物館編《清明上河圖》研究文獻彙編，頁412。

7 馬新宇《不是真實，酷似真實——藝釋〈清明上河圖〉的景觀處理》，《美術》1999年第5期。

8 林木《清明上河圖》研究方法與中國古典意象藝術體系中的寫實傳統——從《清明上河圖》虹橋與城樓的研究置疑「清」「學」的研究方法》，前揭《清明上河圖》新論，頁35。

9 韓森《清明上河圖》所繪場景為開封質疑》，刊於《慶祝鄧廣銘教授九十華誕論文集》，石家莊：河北教育出版社1997年版。

10 前揭（南宋）孟元老《東京夢華錄》卷之一《河道》，頁5。

11 前揭《宋史》卷九十三《河渠誌》三，頁2323。

12 前揭《宋史》卷九十三《河渠誌》三，頁2316-2317。

13 前揭（南宋）孟元老《東京夢華錄》卷一《外儲司》，頁11；另馬端臨《文獻通考》卷二十五《國用考》也有記述。

14 前揭《宋史》卷九十四《河渠誌》四，頁2334。

15 前揭（北宋）沈括《夢溪筆談》卷二十五《雜誌二》，頁142。這一史料較早被劉益安先生引用，見他的《〈清明上河圖〉舊說疏證，前揭《清明上河圖》研究文獻彙編，頁52。

16 前揭（南宋）孟元老《東京夢華錄》卷之一《河道》，頁5-6。

17 前揭（南宋）孟元老《東京夢華錄》卷之一《河道》，頁5-6。

18 前揭（南宋）孟元老《東京夢華錄》卷一《東都外城》，頁1。

19 前揭（南宋）孟元老《東京夢華錄》卷一《外儲司》，頁11。

20 前揭（南宋）孟元老《東京夢華錄》卷一《東都外城》，頁1。

21 據《東京夢華錄》載，開封城北有景院門（舊酸棗門）、安遠門（舊封丘門）、東有望春門（舊曹門）、麗景門（舊宋門）、南有子門（舊鄭門）、南有保康門、朱雀門、崇明門（重新門）、西有宜秋門（舊鄭門）、汴河北門、閻閭門。

22 張琳德《《清明上河圖》在北宋東京的地理位置，前揭《清明上河圖》新論，頁678。

23 河浚認為是「上善門」，見《北宋東京上善門考——關於〈清明上河圖〉中的城樓》，前揭《清明上河圖》研究文獻彙編，頁637-659。

24 （宋）宋敏求《春明退朝錄》卷上，頁11，北京：中華書局1980年版。

25 （明）李濂《汴京遺跡誌》卷八《宮室》，頁115，北京：中華書局1999年版。

26 （北宋）司馬光《傳家集》卷三，前揭《景印文淵閣四庫全書》本第1094冊，頁22。

27 前揭（南宋）孟元老《東京夢華錄》卷二《東角樓街巷》，頁19。

28 據孟元老《東京夢華錄》載，開封共有七十二家正店。

29 韋陀（英）著、徐戎戎、王雁、孟月明譯：《張擇端的〈清明上河圖〉研究文獻彙編》，頁217。

30 前揭（南宋）孟元老《東京夢華錄》卷二《宣德樓前省府宮宇》，頁14。

31 前揭（南宋）孟元老《東京夢華錄》卷二《潘樓東街巷》，頁14。

32 前揭（南宋）孟元老《東京夢華錄》卷二《酒樓》，頁21。

33 前揭（南宋）孟元老《東京夢華錄》卷三《般載雜賣》，頁33。

柒

探考《清》卷反映

社會危機的主題性細節

前文已探考出《清》卷描繪的一系列細節均為崇寧年間開封城生活風俗的真實景象，而不是實景實地。畫家這樣構思並不是僅僅想隨心所欲地表現上述諸多生活細節，隨着畫面展開，不難發現是張擇端的儒家思想本質促使他以一定的社會責任感去觀察和表現開封城內外更深一層關乎社稷安危的事例。

一・瘋狂的驚馬

驚馬闖進郊市是《清》卷序曲後的開場，這個開場是焦慮的。開卷一尺有餘處，可見有踏青回城的一隊人馬，隊首有三個馬夫在追趕着一匹奔馳的白色驚馬（驚馬的前半身因殘破而缺失）[1]，這匹馬十分肥碩且鞍彎不俗，不是民馬，而是官馬，係踏青官人所養。在白馬的前方是一頭受到驚嚇的黑驢，周圍的人們頓時驚慌起來，一老翁急忙招呼在路邊玩耍的孩子回家，另一持杖老者側身而逃，坐在店舖裏的茶客聞聲而望，給節日伊始的圖卷平添了一陣緊張的氣氛。在農耕文明的集市裏出現驚馬，無異於大禍臨頭，在它的背後隱喻了官民之間的矛盾。而這僅僅是圖中開封險境的一個鋪墊，之後受驚嚇的大牲口和橫衝直撞的車輛還有多處，後面還將發生更大的險情圖7-1。

圖7-1 受驚的官馬闖入郊市

二・虛設的望火樓

缺失消防的北宋都城猶如坐在火山口上。東京的絕大多數建築都是磚木結構，在北宋經歷了四十多次特大火災，死亡者不可計數。據北宋魏泰記載：「京師火禁甚嚴，將夜分，即滅燭。故士庶家凡有醮祭者，必先關白廂使，以其焚楮幣在中夕之後也。」[2] 可見消防是當時朝野最嚴峻的安全問題。開封的防火措施非常嚴密，除了夜市，通常在居民區，半夜時分不得燃燭照明，無論何人，在夜間用火前，必須先報廂使，獲許後才可行事。凡後半夜見泛火光之家而未申報者，廂主和判府必須雙雙到場查勘。如堂樞密使狄青半夜燒紙祭祀，家奴忘了事先通報廂使，遭到廂主和知制誥的嚴厲盤查。[3]

東京的坊巷一直延伸到外城，計有一百二十坊，每坊均設有一座望火樓。圖中的城郊繪有一磚台，被認為是供人休憩的亭子，在《東京夢華錄》裏對此類建築有所記述：東京「又於高處磚砌望火樓，樓上有人卓望。」[4] 這是一座建在外城的望火樓，證實了當時的坊裏已擴展到了外城。

按當時規定：望火樓「下有官屋數間，屯駐軍兵百餘人，及有救火家事，謂如大小桶、灑子、麻搭、斧鋸、梯子、火叉、大素、鐵貓兒之類。每遇有遺火去處，則有馬軍奔報，軍廂主、馬步軍、殿前三街、開封府各領軍級撲滅，不勞百姓。」[5] 袁褧《楓窗小牘》也有相近的記載：「東京每坊三百步有軍巡舖，又於高處有望火樓，上有人探望，下屯軍百人，及水桶、灑帚、鈎鋸、斧杈、梯索之類，每遇生發撲救，須臾便滅。」[6] 可知開封城有一支專業的滅火隊伍，被稱為「潛火兵」，他們隸籍軍中，駐紮在望火樓下，實行軍事化管理。

遺憾的是，畫中唯一的望火樓已擺上供休閒用的桌凳，樓中無一人守望，傳報火警的快馬不知在何處，望火樓下的兩排兵營式的平房已被改作飯館。北宋軍隊從事商業運作和運輸活動已成勢頭，更加劇了軍隊的腐敗。北宋末的消防系統連同其軍隊一樣，皆頹敗至此。可以討論的是，該處建築是否為望火樓，還會有不同意見圖7-2，但至少可以確信，該高台是一個與軍事或安全有關的瞭望台。在後文將考述一間本用於消防的軍巡舖如何被改造成軍酒轉運站，說明此類消防缺乏的事例在《清》卷多有出現。

同樣遺憾的是，在《清》卷船舶密集的兩岸，沒有任何消防設施和人員佈置。由於汴河上下缺乏社會管理，遲早會釀成災禍，一一一六年汴河上發生了一場大火：「政和丙申，汴渠運舟火，因順流直下犯通津門者，號東水門也。通津既焚，而火勢猛盛⋯⋯」7 畫中沒有任何水上消防圖像，這不是畫家的疏忽，而是當時社會忽視消防的現實反映。在清院本《清明上河圖》卷裏，遠處的碼頭一側繪有望樓，近處有巡河的官船圖7-3，處於較強的戒備狀態。

三‧驚悚的船橋險情

船與橋欲相撞，象徵着畫中的社會矛盾到了高潮，畫家將拱橋和大船作為全卷的視覺中心和矛盾高峰。畫中雲集了二十八艘各種類型的船隻，其中有十一艘漕船、八艘客

圖7-2　察看火情用的望火樓形同虛設，望火樓下的兵營改成了飯舖。

船、三艘貨船和一艘漁船，還有其他船舶，說明了畫家曾關注過多種船上的生活。根據這條大船上的窗戶，可判定是客船，透過前艙敞開的船門，可窺見裏面安坐着男女乘客，北宋的這類大型客船可以載客四百餘人。在該船的前後有數艘與之相似的客船，可見開封客運之繁忙。

迄今為止，對船與橋的關係有多種不同的認識：黃純堯先生認為這是「船夫們齊心協力同激流搏鬥」。[8] 韓森發現是「船員竭力控制一根毀壞了的桅桿」，並例舉山西繁峙縣岩山寺金代壁畫上有一個和《清》卷類似的場景。[9] 趙廣超描述的是表面現象：「橋上人群，在一片叫囂吶喊中，觀看橋下一艘大船過橋。船隻到這裏，船身被沖至橫擺，而船桅卻不知為何未完全放倒。」[10] 張琳德描繪得更為細緻：「一隻正欲穿過橋下的船隻，失去了縴繩，顛簸在湍流裏，處於和附近的船隻幾欲相撞的危險之中。船上的舵手正極力控制船的平衡，用船桿支撐着傾斜的船身使其穩定。」[11]

模擬航拍搶險現場圖對理解船與橋的關係起到非常關鍵的作用，其中的關鍵點就是一個船工用一根長桿正頑強地抵住橋樑外側，使船與拱橋保持距離。這個長桿與橋樑的接觸點在《清》卷中是很難發現的。可見，客船與拱橋的矛盾處在即將相撞的危機時刻，由於船工們急中生智，水上交通事故才被扼制。這起嚴重險情的直接責任者看起來是幾個縴夫（露出畫面的只有兩個）。縴夫們拉縴而行，縴繩的終端繫在桅桿頂上，船上的瞭

圖7-3 清院本中的水上軍事防衛

圖7-3a 望樓

圖7-3b 巡河的官船

望者本應該在離拱橋一定距離時招呼縴夫停止拉縴並提醒船工放下桅桿，但縴夫們卻一直埋頭拉縴到拱橋底下，直到拱橋上下的行人發現了險情——桅桿迎面而來，大聲呼救，已進入橋洞下的縴夫們聞聲才趕緊鬆開縴繩圖7·4。當時船工們正在船頂上休息，發現險情後，一個船工隨着鬆開的縴繩立即放下桅桿，另一個船工急中生智，奮力用長桿頂住拱橋橫樑，使船無法靠近拱橋，這根長桿上漆有黑白相間的顏色，看來是一根測量水位的標桿，硬度較高且直，船與橋的安全全繫之於此。為了爭取時間，舵工轉舵橫擺，以增強前進的阻力，使之減速。由於客船的運動慣性，這艘剛剛側轉過來的客船有可能會撞上左側一條停泊的大船之尾或左岸河灘，船頭的兩個篙夫在謹慎地調整方向，可是左船舷背後的兩個篙夫不知險情，還在埋頭撐篙前行，一個船夫從舵工房裏跑出來，急忙招呼他們趕快罷手。橋上和岸邊百姓們都捏着一把汗，橋上有兩人為防船工落水，拋出從攤販那裏弄來的兩根繩索，一根已垂落下來，另一根正在空中盤旋……圖7·5

該船要處理的是兩個矛盾：既要防止桅桿撞橋，又不能使轉向的船頭撞上左岸。畫面的情節雖然緊張異常，但根據桅桿撞橋的速度、該船與拱橋和其他船的距離，很快就會化險為夷，有驚無險，否則就會有悖於《清》卷欣賞者的心理期待。

在橋上還上演了一場鬧劇，即坐轎的文官與騎馬的武官互不相讓，轎夫與馬弁各仗其勢，爭吵不休。拱橋上的禮儀規矩已經混亂，給本已緊張的拱橋上下增添了更多的險情。順坡而下的毛驢拉着滿載貨物的串車，它幾乎控制不住下坡的速度，不停地打着趔趄，推車的老漢驚恐地張大了嘴……拱橋上下出現了立體交叉性的通行矛盾。

圖7·4　大意的縴夫立即放開了縴繩

圖 7-5a 清院本清明上河圖局部

圖 7-35b 清明上河圖局部

四·嚴峻的商賈囤糧問題

商賈囤糧預示着朝廷將失去開封的糧食市場。根據船舶專家的研究，畫中繪有十一條專事運輸糧食的漕船[12]，大多是拱形倉。它們大多停靠在兩個緊密相連的糧食碼頭，佔據畫面的七分之一，成為全卷的欣賞熱點之一，也是作者界畫技藝最精彩的一段。欣賞者都會被其嚴謹的繪畫技藝與真實的生活氣息所感染，而忽略在這段畫面的背後深藏着核心問題：北宋官府與商賈為控制糧食市場曾經展開過激烈競爭的歷史。畫中繪有兩處裝卸工卸船的場景，一處是貨主們得意地指揮着僱工隊伍卸糧，還有一位船主邀同伴到酒店裏享樂；另一處是監工向力夫發放簽籌。糧食被裝卸工轉運到開着飯舖的深巷裏，那裏不可能有官倉，一定是私倉，這是開春後首批抵京的漕糧，以供青黃不接之需。要注意到，在以往，漕糧運到開封後，「下卸即有下卸指揮兵士，支遣即有袋家」[13]，但畫中沒有一個督糧官和兵卒到場監運，顯然，所有的糧船中沒有一條是官船，這意味着朝廷丟失了國糧的儲運能力。這並不是作者漏畫了官府的漕船、官倉和督運官，而是真實地再現了當時的景況，揭示了潛在的官糧危機圖7-6。

北宋滅南唐後，力圖通過漕運和倉儲江南的糧食來掌控糧價。開寶五年（九七二），朝廷接受限價售糧的建議，「定價斗錢七十，商賈聞之，以其不獲利，無敢載至京師者。」[14]為了抵禦荒年和逼退商賈的勢力，北宋歷朝均注重在汴河沿岸營建官倉，至神宗熙寧二年（一〇六九），國糧可達九年之儲，糧價基本上控制在每斗七十文。前朝解決了糧食的儲備問題，使徽宗十分麻痹，加上蔡京等權奸為了迎合徽宗喜輕佻、好奢靡的本色，鼓動他靡費國庫、盡享太平。

圖7-6 畫中的糧船竟然全是私家漕船

圖7-6a 糧販子指揮卸糧

圖7-6b 高起的船幫表明糧食已經下卸完畢

在這歷史背景下的崇寧三年（一一〇四），徽宗做出了一個荒唐的行動，廢除了祖宗的舊制，即：「發運司米六百萬石，六路漕至真、揚、楚、泗轉般倉而上，卻從通、泰載鹽為諸路漕司經費，而發運司自以汴河綱運米入京，每歲九月入奏，年計已足，始次第起發，乃一年之蓄也。又有百餘萬緡在諸路作糴本，如浙路水旱、淮南大熟，即以浙路合糴之數，於淮南寄糴，而淮南之錢卻在浙路。諸路通融皆仿此。故發運司常有六百餘萬石米、百餘萬緡之蓄。」15 政府原本要動用大量的運力和財力到江淮或江南豐收的地區收購、漕運糧食，這項措施停止後，徽宗就可以騰出手來做出一個更荒誕的舉措，他敕令朱勔在蘇州設立應奉局，以十條或二十條船為一綱，向東京運送奇石異木，其舟船和費用差不多就是原來用於「轉般倉」的開支，其中包括以百萬貫購買六百萬石米的政府經費。北宋朝廷大大減弱了平抑東京糧價的能力，無疑是自動放棄與私家糧商的競爭地位，糧商們趁機紛紛向東京漕運糧食，在囤積中等待善價。

糧食為百價之根、平安之本，因而是歷朝歷代統治者的立國之本。畫家如實地展示了政府大力緊縮漕運糧食的開支後，私家糧商立即填補了這個真空地帶的境況。畫中的私家糧船和糧商在開封顯得十分活躍，他們所擁有的是可運載萬石糧食的大型漕船，其資本實力相當雄厚，這意味着朝廷將很快失去平抑糧食市場的能力，等待的將是劇烈的社會動盪。畫家是否在此表達了焦慮的心情？值得研究。千真萬確的事實是：官倉漸漸空虛了，幾年之後的大觀二年（一一〇八），開封周邊如京西路諸州「數年以來，物價滋長，……小麥孟州溫縣實直為錢一百二十」16（每斗小麥一百二十文），進一步的惡果是引發了東京糧價暴漲，到宣和二年（一一二〇），米價漲到每石兩千五至三千文17，這是熙寧、元豐年間（一〇六八—一〇八五）糧價的四倍以上，到了北宋末年，開封被圍

時，還發生過三千文還買不到一升米的情況，狂漲了一百倍！

在五代北宋的一些繪畫作品裏，凡是表現與大批糧食有關的繪畫題材，都要表現朝廷在其中的掌控力。最早的如郭忠恕《雪霽江行圖》軸圖7-7，畫的是客貨兩用的大船，上面堆放着糧食，匯集着幾個官吏，再如北宋佚名（舊傳五代衛賢）《閘口盤車圖》卷圖7-8、南宋佚名《雪澗盤車圖》頁圖7-9等，畫中的首領是紅衣品官，表明了官府牢牢掌控糧食的堅定意志，直到清代宮廷畫家筆下的《清明上河圖》卷，同樣也出現官府押送糧船的情景圖10-16。對比之下，《清》卷中大量進入開封的私家漕船而沒有一位督運官，不正是張擇端要讓徽宗關注私家漕糧進京的問題嗎？

圖7-7 （北宋）郭忠恕《雪霽江行圖》軸中的押運官

圖7-8 （北宋）佚名（舊傳五代衛賢）《閘口盤車圖》卷中的糧官形象

圖7-9 （宋）佚名《雪澗盤車圖》頁中的押運官

五・慵懶的遞舖官兵

慵懶的官兵使這座城市失去了保護。畫家在城門外附近畫有一戶宅院，四周有溝濠圍繞，濠內的牆上交叉排列着尖刺，一座木橋與院門相連，門前坐臥着九個兵卒，另有一人欲往裏走，院門外有兩隻木製公文箱，左側的公文箱擺放在臥兵前，右側的公文箱上趴着一個打瞌睡的士卒；外牆倚靠着一槍一戟和三面旗幟，顯然這是一隊公差，像是在這裏待命多時，已很疲憊了。在朱漆對開大門上貼着公文告示，一扇可視其側，門上有輔首，門釘上繫着的繩子一直拴到後簷牆上的牆釘，保持大門的敞開狀態。院門內，畫中只出現了一進院落，正房門口建有門罩，正房與廂房有迴廊相接，院子裏躺臥着一匹吃飽喝足的白馬，在地的前面擺放着糧草，一個馬夫手持韁繩，斜倚一側，似乎在等待馬的主人。由於畫幅的關係，後幾進的院子被省略了，該院落多被視為是一座官宅。《東京夢華錄》載：「城濠曰護龍河，闊十餘丈，濠之內外，皆植楊柳，粉牆朱戶，禁人往來。」[18]看來這是一座衙署，不可能是官宅，官宅門口不會張貼告示。根據古代房屋建築的規制，裝有五排門釘，這樣的衙署的品級是比較高的，像這種高等級的衙署不在城裏，而在城門口外，唯一的可能就是遞舖。這是朝廷公函送往外地的第一站，也是地方差官的函件送達朝廷前的最後一站，故設置在內城之外，以防夜間城門關閉後差官無處歇息。

宋代日趨發達的商業經濟促使人們的生活節奏日益加快，逐步形成了出門早行的習慣，常常是五更戴月行、日暮披星歸，這在文學作品裏也多有反映，如宗澤有《早發》、陸游有《朝發新都驛》《馬上》《衢州早行》等詩，莊綽《雞肋編》中載有《五鼓欲行》等。畫壇也出現了以早行為題

圖7-10　遞舖門口懶散的兵卒

材的山水畫和人物畫,如宋代佚名《雪麓早行圖》軸和《征人曉發圖》頁等,表現了平頭百姓早行的生活習慣和勤奮堅韌的品格圖7-11。恰恰相反的是,由於北宋後期冗官、冗兵、冗費等弊政,圖中本應在清早出行的差役隊伍,快到晌午,差官還遲遲不出,真實地表現了北宋末年拖沓低效的吏治局面。

圖中還多次出現軍容官服不整的現象,如拱橋上歪戴襆頭的騎馬武官和街頭反戴襆頭的吏員等(詳見後文「衣冠風俗問題」),反映了北宋後期吏治的鬆懈現象是十分廣泛的。

六·嚴酷的黨爭事件

黨爭造成瀆文波及到社會平和。如前文所考,畫中兩處出現殘酷的瀆文悲劇,車夫把被廢黜的舊黨人書寫的大字屏風當作苫布,包裹着舊黨人的其他書籍文字裝上串車,奉主人之命推到郊外銷毀。這是在崇寧初發生的瀆文事件,街頭的文人學士相遇時,冷漠居多,政治氣氛之肅殺,可見一斑。張擇端生動地捕捉到這個細節,反映了當時政治鬥爭的殘酷和對文化藝術的破壞程度圖27,也從側面可以探知畫家對此類事態的內心是不太平靜的,至少表達了對受迫害者的同情。

七‧撤防的城門

洞開的城門靜靜地等待着亡國之日。《清》卷城門不是甕城，無法構成防禦體系，城牆上下沒有一個守備人員，更沒有監門官，唯有一白衣更夫在城牆上看熱鬧。土牆上面也沒有任何城防工事，沒有射箭的城垛，甚至連虛設的城防都沒有。北宋朝廷養兵百萬，不知安在。

再論城牆。按《宋史‧地理誌》載，舊城（內城）周回二十里一百五十五步。新城（外城）周回四十八里二百二十三步[19]，已經超過了唐代長安城的規模。除皇城之外，東京城牆有兩圈，即內城的土牆和外城的磚牆。在當時每修一里城牆，靡費近兩萬貫。修理城牆的問題直到宣和年間也未能解決，最後導致的結果是：靖康元年（一一二六）十一月，金兵二次圍攻開封，「金人至闕幾旬日，見朝廷未嘗用兵，攻城日急，而善利門、通津門、宣化門尤為緊地，箭發如雨，中城壁如蝟毛。」[20] 顯然，畫家選取的城牆是內城土牆，而沒有「移植」外城的磚牆，作者畫土牆，可汲取畫坡石、樹木的筆墨，在藝術上，還可給容易刻板的界畫帶來豐富的筆墨變化。

通常，城門內第一座建築往往是城防機構的所在，必有重兵把守。而在《清》卷的同樣位置，卻是一家稅務所，稅務官正在驗貨，賬房在記賬。從畫面上看，整個開封正沉浸在濃厚的商貿氣氛中，城門前後、城樓上下竟然沒有一兵一卒把守，北宋的門禁制度已經徹底渙散了。[21] 周寶珠先生曾明確指出：「其實質就是意味着東京等於一個不設防的城市，在政風日壞之下，哪裏有甚麼金湯可言呢。」[22] 這不是畫家張擇端的有意設計，而是真實地反映了徽宗朝初期已日漸衰敗的軍

事實力和日趨淡漠的防範意識，這是當時的真實景象。同樣，在孟元老《東京夢華錄》裏，也極少談及當時的軍事防務，僅僅說在外城設有「戰棚」[23]而已。僅憑此圖，就不難得知為甚麼北宋開封會被女真鐵騎輕易攻破，北宋的國家危機，可見一斑[24]，宋金戰爭的結局可想而知[25]。最後，在一一二六年的冬季，金軍鐵騎攻下了一座像《清》卷中那樣不堪設防的城門：通津門、善利門、朝陽門、宣化門！

北宋後期，遼金兩朝的諜特相繼頻繁出入宋都，他們大多混跡在使團或商旅中，分別獲取了許多宋朝都城的防務情報。[26]有意味的是，城門內外有幾頭駱駝正在貫穿門洞，即將揚長而去。它們的背上馱着一些在開封城裏弄來的書冊和其他雜物，門洞口露出一個胡人模樣的馭手[27]，他正牽着駱駝出城門，駝隊隊尾的兩個隨行者打量着城門口，他們身上背着行李，腿上繫着帶子，持杖而行，一身長途跋涉的行頭，這是來自北方或西北的胡人駝隊。北宋的駱駝多來自於西北和北部邊塞[28]。畫家在《清》卷的其他地方畫了許多牲畜，均無駱駝，唯獨將駱駝隊和胡人馭手畫在沒有任何防衛的城門口，這般描繪，其中是否含有暗喻，值得一探圖7-12。

八·沉重的商税

激增的商税是北宋的民沸之源。城門口內面對駝隊的是税務所，在當時叫「場務」，北宋朝廷在清明節給政府官員放公假三天，除了值守者之外，全卷只剩下場務裏的幾個税務官。門口有四個人運來一批裝着紡織品的麻包，一個貨主進屋向税務官報税，税務官欲出具文字，門外的税務

圖 7-12　域外駝隊出城

圖 7-12a　胡人和駝隊離開不設防的城門

圖 7-12b　牽着駱駝的胡人

官指着麻包說出了一個想要的數額，一定是因為高出來的稅額引起貨主們的不滿，另一個貨主向他遞交了一份貨單，進行解釋，一車夫急得滿臉通紅張大了嘴嚷嚷了起來，吵聲之高，驚動了城樓上的更夫向下張望圖7-13。

北宋調整了五代混亂的稅項稅額，進行了稅務改制，建立了一整套商務徵稅制度，即過稅（商業流通稅）和住稅或買賣交易稅。北宋稅額的基本比例是百分之五，其中包括百分之三的商業流通稅和百分之二的買賣交易稅，此外，還要對車船徵收「力勝稅錢」，對紡織品課稅甚嚴，多有民怨。北宋且稅上加稅、重疊徵稅，花樣百出，有怨言道：「今之州縣蓋有已納而鈔不給，或鈔雖給而籍不銷，再追至官，呈鈔乃免，不勝其擾矣。甚者有鈔不理，必重納而後已。破家蕩產，鬻妻賣子，往往由之。」[29] 特別是在徽宗朝大辦漕運花石綱之時，稅額激增，加上大批徵稅人員來自軍隊，缺乏專業素質和運作能力，只知狐假虎威、作威作福，加劇了官民對立，最終導致農民起義的爆發。書畫家們要用絹帛書寫作畫，故更加關心絹帛的稅額，如北宋文人畫家文同見到艱辛勞作的紡織婦女受到稅務官的欺壓，賦詩《織婦怨》，重重地鞭撻了稅務官苛嚴失態的逼稅手段：

擲梭兩手倦，踏籥雙足跰。

三日不住織，一疋才可剪。

織處畏風日，剪時謹刀尺。

皆言邊幅好，自愛經緯密。

圖7-13 稅務所門口因重稅爆發了爭執

昨朝持入庫，何事監官怒。

大字雕印文，濃和油墨污。

父母抱歸舍，拋向中門下。

相看各無語，淚迸若傾瀉。

質錢解衣服，買絲添上軸。

不敢輒下機，連宵停火燭。

當須了租賦，豈暇恤襦袴。

前知寒切骨，甘心肩骭露。

裏胥踞門限，叫罵嗔納晚。

安得織婦心，變作監官眼。

更卑劣的是：稅務官「往往以退印為名，用油墨損污，或干沒入官，甚者掩為己有。」30 畫中車輛上的貨物自然也逃脫不了重稅，以致稅務官與貨主產生糾紛。北宋的冗稅制度激發了官民之間的對立情緒，這一場景象徵着當時緊張的官民關係。

在另一處，畫家以靜態的方式，從側面反映了當時沉重的稅賦造成半官營買賣的萎縮現象。

在畫幅邊緣的寺廟對面是一家鹽舖，地上堆着鹽塊，店主在裝筐、稱重量，苦苦等待着小鹽販上

門。看來，這是一家經營批發的鹽舖，這些塊狀的鹽不會是來自四川粉狀的井鹽，而是當時所稱

的「東北鹽」，即來自於河北或登州（今山東蓬萊）的曬鹽場，這是開封用鹽的基本來源。北宋中後

期，實行官府制約商販的「鈔引鹽制」：鹽商只要向官府預先交納一定的費用，獲得「交引」「鹽

鈔」（批條），此外還要繳納過稅和住賣稅等，就可以到指定地點去採購、販運鹽，到規定的地點售

賣。官府指定的地點必定是城裏偏僻的地段，此類鹽舖具有半官營的特點，如圖中所繪即是。由

於官府壓制買賣價格，北宋的鹽價沒有瘋長，崇寧年間的鹽價是每斤四十文。圖中的鹽舖，積鹽

如山，卻無人問津，倒應了蘇軾的一句話：「然臣勘會，近年鹽稅日增。……大商所苦，以鹽遲

而無人買；小民之病，從偏遠而難得鹽。」31 由於北宋中後期鹽稅激增，大鹽販得官鹽卻賣

不動，小鹽販怕得不償失，不願意將官鹽轉售到鄉間，因此造成私鹽走俏的局面。北宋官營、半

官營食鹽買賣制度，壓制了鹽商和自身的發展，有宋一代，很少出現鹽業巨富。畫中清淡的半官

鹽生意，實屬當時景況的真實反映。

圖7-14 半官營鹽店的困境

九·泛濫的酒患

酒患成災是東京城嚴重的社會問題。《清》卷在「正店」右側有一間臨街的屋子，地上立有八

隻裝酒的梢桶，大桶上還放着兩隻小桶。一說這是一家賣弓箭的店舖，其實不然，賣弓箭的店舖

裏不會擺滿梢桶，而且屋裏只有兩張弓。

宋代的法律可以解決該處是否為弓箭鋪的問題。北宋對弓箭等武器實行嚴格的管制措施。宋承唐律，採取的都是防民甚於防川的政策。《宋刑統·擅興律》「私有禁兵器」門的「疏」說：「諸私有禁兵器者，徒一年半。註云，謂非弓、箭、刀、楯、短矛者。」據《宋會輯稿·刑法》記載，開寶二年（九六九），宋太祖詔令京都士人及百姓均不得私蓄兵器，其後又規定連竹木器皿等儀式上用的裝飾儀仗也不得用鐵器，須改竹木器形，蠟紙貼面為刃，到北宋末甚至連竹木兵器都被禁了：「宣和七年正月二十四日詔民間私置博刀及爐戶輒造並依私有禁兵器法。見有者，限一月赴官首納，限外罪賞依本法，仍令諸路提刑司行下所屬州縣。」[32]又有一說，即曹星原認定這個臨街的小屋是軍巡舖，這已經距離事實較近了，不過，這裏已發生了重要變化。

其實這家「孫記正店」旁的小屋，曾經是一所軍巡舖屋，它的職責是實施消防救援。在屋裏，倚牆而靠的長柄工具就是滅火用的「麻搭」[33]，其頂端安裝的鐵圈是纏裹麻繩用的，以便於蘸上泥漿撲壓火苗，現無麻繩纏繞，實已廢棄，空置一側，消防用的水桶用於盛酒，此處現已改作軍酒轉運站了，酒桶等候車載，軍車正在路上。站裏有三個士卒，他們是奉命前來「正店」武力押送軍酒，供禁軍過節之用，北宋軍人介入販運和買賣也是常有的事。「正店」是名副其實的釀造美酒的酒店，據周寶珠、曹星原等先後引用北宋《榷酤法》考證，北宋的官府直接控制釀造業，未經政府許可，私家不得隨意釀酒，「『正店』是官店或是獲政府許可的造酒批發銷售店」[34]，三個御林軍士卒在臨行前例行檢查武器，正中一位戴着護腕的漢子正在拉滿弓試弦，他

圖7-15 押運酒桶的弓箭手臨行前在檢查武器，斜靠在窗户上的是廢棄的滅火工具麻搭。

大概剛飲完了酒，渾身爆發出酒力，顯現出肌肉發達的體格；左側一位正在繫護腰，右側一位在纏護腕，這兩人都在作試弓前的準備活動。圖7-15 在細查綁着護腕的開弓者時，很容易將倚牆而靠的麻搭長柄誤為水桶把手上的繩索，以為是開弓者腕上掛着水桶在練臂力。如果說畫中還有幾個肯賣力氣的士兵，恐怕也只有這幾個押送酒桶的弓箭手了，那也是因饞酒所致。北宋官府力圖控制民間釀酒，在運送軍酒的途中固然要防止被像梁山好漢那樣的人劫持了。

這些本應該在城門口崗位上出現的軍卒卻精神抖擻地現身在正店酒舖裏，聯繫前面遞舖門口懶散的走卒、屋裏貪睡的官員以及被撤銷的望火樓，前後幾處軍人的精神狀態形成了鮮明的對比，畫家機智巧妙地揶揄了這幾個弓箭手，體現出畫家對宋軍現實弊病的批判精神。圖中屢屢出現祭水神、路神的現象以及武裝押送軍酒的情形，暗示出北宋末不安定的社會局勢，如野外強人的「剪徑」活動。一說《清》卷描繪的是太平盛世，反映了畫家「對於過去太平生活的懷念」[35]，可若真是天下太平的話，士卒運酒之前為何這般緊張？

有意味的是，曹星原將飲酒與醫舖、釀酒與漕運有機地聯繫起來：「正是由於漕運的得力，東南一帶的穀物能源源不斷地補給城中食用和釀酒所需。」[36]畫中的東京城，除了個別的紙馬舖、旅店和藥店之外，幾乎都是飯舖、酒店，畫中的街道幾乎成了一條酒街，沿街有許多酒幌子：「小酒」「新酒」「稚酒」「天之美祿」等，尤其是獲准釀酒的「孫記正店」，店外正準備運送的軍酒，街頭運送酒桶的牛車，以及街頭小跑的酒保，等等。

在卷尾「趙太丞家」的醫舖門口赫然豎著兩塊招牌，一書：「治酒所傷真方集香丸」，另一書：「太醫出丸醫腸胃病」，還有治「五勞七傷」[37]等疾者，店面起有斗拱，品階甚高，該大夫曾經做過御醫，想必宮中更有飲酒過度致病的現象。在老太醫開的醫舖裏，醫治腸胃病的費用是很高的。畫中，有兩個婦人攜幼兒坐等，女店主起身接待她們，興許是家中的男主人喝酒過量了，夫人們替老公問診求藥。回想畫卷前段多處有酒館酒舖，如此惡性結局，在所當然[38]，體現了畫家在創作中的黑色幽默和深重的憂患意識圖7-16。

十‧嚴重侵街的商舖和擁擠的交通

北宋社會的痼疾──「侵街」現象日益嚴重。畫中街道兩邊大量出現屋簷前加建的雨搭以及從平房伸展出來的遮陽棚和擋雨棚等輔助性建築，在其下開設買賣，或臨街擺攤設擔，經過數次「得寸進尺」，構成了北宋幾朝都無法解決的「侵街」痼疾，造成交通擁擠、消防通道堵塞的惡果，且愈演愈烈。商舖甚至雲集到拱橋上，堵塞橋面通行，造成險象環生的局面圖7-17。城門口亦擁堵不堪，無人管理。出於商業運輸的需要，北宋的車輛運力加大，車體加寬，行進在大街上極易磕碰，原來後周時期修建的城門很難實行雙向通行。在卷尾，畫家還描繪了一個驚險的場面，兩輛四拉馬車急轉飛馳，橫衝直撞，路人尚未來得及躲閃，這些都與城市缺乏管理有關圖7-18。從其架勢來看，這兩輛四拉馬車很可能是御林軍用來運酒的「專車」，趕車的軍士用長鞭驅趕馬匹向左轉。他們的目的地大概就是左拐後「孫記正店」旁的軍酒轉運站，在情節上形成了前後呼應的格

圖7-16 兩個婦人到醫舖為醉酒的丈夫問診求藥

圖7-17 拱橋上下的侵街現象
圖7-18 飛奔而來的兩輛四拉馬車

局。

畫家在卷尾揭示了侵街的根源：設有門屋的品官之家[39]開設了一家家旅店，掛起「久住王員外家」等招牌，門外搭建的涼棚層層向街中心遞進，還有遮陽傘、廣告牌向道路中延伸，這裏面深藏着朝廷大員們的私利，迫使朝廷默許侵街。

在圖中還出現臨時性的侵街現象，即在城門口有富人佔道舉行殺黃羊祭路神送客的情景圖54，足見城市管理之混亂，隨意性之泛濫。

十一·鮮明的貧富差異

北宋擺不正的天平——貧富劇差。據程民生研究，北宋勞動力的價格是「每天約合一百一十六文」，崇寧年間一個抄書匠的收入是「每人每天十文至三百文不等」，具有高風險的高技術活計如修復一幀嚴重朽爛的唐畫，其費用可達四十貫。北宋財政吃緊時，實行賣官制，慶曆年間烏紗帽的價格是九品官主簿、縣尉值六千貫，八品殿直的價格是一萬貫。[40] 就北宋官員的收入而言：正一品官的月俸是一百二十貫加一百五十貫，每年外加綿十二兩。從九品官的月俸錢是八貫加五石米，每年外加一百二十四綾、一匹羅、五十兩綿；宋代官員的俸祿達到中國歷史上的最高峰，是清代官員的二至六倍。清代趙翼譏諷宋代的官員是：「恩逮於百官唯恐其不足，財取於萬民者不留

其有餘。」⁴¹這進一步造成了宋代貧富的極度分化。這些都十分形象地出現在《清》卷繁華的商貿

活動中，並喻示着宋都裏潛藏着一定的社會危機和諸多隱患。畫家在「遊學京師」期間，想必生

活在社會底層，使他熟悉並同情底層百姓各種不同的勞動生活。畫家最關注的是船夫、車夫、縴

夫、轎夫、馬夫、挑夫、力夫、伙夫等苦力們艱辛的勞作場面，還有商業買賣中的普通人群，如

酒保、攤販、伙計、顧客等為生計而奔波的情景，都寄予了一定的同情，他們雖然生活得十分艱

辛，但彼此相見時，均十分熱情地打着招呼，表現出樸素樂觀的情懷，與在橋上爭道的文武官員

形成鮮明的對比，特別是長袖牙人（中間商）遇見熟人時，格外熱情，反映了北宋商業活動的繁盛圖

7-19。再細細比較，圖中的官宦和文人們除了公開對立之外，普遍出現的情形是各自小心謹慎地走

自己的路，不隨意問候同類，偶爾有打招呼者，對方還以扇子遮面見圖2-10，這説明在崇寧年間，都

城裏新舊黨爭的陰霾未散，依舊籠罩在肅殺的政治氣氛中，而普通百姓、僧道等則與此無關。畫

家從政治背景的角度捕捉不同身份人物活動的細節和心態，可謂成功之至。

畫家十分注重表現貧富對比，對比從卷首就開始了，畫家將困頓的出行貧民和歡快的踏青返

城的貴族放在一起進行對比。在城門外的平橋上畫了三個小乞丐，正糾纏着成人。《清》卷更多地

描繪了許多破產農民到開封謀生的情景。這些破產農民在這青黃不接的日子裏，進城尋找打短工

的機會，成為城市流民，他們單挑着一個行李卷，徒手遊走在大街小巷裏，或挑着空筐準備進城

幫富家挑東西，他們沒有甚麼購買力，出售的只有勞動力圖7-20。又如卷前，一個坐在小舖裏吃飯

的漢子就是這樣的行頭，他們稍好一些的則是小商販。在這家小舖門口站立一個男子，他脱光

了膀子像是在找錢，空空的擔子表明他是一個沒活幹的挑夫，很想入店充飢圖7-21。縴夫與那些高

圖7-19 牙人（中間商）見面時熱情地打着招呼

圖7-19a-b

圖7-19c-d

圖7-20 流入城市的破產農民

圖7-20a-d

圖7-21 囊中羞澀的城市流民與吃着簡餐的過客

坐在酒樓裏的雅士、坐在車轎裏的富翁、騎馬的官宦人家形成了鮮明的對比，有錢的財東可當街殺死稀有的黃羊，僅僅是為了祈禱路神保佑出行的友人，而一天的苦力只能換來兩斤劣質羊肉，還有那高貴的化妝品店、高檔醫舖等，喝酒喝出病的富人與飢餓難耐的窮人更是形成了強烈的反差圖7-22。

形成了一定的政治呼應，詳見後文「張擇端作畫的政治環境」中朝臣的「諫言內容」。

有意味的是，上述描繪的諸多社會弊病並非張氏一人所憂，在朝臣們的奏摺裏，多有提及，

十二·耐人尋味的結尾

從古代人物畫長卷的結尾最能查考出畫家的藝術匠心。張擇端在卷尾精心設計了一個耐人尋味的結局：畫面集中表現了三個場景，其一、其二分別是前文闡釋過的「趙太丞家」醫舖求醫和「解」字牌下算命的場景，其三是最後一個場景：村夫問道。「趙太丞家」隔壁是一家官宅，據其門檔，品位不低，一個進城投親靠友的村夫背着麻袋、提着點心匣子，正在向這家守門人打聽地址，守門人手指前方，問路人順着他的手指方向扭頭尋望。問病、問命、問道三個場景均聚合在此，絕非巧合，「三問」給全卷一個精彩而發人深省的結局圖7-23。

在長卷的結尾點題，是古代畫家的常用手法。自東晉以來，特別是唐宋畫家在表現人物活動

圖7-22 《清》卷中的官宦和富家

圖7-20a-e

問病

問道

問命

圖7-23 《清》卷以「三問」作為全卷的結束

的長卷時，均十分注重展現結尾的藝術構思，給全卷人物活動一個結論性的圖像，其類型主要有

兩種：一、僅僅出於結尾構圖的需要，給全卷一個強有力的結束，如明仇英款本和《清》卷的結

尾即是皇家御苑裏的活動；或層層推遠，將全卷結束在遠方，如北宋李公麟《臨韋偃牧放圖》卷。

二、在構圖合理的前提下，表達畫家本人或畫中主人公對前面諸段落的評判和定論，用心十分周

密，意蘊頗為深刻。如東晉顧愷之《女史箴圖》卷，畫家取材《左傳》中的故事，描繪了諸多女性

應有的操行，在結尾出現的是一個秉筆直書的女性史官，面對著竊竊私語的宮女，她告知她們：

歷史的目光將每時每刻地籠罩在她們的上空！其畫意發人深省圖7-24a。五代佚名(舊作唐代周昉)的《揮

扇仕女圖》卷畫了十三個韶華即逝的宮女，卷尾出現宮女倚著梧桐樹，暗喻秋涼在即，等待她們

的是如同秋日裏的紈扇，將被主人拋棄，暗喻了唐代王昌齡的怨詩《長信秋》中「金井梧桐秋葉

黃」的典故，點睛之筆，耐人尋味圖7-24b。舊作五代南唐宮廷畫家顧閎中的《韓熙載夜宴圖》卷實

為南宋畫家之作[42]，畫家表現了主人公韓熙載聽樂、擊鼓、歇息、清吹四段後，只見結尾處的韓熙

載腰插鼓槌，向離開的男女賓客們頻頻招手，意在告知眾人：明晚夜宴將照舊舉行……顯示了主

人公無所顧忌的坦然心態圖7-25。即便是描繪山水組圖，也常常如此，如宋徽宗的《四景山水圖》

卷，原為四段，現今只剩下最後的一段《雪江歸棹圖》卷，畫家題寫的圖名「雪江歸棹」，實際上

是對前面的春景、夏景和秋景的概括和總結，十分在意吉祥徵兆的徽宗取「歸趙」之諧音「歸棹」

圖7-26，其一統江山之意，不言而諭[43]。有這類結尾的畫例，在古代繪畫史上，可謂多不勝舉。

由此，《清》卷注重意蘊的結尾，完全是尊崇構思傳統的必然。畫家面對看似繁華的北宋都城

暴露出的驚馬閙市、官員爭道、船橋欲撞、軍力懈怠、城防渙散、消防缺失、商賈囤糧、納稅糾

圖7-24 早期人物畫長卷在結尾時的點題手法

圖7-24a (東晉) 顧愷之 (唐摹本)《女史箴圖》卷的結尾

圖7-24b (五代) 佚名 (舊作唐代周昉)《揮扇仕女圖》卷的結尾

紛、黨禍瀆文、商貿侵街、酒患成災、貧富差異等一系列社會問題，再面對北方強敵遼國正在覬覦北宋江山的現實，不禁生出前途莫測之感和憂患之思。《清》卷深刻地揭示出了開封城的種種痼疾和隱患，具有一定的社會批判性。畫家的憂患隱於心中之深邃、其畫諫現於幅上之委婉，僅為時人所識，而難以為後人所破。其意味深長，令細賞者不忍掩卷。

畫家描繪了上述十多個社會問題，孤立地看，是一個個互不關聯的偶發事件或可供欣賞的噱頭，聯繫起來看，則是一樁樁有著內在聯繫緊密的失政之象，特別是畫家超出了繪畫表現事物的常規，描繪了一系列交通險情如驚馬闖市、船橋欲撞、車禍隱患等，這絕不是為了賞心悅目，描繪這些，既不是畫家創作的突發性，也不是開封生活的偶然性，而是北宋末年日益衰微的朝廷政治必然導致的一系列社會弊病。一個受儒家思想薰陶、善於針砭現實的畫家，是不會熟視無睹的。這些細節足以令人重新認知《清》卷的繪畫主題，客觀解讀這些圖像揭示的實情及其背後的諸多信息，有助於增補以往認識該卷的不足乃至調整過去對該卷的基本認識，尤其是重新反思以往所認為《清》卷是表現北宋「政治清明」或「清明盛世」[44]的學術觀點。

圖7-25 （南宋）佚名（舊傳顧閎中）《韓熙載夜宴圖》卷的結尾

圖7-26 （北宋）趙佶《雪江歸棹圖》卷（局部）

1　需要説明的是，此有一塊破損處，留下的局部是繫遮陽篷的驢耳狀支架，明代裱畫師在重裱時，誤將驢耳狀支架視為驢頭，因此補繪驢身，實乃蛇足也」，1973年，經故宮博物院書畫裝裱師在重修時「會診」決定，揭去明人補繪之處，大小約有方寸，恢復明以前的破損原狀。以1973年為界，此前出版的《清》卷有明人補繪處，此後則無。其詳情見楊伯達《試論風俗畫宋張擇端《清明上河圖》的藝術特點與地位》，前揭《《清明上河圖》研究文獻彙編》，頁369；另見許忠陵《《清明上河圖》卷裝裱記》，前揭《清明上河圖》新論》，頁248。

2　（北宋）魏泰《東軒筆錄》卷十，頁117，北京：中華書局1983年版。

3　事見同上。

4　前揭（南宋）孟元老《東京夢華錄》卷三《防火》，頁36。

5　前揭（南宋）孟元老《東京夢華錄》卷三《防火》，頁36。

6　（南宋）袁褧《楓窗小牘》卷下，前揭《景印文淵閣四庫全書》本第1038冊，頁223。

7　（南宋）蔡絛《鐵圍山叢談》卷五，頁90，北京：中華書局1983年版。

8　黃純堯《張擇端《清明上河圖》研究》，前揭《《清明上河圖》研究文獻彙編》，頁350。

9　韓森《清明上河圖》所繪場景為汴京質疑》，前揭《《清明上河圖》研究文獻彙編》，頁466。

10　趙廣超《筆記《清明上河圖》》，頁20，北京：生活·讀書·新知三聯書店2005年版。

11　張琳德《《清明上河圖》在北宋東京的地理位置》，前揭《《清明上河圖》研究文獻彙編》，頁683。

12　陳守成《宋朝汴河船——《清明上河圖》船舶解構》，頁18，上海：上海書店出版社2010年版。

13　「袋家」即裝卸工，前揭（南宋）孟元老《東京夢華錄》卷一《外儲司》，頁11。

14　前揭（南宋）李燾《續資治通鑒長編》卷十三，開寶五年七月甲申，第一冊，頁287。

15　（南宋）陳均《九朝編年備要》卷二十七，崇寧三年九月罷轉般倉條，前揭《景印文淵閣四庫全書》本第328冊。

16　前揭（清）徐松輯《宋會要輯稿·食貨》第一百六十二冊，頁6381。

17　前揭《宋史》卷一百八十二《食貨誌·鹽》，頁4451。

18　前揭（南宋）孟元老《東京夢華錄》卷一《東都外城》，頁1。

19　前揭《宋史》卷八十五《地理一》，頁2102。

20　（南宋）徐夢莘《三朝北盟會編》卷六十六，前揭《景印文淵閣四庫全書》本第350冊，頁256-257。

21　一説城門口有士兵把守，其中有一位手持木棍。事實上，那位持棍者是一位老者，正與另一人攀談，在城門邊上席地倚牆的兩個漢子亦非守門的兵卒，在他們的身邊沒有一件武器，且服裝也不統一。

22　周寶珠《清明上河圖》是怎樣描繪宋末文恬武嬉的？》，前揭《〈清明上河圖〉研究文獻彙編》，頁66。

23　前揭（南宋）孟元老《東京夢華錄》卷一《東都外城》，頁1，「戰棚」是當時的簡易房，在城樓被損壞後，可作臨時庇護之用。

24　當時的北宋朝政將全部的國家希望寄託在與金國締結城下之盟，如果金國一味攻城，則另有抵禦之計，抵禦者竟然是一個胡言亂語的術士郭京，「好事者推薦郭京「能施六甲法，可以生擒金二帥，而掃蕩無餘，……」郭京也「談笑自如，雲擇日出兵三百，可致太平，直襲擊至陰山乃止，……」因而騙得了眾臣乃至欽宗的信任，成為北宋政權最後的「殺手鐧」，見（清）畢沅編著《續資治通鑒》（6）卷九十七，頁2547，中華書局1979年版。

25　見拙文《南宋宮廷繪畫中的「諜畫」之謎》，《故宮博物院院刊》2003年第6期。

26　郭京的御敵之策是放棄死守城頭，只需率七千七百七十七個「神兵」出宣化門迎敵即勝。最後的結果是郭京的「神兵」一出城就潰不成軍，郭京假藉下城作法逃離了戰場，城牆上無人堅守，金兵如同魚貫潮湧，佔領了開封城。

27　程民生《〈清明上河圖〉新論》，頁140-147。

28　據滎新江考證，此係胡商，《〈清明上河圖〉中的駝隊是胡商嗎——兼談宋朝內駱駝的分佈》（刊於《歷史研究》2012年第5期）一文認為：在北宋的山陝等地亦產駱駝，甚之在御苑裏也飼養了許多駱駝。

29　（南宋）真德秀《西山先生真文忠公文集》卷四十《譚州諭同官咨目》，頁704，萬有文庫第二集七百種，上海：商務印書館，民國二十六年（1937）版。

30　前揭（南宋）李心傳《建炎以來繫年要錄》卷一百六十九，紹興二十五年九月丁未，頁2765。

31　（北宋）蘇軾《東坡全集》卷五十二《論河北京東盜賊狀》，前揭《景印文淵閣四庫全書》第1107冊，頁719-720。

32　前揭（清）徐松輯《宋會要輯稿》第一百六十五冊《刑法二》，頁6541。

33　麻搭以八尺桿繫麻二斤，蘸泥漿以撲火。前揭（南宋）孟元老《東京夢華錄》卷三，頁36。

34　曹星原《破解〈清明上河圖〉卷之謎》，刊於上海博物館編《千年遺珍國際學術研討會論文集》，頁650，上海：上海書畫出版社2006年版。

35　韓森《〈清明上河圖〉所繪場景為開封質疑》，前揭《〈清明上河圖〉研究文獻彙編》，頁466。

36　曹星原《破解〈清明上河圖〉卷之謎》，上海博物館編《千年遺珍國際學術研討會論文集》，頁650，上海：上海書畫出版社2006年版。

37　按傳統中醫理論，「五勞」特指心勞、肝勞、肺勞、脾勞、腎勞，「七傷」特指憂傷心、怒傷肝、寒傷肺、飽傷脾、濕傷腎、恐傷志、風雨寒暑傷形。

38　曹星原女士認為：「正是由於漕運得力，東南一帶的穀物能源源不斷地補給京城中食用和釀酒所需，才能造就如此和諧的局面。」前揭上海博物館編《千年遺珍國際學術研討會論文集》，頁650。

39　據（清）徐松輯《宋會要輯稿．輿服》第四十四冊，頁1796載：「非品官，毋得起門屋」。

40　程民生《宋代物價研究》，頁347、352、356、421，北京：人民出版社2008年版。

44　這一論點被潘安儀先生概括在他的《「〈清明上河圖〉學」的啟示》，前揭《清明上河圖〉新論》，頁23。

43　徵宗重祥瑞、喜諧音的事例尚有許多，如前揭（南宋）蔡絛《鐵圍山叢談》卷一，頁3載：「太上皇既北狩，久不得中原音問，以宗社為念。久之，一旦命皇族之從行者食，御手親將調羹，呼左右俾出市茴香。左右偶持一黃紙以包茴香來。太上就視之，乃中興赦書也。始知其事，於是天意大喜，又謂：『夫茴香者，回鄉也。豈非天呼？』於是從行者咸拜舞稱慶。」

42　見拙著《〈韓熙載夜宴圖〉卷年代考——兼探早期人物畫的鑒定方法》，刊於《故宮博物院院刊》1993年第4期。

41　（清）趙翼撰、王樹民校證《廿二史劄記校證》卷二五《宋制祿之厚》，頁534，北京：中華書局1984年版。

捌

《清》卷的創作意圖和政治環境

張擇端繪製此圖的動機一直為學界所關注，時代決定動機，動機反映時代，創作動機還與畫家的身份和地位密切相關。反言之，對繪畫動機的判定是否合理，也可以反證對該畫創作時代的判定是否準確。問題在於我們首先必須了解張擇端是以甚麼樣的標準選擇生活素材，這是他創作意圖的具體表現，也受制於他作畫的政治環境，接下來就是徽宗如何看待《清》卷的問題。

一·張擇端選擇生活素材的特性

張擇端是一個有儒家進取思想和對社會有着深度認識的畫家，這是他具備「別成家數」1 的根本原因。其在《清》卷裏所描繪出的龐大的社會場面和豐富的生活細節，需要半輩子的生活閱歷才能夠在大半年的時間裏完成，這不可能是遭興之作，完成徽宗的旨意是其首要職責。這就給今人留下了一個疑問：張擇端藉此機會要表達他的甚麼思想？要達到甚麼目的？

張擇端沒有留下隻言片語，人們無法直接了解他的內心世界，他不可能一一畫出開封城內外在清明節期間出現的諸多事物，必定會有所篩選。必須注意的是，張擇端是如何選取他在生活中的所見所識，他所遺漏的事物絕不是偶然的，必定是他忽視甚至是排斥的事物，他所表現的特別是反覆表現的事物必定是他強調的問題，畫中充滿了他對周邊事物的好惡和期待。根據他畫甚麼、刪甚麼，可洞悉到畫家埋藏在靈魂深處的政治態度、思想特性、宗教心理和創作原則等，傾聽到九百年前一個無言者的心聲，從中探知一個活生生的張擇端。

畫家在圖中隱藏着對城防、消防和軍心的擔憂，如「望火樓」形同虛設，「潛火兵」的營房改為飯舖，軍巡舖改為軍酒轉運站，河道無人巡航，宋代早中期防範甚嚴的防火舉措幾乎消弭。滿船的私糧在京師囤積，督糧官卻無影無蹤……；又如城門無人防守，胡人隨意進出；士兵精神懶怠，防務渙散殆盡。在《清》卷裏面，繪有八百一十多人[2]，涉及各行各業，畫中繪有數十兵卒和馬弁，其中竟然沒有一個像樣的兵！能使禁軍提起精神的竟是押送軍酒的差事，或者是為官老爺開道吆喝行人，與遞舖門口懶散的走卒形成了鮮明的對比，這樣的描繪重重地鞭撻了懶惰的宋軍。其絕妙的諷刺性構思體現出畫家頗為狡黠的個性和具有黑色幽默的手段，飽含了畫家對當時社會的公正評定和深刻批判。

二 內藏崇儒遠佛道的宗教心理

《清》卷的繪畫內容體現了一個信奉儒家思想的宮廷畫家的擔當。北宋開封的人物畫家不遺餘力地為宗教服務，如趙光輔、高益、武宗元、張昉等紛紛涉獵寺觀壁畫。張擇端卻遠離宗教，在畫中，他對佛教特別是對徽宗篤信的道教沒有表現出甚麼熱情，許多著名的寺觀如東京最大的佛寺大相國寺和最大的道觀玉清昭應宮及其在周圍形成的大型廟會，這些在畫中全然迴避了。畫家除了描繪街頭的幾個道士、行腳僧之外，沒有道教所宣揚的神仙氣息，更沒有一座道觀，只在城外一角畫了一座寺院的外大門，十分冷寂，可見畫家對宗教採取的冷漠態度圖8-1。相反，張擇端對民間諸神教卻給予了相當的關注，如畫中出現祭祖、祭道祖和水神的場面，適當出現與清明節相

圖8-1 冷清的寺廟

關的冥器，點出了清明節的季節特性圖1-15，這符合畫家自幼受儒家思想浸潤的特性，特別是卷尾出現士子苦讀和求解的情景，表現出畫家依舊留戀當年的學子生活。

三　具有遠離娛樂的思想特性

《清》卷雖是一幀風俗畫，畫中有多少是描繪清明節的娛樂活動，值得探討，從中可以發現張擇端異常獨特的思想特性。筆者根據相關的歷史文獻將北宋開封城在清明節裏所呈現出的各類事物及《清》卷的攝取程度列表於下〔表三〕：

根據《東京夢華錄》卷七《清明節》的記載，在開封的清明節裏，朝野有許多不同類型的活動，大致可概括為悲情性的活動和娛樂性的項目兩類。張擇端有選擇地描繪了一些這清明節特有的活動，如圖中踏青人群，間接地表現了祭掃活動，還繪有與清明節祭掃有關的紙馬店舖，點到為止。畫家沒有表

〔表三〕北宋開封城清明期間所見與張擇端所繪事物對照表

開封可見事物	《清》卷選繪事物	史料出處
紙馬舖開張	有	《東京夢華錄》
轎頂插雜花	有	同上
市場賣糕餅	有	同上
開新火	有	《宋朝事實類苑》卷三一
拜掃新墓	？	同上
關撲（賭博）	無	同上
諸軍禁衛，各成隊伍，跨馬作樂	無	同上
芳樹苑？間杯盞互酬	無	同上
歌兒舞女	無	同上
宗室朝陵	無	同上
插柳	無	同上
蹴鞠	無	《宋史·禮誌》
蕩鞦韆	無	《東京夢華錄》
觀看賽龍？	無	《東京夢華錄》
射箭	無	同上、《宋史·禮誌》
吊柳會	無	《獨醒雜誌》

現清明節中出現的雜劇、戲曲、武術、盪鞦韆、放風箏、蹴鞠、歌舞、鬥雞、射箭、牽鉤〔拔河〕、相撲、角抵戲、吊柳會[3]等民間娛樂活動，大大減弱了孟元老所描繪的歡快景象：「都城人出郊。……四野如市，往往就芳樹之下，或苑囿園圃之間，羅列杯盤，互相勸酬。都城之歌兒舞女，遍滿園亭，抵暮而歸。」[4]在開封城裏還可以看到禁軍跨馬作樂四處，在此期間，開封城裏的皇家宮觀集禧宮、太宮等皆向市民開放，供眾人祭拜。若在平時，在街肆裏還可以看到勾欄瓦子、妓館、賭場等，當時，在瓦子裏常年演出雜劇、傀儡戲、小兒相撲、皮影戲等，這些均不在張擇端的表現之列。潘樓街是開封最繁華的街道，這些富有開封特色的地段，長期生活在開封的張擇端不可能看不到，但在《清》卷中則是無處可尋。畫家沒有關注瓦子裏的娛樂活動，也沒有津津樂道於描繪當時盛行的妓館、賭場等。如果畫家據實描繪街肆中的各類娛樂場景，則會沖淡他所關注的社會問題，改變了《清》卷的繪畫主題。

四　深懷悲天憫人的憂患意識和現實主義的創作態度

畫家在描繪徽宗朝初年商業繁榮的明線背後，交織着另一條看似熱鬧卻令人心悸的暗線：他通過生動地表現驚馬闖郊市作為伏筆，層層鋪墊出全卷矛盾的視覺中心，即船與橋的險情和橋上文武官員爭道交織成的矛盾高潮，還有前後出現的軍力懈怠、消防缺失、城防渙散、國門洞開、商貿侵街、商賈囤糧、黨禍瀆文、酒患成災等諸多場景。畫中時時處處表現出對為生計而奔波的世俗百姓的同情，描繪他們的生活細節，處處見詳，他們艱辛無比、苦難尤多。

從張擇端擷取的社會生活特別是大量刪去的娛樂場景，可以發現他畫中暗含着對社會底層民眾生活的關注，特別是深含着他對城防消防等安全問題、水陸交通等諸多社會問題的憂慮。通過研究他畫甚麼、不畫甚麼，強調甚麼、淡化甚麼，可以發現他的思想軌跡，探尋他的創作目的：以無言之聲和善意之心奏請徽宗要關注諸多計民生和涉及國家危亡的問題，這正是他憂患意識的具體體現，將這種憂患意識感染皇上，以求正視，正是他的創作目的。

本文否定了通常所説該圖繪製的諸多實景實地，那麼，學術界頻頻稱頌張擇端的現實主義創作態度和嚴謹的寫實精神到哪裏去了呢？

現實主義是思想意識和創作態度的體現，寫實手法是繪畫技藝的選擇，在古代，表現現實的具體生活離不開寫實手法，本着現實主義的精神，其目的就是要呼喚欣賞者對社會現實的再認識。現實「事物」的真實性，體現在《清》卷裏為兩個方面。首先是「事」的真實性，如畫家所表現的一系列社會弊病不是杜撰的，而是具體存在於北宋社會的諸多事實，有許多社會弊病在當時朝臣的奏札裏也有所體現（詳見後述）。「事」的真實性反映了畫家的思致和政治態度。其二是「物」的真實性，這在於畫家筆下物象內在結構的科學性、描繪外觀的客觀性，大到舟船、橋樑、建築物，小到衣冠、編織物的真實性。「物」的真實性體現了畫家的造型技巧和筆墨新創的藝術能力，即藝術的真實性。「物」的真實性大大增強了「事」的感染力，在這裏，真實，不等於具體景物的原真性，而是經過科學概括、藝術提煉後的，真實且完整。在此基礎上，畫家還必須以儒家積極

人世的精神和客觀求實的態度，表達對現實生活中此類事物的是非判斷，乃至嚴肅地批判和辛辣地諷刺，而不是浮光掠影地羅列物象。

張擇端為何有這樣的政治勇氣和思想認識去面對當時的社會弊端？

二・張擇端作畫的政治環境

首先要注意的是，決不能以距離我們最近的封建社會—清代的政治狀況，來概括對歷朝封建專制社會的認識，若以清代的極度專制和文字獄背景來否定張擇端的政治勇氣，那是主觀性結論，應當把他放在北宋，特別是徽宗朝初年的政治背景下，來考察他的作畫動機。

建中靖國元年（一一○一），宋徽宗登基第一年，本想器重舊黨，屬於新黨的起居郎鄧洵武離間了徽宗與舊黨的關係，使徽宗決定於次年改元崇寧，表達他轉而罷黜舊黨、崇尚熙寧新法的意願。崇寧年間（一一○二—一一○六），基本上奠定了徽宗的統治方略。首先，他任用蔡京為相，接受蔡京提出的靡費國庫、坐享天下之計；其二，在崇寧元年，他命太監童貫在蘇、杭設製造局，為內廷監製高檔工藝品。不久，物價開始高漲。三年，蔡京鑄當十錢（大錢），四年，敕勳在蘇州設應奉局，向朝廷漕運花石綱……這一切，在《清》卷中直接或間接地反映了那個時代留下的深刻烙印，成為繪製於那個時代的確鑿證據。畫家敢於揭示導致國家存亡的社會危機、同情底層百姓、

批判社會弊病，這種政治勇氣來自於北宋特殊的政治背景即台諫制度。當時與創作《清》卷相關的政治社會背景包括兩個方面：其一是北宋較為開放的諫言環境，畫中所表現的社會問題與北宋朝官的諫言以及皇帝詔令的內容基本形成了對應關係；其二是北宋後期的諫言流行着諷刺、黑色幽默和激烈的表達形式，這對《清》卷的構思形成了一定的影響。

一 北宋台諫制度的確立

北宋朝政從立國之始對諫者就採取比較寬容的態度，這來自於宋太祖「文德致治」的基本國策。九六〇年，後周歸德軍節度使趙匡胤以陳橋兵變、黃袍加身獲得帝位，是為宋太祖；建隆三年（九六二），他又以「杯酒釋兵權」強化中央集權制。宋太祖的兩次不流血的政治成功，更加堅信了他「儒家教化」「重文抑武」「以文制武」的治國理念。後世諸帝對周邊少數民族鐵騎的襲擾大多也採取懷柔和贖買的策略，這在客觀上創造了一個「與民休息」的短期社會環境，國家處在暫時穩定的狀態，社會經濟特別是手工業和商業貿易得到了持續性的發展，開封、洛陽、臨安等商業大都市的繁榮，給文人士大夫和各種藝人提供了施展才藝和享受藝術的巨大空間。

宋太祖詔令不得殺戮士大夫及上書言事人，他建立和完善台諫制度和科舉制度，御史和諫官各自為政，御史彈劾百官，諫官諫言皇帝，這是中國歷史上形成文官政治的重要標誌。台諫在規諫皇帝、監察執行、參與朝政等方面起到了一定的作用，激勵了後世諸朝文人不斷上書諫言。只要諫言中避免謗詞和不敬之語，即便不合聖上之意，可免言者之罪。徽宗在繼位之初，多少還維

持了一些允許士大夫言事諫上的傳統，而北宋文人士大夫上朝言事的傳統無疑給了張擇端作畫言事的勇氣。

二 諫言內容

自宋真宗起，北宋政治開始偏離了正常的發展軌道，宗教也從佛道並重漸漸蛻變為尊崇妖道，甚至以此作為拯國之術，國家機器被嚴重扭曲，社會管理失控，民沸四起，軍心渙散。北宋朝官在中後期的諫言主要來自兩個方面，中期主要是圍繞着當時的變法與反變法鋪開的，晚期主要是集中於徽宗的靡費與失政，如採運花石綱、重建延福宮、新建艮岳等，這些已經遠遠超越了社會負荷，北宋民眾為社會創造出的巨大經濟財富卻被北宋中後期的冗官、冗兵和冗費消耗始盡。中期所出現的社會問題基本沒有得到緩解，晚期又增加了一系列更嚴重的失政問題，可謂積重難返。特別是當面臨女真鐵騎覬覦之時，江山日益危急，朝野文人心中的憂患之情憤然而起，甚至相繼直接諫言趙佶即位的合理性和徽宗傳位的合法性等問題5。

值得注意的是，朝臣們上訴的一些社會問題，在《清》卷裏幾乎都可以找到：如城市防衛、衣冠風俗、商貿侵街、橋樑安全、官宦出行、私運漕糧、消防隱患、重稅矛盾問題、生態保護等問題。

城市防衛問題。是否修城，是北宋中後期朝中經常議政的話題，元祐四年（一〇八九），秘書省

正字范祖禹上奏反對靡費擴修京師城濠，要求縮減工程，減輕百姓負擔，他認為修城不如修德[6]。是年，因朝廷裁減在京禁軍，戶部尚書王存不忍見到軍營淪為廢墟，上奏恢復元祐年間被廢止的保甲制度，重編京師防衛編製[7]。樊瀕在宣和三年（一一二一）奏曰：「比年以來，內城頹缺弗備，行人躝其顛，流潦穿其下，屢閱歲時，未聞有修治之詔，則啟閉雖嚴，啟能周於內外，得不為國輊憂？」[8]這段土牆在《清》卷中幾乎快變成土坡了，全城看不到任何防衛系統和像樣的軍卒，可見直到北宋末年還未改觀。

衣冠風俗問題。北宋統一了大半個中國，政令、軍令得到統一後，朝臣們最關注的就是要正風俗。司馬光在《上仁宗論謹習》中提出：「竊以國家之治亂本於禮，而風俗之善惡繫於習。」[9]當時出現了「有服古衣冠於今之世，則駭於州里矣」[10]的現象，建議規範當朝各類服裝。彭汝礪上奏《上神宗論以質厚德禮示人回天下之俗》，意即「觀四方之人，其語言態度，短長巧拙，必問京師如何，不同，則以為鄙焉；凡京師之物，其衣服器用，淺深闊狹，必問宮中如何，不同，則以為野焉。」[11]蘇轍《上哲宗論帝王之治必先正風俗》曰：「帝王之治，必先正風俗，中人以下皆自勉以為善；風俗一敗，中人以下皆自棄而為惡。」[12]游酢《上徽宗論士氣不振節義不立》談到「士氣不振，節義不立。眾志相扇，懼成風俗」，請求徽宗「留神採聽，或下詔丁寧以訓飭之，或因事獎進以激勵之，則士風可革。」[13]因此，畫家十分注意在《清》卷中表現各色人等衣冠服飾的規矩問題和職業化趨向。由於日益尖銳的貧富差異，畫中百姓衣衫襤褸，特別是官宦、走卒軍容不整，還有公職人員反戴襆頭，最明顯的是拱橋上的騎馬武將皆歪戴襆頭，還有軍卒坐臥於地，街肆上男女勾肩搭背，等等圖8-2，如此這般，風俗何正？

商貿侵街問題。開封城的侵街現象是一個嚴重的歷史問題，司馬光說，早在五代後周時期的

「大梁城中，民侵街衢為舍，通大車者蓋寡。」14咸平五年（一〇〇二），右侍禁閤門祇候謝德權奉詔

先撤侵街的貴要、外戚舍第，他們不從，「群議紛然」，宋真宗詔令停止，「德權面請曰：『今沮事

者皆權豪輩，各屋室僦資耳，非有它也。臣死不敢奉詔。』上不得已，從之。」15百姓佔不了官

街就佔橋樑，構成更嚴重的社會問題。仁宗天聖三年（一〇二五）正月，巡護惠民河田承說奏：「河

橋上多是開舖販鬻，妨礙會置及人馬車乘往來，兼損壞橋道，望令禁止，違者重寘其罪。」詔：

「在京諸河橋上不得令百姓搭蓋舖佔欄，有妨車馬過往。」16景祐元年（一〇三四），仁宗下詔在京

師鬧市街道立木椿為界，任何人不得逾越。然而法不責眾，侵街者得隴望蜀，最後在景祐年間

（一〇三四—一〇三八）以默許告終。《宋刑統》卷二六《九律‧營造舍宅車服違令門》雖然對侵街者

重懲到杖七十，侵街事件在短期內受到過制，但侵街現象持續了整個北宋，且愈演愈烈，貴要、

外戚侵街用地建房是為了開設高檔邸店，其中的經濟利益可想而知，使得朝廷難以下手。

橋樑安全問題。船橋相撞一直是開封百姓的心頭大患，真宗朝兵部郎中楊侃曾曰：「三月南

河之壅市，何飛樑之新遷，患橫舟之觸柱。」17內殿承制魏化基建議採用飛虹樣式的拱橋：「汴水

悍激，多因橋柱壞舟，遂獻此橋木式，編木為之，釘貫其中。詔化基與八作司營造。」18當時由

於建此橋造價太高，天禧元年（一〇一七）正月，「罷修汴河無腳橋」19，但為幾十年後建造拱橋奠

定了論證基礎。畫家在圖中揭示，由於社會管理上的問題，即便建起了無腳橋，也不能避免船橋

相撞的事故，橋船的安全問題依舊高懸於開封。

圖 8-2 軍容不整、衣冠不正的情景。

圖 8-1a、圖 8-1b、圖 8-1c

春季禁獵問題。早在建隆二年（九六一），宋太祖就有關於春季禁獵的詔令：「令民二月至九月

無得採捕蟲魚，彈射飛鳥，有司歲申明之。」20又：「上封者言：『京城殺禽鳥水族以供食饌，其

數甚廣，有傷生理，望賜條約。』上曰：『如聞內庭及皇親諸縣市此物者尤眾，可令入內，內侍

省、內東門司嚴加約束，庶乎自內形外，使民知禁也。』」21畫中出行踏青的官家隊伍，回城時公

然挑着獵物，依然故我圖8.3。宋代的禁獵制度十分嚴格，今在南宋李迪的《雪中歸牧圖》軸（日本大

和文華館藏）中的隆冬大雪裏，才能見到獵雉者。

官宦出行問題。真宗在大中祥符元年（一○○八）詔曰：「自今文武百官，內廷出入，道路相

逢，一準儀制。」22要求文武官員不論是在內廷還是在路上，都要各行其道，路上相遇，各靠左

行。拱橋上的官員爭道，一方面是儀制崩塌，另一方面是侵街現象更加劇了街頭秩序的混亂。

官儲糧食問題。在北宋，只要朝廷議政涉及糧食問題時，一直有朝臣為之力諫，將此比

之為社稷興亡之事，朝廷大多納之。北宋初年，糧販子相當猖狂，正如三司所言：在景德三

年（一○○六），這些「富商大賈，自江淮賤市秔稻，轉至京師，坐邀厚利，請官糴十之三。不

許。」23右知客押衙永城陳從信稟報趙光義：「今市中米貴，官乃定價斗錢七十，商賈聞之，以其

不獲利，無敢載至京師者，雖富人儲物，亦隱匿不糶，是以米益貴，而貧民將憂其餒殍也。」24

早在景祐二年（一○三五），御史中丞杜衍就敏銳地發現「今豪民富家乘時濺收，拙業之人旋致罄竭。

及穡事不興，小有水旱，則稽貨不出，須其翔踴以謀厚利，農民貴糴才充口腹，往復受弊，無復

窮已」，於是作《上仁宗乞詳定常平制度》：「仍先乞指揮有司，將見行常平倉條貫並臣此劄子重

圖8.3 在春季抗旨出獵的官家士卒

別詳定，具為條件，務令精密經久為例，並立定逐州軍合羅額數，畫一開坐聞奏，朝廷更為裁酌
頒行。」25 官殿中侍御史裏行的錢顗在熙寧元年（一○六八）的奏本為《上神宗乞天下置社倉》：「國
之所以為國者，以有民也；民之所以為民者，以有穀也。國無九年之儲不謂之有備，家無三年之
蓄必謂之不給。有國有家者未始不先於儲蓄也。……以臣愚欲乞於天下州縣，逐鄉村各令依舊置
社倉，……伏乞指揮下諸路轉運詳酌施行。」26 時為殿中侍御史上官均在元祐五年（一○九○）上書
哲宗，要求在民居附近設立義倉，其理由是：「賊盜之多，常起於凶歲；凶歲不足，常起於無備。
備災恤患，常平、義倉之社最為良法。……臣欲乞興復義倉之法，令於村鎮有巡檢解舍處建立倉
廩，以便斂散。」27 北宋中期起，城市糧食已牢牢控制在官府手裏。畫中漕糧和私庫卻掌握在「豪
民富家」手裏，而當下的朝廷卻毫無作為。

消防問題。火災是開封城最恐怖的事件，王安石曾描述了一次開封晚上的火災的勢頭：「青
煙散入夜雲流，赤焰侵尋上瓦溝。門巷便疑能炙手，比鄰何苦卻焦頭。」28 城裏着火，皇帝都要
登高查看，熙寧七年（一○七四），曾作過《瀟湘八景》的畫家宋迪在內廷任三司判官，「迪一日遣使
煮藥，而遺火延燒計府，自午至申，焚傷殆盡。方火熾，神宗御西角樓以觀。」次日，宋迪被「奪
官勒停」29，他的上司三司使元絳被罷官。徽宗採取的最主要的消防舉措是建造了火德真君殿，
常常率眾臣跪拜，禁止有辱火德真君的語言和行為，實際的消防措施，未見一二。宋徽宗疏於消
防，所得到的報應是重和元年（一一一八）九月，「掖庭大火，自甲夜達曉，大雨如傾，火益熾，凡
燕五千餘間，後苑廣聖宮及宮人所居幾盡，焚死者甚眾。」30 可謂宋代內廷最嚴重的一起火災。

　　重稅問題。宋代採取的稅賦策略是「輕徭重賦」，其稅額遠遠超過前朝。重稅在北宋是一個既嚴重、又敏感的問題，親民官員的內心對此是十分痛苦的。一些文人只能在詩詞中對此歎息，如梅堯臣在浙江建德的《田家樂》：「誰說田家樂，春稅秋未足。」大臣們也只有在大災之年斗膽進言，像樞密副使包拯、工部侍郎胡則和蘇軾等那樣敢於向皇帝進諫減免稅賦是不多的事情。以胡則為例，當時的衢州、婺州大災，胡則要求仁宗免除百姓的身丁錢（即人頭稅），竟然被朝廷接受了。元祐八年（一○九三），蘇軾向哲宗上《乞免五穀力勝稅錢札子》，要求取消力勝錢：「法不稅五穀，使豐熟之鄉，商賈爭糶，以起太賤之價；災傷之地，舟車輻輳，以壓太貴之直。自先王以來，未之有改。而近歲法令始有五穀力勝稅錢，使商賈不行，農末皆病。」至徽宗朝，稅賦空前高漲，北宋滅亡後，在偽皇帝劉豫那裏任偽職的馮長寧、許伯通還談稅色變：「宋之季世，稅法為民大蠹。……至有田產已盡而稅籍猶在者，監錮拘囚，至於賣妻鬻子、死徙而後已。」[31] 南宋朱熹總結了宋朝的稅制：「古者刻剝之法，本朝皆備，所以有靖康之亂。」[32] 可謂一語中的。這在《清》卷中，才有了納稅者驚恐不已的畫面。

　　上述諸多問題，前朝沒有解決的如侵街、船橋、重稅、城防等問題，到了徽宗朝則愈演愈烈，以往基本解決了的如消防、儲備官糧等問題，則故態復萌。張擇端作為宮廷畫家，多少會知道一些往年以來朝臣上奏而未解決的問題，特別是徽宗朝的諸多社會問題在朝廷的反映。從圖中所呈現出的一系列社會問題與朝臣奏文的一致性來看，說明畫家的社會關注點與朝臣是一致的，也是相當準確和深刻的。他面對北宋末年社會出現的種種惡俗，作為一個受儒家入世思想薰陶出

來的宮廷畫家，會藉奉敕作畫之機，以曲諫的手法顯現出他對社會的擔當精神。可以說，張擇端目睹了北宋後期的興盛與危機，特別是朝廷的失政之處，成為他繪製該圖的生活素材。

三　諫言手段

北宋的諫言方式，越往後越激烈，參與者也越來越多，不僅有朝官諫上，而且還有雜劇家、畫家等藝術家參與諫言，這就出現了諫言形式從開始的書面文字擴展到以文學藝術形式進諫的現象，即從「文諫」發展到「畫諫」「藝諫」和「詩諫」等。隨着北宋後期社會矛盾不斷尖銳，文學藝術家更加大膽、直接地參與抨擊時政，表達民怨，其中最大的藝術特性就是增強了諷刺的藝術手段。

崇寧初，徽宗在全國範圍內對老弱孤寡者實行救濟措施，然而此舉以失敗告終，宮廷雜劇出現了「藝諫」的形式，劇作家和演員們敢於以上演雜劇的手段當面諷諫徽宗及其寵臣們的「德政」，在表現三教雜劇中就有諷詞：「死者人所不免，惟窮民無所歸，則擇空隙地為漏澤園，無以殮則與之棺，使之埋葬，恩及泉壤，其於死也如此。」說罷，總結道：「只是百姓一般受無量苦」，深刻、辛辣地諷諫了徽宗引以為「德政」的開封安濟坊等養老院，院內的種種慘狀，徽宗的恩澤只是滋潤了墳地，徽宗聽了「為之惻然長思，弗以為罪。」[33] 又如崇寧三年（一一○四），物價初漲，蔡京下令鑄三錢重的大錢，其值為十文，即「當十錢」。這使得百姓在市易中常常因無法找零而面臨尷尬。在一次宮宴上，藝人們以此為生活素材為徽宗上演了雜劇《當十錢》，劇中，一顧客喝了小

販的一碗豆漿，付了一枚「當十錢」，等着找回九個錢，小販十分抱歉：「我剛開張，沒有零錢，你多喝幾碗吧！」顧客不得不連喝了五六碗，最後鼓腹曰：「我實在喝不下去了，這不過是個『當十錢』，要是相爺再改成『當百錢』，這可怎麼得了哇！」引得滿堂哄笑，迫使徽宗當即下詔罷鑄「當十錢」[34]，改鑄小平錢。

在徽宗周圍的文人中，也屢屢寫出具有諷刺意味的詩文，即「詩諫」。如太學生鄧肅呈詩《花石綱詩十一章並序》，諷諫徽宗收羅花石綱建艮岳：「飽食官吏不深思，務求新巧日孳孳；不知均是圖中物，遷遠而近蓋其私。」[35]又有著作佐郎汪藻面對「教主道君皇帝」宋徽宗崇道求仙的行為，在《桃源行》裏諷刺道：「祖龍門外神傳壁，方士猶言仙可得。東行欲與羨門親，咫尺蓬萊滄海隔。那知平地有青雲，只屬尋常避世人。……何事區區漢天子，種桃辛苦求長年！」[36]徽宗的確信守當初的諾言，並不追究這類諷諫者，他偶爾還能聽取一點諫言，這在客觀上鼓勵和助長了北宋末的諫風。

由於宋太祖採取鼓勵文人諫言的政治措施，關注社會現實和朝廷政治是宋代畫家較為普遍的創作趨向。在北宋神宗朝，鄭俠藉用繪畫藝術抗擊王安石的變法活動[37]，首開「文諫」與「畫諫」相結合之法。宋神宗任用王安石推行新法，引起守舊派的強烈不滿。熙寧六年（一○七三）七月至次年三月，天大旱，顆粒無收，而推行新法的地方官，繼續橫徵暴斂，使很多百姓傾家蕩產，以草根、樹皮充飢。屬於舊黨的安上門監守、光州司法參軍鄭俠差遣畫工李榮作《流民圖》，奏報給宋神宗，以此來證明王安石變法之弊，要求廢止新法。神宗見到《流民圖》中百姓的凍餓情景，心

中震撼不已，不得不廢除了一些新法。後來，新黨派呂惠卿、鄧綰等人向神宗陳述實情，神宗繼續變法，鄭俠被貶至英州。

作為畫家，是不便於公開捲入朝廷黨爭的，只能在暗中藉繪畫有所寄寓。如北宋畫家湯子升作《鑄鑑圖》，《宣和畫譜》深感此圖的畫外寓意：「至理所寓，妙與造化相參，非徒為丹青而已者。」[38] 又如哲宗朝（一作英宗朝）駙馬都尉張敦禮，他的《陳元達鎖諫圖》被湯垕在江南見到，稱之為「其忠義之氣突出縑素」[39]，成為被宋代畫家們反覆表現的忠臣題材。元代湯垕就勸誡類的繪畫發出切身感受：「畫之為藝雖小，至於使人鑒惡勸善，聾人視聽，為補豈可儕於眾工哉！」[40] 張敦禮還曾作《阮孚臘屐圖》[41] 等，流傳到大都（今北京），這些均被元代湯垕記錄在《畫鑒》裏[42]。

張擇端客觀展現了北宋開封城興旺發達的社會生活，同時也揭示了一些基本的社會問題，特別是以造型語言諷刺了貪飲、懶惰的官軍和文官武將爭道的醜態以及卷尾出現專治酒傷的診所等，曲諫比直諫更為深刻、更具有內力，藝諫比文諫更生動、更具有感染力。《清》卷中的諷諫因素絕不是孤立的，是徽宗朝戲劇和文學通行的表現手法，這是當時較為寬鬆的政治環境所默認的，從側面體現了北宋朝政對言路的開放程度。

在偏安一隅的南宋，以畫諫上則愈加鮮明，如果脫離南宋政權力圖建立朝綱的歷史背景，將南宋佚名的《柳蔭群盲圖》軸（故宮博物院藏）視為瞎子打架，將宋代佚名《陳元達鎖諫圖》卷（明代摹本，美國華盛頓弗利爾美術館藏）、南宋佚名《折檻圖》軸（台北故宮博物院藏）、南宋佚名《卻坐圖》軸（台北故

繪畫是北宋徽宗朝「畫諫」之風在南宋的繼續和發展。

宮博物院藏）等單純地視為漢代歷史故事，則會大大減損今人對這些古畫的認識深度。事實上，這類

四　北宋文人的憂患意識

憂患意識最先是原始人類在自然界的生存危機來臨之前的一種自覺的防範思想，在古代社

會，擴展到理性地警覺到個人命運乃至國家存亡的問題。表現憂患意識是農耕文明的具體體現，

是歷代有覺悟文人的寫作主題，如戰國屈原的《離騷》、西漢司馬遷的《史記》等。在北宋，面臨

着從北方到西南遊牧民族的環形包圍圈的襲擾，特別是遼金強敵的先後逼近，維護農耕文明特別

是民族存亡的問題，已遠遠超出了個人的榮辱。繼唐代韓愈、柳宗元之後，歐陽修、蘇軾、王安

石等政治家、文學家發起了北宋的古文運動，他們越過黨派、延續到弟子輩，繼承唐代韓愈「文

道合一」「文以載道」的文學思想，在思想上和創作題材上深受唐代杜甫的思想影響，關注社會下

層、關注社會矛盾，杜甫的一句「國破山河在，城春草木深；感時花濺淚，恨別鳥驚心」，讓北宋

的文人雅士們「見之而泣，聞之而悲，時則可知也。」[43]杜甫老到、凝重、苦澀的詩風，薰染出一

代代憂國憂民的詩人，恰如美國學者姜斐德女士所言：「歐陽修及其追隨者們確信在他們發現杜

甫之前，這位偉大的詩人被忽視了。」[44]與前朝不同的是，五代士人大多悲戚的是個人的前途和命

運，元代文人如趙孟頫、倪瓚等亦是如此。宋人的憂患意識強調的是建立在民族基礎上對社會、

國運、民眾的牽掛和祈盼，講求的是「不以物喜，不以己悲」。「唐宋八大家」中北宋文人們的憂

患文學極大地影響了朝野，大大削弱了宋初宮中西昆派的影響，楊億、劉筠等專以華詞麗藻歌功

頌德的西崑體只流行於內廷，在繪畫上，與西崑體藝術格調相類似的是徽宗主持的工筆花鳥畫《宣和睿覽冊》，主要流行於宮內。

因此，針砭社會現實，關注國事民生，成為北宋文學界討論的核心問題，怨詩憤文恰似野藤長蔓，佈滿朝野，又如海潮，一浪高過一浪，文學史上表現憂患意識的名篇佳句大多出現在宋朝，北宋的大半部文學史籠罩在憂患的氣氛之中，這是歷史的必然。

最著名的是范仲淹的名篇《岳陽樓記》，其中「先天下之憂而憂，後天下之樂而樂」等名句催發了文人心中的憂患之樹。歐陽修繼承范公的憂患意識，在《五代史·伶官傳序》中以後唐莊宗李存勗之興亡為例，提出「憂勞可以興國，逸豫可以亡身」的治國思想。在《食糟民》裏把「釜無糜粥度冬春」的困民與「日飲官酒誠可樂」的貪官進行了鮮明的對比，激發人們對社會不公的憤懣之情。王安石在《河北民》中哀道：「悲愁白日天地昏，路旁過者無顏色。」正是因為他目睹了種種社會弊病，才激發了他的變法之志。蘇舜欽的一首《慶州敗》，道出了敗亡的根本原因是朝廷用人失當和軍隊腐敗，最後發出的哀歎是「地機不見欲僥勝，羞辱中國堪傷悲！」他的詩作《吳越大旱》《城南感懷呈永叔》等揭示了百姓「當路橫屍」的最後命運。特別是梅堯臣以杜甫的情感苦吟出《汝墳貧女》，泣訴了貧女一家的悲慘命運，他的《陶者》對比了當時十分尖銳的貧富現象：「陶盡門前土，屋上無片瓦。十指不沾泥，鱗鱗居大廈。」蘇軾有名句「人生識字憂患始」，多次抨擊當時沉重的稅賦，他在《策略第一》中要求皇帝不要被當下表面繁華的社會所迷惑：「天下有治平之名，而無治平之實；有可憂之勢，而無可憂之形。」他還有大量的詩篇，如《吳中歸田

歡》《湯村開運鹽河雨中督役》等，均哀歎百姓艱辛無比的生活景象。其弟子張耒在《送秦觀從蘇杭州為學序》中提出文章應「發大議，定大策，開人之所難惑，內足以正君，外可以訓民。」宋代文人憂患意識的高度和深度都達到了歷史上的空前，他們將憂國憂民的思想充分體現在諫言和奏本裏，使之更具有感染力，杜甫和北宋文人們悲情詩歌沉厚、抑鬱、憤懣的藝術情懷，必然會影響到張擇端的創作思緒、思路和思想。

北宋後期的朝野，憂患意識愈加瀰漫。文人士大夫目睹着范仲淹的「慶曆新政」和王安石變法相繼失敗、舊黨被廢黜，而童貫、蔡京、朱勔等「京師六賊」卻頗得徽宗的寵愛，貧富對立的現象和亡國危機日益凸現，一種怨憤的情緒蔓延全社會，形成了百姓仇官、清官仇貪的憤懣之情。在浸透了杜甫現實主義思想的北宋文壇中，張擇端決不會熟視無睹。

以張擇端簡樸清俊的繪畫風格為依據，他所受到的影響決非西崑體的審美思想，關注國家社稷的他，其風格路線顯然是受到「唐宋八大家」中北宋諸家清俊文風的影響，特別是他們憂患天下的創作氛圍，浸潤在儒家思想中的張擇端必定會受到深深的精神觸動和藝術感染，張擇端畫中對眾多百姓的哀憐和對腐敗社會的揭露，與杜甫的詩歌相比，可謂有異曲同工之妙。

三・《清》卷的緣起和徽宗的態度

在宋太祖「文治」思想的影響下，北宋相繼建立和健全了一整套文化藝術機構，如宋太宗在雍熙元年（九八四）設立了翰林圖畫院，建秘閣藏圖文、典籍，北宋政府編纂了一系列大型類書如《太平廣記》《太平御覽》《文苑英華》等，至北宋末的徽宗朝，進一步完善了宮廷藝術機構的設置和管理。

徽宗圖8.4一方面實行文化專制，另一方面則大力培植文化藝術人才。他在崇寧年間興辦了書、畫、算、醫四科，時稱「四學」，其畫學是為培養報考翰林圖畫院的人才，相當於皇家學校。徽宗直接諭旨翰林圖畫院的招考事宜，他常以詩句為題招考取士，許多畫題與風俗有關，要求學子們曲盡其意、遐想無限。考題如「野水無人渡，孤舟盡日橫」之句，唯山水畫家、度支員外郎宋迪姪宋子房構思不凡，他畫一渡工臥於船尾，橫一孤笛，其意在於並非船中無人，而是路無行人，更可見船工寂寞難耐。表現「竹鎖橋邊賣酒家」之句，平庸者之畫皆露出塔尖或鴟吻，獨有李唐「畫荒山滿幅，上出幡竿，以見藏意。」[45] 徽宗推動了宮廷畫家提高文學修養、工於巧思的創作風氣，他排斥的是那種平鋪直敍、圖解式的繪畫構思。

《清》卷的功力和筆韻恰恰是徽宗肯定的繪畫類型：「筆意簡全，不模仿古人而盡物之情態形色，俱若自然，意高韻古為上。」[46]《清》卷在構思上還有許多值得徽宗稱道的「藏意」，如卷首畫送炭馱隊，暗示乍暖還寒的氣候；又如不直接畫上墳祭祀的人物，而畫踏青的人群和街上出售

圖8.4 （宋）佚名《宋徽宗像》軸

的紙馬,寓示清明節的到來;畫中大量的私家糧船的湧入,暗喻官糧危機即將到來;再如駱駝隊穿城而過,畫家將中間的幾隻駱駝藏在城門裏,顯得駝隊長而不冗;還有那結尾的「三問」,其中隱含着深重的憂患之思……張擇端不厭其煩地展現街頭巷尾的各種生活細節,而徽宗少時就喜好混跡於市,尋找稀罕之物,這在客觀上也滿足了徽宗的獵奇心理。徽宗為該圖書寫題籤,這在當時是頗為罕見的,可以肯定的是,宋徽宗在「情態形色」和「意韻」等形式方面賞愛《清》卷,張擇端的寫實技能更符合徽宗的審美規定。

宋徽宗是一個充滿了宗教熱情的君王,尤其是對道教的崇信程度超出了前朝,將其視為護國之道。但是,張擇端在圖中沒有表現出對宗教的熱情,更沒有絲毫的道教氣息,甚至沒有畫一座道觀,只是客觀地描繪了幾個和尚和道士以及在邊角處一個冷清的寺院,這些是徽宗所不樂見的。看看宋徽宗雅好的繪畫主題,就不難得知此處他不喜歡《清》卷的原由。徽宗注重繪畫「粉飾大化,文明天下,亦所以觀眾目,協和氣焉」[47]的政治功用,「繪事之妙,多寓興於此,與詩人相表裏焉。」[48]恰如鄧椿所云:「諸福之物,可致之祥。」[49]徽宗十分注重畫中要有寓意和內涵,在他的御畫、御題畫裏均含有鮮明的祥瑞主題,如他的《瑞鶴圖》卷(故宮博物院藏)表現了龍形湖石上長出的瑞草等諸多吉兆,這些屬於祥瑞的繪畫以十五頁為一冊,累計千冊,集成共一萬五千頁的《宣和睿覽冊》。宣和六年(一一二四),宋徽宗曾詔令任春官的白時中「編類天下所奏祥瑞,其有非文字所能盡者,圖繪以進」,時中進《政和瑞應記》及《讚》。[51]徽宗對自己的藝術要求和對宮廷畫家的引導,必然會影響到他對《清》卷的態度。

隻丹頂鶴[50]、《祥龍石圖》卷(故宮博物院藏)描繪了端門上空出現了二十彩圖3-9

在構思、立意方面，《清》卷完全符合徽宗的審美體系，使這位皇帝一眼就能看懂、讀透《清》卷的隱憂之心和曲諫之意，但他決不會欣賞畫中描繪的諸多失政內容，這將妨礙他實現豐亨豫大、坐享天下的理想，圖中沒有任何祥瑞之物或吉祥寓意，盡是不祥之兆，大觸霉頭，其筆墨基調缺乏明亮之感，因而他不久就將此圖賞賜給了向太后的弟弟向宗回。鑒於徽宗為《清》卷書寫了題籤，故張擇端並不會因該圖受到內廷的責難。

不少學者提出一個疑問：兩件被《向氏評論圖畫記》視為「神品」的佳作為何不被《宣和畫譜》著錄？明代陸完在《清》卷跋文裏早就下了結論，認為張擇端是因受蘇、黃的牽累，為蔡京所忌恨，而被剔出了《宣和畫譜》。這個說法並不為今人所接受，不過，陸完注意聯繫當時的歷史背景還是很可貴的。其實原因很簡單，其一：徽宗在宣和年間編撰《宣和畫譜》之前就將《清》卷賞出宮外，更重要的主觀原因就是《宣和畫譜》不滿於北宋中後期界畫的藝術水準，據《宣和畫譜》所載錄的畫家來看，很少收錄宣和年間的畫家，特別是對擅畫宮室的畫家，要求更高，因為「畫學之業，曰佛道，曰人物，曰山水，曰鳥獸，曰花竹，曰屋木」[52]，界畫被置於「畫學」之末。其二：宋徽宗不看重宋初郭忠恕以後界畫家的才藝。《宣和畫譜》卷八專有《宮室敘論》，感歎圖繪宮室之難，在於要在規矩之中表現出神韻：「畫者取此而備之形容，豈徒為是台榭戶牖之壯觀者哉？雖一點一筆，必求諸繩矩，比他畫為難工……」[53] 歷數晉代至宋朝長於界畫者，五代唯有衛賢，宋朝只有郭忠恕，故將郭忠恕列為「高古者」，「後之作者，如王瓘、燕文貴、王士元等輩，故可以皂隸處，因不載之譜。」[54] 因此，《宣和畫譜》不可能著錄遠遠晚於王士元的張擇端，更不會提到《清》卷，這也許是張擇端的聲名被埋沒的原因之一。

　　宋徽宗每遇佳作，都要在宮中展示宣揚一番，徽宗決不會公開褒揚此作所繪製的一系列不祥事物。否則，鄧椿祖父鄧洵武（一〇五一—一一二九）不會不知，他與張擇端同朝，政和年間（一一一一—一一一八）知樞密院。鄧椿的《畫繼》，上承北宋郭若虛的《圖畫見聞誌》，後人評價為「以當代之人，記當代之藝」，「以家事聞見，綴成此書」[55] 專事記述自北宋熙寧七年（一〇七四）到南宋乾道三年（一一六七）間的畫家和繪事活動，其中專設有《屋木舟車》一節，毫無張擇端的音訊。鄧椿在北宋末尚還年少，其祖父不言《清》卷，鄧椿對張氏的生平行狀更不會有所了解。

　　就《清》卷而言，從構思、構圖到起稿、定稿，再到最後完成，如果進程順利的話，僅完成正稿就需要大半年的時間，張擇端作為翰林圖畫院的御用畫家，須時刻聽候聖旨，不可能有這麼多自由支配的繪畫時間。有史為證：京師人戴琬在政和至宣和年間（一一一一—一一二五）供奉於翰林圖畫院時，求其畫者甚眾，徽宗聞之，「封其臂不令私畫，故傳世者鮮。」[56] 徽宗詔令御用畫家按御題作畫，文獻中多有記載。因此，除了徽宗的詔令之外，尤其是如此耗時費力的長篇巨製《清》卷及其姊妹篇《西湖爭標圖》卷，張擇端不會是受他人之囑而繪。

　　當今看《清》卷，覺得很有欣賞價值，那是因為距離產生了藝術的美感，其實畫中有許多景象在當時是沒有審美特性的。如果當下某位畫家按照《清》卷的構思去集中表現社會上的負面場景，如畫一輛轎車因剎車失靈撞到集市裏去了，又一輛雙層公共汽車即將撞上限高的立交橋，消防車變成了售貨車，消防站改成了酒吧，滿街都是佔道經營，造成交通堵塞、險象環生的局面，而公職人員卻個個擅離職守，國門洞開，糧食安全出現問題……那麼儘管畫中的街肆豪華、商貿

繁榮，但有誰會欣賞它呢？所以張擇端畫完《清》卷後呈給宋徽宗，宋徽宗不可能讀不懂其中之意，更不可能喜歡畫中的表現內容。除了徽宗之外，古代還有一些人看破了《清》卷的畫意，如在卷後題跋的元代李祁、明代邵寶等（見後文詳述）。

美國學者謝柏軻在論及大船與拱橋的險情時也認為：「如此情勢……實屬不祥之兆。若此畫進呈於多疑且迷信的宋徽宗，很難相信他會感知不到畫面中的負面因素，這預示着社稷將傾的悲劇。」[57]曹星原女士從另一個角度強烈地感到，如果「對《清明上河圖》的理解僅僅局限於認為是對清明盛世的謳歌，顯然太直白膚淺。」[58]在她的《同舟共濟——〈清明上河圖〉與北宋社會的衝突妥協》裏挖掘出創作這件作品背後的政治原因是與神宗朝王安石變法有關。

張擇端充滿了善意，以曲諫的方式作畫向徽宗告誡種種社會危機和國家隱患，以求及時挽回敗政。遺憾的是，徽宗已經深深地陷入了蔡京、童貫給他設計的「豐亨豫大」的物質享受和虛幻的道教生活之中，因而這位講求精繪祥瑞和吉兆的皇帝畫家對該圖的思想內涵是不會感興趣的，對徽宗來說，反差極大的《清》卷真可謂是一幀「盛世危圖」，他不可能從中獲得教益，只在卷首題籤後將該圖賞賜給外戚向家，他又錯過了歷史給予他的一次機會。

四·《清》卷「神品」之由來

徽宗沒有賞愛《清》卷，但被外戚向宗回視為至寶。《清》卷與《西湖爭標圖》卷被《向氏評論圖畫記》一併冠以「神品」，那麼，「神品」在北宋的品位如何？

古代繪畫品評始於南齊，美術批評家謝赫受到北魏九品中正官制的影響，在《古畫品錄》裏開始以上、中、下定畫家的品位。南宋鄧椿《畫繼》分析道：「自昔鑒賞家分品有三：曰神、曰妙、曰能，獨唐朱景真（玄）撰《唐賢畫錄》，三品之外，更增逸品。其後黃休復作《益州名畫記》，乃以逸為先，而神妙能次之。……至徽宗皇帝專尚法度，乃以神逸妙能為次。」59 這就是說，盛唐張懷瓘開始以「神妙能」三品論繪畫之高下，唐末朱景玄在此基礎上增加了末位「逸品」，北初黃休復將「逸品」置於首位：所謂「畫之逸格，最難其儔。拙規矩於方圓，鄙精研於彩繪。筆簡形具，得之自然。莫可楷模，出於意表。故目之曰『逸格』爾。」60 在他看來，逸格是文人逸士所為，學不可得。而「大凡畫藝，應物象形，其天機迥高，思於神合；創意立體，妙合化權。非謂開櫥已走61，拔壁而飛62。故目之曰『神格』爾。」63 在黃氏的眼裏，只有唐末孫位一人達到逸品，神品也只有唐末趙公佑、范瓊二人獲得。「神品」在黃休復那裏位居「逸品」之後，但宋徽宗專尚法度，以神品居於首位。《清》卷和《西湖爭標圖》卷被定為「神品」，體現了向氏的審美標準受到了徽宗的影響。

北宋的台諫制度促使文人們懷着日益深重的憂患意識以各種不同的文藝形式如詩諫、劇諫、

畫諫等紛紛陳辭除弊，他們所表述的諫言內容與《清》卷表現的諸多社會弊病多有重疊，這就是產生《清》卷的政治環境和《清》卷緣起的內在原因。張擇端拋棄了描繪清明節開封城眾多繁勝之景，將主要焦點聚集在表現諸多的社會敗象上。張擇端關注國家安危的政治態度、崇儒遠佛道的宗教心理和遠離娛樂的思想特性以及悲天憫人的憂患意識和現實主義的創作態度、交織成創作《清》卷的動力。這件在北宋翰林圖畫院獲得最高稱譽的「神品」之作，的確得到徽宗的藝術肯定，但是徽宗不願意看到畫中一個個如同讖語般的告誡，只得轉贈外戚。

1 出自金代張著在《清》卷後的跋文。

2 通常統計為550餘人，日本黑田日出男在《解讀繪畫史料的《清明上河圖》》(刊於前揭《《清明上河圖》新論》，頁305)中統計為773人，2007年《清》卷在香港藝術博物館展出時，被清點出814人，見《國之重寶—故宮博物院藏晉唐宋元書畫展》，頁270，香港：香港藝術館2007年版。筆者統計為810餘人，考慮到畫中多處的遮擋原因，尾數略有模糊。

3 北宋詞人柳永（約987-約1053）去世後，文人、伎女們在清明節攜帶酒食到柳永墓前憑弔，故稱弔柳會。

4 前揭（南宋）孟元老《東京夢華錄》卷七《清明節》，頁67。

5 元符三年（1100），尚書左僕射章惇極力阻撓端王趙佶即位，先建議間王繼位、後提及申王繼位。次年即位的趙佶即宋徽宗。當宋徽宗欲傳位給其四子趙楷時，受到大臣們的激烈反對，最終是長子趙桓繼位，是為欽宗。詳見本書（九）。

6 事見（北宋）范祖禹《范太史集》卷一五《論城壕》，前揭《景印文淵閣四庫全書》，第1100冊，頁211。

7 前揭（南宋）趙汝愚編《宋朝諸臣奏議》卷一百二十四，王存《上哲宗乞依舊教畿內保甲》，頁1376。

8 前揭（清）徐松輯《宋會要輯稿·方域》第一百八十七冊，頁7328。

9 （南宋）趙汝愚編《宋朝諸臣奏議》（上）卷二十四，頁235，上海：上海古籍出版社1999年版。《司馬文公集》卷二二。

10 前揭（南宋）趙汝愚編《宋朝諸臣奏議》（上）卷二十四，頁235。

11 同上，頁239。

12 同上，頁240。

13 同上，頁241。

14 （北宋）司馬光《資治通鑒》卷二九二，頁9532，北京：中華書局2011年版。

15 前揭（南宋）李燾《續資治通鑒長編》卷五十一，頁1114，真宗咸平五年二月戊辰。

16 前揭（清）徐松輯《宋會要輯稿·方域》第一百九十二冊，頁7540。

17　（北宋）楊侃《皇畿賦》，刊於（宋）呂祖謙編《宋文鑒》卷二，前揭《景印文淵閣四庫全書》，第1350冊，頁20。

18　前揭（清）徐松輯《宋會要輯稿·方域》第一百九十二冊，頁7540。

19　同上註。

20　前揭（南宋）李燾《續資治通鑒長編》卷二，建隆二年二月，頁40。

21　前揭（南宋）李燾《續資治通鑒長編》卷七十六，315，頁230。

22　前揭（南宋）李燾《續資治通鑒長編》卷六十八，大中祥符元年庚申，頁1526。

23　前揭（南宋）李燾《續資治通鑒長編》卷六三，景德三年五月戊辰，頁1403。

24　前揭（南宋）李燾《續資治通鑒長編》卷十三，開寶五年七月甲申，頁287。

25　前揭（南宋）趙汝愚《宋朝諸臣奏議》卷一百七，《上仁宗乞詳定常平制度》，頁1153。

26　前揭（南宋）趙汝愚《宋朝諸臣奏議》卷一百七，《上神宗乞天下置社倉》，頁1155。

27　前揭（南宋）趙汝愚《宋朝諸臣奏議》卷一百七，《上哲宗乞復義倉》，頁1159-1160。

28　（北宋）王安石《臨川集》卷二十七，前揭《景印文淵閣四庫全書》第1105冊，頁195。

29　（北宋）魏泰《東軒筆錄》卷五，頁53，北京：中華書局1983年版。

30　前揭《宋史》卷六十三，頁1379。

31　（南宋）李心傳《建炎以來係年要錄》卷六五，紹興三年五月乙巳引《偽齊錄》，頁1105，北京：中華書局1956年版。

32　（南宋）黎靖德《朱子語類》卷一一〇，頁2708，北京：中華書局1986年版。

33　前揭（南宋）洪邁《夷堅誌》支誌乙卷第四《優伶箴戲》，頁823。

34　事見（南宋）曾敏行《獨醒雜誌》卷九，前揭《景印文淵閣四庫全書》第1039冊，頁578-579。

35　（北宋）鄧肅《栟櫚文集》卷一，前揭《景印文淵閣四庫全書》第1133冊，頁262。

36　（清）厲鶚《宋詩紀事》卷三十六，前揭《景印文淵閣四庫全書》第1484冊，頁702。

37　有關鄭俠呈《流民圖》的研究，參見（美）曹星原《同舟共濟——〈清明上河圖〉與北宋社會的衝突妥協》，頁160-170。台北：石頭出版股份有限公司2011年版。

38　前揭北宋《宣和畫譜》卷七，頁74。

39　（元）湯垕《畫鑒》，刊於《元代書畫論》，頁379，長沙：湖南美術出版社2002年版。「陳元達鎖諫」典出《晉書·劉聰》：劉聰欲建豪華宮殿，廷尉陳元達諫阻，劉聰欲斬殺陳元達，陳元達把自己鎖在樹旁將諫言說完，禁軍無法驅趕，劉聰聽從諫。

40　前揭（元）湯垕《畫鑒》，刊於《元代書畫論》，頁379。

41　「阮孚臘屐」典出《世說新語·雅量》：東晉安東將軍阮孚和祖約都喜歡木屐，祖約是將此作為收藏財富而忙碌，他神閒氣定，在給木屐上臘，自曰：「未知一生當着幾量屐！」兩人的境界大為不同。

42　前揭（元）湯垕《畫鑒》，刊於《元代書畫論》，頁379。

43　（北宋）司馬光《續詩話》，前揭《景印文淵閣四庫全書》第1478冊，頁101。

44　姜斐德《宋代詩畫中的政治隱情》，頁42，北京：中華書局2009年版。

45　前揭（南宋）鄧椿《畫繼》卷一，頁3。

46　（南宋）趙彥衛《雲麓漫鈔》卷二，頁28，北京：中華書局1996年3月第1版。

47　前揭北宋《宣和畫譜》卷十五，頁163。

48　前揭北宋《宣和畫譜》卷十五，頁163。

49　前揭（南宋）鄧椿《畫繼》卷一，頁2。

50 是時，徽宗有皇子二十。

51 前揭《宋史》卷三七一，頁11517。曹星原女士曾引此文以證實徽宗雅好繪有祥兆之圖，前揭《同舟共濟——〈清明上河圖〉與北宋社會的衝突妥協》，頁69。

52 前揭《宋史》卷一百五十七《選舉三》，頁3688。

53 前揭北宋《宣和畫譜》卷八，頁81。

54 前揭北宋《宣和畫譜》卷八《宮室敘論》，頁81。

55 前揭（南宋）鄧椿《畫繼》，頁1，《四庫全書總目提要》。

56 前揭（元）夏文彥《圖繪寶鑒》卷三，頁88。

57 謝柏軻《一去百斜：複製、變化、及中國界畫研究中的若干基本問題》，前揭《〈清明上河圖〉新論》，頁104。

58 曹星原《同舟共濟——〈清明上河圖〉與北宋社會的衝突妥協》，頁76，台北：石頭出版股份有限公司2011年版。

59 前揭（南宋）鄧椿《畫繼》卷九《雜說·論遠》，頁69-70。

60 （北宋）黃休復《益州名畫錄·品目》，頁5，四川成都：四川人民出版社1982年版。

61 典出（唐）房玄齡等撰《晉書》卷九十二《文苑·顧愷之傳》：東晉顧愷之將一櫥畫封好後寄放在地方軍閥桓玄處，桓玄竊走後將封題復原，顧愷之見狀云：「妙畫通靈，變化而去，如人之登仙。」

62 典出（唐）張彥遠《歷代名畫記》南梁張僧繇在金陵（今江蘇南京）安樂寺畫龍點睛後拔壁而飛的故事。

63 前揭（北宋）黃休復《益州名畫錄·品目》，頁5-6。

玖

《清》卷的早期收藏及跋文考

在宋徽宗之後，向家是《清》卷的第二位收藏者，由於向氏家族命運多舛，《清》卷在宋金戰爭中必定經歷了十分坎坷和血腥的經歷，加上它被易手三十餘次，《清》卷傳至今日，最受關注的是其最初的收藏經歷有哪些？它是否為全本？

一・《清》卷的早期收藏經歷

《清》卷最初的收藏經歷主要是特指張擇端畫畢後，在北宋和金代兩朝的遞藏歷史，其中最關鍵的問題是此作如何從北宋宮廷到了金人的手裏。

張擇端在崇寧中後期畫畢後，將《清》卷呈獻給宋徽宗，《清》卷的收藏歷史是從宋徽宗開始的，他是第一個在該卷留下印記的人，在政和年間之前，徽宗題畫名、鈐朱文雙龍方印，不久將該圖賞賜給了向家，很可能是向宗回將它著錄在《向氏圖畫評論記》裏，成為《清》卷的第二位收藏者。

對向氏家族的查證，可為《清》卷的繪製時期及早期流傳經過提供間接的證據。一〇八六年，哲宗繼位後，神宗的向皇后被尊為皇太后，她是真宗朝宰相向敏中（九四九—一〇二〇）的曾孫女，她無子，哲宗趙煦登基。當時最大的阻力是尚書左僕射章惇，他以「輕佻不可以君天下」2為由極力阻撓端王趙佶繼位，相繼提出由簡王、申王繼位，被向太后逐一駁

回，她強力為趙佶登基開道。一一○一年，即徽宗繼位之年，也是向太后離世之年。徽宗針對不同人對他即位的不同態度，分別採取了恩威兩套不同的手法，藉故將章惇貶到睦州（今浙江建德），三年後，章惇死在了那裏。徽宗謚向太后為欽聖憲肅，對向皇后的兩個弟弟向宗回、向宗良也數加恩典，封為郡王。[3] 徽宗對向氏其他宗字輩沒有厚交的記錄，故推斷向氏所藏書畫中的《清》卷和《西湖爭標圖》卷均來自於徽宗的賞賜，是十分合理的。向氏兄弟過世後，按照宋以降族規正常的繼承關係，這些藏品和賬冊會悉數傳給子侄輩，向敏中家族的第四代長房長子即向子韶必然會得到藏品中的重要部分和所有賬冊的原本，其中包括《向氏評論圖畫記》（詳見附考二「北宋向氏家族考略」）。據任立輕等學者根據向氏後人的墓誌銘、神道碑和生平行狀等材料編製的《向氏家庭世系表》，可知向宗回、宗良兄弟一支十分孤細，唯宗回有一子名子章（絕後），族長子韶保管家族的賬目及著錄書《向氏評論圖畫記》乃至相關畫跡是完全可能的，也是符合傳統族規的。

特別要強調的是，包括張著在內的第一批《清》卷跋文的五位作者都是金人，金人必定是在北方得到該圖，那麼，向氏兄弟的哪一位後輩亡命棄寶於北方？

「靖康之難」時，向宗回、宗良兄弟的子、孫輩，有三個去處：其一，以向子諲為首的南方抗金一族，活動在潭州（今湖南長沙）；其二，南逃至江南求學的孫輩們；其三，以長子向子韶為首的北方抗金一族，其中包括其弟子衮、子家和子韶之孫鴻，堅守在淮寧（今河南淮陽），一一二八年，淮陽城被金人所破，向子韶等不屈被殺，其財物為金人所獲，其中必定包括《清》卷和《向氏評論圖畫記》。五十八年之後，才有金代張著等人的跋文和跋詩。

根據《清》卷題跋、鑒藏印、著錄等信息，概括《清》卷的流傳經歷和地域大約為：

張擇端（開封）→宋徽宗（宋廷）→宋向宗回、向宗良兄弟（開封）→宋向子韶（河南淮陽）→金軍…
↓ [4]
金張著題跋（金國）…→元內府→元某真定守（北京）→元陳彥廉（開封）→元楊准（大都→江西）→元
↓
周靜山（？）→明藍氏（？）→明吳氏（？）…→明朱文徵（北京）→明徐溥（？）→明李賢（北京）→明李
東陽（北京）→明陸完（北京、福建泉州）→明陸仕（吳郡）→明顧鼎臣（北京）…→明嚴嵩、嚴世蕃父子（北
京）→明廷→明馮保（北京）…→清陸費墀（北京）→清畢沅（湖廣）→清嘉慶皇帝顒琰至宣統皇帝溥儀（北
京）→遜帝溥儀（天津）→偽滿洲國皇帝溥儀（長春）…→張克威（長春）→東北文物管理委員會（哈爾濱）
→東北博物館（瀋陽）→文化部文物事業管理局（今國家文物局，北京）→故宮博物院（北京）。

二·《清》卷完整考

六十年來，關於《清》卷是否為全本，學術界、繪畫界均爭論不休，那是因為近五百年來，許多畫家在以「清明上河」為題材的長卷後補繪了「金明池奪標」的內容。明中葉蘇州一帶的畫家普遍認為《清》卷缺失的部分是表現金明池奪標的內容，由此，明代「蘇州片」中的《清》卷就出現了大量的「補全本」，一直影響到清代民間畫家乃至宮廷畫家在《清》卷後接繪「金明池奪標」的內容。

一　《清》卷畫幅完整考

學界對《清》卷畫幅的完整性一直尚有懷疑。有的認為《清》卷後面還有內容，依據是卷尾結束得比較唐突。其實不然，從整個佈局來看，全卷人物活動的高潮在虹橋上下，虹橋的位置接近畫面的二分之一處，基本上符合手卷畫的中心位置。進城後的畫面氣氛漸趨平穩，畫家在喧鬧中收場是十分自然的構思結果。也有學者認為《清》卷尾部樹木的線條被切斷，加上該卷拖尾明代李東陽的跋文言及「畫長二丈有奇」，斷定《清》卷丟失了大段畫面。

事實上，《清》卷真正缺少的是卷首的一小部分。明中期以前，手卷的前隔水都比較短，到明末，包首、前、後隔水均加長，這樣，不僅給文人墨客提供了書寫的空間，而且在客觀上也保護了畫面，以免「開門見山」、磨損卷首。如東晉顧愷之的《女史箴圖》卷的唐摹本（大英博物館藏），大約過了五百多年左右，在南宋初期，前面已經少了四分之一──三段，大概磨損了一百一十六厘米左右，只剩下後九段的三百四十九厘米。[5] 那麼，繪於十二世紀初的《清》卷在五百年後的明末，磨損一小部分是完全可能的，在明末重裱時，被裝裱師裁去破損之處也是正常的。所以說，《清》卷缺少的不是後面，而是前面磨損的部分，那麼磨損掉的會是甚麼內容呢？除了徽宗的題籤及雙龍印外，根據卷首現存的圖像和明代李東陽的跋文「自郊野以及城市，山則巍然而高，隤然而卑，窪然而空，水則澹然而平」來判斷，卷首畫的是遠山[6]、枯木、寒霧，今林木、寒霧尚在，遠山已無，估計丟失的遠山部分約在一尺以內。明末的裱畫師在卷前增加了前隔水，為手卷增加了一層保護。

筆者以為，李東陽與常人統計畫幅尺寸的方法不同，他一定是將引首長度和本幅長度以及在他之前的題跋長度合併計數了。現畫幅長五百二十八厘米，加上《清》卷當時尚存約半尺引首（內有徽宗題籤及雙龍小璽）和一尺以內的卷首，再加上在李東陽之前有近四百四厘米長的跋文，總長九百多厘米，按明代一裁尺合今三十四點一厘米，以兩丈乘算，則合六百八十二厘米，與李東陽目測的「畫長二丈有奇」，大體接近。

《清》卷曾經過數次重裱，古代畫卷被裝裱師數次切邊造成卷首、卷尾有殘缺的現象是比較多見的。[7]在卷尾出現一個村夫問道的情景，一守門人手指前方。楊新先生評述，在這裏，畫外有畫，給欣賞者留下了無限的遐想。[8]又據前文考證，作者以「三問」作為結尾，是其構思構圖精絕之處。在此，足以證明《清》卷到此結束，其後不可能有大段被裁減的內容。

根據拖尾中金元明諸家跋文都是針對《清》卷中的內容和情節有感而發的，沒有一句關於龍舟競渡的內容，那麼是否在張著題寫跋文時，《清》卷中可能存在龍舟競渡內容的後半段就已經被裁剪了？甚至有觀點明確指出被裁去的內容是「金明池奪標」的場景。這在《向氏評論圖畫記》裏已可以找到答案。

張著的跋文引《向氏評論圖畫記》云：「《西湖爭標圖》《清明上河圖》選入神品。」這裏指明張擇端有兩幅皆為「神品」的不同手卷。按邏輯關係推理，如果張擇端在《清》卷的後面還繪有「西湖爭標」內容的話，他是不可能再畫一本《西湖爭標圖》卷呈上的，如此重復，於情於理，皆

圖 9-1 傳為王振鵬的元代界畫
圖 9-1a （元）王振鵬（傳）《龍池競渡圖》卷（局部）
圖 9-1b 《龍池競渡圖》卷的跋文

需要強調的是，羅哲文、周寶珠等先生關於西湖即金明池的考證結論是可取的[9]，《西湖爭標圖》中的「西湖」不是臨安（今浙江杭州）的西湖，而是開封城西北的御苑金明池，在北宋俗稱「西池」[10]，詞人秦觀《千秋歲·水邊沙外》有「憶昔西池會，鵷鷺同飛蓋」之句，這個「西池會」就是在「元祐七年三月上巳，詔賜館閣花酒，以中浣日遊金明池、瓊林苑，又會於國夫人園。會者二十有六人。」[11]雖然沒有找到當時將金明池稱作西湖的例句，但「池」「湖」相通，其意相近。

據元代王振鵬（傳）《龍池競渡圖》卷後的跋文：「崇寧間三月三日開放金明池，出錦標與萬民同樂。」[圖9-1]可以推斷，《西湖爭標圖》卷是表現北宋崇寧年間的三月三日宋室在皇家西苑金明池舉辦龍舟競渡時的盛大場面。從畫家的構思來看，《西湖爭標圖》卷描繪的是皇家在這一天的水上遊賞活動——宮俗，《清》卷展現的是市俗百姓在清明時節的勞作活動——民俗，兩圖繪製的事情都應該發生在北宋崇寧年間清明節裏，分別是反映宮外民俗和宮內宮俗的風俗畫，其節令時間前後相接，形成一對姊妹篇，只不過前者表現的是具體地點——西湖即金明池。在此也反證了《清》卷的創作時間是在北宋崇寧年間，兩圖形成互有關聯的一對風俗畫長卷。向家在著錄時也保持着原有的並列關係，並把表現宮俗的繪畫排在表現民俗的繪畫之前，對這位外戚來說是十分自然的。

那麼，張擇端的《西湖爭標圖》卷在哪裏呢？從張著跋文中對該圖的認識來看，它一定與《清明上河圖》一樣，流落在北方金國，在張著作跋時，這一對姊妹卷還廝守一起，否則他不會同時提到這兩卷圖。在元代，至少它的傳本還流傳於北方，其圖今雖已不存，但其傳本可參考元代王

振鵬（傳）《龍舟奪標圖》卷（故宮博物院藏），圖中所繪皆係北宋後期的衣冠服飾、宮俗風物等，顯然，此圖摹寫了張擇端的《西湖爭標圖》卷，否則，來自永嘉（今浙江溫州）的王振鵬無從得知北宋崇寧年間龍舟競渡的盛況。元代與此相類似的本子有八本之多，均冠以王振鵬之名[12]，其中最著名的是王振鵬在大都任職期間，為大長公主祥哥剌吉繪製的《龍池競渡圖》卷，畫面構圖和風格基本上是大同小異。而明代蘇州片《清》卷「補全本」與元代王振鵬的傳本則大相徑庭，全然是明代補繪者憑空想象出來的，顯然，張擇端的《西湖爭標圖》沒有像《清明上河圖》那樣流傳到江南，使得江南的畫家們沒有相對統一的範本依據，便各自發揮其不同的藝術想象。

　　從《清》卷和《西湖爭標圖》卷（以傳為王振鵬之本為據）龐大的繪畫場面來看，都是在展現徽宗強調的「豐亨豫大」的主題思想。根據前文論及的兩圖共同的受畫人和前後相接的風俗畫題材，應該是相繼繪成的，由此，可以反證《清》卷是繪於崇寧年間的考證結論。由於徽宗不喜歡《清》卷的繪畫內容，也「株連」到姊妹篇《西湖爭標圖》卷，一併轉贈給了向宗回。

　　還有一說稱《清》卷是「稿本」，並說「已基本得到學術界認可」。[13]事實上，學術界並沒有就此圖是否為「稿本」展開過一定範圍的討論。筆者以為，從畫面的完整性和成熟性來看，以及徽宗書有題籤、鈐雙龍印等諸方面因素，該圖是一件正本，這是毫無疑問的。而《清》卷的稿本曾被明代書畫鑒定家吳寬記載在該卷的跋文裏：「朱公云：此圖有稿本，在張英公家，蓋其經營佈置，各極其態，信非率易所能成也。」這個「朱公」就是當時《清》卷的收藏者，明代大理寺卿朱鶴坡。

二　《清》卷跋文完整考

其實，《清》卷的畫幅本身並無大礙，大量丟失的是其後的題跋。《清》卷必定是在裝裱時，其題跋被人有意裁剪。根據《清》卷的狀況及其騎縫章，筆者推斷它至少被裝裱過四次、修復二次，在修復中難免會重裱。第一次裝裱是在徽宗朝崇寧到大觀年間，由宋朝內廷裝裱；第二次是在明代李賢（一四〇八—一四六六）的手裏；第三次是在清代畢沅、畢瀧兄弟的府第；第四次是在宮內府。第一次修復是在明末，第二次是在一九七三年故宮博物院的修復廠。頭尾兩次裝裱都是在宮裏，一般是不會出現為移花接木剪裁跋文的現象，那麼只會出現在第二、三次裝裱中。

根據《清》卷拖尾紙張的顏色、材質和跋文的順序，其拖尾曾經接過兩次紙，第一次是在北宋崇寧年末徽宗初裱時按慣例接的尾紙，使後人留下了金元八家文人的題跋；第二次是在明代李賢那裏續接尾紙，留下了明代五家文人的題跋。考察紙張的長度以及明代著錄書著錄的已佚跋文，兩次接紙均被裁剪。

查驗金代張著至元代李祁諸家跋文的接紙是由五張同類紙拼接而成，最先的裝裱者縱剖三張紙（縱八十餘厘米、橫五十餘厘米），成為六張接紙，是偶數，接裱成拖尾，現僅存五張接紙，成奇數。金元第一段五十二點五厘米，為金代張著跋文；第二段為金代張公藥全跋、酈權前半部分跋文；第三段為酈權後半部分跋文和張世積全跋；第四段為元代楊准的全跋，其中必定遺缺一整段。金元第一段五十二點五厘米，為金代張著跋文；第二段為金代張公藥全跋、酈權前半部分跋文；第三段為酈權後半部分跋文和張世積全跋；第四段為元代楊准的全跋，第二、三、四段的長度相近，均在八十厘米左右；第五段七十點八厘米，為元代劉漢、李祁全跋。

金元跋文第一段較二、三段短了二十多厘米，首枚騎縫章缺右半邊。張著跋文沖天撞地，有人認為上下的寬幅被裁去許多，懷疑這是被移過來的文字。要注意：其上部的字跡較為舒展，下部的「於」「入」等字較為局促，顯然是作者的章法問題，此係作者年輕時的原題，章法還有待於成熟圖1-1。

金元跋文的第二、三、四段是正常的長度，略有幾厘米的微差，是因為多次裝裱切邊不一致所致，基本沒有遺缺。

鑒於金元跋文的第四、五段較前均短了十多厘米，從諸家的跋文字幅來看，其字幅加上前後空間的長度不少於三十厘米，被裁去的紙不夠一家之題，因此有可能連帶一整張接紙被裁去，故在金元跋文的第四、五段之間少了一段元人的跋文圖9-2。

要注意到，金元五張接紙的騎縫章「翰林」皆出自一人，可推知此人係明代的翰林收藏家李賢，他是宣德八年（一四三三）的進士，成化元年（一四六五）進少保、華蓋殿大學士，知經筵事。說明《清》卷在李賢手裏經過了一番裝裱，第一次裁剪之事發生在李賢的手裏或在他之前。

同樣，《清》卷拖尾明代部分的接紙也出現了不正常的現象，原先的裱畫師用兩張紙縱剖成四張，明代第一段長六十厘米，為吳寬跋；第二段長一百三十三點四厘米，為李東陽第一段跋和第二段的前半部分跋，第三段長六十一點六厘米，為李東陽第二段跋的後半部分，第四段長一百零

七厘米，為陸完、馮保、如壽跋。可以推定，明代接紙橫為一百三十三點四厘米，另三張尺寸不足此數的接紙必定被裁去。

圖 9-2 《清》卷被裁去金元人跋文的位置

疑有金人跋文被裁

疑有元人跋文被裁

疑有元人跋文被裁

顯然，明代第一段在吳寬跋文之後裁去了六十餘厘米，第二段是完整的，第三段在李東陽跋文後也裁去六十餘厘米，在第四段的陸完跋文之前裁去近二十厘米，即在第三、四段之間共裁去了約八十厘米長的字幅，其上必定有跋文圖9-3。

金元和明代共有九段接紙，金元五段接紙處均有明代李賢「翰林」騎縫章，金元明接紙的所有接縫處都鈐有「畢沅祕藏」、「畢」和「畢瀧審定」的騎縫章，明代段被裁剪是在畢氏兄弟手裏或之前在重裱時完成的。

那麼，被裁去的跋文是哪幾家作者？劉淵臨[14]、戴立強[15]先後在清代卞永譽《式古堂書畫彙考》（吳興蔣氏密均樓藏本）畫卷十三「張擇端清明上河圖卷」著錄文字後的空白之處發現了二十三行書小字，依次抄寫了元代虞集、鄭元祐和明代李東陽、邵寶的題跋（見本書後北宋張擇端《清明上河圖》卷著錄中的「外錄」部分）。據戴立強先生考，虞集（一二七二—一三四八）跋文的位置不應該在金元第四、五段之間的楊准之後、劉漢之前，在楊准作跋之前四年的一三四八年，虞集已故去，此跋為贋題。筆者以為，鄭元祐的跋文內容是編造的，也是贋題，其年款為大德己亥年（一二九九），此時的鄭元祐方八歲。被裁去的應該是元代其他作者的跋文，位於金元段的第四、五段之間。

卞永譽《式古堂書畫彙考》著錄的李東陽跋文與《清》卷李氏的第二段跋文一致，為時人抄錄，因此，明代段被裁去的是邵寶的跋文，它位於第三段後半部分、第四段的前半部分，邵寶的一百九十個字正好鋪陳在八十餘厘米長的字幅的後半部，前半部分還會有他人的跋文。

疑有明人跋文被裁

《清》卷跋文遭此厄運就是在清代畢家重裱之時，有人裁去了明代邵寶的跋文，又編造了元代虞集、鄭元祐的跋文，還抄錄了明代李東陽在《清》卷題寫的的第二段跋文，將這些真贋相雜的元明跋文合為一卷，裝裱在《清》卷的偽作之後（筆者簡稱為甲種贋本），有幸的是，甲種贋本中的邵寶跋文唯被著錄在《式古堂書畫彙考》（吳興蔣氏密均樓藏本）裏。

此外，金元段中丟失的元代某家的跋文也會和明代段中吳寬後的明人跋文、編造或抄錄的明代其他跋文再與另一件《清明上河圖》卷的臨摹本合裱一卷（筆者簡稱乙種贋本），現可推斷出乙種贋本跋文的作者，唯有所謂的都穆，其餘不見著錄。

在《南濠居士文跋》卷四里有明代都穆（一四五八—一五二五）的《清》卷跋文，都穆，字元敬，號南濠居士，吳縣（今江蘇蘇州）人，官禮部郎中，他精於鑒賞，好藏金石碑刻，著有《金薤琳琅錄》數十卷。在《南濠居士文跋》卷四里錄有都穆跋「張擇端《清明上河圖》」，實為偽題：根據「都穆」跋文的語氣，其跋似乎應題寫在李東陽跋文之後、邵寶跋文之前。不過，他的跋文說到「前有徽廟標題，後有亡金諸老詩及私印若干，今皆不存」。「前有……」的確不存，「後有亡金諸老……」至今尚存，如果「都穆」真是在李東陽之後題，其所見應與李東陽基本一致，可見此跋係偽跋，作偽者誤讀了李東陽的跋文，被「安排」在乙種贋本之後，在都穆偽題之前，照例會有「李東陽」的長題，以求「連貫」，輔證贋本。

甲乙兩贋本《清明上河圖》卷後的跋文真假相雜，均作為張擇端的「真跡」流入了明清時期的

疑有明代邵寶
和其他明人跋文被裁

疑有明人跋文被裁

圖9-3 《清》卷被裁去明人跋文的位置

書畫市場，今不見存於公立博物館，如果尚存的話，有待於私家披露。

綜上所考，《清》卷卷首約一尺左右因磨損之故，連同徽宗的五字簽和朱文雙龍方印在明末以後重裝時被裁去，基本無損於畫面內容；《清》卷拖尾中有元人和明代邵寶等人的跋文遭到裁剪，與其他贗跋分別成為兩件《清》卷贗品的拖尾，變成「幫手」即偽證。

三・三朝跋文內容考釋

《清》卷後的金元明十三家的十四跋，是研究這三朝學人認知該卷的第一手文獻材料，也是這個時期藝術史學史的重要部分。長期以來，對他們書寫的跋文，多限於對金代五家跋文內容和收藏史的研究。有幸的是，遼寧省博物館書畫專家黃應烈、戴立強[16]解決了幾位金人生平事略的問題，故宮博物院單國強解決了其後元明題跋者的印章問題[17]。有關《清》卷的遞藏歷史，已有多家學者記述，恕不贅述。下文要解決的是對《清》卷後金元明三朝跋文的認知問題。在他們為《清》卷題寫跋文的近五百年間，記錄了古人認知《清》卷經歷的三個歷史階段：即從金人的基本定論到元人的認識轉折，再到明人鮮明對立的結論。

一　金人題跋的基礎作用和局限性

金代張著提供了張擇端的基本生平，後四位金人看完《清》卷後產生出的是懷古傷感之情，

均滲透在他們題寫的跋詩裏。他們確定了《清》卷的創作時間——宣和年間，肯定了繪製地點——東門內外，闡述了讀畫感受——感懷傷逝，這一直影響到今人對《清》卷的基本認識，並發展為「太平盛世觀」和「政治清明論」。18 五位金代題跋者，均沒有在北宋徽宗朝的生活經歷。他們都是漢族文人，在少數民族的統治下，表達懷古和惆悵的心情和反思徽宗亡國的原因，是他們跋詩的主要內容。

金代第一位跋文作者張著的記述幫助今人很好地認識了《清》卷，其跋文的客觀性，是今人認知張擇端及其《清》卷的部分基礎（本書第一部分「從金代張著跋文考起」已述）。

接下來的四位金代文人接二連三地對《清》卷進行解讀。據金趙秉文所言 19，張公藥、酈權和王磵等皆為友人之交，這三個人的跋詩均沒有年款，根據他們相同的跋詩格式和內容以及交遊關係，他們有可能是在一次雅集時依次題寫的，題寫的地點距舊都開封不會遠。據第三位跋詩作者酈權的卒年大約在一一九〇年、第四位王磵的卒年為金章宗泰和三年（一二〇三），他們三人的跋詩應作於一一八六年清明節之後到一一九〇年之前的三四年間。第五人張世積是此後獨自題寫的。

張著的跋文對畫卷的內容沒有作任何闡釋，問題是金代第二人張公藥的跋詩開始誤讀和降解了圖意。張公藥（生卒年不詳，主要活動於十二世紀中後期），字元石，號竹堂，滕陽（今山東滕州市）人。北宋宣和年間，其祖張孝純（？—一一四四）知太原，城被金軍所破，張孝純初不願降金，後為汴京行台左丞相。張公藥以蔭入仕，嘗為郾城（今屬河南）令，官至昌武軍節度副使。他主要活動在今河南南

部一帶，到過開封，金代元好問《中州集》卷二有傳。他連着題寫了三首七絕詩，他的一句「祇是宣和第幾年⋯⋯水門東去接隋渠」，使後人以此為據將《清》卷的繪製時間確定在徽宗朝宣和年間，所繪地域是東水門到隋渠一帶；又一句「升平風物」「好風煙」「繁華夢」，又使後人確定《清》卷的繪畫主題是表現「太平盛世」和「政治清明」中的「繁華」景象。張公藥在詩中分析了徽宗亡國的原因，他藉老子《道德經》「日中則昃，月滿則虧」的觀念，認為徽宗亡國是因「盈滿」導致皇皇開封成了堆堆「丘墟」。

張公藥的跋詩內容給《清》卷所繪製的時間、地域和主題定下了基調。其後的金人一一附和，且大都要對宋徽宗撻伐一番，這是當時文人的一種時尚評論。

金代第三人酈權（?—約一一九〇），字元輿，號坡軒居士、漳水野翁，臨漳（今屬河北）人，其父酈瓊（二一〇四—一二五三），早年曾隨宗澤抗金勤王，戰無不敗，後降金，成為金軍一員戰將，官至歸德府尹，《金史》有傳。酈瓊次子酈權，與黨懷英同師名賢劉瞻，劉瞻還是辛棄疾的老師。酈權在大定年間（一一六一—一一八九）受蔭為相州監酒稅，於明昌（一一九〇—一一九五）初召為著作郎，未幾卒。酈權仕途不顯，實為金朝一名士，他崇尚蘇東坡，常與友人「至於故宮廢苑，飽賞爛遊，更唱迭和，雅有文字之樂。」20 著有《坡軒集》，還擅長書法，金代元好問《中州集》卷四有傳。他的三首跋詩説到「東南最圜溢」，婉轉地肯定了張公藥的圖繪地點東水門説、繪製時間宣和説等。他指出徽宗亡國之由是「不念遠方民力病，都門花石日千艘」，即勞民傷財採運花石綱導致了亡國，使這位常流轉於舊京廢苑的北宋後裔「空垂涕」。

金代第四人王碉（約一一二五—一二〇三），字逸濱，號遺安先生，又號洛川，祖籍臨洛，移居開封，碉生於此。據趙秉文《遺安先生言行碣》21 載，王碉學詩於伯父震，以孝友文行稱頌於鄉里，孟宗獻、趙渢等進士皆師從其門下。明昌末，朝廷詔舉隱逸，賜王碉為同進士、授亳州鹿邑主簿。他以年老不樂仕進，授登仕郎，給正八品半俸優之，金代元好問《中州集》卷四有傳。一一九〇年之前，王碉在《清》卷拖尾題寫了兩首七絕詩，此時他正悠遊鄉里。其詩也認定《清》卷畫的是東門，且不知畫中的橋是東門外的上（土）橋還是下（土）橋。他在傷感中暗暗抨擊了蔡京、童貫之流是「奸邪」。

金代第五人張世積（生卒年不詳），博平（今屬山東聊城）人，生平不詳，史籍失載，元人楊准在《清》卷跋文中稱張世積為「亡金諸老」，他應是一位金末文士。張世積的兩首七絕跋詩受到前幾位金人的感染，更是哀鳴不止。在「滿眼而今皆瓦礫」中，他確信《清》卷所繪為「浚儀渠」「汴水東」，前者是東漢明帝永平十二年（六九）修汴渠，自浚儀（今河南開封）分浪蕩水東流至泗水，時稱浚儀渠，他完全附和了張公藥、酈權、王碉關於《清》卷所繪地段的推論。

二 元人跋文的轉折性認識

元代題跋者都不用題詩的方式，而是撰寫較長的跋文，惆悵之感漸漸退去，特別是官宦出生的題跋者如李祁等以其獨特的社會敏感開始探尋作者真正的畫意，同時關注《清》卷的收藏歷史和基本著錄，他們愈來愈接近藝術史研究的命題。

元代第一家楊准（生卒年不詳），字公平，號玉華居士，泰和（今屬江西）人，他是翰林學士吳澄的弟子，其「文章高古，為虞集、揭傒斯所推許，危素尤敬服之。」[22]元亡後，絕不出仕。《江西通誌》有傳。他於至元十一年（一三五一）得到《清》卷後，圖隨人歸贛。至正壬辰（一三五二），他在故里泰和（今屬江西）首次記錄了《清》卷的狀況：「卷前有徽廟標題」，改變了金人無視徽宗墨蹟的態度。他考證了該圖流出元宮的歷程，錄下了自己得手的經過，亦痛斥了「權奸柄國」之禍行。

楊准開始對《清》卷的畫意進行了揣摩：「吾知畫者之意，蓋將以觀當時而誇後代也。何其精能之至，而毫髮無遺恨歟。此豈一朝一夕所能就於時而思殫其伎，以傑然自異於眾史也。不然則厄者，其用心亦良苦矣。」他認為張擇端畫《清》卷的目的是要記錄當時的社會景象以傳後代，此非一蹴而就，他為此竭盡了全力。雖然楊准未能切中《清》卷之要，但開啟了後人對張擇端作畫動機的研究。

元代第二家劉漢（生卒年不詳），新喻（今江西新餘）人，從跋文看，他很可能是一位職業畫家和鑒賞家，他以楊准至交的身份到楊府賞鑒《清》卷，題寫了跋文，時年至正甲午（一三五四）。出於他的職業所限，未有新論，僅停留在讚賞《清》卷的繪畫語言：「其市橋郭徑、舟車邑屋、草樹馬牛以及於衣冠之出沒遠近，無一不臻其妙。……此希世玩也。……」

最先覺察《清》卷係非尋常之作的是元代第三家李祁。李祁（一二九一—？），字一初，號希蘧，又號危行翁，茶陵（今屬湖南）人，元統年間（一三三三—一三三五）進士，官翰林應奉，後因母老病回江南任職，開始了他的地方官生涯，改任婺源州同知，累遷江浙儒學副提舉。母故去後，歸隱永新

（今屬江西），後逢元末江南大亂，躲入雲陽山中，飽嘗世事艱辛。入明後仍不失忠元之志，拒不仕明，自號不二老人，享年七十餘，他長於行、草書，好詩文，著有《雲陽集》十卷。他的跋文題於「㳺蒙大荒落」（一三六五），時年他在靜山周氏文府，大約是在江西隱居期間。其跋文認同是圖描繪了北宋政和、宣和年間的邑屋之繁、舟車之盛、商賈之充和財貨之盈，他以一個地方官員的目光敏銳地看到了事物的反面：「蓋天下之勢，未有極而不變者，更重要的是，他以為人君為人臣者，宜以此圖與《無逸圖》並觀之。」值得注意的是，他寒心者也。然則觀是圖者，其將徒有嗟賞歆慕之意而已乎？抑將猶有憂勤惕厲之意乎？噫！後之首先提出《清》卷「猶有憂勤惕厲之意」。李祁是最早提出《清》卷與「惕厲」相關的人。考「厲」和「惕厲」，「厲」見於《左傳》：「晉侯夢大厲，被髮及地，搏膺而踊曰」[23]，「厲」即危機；「惕厲」出自《周易·乾》：「君子終日乾乾，夕惕若厲，無咎。」[24] 即君子要天天自強不息，晚上也要警惕發生危機，才會得到安寧。李祁在畫中感受到了「勤」，即百姓極度的艱辛勞作，認為應該引起憂患意識，還應警覺街頭出現的種種險象，即「厲」，這些都會造成社稷危機。

李祁將《清》卷與《無逸圖》相類比，是有其用意的。「無逸圖」源自《尚書·無逸》：「周公曰：『嗚呼！君子所其無逸。先知稼穡之艱難，乃逸則知小人之依。相小人，闕父母勤勞稼穡，厥子乃不知稼穡之艱難乃逸。』」[25] 內容係周公勸成王勿沉溺於享樂。唐開元年間（七一三—七四二），宋璟藉《尚書·無逸》篇告誡唐玄宗要勵精圖治，他抄錄了《無逸》全篇，並繪成《無逸圖》獻給唐玄宗。唐代崔植上《對穆宗疏》記述了這段歷史：「環嘗手寫《尚書·無逸》一篇，為圖以獻。明皇置之內殿，出入觀省，咸記在心，每歎古人至言，後代莫及，故任賢戒慾，心歸衝漠。開元

之末，因《無逸圖》朽壞，始以《山水圖》代之。自後既無座右箴規，又信奸臣用事，天寶之世，稍倦於勤，王道於斯缺矣。」26 此後，朝廷確定了《無逸圖》的規諫作用。如李燾《續資治通鑒長編》記載了北宋仁宗對《無逸圖》的虔敬態度：翰林侍講學士兼龍圖閣學士孫奭「講至前世亂君亡國，必反覆規諷，帝竦然聽之。嘗畫《無逸圖》以進，帝施於講讀閣。帝與太后見奭，未嘗不加禮。」27 南宋詩人李洪在《和柯山先生讀中興碑》中吟出了「鑒古評詩增感慨，無逸圖亡山水在」的尾句，則是感慨《無逸圖》的借鑒作用。後世諸朝獻《無逸圖》之事不絕於書。

李祁將《清》卷與《無逸圖》視為勸誡一類的圖畫，他至少看出了《清》卷對朝廷社稷有着特殊的警示作用，這是元人觀《清》卷的一大轉折。

三　明人跋文中的麻木與警醒

《清》卷拖尾現僅存明代五家六跋，依次為吳寬、李東陽（兩則）、陸完、馮保和如壽，此外還有被裁去的邵寶跋。由於明代中後期朝野盛行頹廢了的享樂主義，而社會矛盾不斷積累和爆發，其背景與北宋張擇端的時代頗有相像之處。故題跋作者們對《清》卷的認識越來越對立，個人的感受亦越來越鮮明。

明代第一個書寫跋文的是鑒藏家吳寬（一四三五—一五〇四），字原博，號匏庵，長洲（今江蘇蘇州）人，明憲宗成化八年（一四七二）殿試獲第一，入翰林後，一直侍奉宮中，歷修撰、左庶子，進少詹

事兼侍讀學士、吏部右侍郎，直至禮部尚書，專典誥，敕修《憲宗實錄》，為當時館閣巨手，《明史》有傳。吳寬出生於富家，久仕內廷，脫離社會，遠離民情，不會就《清》卷所涉及的社會問題有所感悟，對此，他是頗為麻木的。吳寬只是從書畫鑒藏的角度，認同《清》卷繪製於政和、宣和年間，以鑒藏家的敏感關注《清》卷的稿本問題：「朱公云：此圖有稿本，在張英公家，蓋其經營佈置，各極其態，信非率易所能成也。」這個「朱公」就是當時《清》卷的收藏者、明代大理寺卿朱文徵。

其二是明代李東陽（一四四七—一五一六），字賓之，號西涯，茶陵（今屬湖南）人，李祁五世從孫。他以戍籍居京師，天順八年（一四六四），十八歲的他登進士第，官至禮部尚書兼文淵閣大學士。他於平素關注時政得失，曾多次上疏諫言，如孝宗弘治五年（一四九二），他「條摘《孟子》七篇大意，附以時政得失，累數千言，上之。」[28] 弘治十七年（一五〇四），他上疏天津旱災，江南、浙東饑荒，稱「臣訪之道路，皆言冗食太眾，國用無經，差役頻煩，科派重疊」，而對比之下「京城土木繁興，……親王之藩，供億至二三十萬。」[29] 他在《清》卷後連書兩跋，分別書於弘治辛亥（一四九一）九月和正德乙亥（一五一五）三月二十七日，前一次題於京師某家，李東陽時任太常寺少卿兼翰林院侍講學士，在此之前三十年，李東陽曾賞閱過此圖。後一次題於自家懷麓堂西軒（很可能是大理寺卿朱文徵將畫帶到此處），他時任禮部尚書兼文淵閣大學士。李東陽在四五十年間三次觀覽、兩次題跋，足見他對《清》卷的深愛之情。他熱衷於諫言甚至極諫的個性，滲透到了觀覽《清》卷之中。他從《清》卷中得到的是「獨從憂樂感興衰」，引人注意的是，他在賞閱《清》卷後，聯想起北宋鄭俠所進的《流民圖》：「豐亨豫大紛此徒，當時誰進流民圖；乾坤頹仰意不極，世事枯榮

「無代無。」説明《清》卷的諫言作用與《流民圖》是一致的。李東陽在第二次書跋時進一步説：社

稷江山「且以見夫逸失之易而嗣守之難。雖一物而時代之興革，家業之聚散，關焉。不亦可慨也

哉。噫！不亦可鑒也哉。」他同樣以書畫鑒賞家的本能職責，記錄了尺幅和收藏經歷及印記，尤

其是宋徽宗的「瘦筋五字簽」和「雙龍小印」。需要強調的是，他首次肯定此圖所繪係「虹橋」，也

第一次否定了前人關於《清》卷作於政和、宣和年間的定論，認為「當作於宣政以前，豐亨豫大之

世」。這是頗有見地的考證結論，只是不為後人所重。

明代邵寶的跋文原本在此，後被裁去（內容後敍）。

其三是明代陸完（一四五八—一五二六）字全卿，長洲（今江蘇蘇州）人，成化丁未（一四八七）進士，

正德年間（一五〇六—一五二二）初，歷江西按察使，四年（一五〇九）陸完兼右僉都御史提督軍務，與

河北農民軍劉六、劉七作戰多年，官至吏部尚書。他曾收受寧王朱宸濠的巨賄，寧王作亂被執，

明武宗查出陸完與朱宸濠有書信往來，陸完全家被抄，深受株連。陸完在此之前已得到消息，將

《清》卷等財物轉匿在友人處。剛登基的明世宗念他剿滅劉六、劉七有功，免死，戍福建靖海衛，

終了於斯，《明史》有傳。他在《清》卷後題寫跋文的時間是嘉靖甲申年（一五二四）二月，是他在臨

終前兩年所作，此時他剛剛獲釋，在赴任戍福建泉州靖海衛之前，在京師留下了墨跡。陸完的官

宦生涯決定了他不可能與底層百姓有感情交流，他在劫後餘生、心灰意冷之時也不可能替朝廷感

慨江山社稷之艱難。其跋文主要是以收藏家的認識來回答吳寬不知《宣和畫譜》不載張擇端的緣

故。陸完認為是張擇端因受蘇軾、黃庭堅的牽累，被蔡京所忌恨，故被蔡京剔出了《宣和畫譜》，

就如同《宣和書譜》不載蘇、黃的作品一樣。有意味的是，他將自己的黨禍之難聯想到北宋張擇端，以此來論定《宣和畫譜》不載《清》卷之由。他的說法並不為令人所接受，不過，陸完注意聯繫北宋的歷史背景還是很可貴的。其實《宣和畫譜》不載張擇端和《清》卷的原因很簡單：徽宗在編撰《宣和畫譜》之前就將《清》卷賞出宮外了，至於其他原因，前文「《清》卷的緣起和徽宗的態度」已敍。

其四是明代馮保的跋文。馮保（？—一五八三），字永亭，號雙林，深州（今河北深縣）人，嘉靖年間（一五二二—一五六六）入宮，萬曆（一五七三—一六二○）初，官至司禮監掌印太監，曾監刻《啓蒙集》《帝鑑圖說》《四書》等，後被神宗放逐到南京，死後家產被抄，《明史》有傳，被列在佞臣之列。馮保跋題於萬曆六年（一五七八），時在司禮監任內，該圖當時已入明宮，此跋題於宮中，一說馮保從宮中偷得《清》卷[30]。馮保未有接觸社會底層的經歷，早年淨身入宮，不知稼穡之難，在宮中司禮監大太監的任上，正是他炙手可熱之時。他在侍御之暇，看到了御藏的《清》卷，他看到的是「人物界畫之精，樹木舟船之妙」，給他帶來的僅僅是「心思爽然」而已。

全卷最後一個跋文作者是明末如壽。據單國強、尚瓊考證，如壽俗姓傅，字濟翁，鷺津（今福建廈門）人氏，他生活於明末清初，經歷過明清之際天崩地解給閩東社會帶來的劇烈動盪。在廈門被清軍攻克後的康熙二年（一六六三）之後，他在晉江開元寺出家為僧，法號如壽。他還擅長楷書，與同寺擅長草書的釋明光齊名[31]，故如壽跋《清》卷的楷書之藝不俗。如壽的跋文題於出家之後即康熙二年以後，當時，《清》卷很可能就在晉江、廈門一帶。邵寶觀《清》卷「觸於目警於心」的

感受被釋如壽所認同，打動他的並不是畫中繁盛的街肆和川流不息的人群，他在跋文裏亦表達了他讀後沉鬱的心情：「妙筆圖成意自深，當年景物對沉吟。」在他眼裏，這是亡國之前的最後興旺，是歷史的常規，即「興廢相尋何代無」，這幾乎是他一生經歷的大徹大悟。也許是人微言輕之故，鮮為人知的僧人如壽，連同他的畫跋一併被學界忽略了。

四・遺失的邵寶跋文道出《清》卷天機

在元代李祁「憂勤惕厲觀」的影響下，進一步看透《清》卷用意的文人是明代邵寶。他犀利的目光、精練的論點和深刻的認識，是他獨特的思想個性和宦海經歷的集中反映和爆發，對當今藝術史界重新深入分析研究《清》卷具有發聾振聵的作用，尤其對進一步探討張擇端的作畫動機是極為有益的。

邵寶（一四六〇—一五二七）在明代是一位有政聲、有氣節的官員，其字國賢，一字文莊，號二泉先生，無錫（今屬江蘇）人。他三歲失怙，十九歲時，在江浦莊昶處苦讀，成化二十年（一四八四）中進士，《明史》有傳。他長期任職地方官，關注民生，體恤下情，在浙江右布政使的任上，曾奏處州（今浙江麗水）銀礦「費多獲少，勞民傷財，慮生他變。」[32] 武宗正德四年（一五〇九），邵寶進京提升為右副都御史，總管監督水路運輸。太監劉瑾獨攬朝政，誘逼邵寶陷害原水運長官平江伯陳熊，邵寶不從，於是陳熊和邵寶一並受到彈劾。後劉瑾被處死，邵寶被重新起用，官貴州巡撫，

又調任戶部右侍郎，晉升左侍郎兼任左僉都御史，負責處理糧食運輸事務。他為官的格言是：「吾願為真士大夫，不願為假道學。」[33]邵寶雅好詩文和收藏，李東陽是明代著名「茶陵詩派」的領袖，是邵寶崇拜的對象。邵寶受李東陽詩文影響最深，當時文壇的邵寶、何孟春、石珤、顧清、羅玘等皆為該詩派的代表人物，因而他在李東陽之後為《清》卷題寫長跋是可以理解的。

邵寶經過反覆展閱《清》卷，針對金代張公藥「昇平觀」，就該圖的畫意提出了相反的意見，其跋文頗有深度，從內容上看，文中閃爍出的強烈的思想性是任何造假者不可為的，原跡應為真。其文圖94如下：

圖高不滿尺，長不抵三丈[34]，其間若貴賤、若男女、若老幼、少壯，無不活活森森真出乎其上；若城市、若郊原、若橋坊第肆，無不纖纖悉悉攝入乎其中。令人反覆展玩，洞心駭目，閱者而神力欲耗，而作者精妙未窮，信千古之大觀，人間之異寶。雖然，但想其工之苦，而未想其心之猶苦也。當建炎之秋，汴州之地，民物庶富，不繼可虞，君臣優靡淫樂有漸，明盛憂危之志，敢懷而不敢言，以不言之意而繪為圖。令人反覆展閱，觸於目而警於心，溢於繊毫素絢之先。於戲！其在斯乎！其在斯乎！

二泉邵寶識。[35]

據戴立強先生考證：「邵跋中『當建炎之秋，汴州之地，民物庶富』之句，疑有筆誤[36]；邵氏

又從畫中讀出『盛世警言』，值得深思，這些姑且不論。[37] 筆者在此補論：邵寶是一個勤政憐民的官員，尤其是他在任職地方官時。從他體恤民情的為觀念來說，當他「反覆展閱」張擇端在鋪展開封城清明節商貿繁華的景象時，出乎尋常地發現了一系列使他「洞心駭目」和「觸於目而警於心」的社會問題，凸顯了北宋後期日益沉重的社會危機，這也是北宋朝臣屢屢上奏之要情。看到這一切，邵寶是不會從中得到愉悅的，他很自然地將日常的從政觀念帶到了繪畫賞析中，與四百年前的張擇端產生出共鳴。邵氏認為該圖的主題是「明盛憂危之志」，畫中的種種情節令人「觸於目而警於心」，畫家「以不言之意而繪為圖」，是「溢於縑毫素絢之先」，那就是畫家在事先就進行了周密的構思，邵寶進一步發現了這個秘密，其內心十分驚奮！遺憾的是，《清》卷後的邵寶跋文被裁去，以至於他的觀點在今天幾乎被埋沒了。

邵寶的「觸目警心觀」與馮保的「心思爽然觀」截然相反，只被後來的明末和尚如壽所認同，他一定是讀懂了邵寶的長跋，肯定了《清》卷「意自深」，這是邵寶跋文唯一潛在的影響，雖十分微弱，但至關重要。

金元明文人在《清》卷留下了不同感受的跋文和跋詩，這已不是「仁者見仁，智者見智」的視角問題，而是「喜者見喜，憂者見憂」的觀念問題，即不同執政觀、不同精神世界和不同宦跡的文人官僚，對《清》卷所繪的一系列景象必然會產生不同的思想判斷。張擇端在當時是一位憂患之人，與他有相同心境的後人才能產生共鳴。總而言之，金代文人官吏的跋文主要是追憶繁華的宋都，形成了金人十分感懷的後人才能產生共鳴的「興衰觀」。在元代開始出現了轉折，這是以李祁的「憂勤惕厲觀」

圖9.4 明代邵寶跋文。載（清）卞永譽《式古堂書畫彙考》畫卷十三．頁6-7，吳興蔣氏密韻樓藏本鑒古書社影印本。

圖9.4a-b

為標誌的。在明代文人中分野出兩種截然對立的結論：其一是馮保淺薄且麻木的「心爽觀」，其二則與馮保截然對立的李東陽沉重的「憂樂觀」和邵寶深刻的「觸目警心觀」，這是長期在宮中養尊處優的太監馮保、權奸陸完等人無法感觸到的。此外還有以吳寬、陸完等單純的「著錄觀」。可以說，大凡體恤民眾、敢於諫上者（如李東陽等），或長期任職地方的親民之官且富有正義感者（如李祁、邵寶等），都能在不同程度上感悟到《清》卷中的「憂樂」或「警心」之意（同時他們也融進了許多與著錄有關的內容）。特別是邵寶的跋文，深刻揭示出《清》卷中的「盛世警言」，幫助今人打開重新認識《清》卷的視窗。遺憾的是，邵寶跋文被裁剪，使這個本來洪亮的聲音變得頗為微弱，而張公藥的「升平觀」和馮保的「心爽觀」合為一體，演化成當今的「太平盛世觀」和「政治清明論」。拙著對《清》卷跋文的研究，則試圖尋聲而望、竭力恢復《清》卷在九百年前發出的原聲。

1 詳見本文附考二：《向氏家族考略》。

2 前揭《宋史》卷二二，頁417-418。

3 前揭《宋史》卷四六四《外戚傳》，頁13581-13582。

4 「……」意為此期間也許還有遞藏歷史，待考。「（ ）」為《清》卷所在地。

5 見拙文《宋本〈女史箴圖〉卷探考》，刊於《故宮博物院院刊》2002年第1期，英文版：The 14monitions：1 Song Versing Orientitions，2001，p.6。

6 在開封流傳著一句古諺：「三山不顯，五門不對」，意即開封周邊的三座小山不突出，五座城門不相對應。由於黃河六次氾濫，十多米的河沙覆蓋了土丘，使今日的開封變成了一馬平川，如當年城東夷門外的夷山也被埋，故張擇端很可能是以夷山為素材加以誇張。

7 據現今裝裱師所言，每次切邊至少在0.5厘米左右。

8 楊新《〈清明上河圖〉讀》，前揭《〈清明上河圖〉新論》頁20。

9 前揭周寶珠《〈清明上河圖〉與清明上河學》附錄二，頁198。

10 （北宋）韓琦《安陽集》卷十《駕幸金明池》有「西池風景出塵寰」句，前揭《景印文淵閣四庫全書》第1089冊，頁279。

11 （北宋）秦觀《淮海集》卷九、前揭《景印文淵閣四庫全書》第1115冊，頁469。

12 參見拙文《從張擇端到王振鵬——尋找張擇端〈西湖爭標圖〉卷》，刊於《故宮博物院刊》2017年第1期。冠以王振鵬之名的競渡題材繪畫長卷今藏於故宮博物院、台北故宮博物院（四本），美國程琦曾有舊藏、美國大都會博物館、美國底特律博物館也有此類藏品。

13　孔慶贊《〈清明上河圖〉真本問題討論》，前揭《〈清明上河圖〉研究文獻彙編》，頁 75-76。

14　劉淵臨《〈清明上河圖〉之綜合研究》，前揭《〈清明上河圖〉研究文獻彙編》，頁 233-234。

15　戴立強《今本〈清明上河圖〉殘本說》，前揭《〈清明上河圖〉研究文獻彙編》，頁 113。

16　黃應烈、戴立強合著《〈清明上河圖〉早期題跋者生平事跡考略》，刊於《中國文物報》2005 年 3 月 23 日。

17　單國強《〈清明上河圖〉鑒藏印考略》，前揭故宮博物院編《〈清明上河圖〉新論》，頁 244。

18　此論廣泛出現在中國美術通史之作或宋代美術史著作中，本世紀最具代表性的「清明盛世論」出自徐書城《宋代繪畫史》頁 72，北京：人民美術出版社 2000 年版。

19　（金）趙秉文《閑閑老人滏水文集（附補遺）》（二）卷十一《遺安先生言行碣》，頁 159 王雲五主編《叢書集成初編》本，上海：商務印書館發行。

20　（金）王寂《鴨江行部誌》，刊於賈敬顏《五代宋金元人邊疆行記十三種疏證稿》，頁 173，北京：中華書局 2004 年版。

21　前揭（金）趙秉文《閑閑老人滏水文集（附補遺）》（二）卷十一《遺安先生言行碣》，頁 159。

22　（清）陳夢雷編纂《中國古今圖書集成·文學典》卷九十，頁 76743，北京：中華書局，成都：巴蜀書社 1985 年版。

23　上海人民出版社編《春秋左傳集解》（第二冊）第十二，成公上、頁 707。上海：上海人民出版社 1977 年版。

24　金景芳、呂紹綱著《周易全解》〈乾〉，頁 7。長春：吉林大學出版社 1991 年版。

25　王世舜《尚書譯註》，頁 213《無逸篇》。成都：四川人民出版社 1982 年版。

26　（清）董誥等《全唐文》卷六九五、頁 7131。北京：中華書局 1983 年影印本。

27　前揭（南宋）李燾《續資治通鑑長編》卷一百十，頁 2564。

28　（清）張廷玉撰《明史》卷一百八十一，頁 4820，北京：中華書局 1974 年版。

29　前揭（清）張廷玉撰《明史》卷一百八十七，頁 4821。

30　楊新《〈清明上河圖〉公案》，前揭《〈清明上河圖〉研究文獻彙編》，頁 81。

31　單國強考證見前揭《張擇端〈清明上河圖〉鑒藏印考略》。尚瓊考證詳見《〈清明上河圖〉最後一跋者「鸎津如壽」考》，刊於《中國書畫報》2011 年第 077 期第 5 版、第 078 期第 5 版。

32　前揭（清）張廷玉撰《明史》卷二百八十二，頁 7245。

33　前揭（清）張廷玉撰《明史》卷二百八十二，頁 7246。

34　前揭（清）張廷玉撰《明史》卷二百八十一，頁 7246。

35　（清）卜永譽《式古堂書畫彙考》書卷十三，頁 6—7。盧輔聖主編《中國書畫全書》（第六冊），頁 988。上海：上海書畫出版社 1993 年版。

36　此處應為徽宗朝宣和的年號而不應該是南宋初的建炎年號。

37　戴立強《今本〈清明上河圖〉殘缺說》，前揭《〈清明上河圖〉研究文獻彙編》頁 116。

拾

三幅《清明上河圖》卷之比較及《清》卷的藝術影響

如果前文所考證張擇端創作《清》卷的繪畫動機、思想主題、核心內容等，未必能完全改變流行結論的話，筆者還可以通過與後人繪製的《清明上河圖》卷的比較，使《清》卷中獨特的思想內涵更加鮮明。

通過比較《清》卷與後人繪製的兩件最具有代表性的《清明上河圖》卷在內容和形式上的諸多差異，可以檢驗前文考證的客觀性。特別是《清》卷歷數的驚馬闖市、船橋欲撞、文武爭道、軍力懈怠、城防渙散、消防缺失、商賈囤糧、納稅糾紛、黨禍瀆文、官鹽無市、商貿侵街、酒患成災、貧富差異等十餘種社會弊病，幾乎在後人的「清明上河」題材裏都化作歌頌和諧美滿、歌舞歡暢的太平盛世的場景了。針對三幅《清明上河圖》，探討在不同的歷史文化背景下，其繪畫內容、繪畫觀念、審美取向以及創作目的的演化歷程，可進一步加深對這類題材的認識和理解。

《清》卷問世之後，特別是明清以來，畫界代代不乏追隨者。後世以「清明上河」為題材的長卷，留存至今的宋元明清本可達數百本之多，分藏於公私之家，在亞洲、歐美都有各種版本的《清明上河圖》卷，其中最具有代表性的有兩本，均是清宮舊藏。其一是明代仇英（款）的《清明上河圖》卷（圖10-1，以下簡稱明本），代表明代蘇州片較高的藝術水平[1]，將該繪畫題材的構圖形式基本上固定下來，對後世具有一定的範本作用。其二是清代宮廷畫家陳枚、孫祜、金昆、戴洪、程志道五人合繪的《清明上河圖》卷（圖10-2，以下簡稱清院本），繼承了明本的圖式並有所演化，代表了清代宮廷畫家表現風俗畫的藝術水平。

張擇端表現開封實情而非實景的創作原理影響到此後這類題材的創作構思，無論是明代「蘇州片」，還是清代「揚州貨」，都在努力概括提煉畫家所居城市的主要特性，這是張擇端對後世最重要的藝術影響。這三卷同屬於一個繪畫題材，其內容並非一成不變，在這變化的背後是當時的社會歷史發生了重大變化，畫中的許多細節都不是畫家憑空臆造出來的，它折射出社會歷史的發展和變遷，社會歷史造就了它們，它們也反映了社會歷史。以對比三卷的畫家身份與畫面結構為起點，可以探究畫家們不同的時代背景下的繪畫動機、審美取向等諸多人文方面的演化問題。

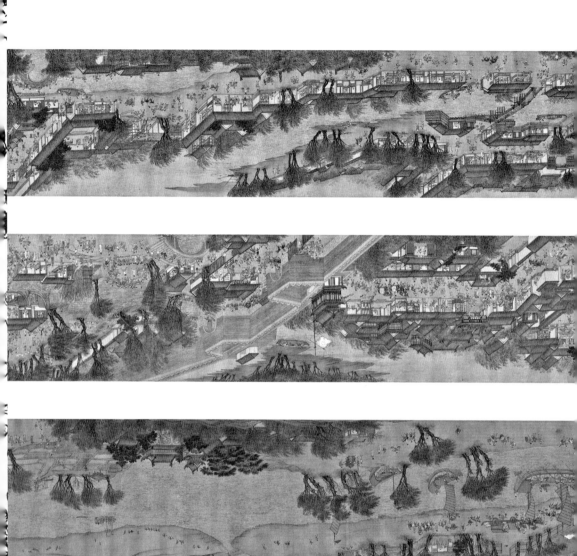

圖 10-1 （傳）（明）仇英
《清明上河圖》卷

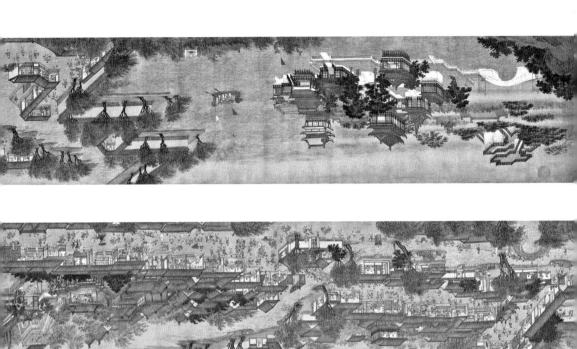
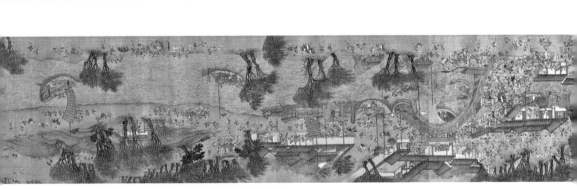
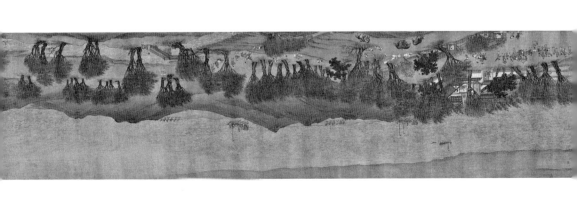

圖 10-2 （清）陳枚、孫祜、金昆、戴洪、程志道合繪《清明上河圖》卷

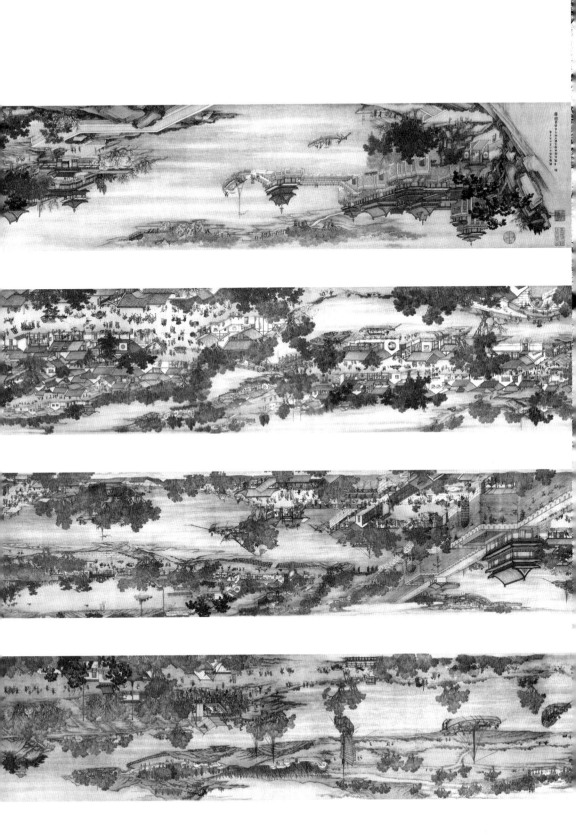

一·明本、清院本的畫家身份與畫面結構

金朝女真人在滅亡北宋時，開封城遭到了嚴重的劫掠和焚燒，已不復繁華之貌，以後因歷次黃河泛濫和泥沙淤積，舊城漸漸不復存在。明本和清院本的作者乃至後世所有《清明上河圖》的作者已經無法表現開封的城市形象，這些畫家大多生長於江南，開封城的風景、習俗被換裝成蘇州城繁華的都市景象和江南風俗，這是三卷在表面上的基本異同。

經歷過元末戰亂，蕭條的江南諸多名城，在明代中期重新步入輝煌，在明中葉，以蘇州為代表的城市成為江南首富之都。明亡後的十八世紀，隨着清代統治者對漢族地區逐步推行懷柔政策，城市的手工業經濟得到了恢復和發展，出現了新一輪的城市繁榮，直至鼎盛。在北方，主要集中在北京、天津，在南方，主要集中在江南，更以蘇州、南京、松江、杭州等地為重。南、北兩地的許多城市畫家來自蘇州一帶，他們盡其丹青之藝描繪當時城市的繁榮之景，是這個時期街肆風俗畫最突出的藝術成就。

比較畫家的身份，張擇端本是一儒生，進京後成為市民階級，是介於儒士和藝匠之間的階層。不同的是，明、清本的作者是市民階級中的匠人，明本的作者是明代中後期生活在蘇州一帶的工匠畫家，靠模仿「明四家」之一仇英的畫風生活，以畫人物為主，亦有山水和花鳥。由於繪畫市場的繁榮，其生活高於漆匠和木匠的水平。他們的繪畫動機與當時的社會需求特別是市民的收藏雅好緊密相連，是城市藝匠畫家賴以生存的客觀條件和物質基礎。儘管清院本的作者最後成

為宮廷畫家，其本質還是市井裏的名匠，深諳市民生活。如陳枚（約一六九四—一七四五），字載東，號殿掄，晚號枝窩頭陀，婁縣（今上海松江）人。康熙（一六六二—一七二二）末年與其弟陳桐赴京求藝。雍正四年（一七二六），經宮中畫家陳善的舉薦，陳枚供奉內廷，官內務府員外郎，其畫跡有《月漫清遊圖》冊、《耕織圖》冊等，為清院本《清明上河圖》卷畫稿的設計者，實為「首席畫家」即主繪者。陳枚的藝術特長是既擅長總體佈局大場面的人物活動，又精於表現人物的細微活動，畫中人物雖然細小如豆，但眉鬚畢現，可見其微畫功底之深。然而，這大大損害了他的視力，在乾隆五年（一七四〇）以後，陳枚因視力不濟而返回江南，終老於杭州西溪。他在不惑之年為該圖付出心血，正是其畫藝爐火純青之時。該卷入藏清宮的二十七年後即一七六二年的十二月，乾隆皇帝還惦記着其《清明上河圖》稿本的下落，敕專差前往陳枚故里查找稿本。不過，此時的陳枚已在杭州西溪故去十八年了。雖說他生前曾蒙「給假歸娶」之皇恩，也許他最終也沒有「歸娶」。他死後沒有妻兒，只有六十八歲的胞弟陳桓在家，官差仔細查找了陳枚舊居中的廢畫舊紙，沒有發現清院本的稿本。[2]在清代江南，「清明上河」的題材依舊流行，但是，沒有出現清院本的影響，沒有這件清院本的稿本目前既不在故宮，又不在台北故宮，筆者以為，溥儀未盜清院本，更不可能偷走其稿本，這卷稿本是否在一個世紀之前被某個太監盜出宮？直到今天，清院本的稿本還沒有浮現，這要成為一個歷史懸案了。

陳枚的助手有四人：孫祜，一作祐，江蘇人氏，乾隆年間（一七三六—一七九五）以繪畫供奉內廷。根據在清院本卷尾只鈐有陳枚和孫祜的印，孫祜應該是清院本的主要助手。其次是金昆，生卒年不詳，活動於十八世紀，錢塘（今浙江杭州）人，擅畫山水、人物，雍正至乾隆年間供職於宮

中，在人物方面出力尤多。戴洪，生卒年不詳，乾隆年間以繪畫供奉內廷。他長於山水，兼作花卉翎毛，筆致工細。程志道，生卒年不詳，卒於嘉慶（一七九六─一八二〇）年間，壽在七十有餘，其字遵路，一字又川，號景川，吳（今江蘇蘇州）人，一作京江（今江蘇鎮江）人，雍正至乾隆年間供職於宮中，長於山水和花卉，亦能工詩，他與戴洪一並在山水背景方面予以合作。

三卷對現實社會認識的程度和創作目的之異同，大多根源於畫家們所受到儒家思想影響的多少和社會環境對他們的行為要求。明本畫家作為江南市井的小民畫工，遠離當朝的台諫機構，不可能藉助繪畫對晚明社會提出任何警示或賦以一定的政治寓意，他要解決的是其自身的生活問題。

清院本的作者們都有一定的文化素養，他們沒有經過儒生的科舉道路，缺乏系統的儒家思想，對朝廷和社會不會有擔當的意識和責任感。由於朝廷的恩典，他們擺脫了市井畫家的謀生之苦，在中晚年供奉於朝廷，清代極度的專制體系形成的政治環境不允許他們有絲毫的反清意識或對現實不滿的情緒。值得注意的是，卷尾有陳枚的小楷題記：「乾隆元年十二月十五日奉敕。臣陳枚、孫祜、金昆、戴洪、程志道恭畫。」鈐印：「臣枚」(朱白文)、「臣孫祜」(白文)。這是一個十分獨特的歷史背景，乾隆皇帝登基這一年，幾乎月月都有減免課稅方面的舉措，如在登基時的雍正十三年十二月，免各省雍正十二年以前逋賦；乾隆元年正月，停止捐納；二月，命舉貢生員免派雜差；三月，免廣東埠租及海豐等增加之魚課；八月，減台灣丁銀……。弘曆一登基就詔繪此圖，可以說，這是他最早詔令繪製的主題性繪畫。可推知乾隆皇帝一登基關心的就是民生問題，通過繪製清院本向朝政表明他的施政主旨：除去繁苛，與民休息，建立一個平和、富足的大

清帝國。陳枚等五位畫家惟有奉差歌功頌德之勞，豈敢有告誡規諫之舉。

再比較三卷的畫面結構及寫實觀念。《清》卷所繪係實情而非實景，是對城市生活的具體細節進行高度的概括和集中。這種創作手法被明本和清院本所繼承。明本和清院本也不是完全描繪蘇州的某個具體區域。這類非實景繪畫在藝術上的處理手法是：在整體上，是大範圍內的高度概括集中，在局部中，對具體事物刻意寫實。這類非實景繪畫與徐揚的實景繪畫《盛世滋生圖》卷等不同，《盛世滋生圖》卷描繪的是實景實地，在整體上，是小範圍內的低度概括與集中，在局部中，據實寫實，這是非實景繪畫和實景繪畫分別遵守的基本法則和創作規律，其共同點都是要講求概括與集中，只是程度和範圍有所不同。

三卷在畫面結構上最大的不同是：張擇端的《清》卷畫到城內的清靜處而止，另行繪製了表現宮俗的長卷《西湖爭標圖》，與描繪民俗的《清》卷成為姊妹篇。伴隨明中葉以後資本主義萌芽的破土，江南城市手工業經濟和商業經濟的發展，再度給市民畫家開拓了描繪市容的繪畫題材。在明清兩朝，「清明上河圖」已經成為一種特有的繪畫題材和固定的表現程式，「市井風俗畫」在蘇州形成了新的「清明上河圖」，明清本則將畫中的這條商貿大道畫到盡頭，增繪的半段是：面對這條大道的北宋皇家御園金明池，那裏正在舉行每年三月三日的龍舟競渡，皇家每年只在此日允許百姓入園觀賞。明本和清院本淡化了清明節的氣氛，增添了更多的喜慶和享樂的節目。幾乎明代以來「清明上河圖」的後半段皆為「金明池奪標」，其組織形式不像前半部分那樣有一個大體的佈局程式，各有不同，其內容和形式多半是根據各自所見到的龍舟賽而概括提煉出來的。

概括明本和清院本畫面的基本結構是：由右向左依次畫出近郊村野、城外拱橋和城裏商肆、御苑龍舟等四大區域。所繪河流必須有一條運河一以貫之，上有一座拱橋、下有舟船，兩岸街肆鱗次櫛比，還須繪有城牆、城門、閙市區和龍舟競渡等場景。在明清蘇州一帶大部分城鎮的結構也是如此：城郊、閙市和水域、寺觀等，如當今蘇州的角直、昆山的周莊、吳江的同里等古鎮一直保留着明清時期這種江南小鎮的佈局模式。

由於此類明清繪畫所繪之景皆是作者在蘇州的生活感受，所有的景象和人物幾乎都蘇州化了，石拱橋替換了木拱橋，街肆建築乃江南民居。經過明代許多藝匠畫家的傳摹，在江南廣為流傳，明本就是其中較為突出的一本，展示了畫家的界畫功底和人物畫技巧。清院本繼承並演化了明代蘇州片的本子，依舊將開封風物蘇州化，設色青綠化，情節喜慶化。五位宮廷畫家由於身份的改變，在着力於表現平和、嫻雅的江南市井氣象的基礎上，增添了皇家苑囿的雄偉氣派和北宋北方民居厚重敦實的建築特性，這是宮廷文化的觀念在市井風俗畫中的具體反映。

堅持認為《清》卷有遺缺的學者稱明清有金明池奪標情景的本子為「清明上河圖全本」，這在一定程度上改變了繪畫主題。這些表面上的差異，實際上潛藏着張擇端與明清畫家的創作觀念和繪畫目的及其所處時代背景等諸多方面的不同。

分析《清》卷和明本、清院本之間的圖像關係，可見明本的基本結構間接地來自於《清》卷，這要歸之於北宋畫家帶到臨安的《清》卷樣式所起的範本作用，在江南一帶有過長達百年的流傳

歷史。比較《清》卷與明本之間的構圖關係、人物的組織結構等，可以推斷，明本作者沒有見過《清》卷，明本畫家所接觸的是當時蘇州片中的《清明上河圖》卷，是受到所謂南宋青綠版《清明上河圖》的影響。清院本的畫家們也未必見過《清》卷，他們在繪製清院本時，《清》卷大約在陸費墀、畢沅之手，還沒有被清內府收藏。清院本畫家們在構圖程式方面參照了蘇州片的樣式，在繪畫風格方面受到康熙朝《康熙南巡圖》卷的風格影響，清院本畫家們的地位高於、生活範圍大於明本畫家，對市井生活、官宦生活和宮廷生活都十分諳熟。

二 · 創作主題和觀念的不同

三卷都有一個共同的繪畫內容，表現了城內外人物的商貿活動，儘管明清兩朝的同名畫卷將開封城繪成蘇州城的面貌。由於畫家的時代、地位、身份的不同，在同名繪畫中表現出不同的創作思想。三卷作者觀察社會的視角有所不同，如《清》卷從現實主義的角度出發，不迴避市面上的各種矛盾；而明本的思想主旨反映的是享樂主義，各種供享受和消遣的店舖應有盡有；清院本出於粉飾太平的需要，迴避官官之間、官民之間的矛盾衝突，其具有矯飾性的華貴特質，形成了三卷之間的本質差異。

一　兩個不同的節日場面

三卷雖然都以「清明」為題，但在時空上發生了明顯的變化。《清》卷所畫的時間段是學術界通常認為的清明節，空間是從開封近郊到運河兩岸再到開封城內的世俗生活，卷中的人物大多是圍繞着清明節這一天的祭掃、聚會、商貿等活動展開的，沒有鮮明的喜慶色彩，《清》卷卷首荒寒、清曠的景觀和枯淡、沉鬱的筆墨大大降低了全卷的節慶程度，為全卷定下了淡淡的隱憂基調。

明本和清院本的卷首則是春暖花開的景象，是在牧歌情調中展開的，牧童吹笛、小童嬉鬧、鄉民看戲等等，上墳祭祀、售賣紙馬等活動不再出現，場景氣氛相當歡樂，甚至出現嫁娶等不可能在清明節出現的大喜大慶之事，在時間上免去了清明節這個感傷的日子，全卷變成了一個喜慶之日和盛大的商貿佳節。畫中所繪已不是一個特定的節日，而是集中概括了許多佳節的喜慶內容。明代中後期出現的這種變異，主要是欣賞者們追求享樂的審美需求，這種需求被大大地商業化了，最終導致了「清明上河」的主題在明代發生了根本性的變化圖10-3。

在清院本中，清明時節悲切的內容和場景，更是蕩然無存，牧歌情調更為濃厚，還增加了放風箏的情節，嫁娶活動的排場更大、更熱烈，還擴大了戲劇表演的場景，戲班子演出的節目是三國故事《呂布戲貂蟬》，台上的劇情達到了高潮：在鳳儀亭，少年名將呂布一把抓住其相好貂蟬的手，而貂蟬是宰相董卓的愛妾，正在這個時候，董卓拉開布

圖 10-3　邵明本前段的嫁娶情景

廉閣了進來……畫家充分展現了清代乾隆朝官民其樂融融的美滿生活和更具規模的商貿活動，昭顯太平盛世之象圖104。

二 民本地位之異

三卷都在不同程度上體現了官僚的活動和在畫中的地位，各卷官本位思想的輕重程度，取決於畫家所處的地位和對社會現實的認識。

《清》卷中的街肆匯集的是富人的財富和窮人的汗水，從張擇端對現實生活的取捨來看，他在創作中不但沒有突出官宦、禁軍在圖中的主體地位，一些養尊處優的仕宦們都受到了一定的諷刺和批判。畫家不去粉飾太平，不去刻意表現世俗百姓享樂歡快的一面，而是把世俗百姓為生計付出的種種辛勞一一訴說出來，在很大程度上體現了畫家的民本觀念。《清》卷絕不迴避朝廷裏的黨爭矛盾、官與官在道路上的矛盾、官馬與百姓之間的矛盾、稅務官與納稅人之間的矛盾等，揭示出北宋末潛藏着的社會危機。張擇端有選擇地真實地表現當時街頭的社會生活，而不是從自然主義的角度去觀察社會、羅列現象。特別值得注意的是，《清》卷沒有出現街頭雜耍的大場景，只簡略地描繪了一場小規模的說唱活動，有意識地迴避描繪這種在清明節裏出現的歡快場面。恰恰是他的這種取捨表明了他不愧是一位具有悲天憫人思想的現實主義風俗畫大師。

圖104 清院本中排場更大的嫁娶場面

與《清》卷在本質上不同的是，明本畫家生活於遠離皇城的蘇州民間，他所關注的是市井百姓的日常生活。畫中的官員和百姓各行其事，重在貴賤之別；除了軍事防務活動之外，全卷看不出地方官員耀武揚威的排場。明代江南興起的許多小手工藝店舖，在明清的本子裏一一出現，畫中出現的牧童、嬉童、看戲、娶親、武術表演、伎樂、木偶戲、舞伎、文人雅集、耍猴等一系列歡樂的場景，每一個場景都表現得十分生動，如一個藝人頂着小舞台在表演手指木偶戲，他的搭檔一邊敲鑼，一邊演唱。透過明本和清院本的這些表面現象，可以發現，在畫中匯集最多的是享樂和消費，即那條從近郊到城中心的大道幾乎成了「歡樂一條街」圖10-5。

清院本是宮廷畫家的奉旨之作，畫面時時處處體現出畫家的官本位思想，如老百姓對街上出現皇家的廿馬拉大車和官轎、官騎以及河面上運行的御船、官船等，都採取了恭讓的態度，沒有出現任何矛盾糾紛。有的店舖還掛着書有「官採人參」「發賣有引官鹽」等字樣的招牌，這是來自於宋代官營食鹽的方式，即鹽販向官府交納一定的費用後，獲得「引」條即批條，到指定地點販運食鹽，然後依法出售，可見畫家是要體現官府對鹽販的管理程度。特別是畫中的船運航道上，有官府的巡檢船梭梭其中，表現出朝廷對社會的控制能力和統治意志圖10-6。畫中還反覆出現演唱、街頭雜耍等

圖10-5　明本中顯出的種種歡慶的景象

圖10-5a-b

民間藝術活動（有的是屬於賣藥前的拉場子活動），整個清院本全然是出於粉飾太平的政治目的，在新年（乾隆二年，一七三七）到來之際以討得乾隆皇帝的歡心。畫家是在獻媚思想下完成的畫作，畫中的官官之間、官民之間、貧富之間自然是相安無事、其樂融融圖10-7。

《清》卷和清院本的作者都是宮廷畫家，由於所處時代和政治環境的不同，兩卷畫家的創作目的截然不同，前者在徽宗朝商業繁華的背後，國力、軍力日益衰微，面臨着諸多社會危機；後者在商業繁榮的背後，體現出朝廷有效的統治秩序，頌揚了康乾盛世的到來。

三 矛盾對立之不同

三卷對社會矛盾有着各自不同的立場，這取決於各自不同的創作目的。《清》卷講求人物活動中極其嚴峻、激烈的矛盾衝突，並且顯得十分驚險，特別是虹橋上下表現得尤為突出：大船即將與虹橋相撞，橋上的轎、馬及行人也為爭道而發生糾紛，形成了立體交叉的綜合矛盾。

這種群體性的矛盾在明本和清院本裏就淡化得多了。畫家們取消了群體性的矛盾衝突，明本

圖10-6　清院本中官人在糧船碼頭督運

圖10-7　清院本中顯現出更加歡樂平和的景象

圖10-7a-b

中大船靜靜地停泊在橋下一側圖10-8，出現的爭鬥也只是個人之間的矛盾而已。明本的作者是出於商業售賣的需求，以下層百姓之間的矛盾摩擦為噱頭，如雞蛋被打爛引起的糾紛，或以荒唐的打鬥來吸引欣賞者的眼球，僅僅是為了活躍畫面中的人物氣氛而已，而驚險的矛盾衝突是無法賞心悅目的，故一一剔除。

在明本觀念的影響下，清院本則更是避開了大的矛盾衝突，只表現個體之間的小矛盾，如醉漢之間的打鬥、打翻雞蛋等等圖10-9，演化成十分表面化的欣賞內容。在社會秩序方面，清院本表現出良好的禮讓行為，文人相遇，彬彬有禮，拱橋上全是相安無事的人流和車輛，橋頭跌倒的女子被路人攙扶起來……，這畢竟是要向乾隆皇帝展示大清王朝美教化、重風俗的社會面貌。

三‧城防武備之異同

比較三卷中軍事防備方面的內容，可看出它們直接反映了三個不同歷史時期國力、軍力的強盛程度和軍民的防範意識，結合當時不同的歷史背景，就不難揣摩畫中的奧秘了。

圖10-8a　明本中的大船與石橋沒有任何險情
圖10-8b　清院本中大船正十分有序地安全通過橋洞

一 兵馬之別

宋代經歷了從文武並治到偏倚文治的歷史過程，這個過程的具體體現就是宋代最重要的戰略物資——馬匹從多到少、從強到弱的過程。宋仁宗朝翰林學士承旨宋祁奏曰：「今天下軍馬，大率十人無一二人有馬。」[3]也就是說，宋軍有百分之八十到九十的官兵沒有馬匹，他擔心的不是馬匹不夠，而是嫌軍馬過多。景祐年間（一○三四—一○三八），他繼續上奏曰：「天下久平，馬益少，臣請多用步兵。」他提出的兵學觀念是主張「損馬益步」[4]，即減少騎兵增強步兵。連「先天下之憂而憂」的參知政事范仲淹竟然也無視軍馬在戰爭中的作用，提出取消馬匹貿易：「沿邊市馬，歲幾百萬緡，罷之則絕邊人，行之則困中國，然自古騎兵未必為利。」[5]因而在張擇端的筆下繪有五十多頭牲口，竟然沒有一匹像樣的戰馬，倒是來自域外的駝隊長驅直入開封城，匹匹精壯，這就不足為怪了。

北宋兵卒的士氣也是從強到弱。在王安石變法之前，北宋政府養育了上百萬的職業兵，終年只是「飽食安坐以嬉」，以至於每次領口糧都無力負荷，不得不找人替他們扛送；衛兵入宿，自己的衣被也同樣得由別人持送。[6]在「新黨」王安石變法時，「將兵

圖 10-9　明本和清院本中的肢體衝突
圖 10-9a　明本中的肢體衝突
圖 10-9b　明本中的街頭爭執
圖 10-9c　清院本中的醉漢打鬥
圖 10-9d　清院本中的搶水之爭

法」得到普遍施行，這一情況得到了改變，士兵受到了一些訓練，軍隊的素質有了一些提高。但在北宋末，「新黨」失勢後，宋軍又依舊故我。《清》卷中幾乎沒有任何武備，城外一遞舖門口有幾個飽食安坐的兵卒也顯得十分慵懶和鬆弛，這恰恰是北宋後期兵卒精神狀態的真實寫照。廢棄望火樓和軍巡舖、國門洞開……，在該有兵的地方如城門、糧船等竟無一人看守，等等，其軍力渙散，可見一斑。

與《清》卷大為不同的是，明本和清院本在城門口和水門口都描繪了值守的官軍，比較而言，由於明本所描繪的蘇州城面臨着倭寇的攻擊，其城防的氣氛頗為緊張，遠處還繪有正在習武的民團，而這一場面在清院本中演化為皇家禁軍進行操練的壯觀景象（詳見下文）。

二　城防之別

古代城池都有城防功能，城內外和明處、暗處多有武備，更何況都城。《清》卷、明本和清院本的城防圖像各不相同，分別從《清》卷的不設，到明本的強化，再到清院本的象徵意義。

「不設」，是國勢衰弱的表現，「強化」，意味着國家的警覺意識，「象徵」，恰恰反映了國力走向鼎盛。三卷的城牆營造樣式因時代不同各呈其貌，這是表面現象的異同，其本質上的不同是每幅圖的城防意識不同。

比較入城第一家經管的事物就可探知三卷的城防之別。《清》卷進城的第一家是稅務所，徵稅

官員與上稅者還發生了爭執，可見當時的北宋政府將國家財稅收入放在很重要的位置。而明本和清院本入城第一家都是城防機關，均有士兵在此嚴格把守。

明本所表現的是明代後期的蘇州城，從軍事上看，其城防能力被大大強化了，城牆將畫面斜分為二，城牆上有專供射箭用的城垛，無一有遺。包括水門在內的兩個城門都有一個甕城，亦可藏兵，增加了一道防線圖10-10。一個兵卒持矛佇立在城門內的守備間裏，門外豎立了三個標牌：「固守城池」「盤詰奸細」「左進右出」，顯然，在這座繁華城市的背後潛藏着高度緊張的戰事活動，即常有倭諜入城從事諜報活動。門口的左右兩排武器架上插放着刀槍劍戟，牆角還倚靠着四塊盾牌。這裏還畫有明代抗倭戰爭中特有的長槍類利器——斜靠着屋簷下的兩把狼筅，在明代兵書《武備誌》《登壇必究》《武經》《紀效新書》《武編》等都刊有該兵器的說明和圖像：「狼筅古所無也」，戚少保於倭戰水田中，其為陣四散，不可施蒺藜與拒馬木，故以竹支之，使其利刃不得遂入，而我徐以置之……」[7]這是戚家軍為對付蜂擁而上的倭寇而發明的一種竹製或鐵製兵器，它附枝環九至十一層，頂裝矛頭，長四點六七米，鐵製的狼筅重三點五公斤，具有刺、砍、鈎、叉、鏟、推、拉等多種作用，與其他格鬥兵器配合使用，可克敵制勝圖10-11。由於倭寇良刀屢屢將明軍的武器砍斷削折，此器一出，使倭寇不敢近身。此外，地上還堆放着三組鐵球，說明這裏還有重

圖10-10 明本中的城防設施

圖10-11a 明本城防機關及其狼筅

圖10-11b 明代《武備誌》中狼筅

型熱兵器——火炮裝備。城門外有三個大漢正在默默注視着進出的人群,有可

能是便衣。城門的另一側是水門,它有兩道城門,第一道是明門,在城門口,

第二道是暗門,在水門的頂端即城牆上有一個漕口,萬一有敵船欲從水門攻

入,可立即放下暗藏的千斤閘,擋住來犯者。水門外有兩個守衛的兵卒,正在

盤查船隻。

當時進犯蘇州城的敵人是倭寇,其主要交通工具是裝載數十至數百人不等

的帆船。他們大多是從太倉的瀏河港登陸,大肆攻襲擄掠太倉、松江、蘇州等

城。如明嘉靖三十二年(一五五三)、三十三年,倭寇三次襲擊蘇州,主要目標是

閶門至楓橋一帶,這裏商貿雲集,一些經營奢侈品和細軟等店舖是倭寇們洗劫

的重點。楓橋旁的鐵嶺關在嘉靖三十一年至三十八年(一五五二—一五五九)經歷了

倭寇連續八年的慘烈攻擊。據明代鄭若曾《楓橋險要說》,「奸細」時常出沒在

那裏,倭寇在進城之前,都要勾結當地的奸細,探明城中虛實和財富所在地,

如杭州虎跑寺僧徐海,於嘉靖三十四年(一五五五)四月,率倭寇分掠蘇州、常

熟、崇明、湖州、嘉興,先後為官軍所敗。8 這就是明本一定要在城門口畫出

「盤查奸細」情景的原因。細細品味畫中城門內外的種種緊張的跡象,不難看

出畫家自覺不自覺地記錄了那個時期為防禦倭寇進犯留下深刻的時代烙印。至

今,在蘇州遺存的元末始建的盤門、閶門依舊保留着城門和水門,特別是水門

上鐵閘的閘孔和城頭上的「牛腿炮」依舊如故圖10-12。

圖10-12 明代蘇州的水門防禦
圖10-12a 明本中的水門防禦
圖10-12b 明代蘇州盤門遺址(民國時期)
圖10-12c 蘇州閶門舊景(清末)
圖10-12d 明代蘇州盤門上的千斤閘
圖10-12e 火炮

明本中的城門和水門在清院本中又出現了，隨着時代的變遷，清代乾隆年間的蘇州城已不再受到倭寇的威脅了，畫中的城防已是一種國防的象徵意義。清院本中城門和水門也有甕城和兩道城門，城樓上下和水門均無任何軍事設防，這些來自蘇州一帶的畫家們忽略了明本中的水門還有一道千斤閘，顯然，生活在太平社會裏的畫家們很容易忘記他們的祖先是如何使用這個機關的，因而沒有畫出來。城門內的武器架上仍插着書寫「固守城池」「盤詰奸細」的牌子，但武器減少了許多，門前沒有堆放炮彈，恐怕城頭已經沒有大炮了，門口閒坐着幾個佩刀的軍卒，從側面說明了這個太平時期的清代都市的狀況：一旦驅逐了倭寇的侵擾，社會又重回安寧圖10-13。

三　習武之別

在三卷裏，分別展現了不同的習武態度，即習武活動從無到有、再到強化的三個歷史階段，這是這三個時期不同的尚武精神所決定了的。

在宋代「崇文抑武」國策的制約下，畫中是不太可能出現習武場面的，《清》卷除了畫有三個兵卒在運軍酒之前檢查弓箭之外，沒有任何表現習武的人物和場面。習武活動幾乎不被宋代風俗畫收入，在現存的宋畫裏，僅有一兩幅與宋軍武備有關的冊頁。

圖10-13　清院本的城防設施
圖10-13a　清院本中水門上的千斤閘被畫家們「取消」了
圖10-13b　清院本的城防機關

明本中出現了小規模的騎馬和射箭活動，習武者衣冠不是制服，其顏色和樣式各不相同，顯然是民間組織的練武活動，屬於民團組織，這樣的操練與當時民間自發組織的抗倭活動不會沒有聯繫。不過，畫中幾乎沒有觀眾，說明操練者的社會關注程度還遠遠不夠 圖10-14。

清院本的畫家們在明本民間練武的基礎上展示了御林軍的習武活動。在手卷的前半段，與運河平行的是長長的禁軍校場，騎手們正在輪番練習騎射，演武場的盡頭是檢閱台，一位禁軍頭領端坐其上，各路領軍佩刀侍立兩側，一值日官執小旗跪地稟報。右側旗台上鼓號齊鳴，左側旗台上的官員們挎刀而立。浩浩蕩蕩的陣勢引得許多百姓聚集圍觀。畫中的馬匹為清一色的蒙古馬，可謂兵強馬壯，清代盛期的軍力和國力之強，可見一斑。騎射是滿族的「長技」，清初幾位皇帝一直強督八旗子弟的習武活動，乾隆皇帝登基伊始就加強八旗兵的騎射訓練，整飭武備，以求不久的將來解決準噶爾部襲擾的心頭之患圖10-15。

四·風俗民情各不相同

三卷繪製的時間為：《清》卷約繪於北宋崇寧年間中後期，明本約繪於明末，清院本繪於乾隆元年。古諺有云：「百里不同風，十里不同俗。」開封、蘇州相

圖10-14 明本中民間習武的情景

圖10-15 清院本中禁軍操練的壯觀場景

隔千里，可以說，這是三幅呈現相似但不相同的歷史風貌的畫卷，許多社會風俗因時代和地域的不同而各有變化，有的是共有的風習，因畫家構思角度的不同，各有取捨。

一　衣冠服飾之別

三卷人物的衣冠服飾皆各有不同。毋庸置疑，《清》卷中各階層人物的衣冠服飾皆為北宋中後期的樣式，屬於當時人繪當朝事。明本和清院本則藉畫古代題材反映今事，明本中的人物基本上是明代的衣冠服飾圖10-16，畫家在當時難以得知宋代的樣式，係無奈為之。清院本則不然，畫家沒有全部取用當朝的衣冠服飾，除了一些公差執役人員顯露出清朝官服如涼帽的特徵外，從總體上看，市俗百姓則是以明朝的衣冠服飾為主圖10-17。早在雍正時期，雍正皇帝在朝裏就曾身着前朝文人的衣冠，敕宮廷畫家為之畫像，成《雍正皇帝行樂圖》冊（故宮博物院藏）。此後，宮廷畫家繪明朝衣冠在乾隆朝並不犯禁。清代的衣冠服飾與漢族的樣式差別甚大，如果現取清代的衣冠服飾，就沒有古韻了，也就失去了歷史題材的真實性。

二　市井生活之別

三卷都表現了大場面裏各類人物的群體性活動。均以拱橋上下為例，《清》卷的人物組合比較嚴謹，如一隊挑夫、一群看客、一組出行人等，其間穿插着一些散客，鬆緊有度。明本和清院本中人物的組合相對鬆散，稍嫌零亂，這些都與畫家觀察社會的深度和細微程度有關。

圖10-16　明本中的當朝服飾

圖10-17　清院本中的百姓和官宦分別穿用明、清衣冠

圖10-17a-b

在《清》卷裏，較多地體現了北宋社會以生活必需品為主的生產與貿易的密切關係，社會經濟處在十分繁忙的狀態，除了描繪大量的酒肆和個別高檔香舖之外，畫家基本上迴避了諸多金銀舖和奢侈品店，主要表現了市俗百姓離不開的遊商經濟和地攤消費。

明末雖然處於社會經濟的上升時期，但這不是萬曆皇帝的德政，明神宗朱翊鈞在位四十八年很少上朝，沉溺於宮廷極端的享樂主義乃至頹廢主義的生活，在市井文人中也出現與之相呼應的生活觀念。這或多或少地折射在明本中，明本中繪有許多晚明文人喜歡消費的場所，如琴店、書坊、畫店、古玩店、瓷器店、畫像館、扇舖、盆景店等圖10-18。這些高檔消費品的出現並形成街肆，彰顯明廷後期盛行的極端享樂主義生活觀念已廣泛流佈到文人社會中。

清院本則有所不同，畫家的生活經驗大多來自蘇杭一帶的經歷，以蘇州盤門一線為藍本描繪了繁華的都城，糅進了北京皇城的生活氣息，畫中除了描繪八旗軍的操練活動之外，畫家所表現出的是整個社會都在為大清皇家的基業而勞作不息，街頭和水面上的大宗貨物運輸均為皇室的御用之物和工程建材圖10-19，包括圖中「官採人參」「官鹽」等官營店舖等，這些都是大清帝國財政收入的重要來源之一，街肆中一切不健康的景象，均一一剔除。

圖 10-18　明本中的奢侈品店

在三卷中，表現市井生活不同之處的突出點是對妓館的描繪上。在宋代，朝廷不禁止市井的色情活動，僅北宋初年的開封城裏就有一萬多家「鬶色戶」⁹，甚至有官妓和私妓之分，開封城裏開設有許多妓院，分佈於大街小巷裏的酒樓茶肆之中，其至毫無顧忌地開到衙門口、寺廟外。如在城南朱雀門西過橋即投西大街，「向西去皆妓女館舍，都人謂之『院街』」[10]。在朱雀門外的「東去大街、麥稭巷、狀元樓，餘皆妓館，至保康門街。其御街東朱雀門外，西通新門瓦子，以南殺豬巷，亦妓館。」[11] 在大相國寺的南面「即錄事巷妓館。……北即小甜水巷，巷內南食店甚盛，妓館亦多。」[12] 在北宋末，出現了包括李師師在內的名妓。在開封的酒店裏，還盛行以妓售酒的營銷手段，這是起始於北宋王安石變法時期的風習：「上散青苗錢於設廳，而置酒肆於譙門，誘之使飲，十費其二三矣。又恐其不顧也，則令娼女坐肆作樂以蠱之。」[13] 這種售酒妓也是陪酒女，在開封多如牛毛，如在「任店」裏，「入其門，一直主廊約百餘步，南北天井兩廊皆小閣子，向晚燈燭熒煌，上下相照，濃妝妓女數百，聚於主廊簷面上，以待酒客呼喚，望之宛若神仙。」[14] 「又有下等妓女，不呼自來筵前歌唱，臨時以些小錢物贈之而去……」[15] 《清》卷描繪了各類不同檔次的酒館，只是在豪華的「孫記正店」門口，畫上了四盞梔子形狀的燈，暗示顧客裏面可以「買歡」；這種風習一直傳播到南宋臨安（今浙江杭州）：「門首紅梔子燈上，不以晴雨，必用箬籠蓋之，以為記認。」[16] 畫家只在「孫記正店」門口畫了一個紅衣妓女圖10-20，沒有重點描繪這類妓女的活動及其場所，從側面表明了張擇端對此類事物的嚴肅態度。

圖10-19 清院本中的皇家運輸工程

津津樂道於妓家的是明本。據明代謝肇淛《五雜俎》和張岱《陶庵夢憶》等史料的記載，朝廷

雖然在明代宣德年間（一四二六—一四三五）禁止官吏狎妓宿娼，但不久，此令漸漸變成了一紙空文。

晚明頹廢主義和享樂主義的思潮和生活方式彌漫在朝野，明代早中期禁止「買良為娼」的法律已

形同虛設，色情活動已經公開化。明本在畫中進城後的第一家就畫了一家妓館，堂而皇之地掛起

了畫有「青樓」的招牌，在妓館對面還有春藥舖等，頗具規模。具有諷刺意味的是，春藥舖和妓

館分別開在城防關卡的右側和對門，說明色情行業在明代街肆的公開程度。在一個富有的文人家

裏，掛着一個畫有「武陵台榭」的匾額，台上的紅衣獨舞者也許是當時江南的名妓武陵春[17]，在這

裏，妓家的活動，不僅公開，而且相當榮耀[圖]10-21。

明代後期，資本主義萌芽滋生於富庶的市鎮，城市手工業和工商業經濟持續發展，社會財富

暴增，由於朝廷放棄了對社會的管理責任，特別是萬曆皇帝久不上朝，整個社會在腐朽沒落中出

現了畸形繁榮，社會風氣和道德規範已發生了根本性的改變，在生活於城市中的文人裏，有不少

騷人墨客熱衷於風流倜儻的狎行，更以驚世駭俗之行為能事。明代文人中流行的縱慾主義思想不

能不說與明代思想家李贄鼓吹的「人慾論」有關，袁宏道則乾脆放言：要「做世間酒色場中大快

活人」[18]。思想的解禁是為行為放浪找到理論依據，官宦、富賈和逸士們紛紛蓄養藝妓、登樓狎

妓，並引以為快、引以為榮、引以為雅，形成了社會時尚。如明末畫家陳洪綬的「狎妓」韻事在

當時的文人中是相當普遍的。這是明本畫家對晚明社會的諸多弊病抱着津津樂道的態度，反映了

當時世俗百姓們的消極態度。

圖10-20 《清》卷正店門口有色情活動

梔子燈 情侶

清院本體現了清中期欲求建立的健康的世俗環境。清初直到乾隆年初期，嚴格恪守順治五年一六四八）頒行的《大清律集解附例》的禁妓條例，娼妓活動被迫轉入地下，自清中期開始，私妓漸漸泛濫到市面上。清院本無一處繪有妓院之類的場所，畫家在這裏表現得十分謹慎，真實地反映了從雍正年間到乾隆初年江南市井面貌健康的一面，也表達了乾隆皇帝堅決禁妓的態度。

三 園林之別

在《清》卷裏，除了在卷尾繪有如假山石、竹林等園林一角，沒有專事描繪北宋園林的畫面。

當時的文人宅院後面就有精美的園林，如駙馬都尉王詵家就建有名為「西園」的後花園，成為文人雅集的場所，皇家的園囿則更多。但當時的社會問題多集中於街肆閭閻，張擇端在卷中除了作個別點綴之外，沒有着力於表現開封園林的美景，完全是出於表現市井百姓日常生活的目的而進行了大膽的捨棄。

明本和清院本則增加了皇家園囿和貴族園林。比較而言，由於明本的作者生活在社會下層，對富家私宅的後花園缺乏深入觀察和無法體味其中的雅韻，畫中出現的一處富家的園林表現得比較牽強，屋宇的組合屬於拼湊，高台顯得十分壅塞，假山石擺放得不是位置，整體缺乏雅致，倒是林中的花牆的確是明代文人造園所喜好的形式圖10-22；明本卷尾的水上御苑則表現得更是捉襟見肘，缺乏宮廷建築的基本常識，作為御苑，宮牆上和園中正殿上的琉璃瓦應是黃色而不應是綠色，綠色琉璃瓦是皇子們的用房，畫家反而把側殿畫成了黃色琉璃瓦圖10-23。此外，宮廷龍舟乃係

圖10-21　明本中的色情活動
圖10-21a　明本中的江南名妓武陵春
圖10-21b　明本中公開的「青樓」

皇家重船，操槳者不可能是弱不禁風的宮女圖10-24。

清院本則不同，畫家們長於描繪江南園囿，熟知官宦和富家園林的格局和藝術特色，亦十分熟悉文人雅集等生活方式圖10-25。進京後，他們在內廷生活了十年左右，深諳皇家園林的各種規矩和形制以及各種娛樂形式，特別是遊樂中皇家迎來送往等禮儀規矩，真實地展現了皇家苑囿的生活情景圖10-26。

五·繪畫風格亦不同

《清》卷和明本分別係一人所作，在技法上全在於自我所掌握的各畫科的協調與統一。清院本為五人合繪，有着良好的合作關係，領銜畫家陳枚協調了另外四個人的合作，將五位畫家各自擅長不同畫科的技藝融合為一體，形成協調一致的審美效果。鑒於三本畫家所生活的時代和風格的不同，他們的藝術格調是不可能一致的，由於各自懷着不同的創作宗旨、創作動機及其風格元素，呈現出不同的基調和藝術效果。

一　藝術格調與色彩之別

三卷的作者均具有嚴格的寫實態度，色彩是藝術格調的具體體現，這在三卷裏顯現得十分真切。

圖10-22　明本中缺乏設計的富家園林

《清》卷表現的是清明時節，其基調上不可能顯現出歡快的色彩，在卷首較多地糅入了感傷的氣格，作者以水墨為主，略施淡色，色調灰暗，行筆持重，藝術格調凝重厚實、沉穩大度，代表了北宋市民階級中學人階層的畫家張擇端在接受宮廷藝術之後所顯現出的審美意識的多元性，其內涵之深、意蘊之厚，頗有些文人的思想情懷。

明本則多了許多享樂主義的成分，如描繪想像中的宮苑和喜慶場面等，確切地說，明本是這類繪畫題材在轉型階段中的代表作，成長於世俗社會的畫家在稚拙中追求成熟，在變異中力求華艷。它所表現出的探索意識如：開封怎樣變成蘇州、如何表現噱頭和追新求異，如何續上「補繪

圖10-23 明本中失去規矩的皇家御苑

圖10-24 明本不擅表現皇家龍船

圖10-25 清院本中的文人園林

圖10-26 清院本中的皇家御苑

「本」等，是俗文化的典型作品，為清院本開拓了新的畫面構思。

清院本則在明本的基礎之上，在一定程度上受到來自西洋繪畫審美觀念的影響，表現出充滿了矯飾性的雍容華貴和精雅穠麗的藝術格局，較多地體現了清代盛期皇家的審美意識。畫中糅入了清宮具有矯飾主義的審美意趣，畫家更喜好描繪皇家和民間宏大的場面，並具有較強的節奏感。

《清》卷以墨筆為主，稍加花青和淡赭，在色調上顯得相當沉鬱，甚至有些悲愴之感，十分符合人們在清明時節的悲憫心境。明本借鑒了青綠山水畫的用色之法，使整個畫面靚麗鮮豔起來，個別地方甚至有些俗豔，這一色彩基調受到明代仇英山水和人物畫風的影響。清院本一方面剔除了明本的俗套，另一方面在明本的基礎上朝著色彩華貴、意趣雅緻的方向發展。清院本的背景色彩以青綠為主，層層敷染於林木、坡石之上，樓宇、街肆盡染其固有色，營造出沉穩而富有變化的色彩基調，特別是卷尾皇家園林建築金碧輝煌的色彩，如同給全曲的結束敲擊出響亮的尾聲。

二 畫家的生活基礎不同

三卷的作者有着不盡相同的生活閱歷。《清》卷作者的生活歷程是從民間走向書齋，再從書齋走向宮廷畫壇。明本作者長期置身於社會底層，以作畫為營生。清院本的五位作者是從民間直接進入宮廷。比較起來，《清》卷作者張擇端對碼頭生活和漕運活動最為熟悉，甚至包括其中的生活細節，如對桅桿的處理、堤岸的結構、船橋的構造等等都符合物體自身的結構，特別是駁船因不

同的載重量呈現出不同的吃水程度圖7-6，這些細節在明本和清院本的畫家們多少還是體現出對漕運活動的了解，他們大多來自江南，從江南進京可坐船沿京杭大運河北上，他們熟悉風帆的使用規律，但忽視了漕船因載重量會影響到吃水的深淺圖10-27。遺憾的是，在明本裏，畫家嚴重缺乏水上生活的經驗，而且船舶的種類較少，幾乎雷同，畫中的運河幾半沒有畫河堤，河畔基本上沒有出現本應有的濕地植物，水浪畫得過於洶湧且無虛實變化，將運河畫得如同洪水一般，這是畫家缺乏水上生活和忽視細緻觀察實地所導致的繪畫錯誤圖10-28。

《清》卷中大多數人物活動形成了一定的組合群，如一支馱隊、一隊挑夫、一組官家的出行隊伍，其間穿插着零星散客，使整個人物集群的活動散而不亂，比較而言，後兩本特別是明本中的人物活動要顯得鬆散一些，其人物組合也有堆砌之感，兩本在生活氣息方面遠不及《清》卷那樣富有動人的魅力，張擇端正是在這方面的成功，使今人忘卻或淡化了《清》卷中的一些小小的失誤，如卷首柔弱的人物線條和其他一些疏漏等（前文已述）。

三 場景透視與人物透視之別

《清》卷和明本的透視都是散點透視，畫家們都沒有接觸到來自西洋的焦點透視，比較而言，明本的透視結構有一些錯亂，如城牆上垛子的透視關係沒有處理好，佔據了通道等。畫家筆下船舶的透視、結構屢屢出錯，造型過於概念化，如高高翹起的船尾透視顯得十分生硬，船頂上有用竹木編織起來的可折疊的船帆，船與人物的比例顯得小了一些圖10-29。清院本的畫家們或多或少地

圖10-27　清院本忽視了重船吃水深的特性

圖10-28　明本中的運河沒有河堤，如同洪水。

受到西洋傳教士畫家寫實手法的影響，西洋傳教士畫家如郎世寧等先於他們入宮，他們關於焦點透視的畫法在宮裏已經產生了積極的影響。清院本焦點透視中的難點如坡面的透視等雖然還有一些瑕疵，但屋宇、舟橋等結構清晰明確，形態自然圖10-30。

上述諸多內容都是通過畫家筆下的線條顯現出來的。線條最能體現出畫家的藝術個性，《清》卷的線條簡潔堅凝，其界畫功底和樹石筆墨勝於人物，建築、舟橋的線條十分精緻，全無板滯之弊，人物造型生動和富有生活情趣，但人物結構尚欠準確，略嫌稚拙。與此相反的是清院本，該圖最成功之處是人物的形體結構被鐵線勾勒得十分精準，但缺乏生活的意趣和藝術家的個性。

《清》卷和清院本無論有多大差異，但都屬於宮廷繪畫，比較而言，《清》卷的宮廷氣息要減弱得多。明本的人物活動頗為生動，線條則顯得質樸但趨於簡率，建築、舟橋的線條缺乏細節描繪，將會失去風俗畫所應有的細微之處。以拱橋橋頭為例，比較三卷的人物活動，畫家的用意和功力則昭然若揭。

經過比較，則可更清晰地發覺三卷作者的創作意圖是甚麼。三卷畫的都是「清明」，張擇端畫的是「清明節氣」，他的創作目的更加鮮明，他以現實主義質樸敦厚的表現手法和悲天憫人的情懷，希冀徽宗在清明時節能夠看到諸多危及社會的癥結所在。在《清》卷之後所有人繪製的各種樣式的《清明上河圖》卷裏，迄今為止，極少發現有畫家涉足張擇端所揭露出的社會痼疾，後人除了為增加一些噱頭（如畫兩三個下層百姓的肢體衝突）之外，通篇多是歡顏無限。明本展現的是「社會清明」的景象，畫家基本上是以享樂主義的觀念和浮麗豔質的手法繪製該圖，描繪了當時蘇州社會「社會清明」的景象，畫家基本上是以享樂主義的觀念和浮麗豔質的手法繪製該圖，描繪了當時蘇州社會

圖10-29 明本中不合透視的船舶

畸形的發展狀況和企盼穩固的城防，迎合了市民階層的審美需求，以求達到商業目的。清院本則是以濃重的色彩從正面表現了大清王朝繁華的商貿景象和強盛的禁軍力量，特別是該圖畫畢後，還有十六天就是乾隆二年的春節，更是為取悅龍顏而以矯飾的手法粉飾太平，頌揚的是大清王朝的「政治清明」。這就是「清明上河」的題材為何從清明節演化成喜慶日的內在原因。

六‧《清》卷的藝術影響

《清》卷被視為中國古代風俗畫的巔峰之作，堪稱是描繪北宋社會的「百科全書」。《清》卷完成已有九百餘年了，但是，它對中國古代繪畫歷史的發展究竟起到多大的作用，值得思考。事實上，《清》卷主要影響到明清城市風俗畫長卷的構思和構圖，而在繪畫技法上沒有明顯的影響，這說明《清》卷起影響作用的是它的傳本，甚至是再傳本，這種影響是間接的、持久的，在明清兩朝形成了獨特的「清明上河」題材。

《清》卷曾經歷了四次被盜的險境和五次進宮的榮耀，從北方流傳到江南，又從江南進入內府，後又散佚出宮，最後回歸故宮博物院。可以探考出收藏過《清》卷的收藏家有三十餘家，其中沒有一位是知名畫家。它所接觸到的觀者數量無以匹敵。但是，從北宋到民國的繪畫史料中，幾乎沒有一位知名畫家論及自己曾受到該圖的藝術影響，唯一的例外可能是元代佚名的《江天樓閣圖》軸，圖中的海船和人物活動及表現技巧受到《清》卷的感染，受其影響的是元代有素

圖 10-30 清院本中的屋宇透視結構

養的宮廷藝匠畫家。今人較難根據某件古代作品發現更多畫家的筆墨風格直接受到《清》卷的薰陶。《清》卷的藝術影響主要在於它的構圖和構思,以「清明上河」為題作畫,從北宋輾轉至南宋臨安,街肆畫舖已經出現此類繪畫。明代董其昌曾評論這類青綠版的畫跡:「張擇端《清明上河》,皆南宋時追摹汴京景物,有西方美人之思。筆法纖細,亦近李昭道,惜骨力乏耳。」19清代孫承澤也見到此類繪畫:「乃南宋人追憶故京之盛而寫清明繁盛之景也。……宋人云:京師雜賣舖,每《上河圖》一卷,定價一金。所作大小簡繁不一,大約多畫院中人為之。」20這是否說明南宋初畫家曾在北宋內廷或在向氏那裏見過《清》卷?南宋初期頗有一些士人感懷故里開封,孟元老的《東京夢華錄》滿足了這些人的思鄉之情。鄧之誠在《東京夢華錄註·自序》裏有言:「周煇《清波別誌》云:紹興初,故老閒坐必談京師風物……《清明上河圖》卷至鏤版以行。」21明董其昌和清孫承澤所見之《清明上河圖》,今不得見。鄧之誠所引用《清波別誌》關於《清明上河圖》的材料,在《清波別誌》中無此原文,更使南宋人的《清明上河圖》撲朔迷離。

由於文人寫意畫佔據了明清畫壇的主體位置,文人畫家們大多囿顧《清》卷及其衍生品。《清》卷給明清畫壇帶來的影響是局部的、間接的,前文關於三卷的比較就是最典型的例證。在明代,倒是由於該圖的構思及構圖具有獨特的欣賞效果,被蘇州一帶的畫家作為製售假畫的依據,又由於仇英及其傳人長於青綠山水,使得此類繪畫行銷甚好,於是一大批署有張擇端和仇英名款的青綠設色《清明上河圖》成為了「蘇州片」的主要內容之一。但迄今為止,沒有發現仇英畫過清明上河圖題材的繪畫,也沒這方面的文獻記錄。在故宮博物院所藏的八件名為《清明上河圖》的繪畫中,除了《清》卷之外,一件是署仇英款的偽作,一件係明人之作,一件是署張擇端款實為

仇英一路風格的作品，還有兩件無款的同類風格的畫卷，此外還有石濤（偽款）、清畫家羅福旼各一卷（後歟），除了《清》卷和羅福旼的畫跡之外，故宮博物院所藏其他六幅均是在一九四九年以後入藏的，非清宮舊藏。在台北故宮博物院也藏有八件同名之作，除了清院本之外，另有一件清宮畫家沈源之作（後歟），屬於蘇州片青綠畫風的有：兩件署張擇端款，皆為乾隆內府舊藏，三件為仇英款（其中一件係乾隆內府舊藏），還有一件佚名的蘇州片。除了李石曾先生於一九八六年捐贈的《清明上河圖》（其上有李煜瀛的題字）之外，台北故宮博物院的同名藏品都是清宮舊藏，在遼寧省博物館藏的清宮散佚書畫中有黃念的《清明上河圖》卷，款署「乾隆三十九年五月臣黃念奉敕恭仿明人清明上河圖。」唯有此圖出現桅桿險些撞橋的情景，除此之外，可推知畫家所仿的明本輾轉受到《清》卷的影響。在遼寧省博物館還庋藏有清代佚名的《清明上河圖》卷，亦係清宮舊藏。可見自乾隆皇帝起，清內府一直注重收藏此類題材的繪畫，並屢屢敕令宮廷畫家表現此類題材。一九三三年

圖 10-31　（元）佚名《江天樓閣圖》軸及細部

對市井的控制程度和管理能力，滿足了皇室的藝術欣賞需求。

們不僅表現出市民階層安居樂業的盛世景象，而且體現了朝廷

畫家，最具代表性的是陳枚等五人合繪的《清明上河圖》卷，他

擅畫市容街景的人物畫家，其畫藝為朝廷所重，成為宮廷御用

經過明代蘇州片畫家的藝術鋪墊，清代江南出現了一大批

離《清》卷。

中大行其道。觀其繪畫的意趣和藝術境界乃至筆墨風格，均遠

江南城市經濟的發展面貌，畫中的許多「看頭」使之在繪畫買賣

署石濤偽款的《清明上河圖》卷圖10-32a，體現了清代中後期以後

那裏以一千二百金購得《清》卷[23]。清中後期，在揚州一帶還有

價格已是蘇州片同名繪畫的一千二百倍，而《清》卷在明代的

金[22]，其價格與南宋同類畫作的價格一樣，而《清》卷在明代的

京，在明代北京的雜賣舖中即可買到《清明上河圖》，每卷一

明代蘇州片的青綠設色《清明上河圖》卷一直被遠銷到北

俗畫。

列入南遷文物的名單裏，說明民國時期的人們依舊看重這類風

的文物南遷，故宮博物院將清宮舊藏所有的《清明上河圖》卷都

圖10-33　（清）羅福旼《清明上河圖》卷

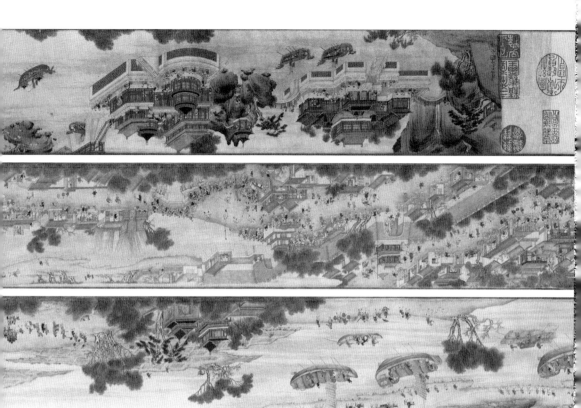

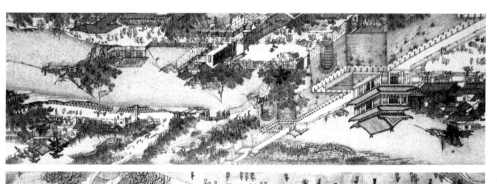

圖10-32b 仇英（款）《清明上河圖》卷（局部）

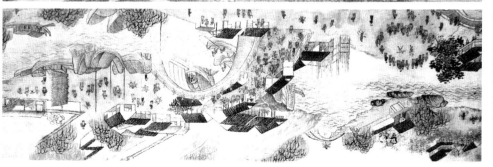

圖10-32a 仇英（款）《清明上河圖》卷（局部）

沈源本款署「臣沈源恭繪」，鈐印「臣沈源」，其構思構圖幾乎與清院本一致，只是在卷首出現了掃墓的情節，且係墨筆淡染，不着色圖10-32b。與此相近的本子還有藏於捷克國家美術館的清代佚名《清明上河圖》卷，坡石作青綠、界畫施水墨淡彩。羅福畍本也是將街肆之景與龍舟競渡合為一卷，款署「臣羅福畍恭繪」，其內容大同小異，畫家吸收了蘇州片青綠山水的手法，只是構圖變化豐富一些，在意境上多了一些雅麗，也許這個原因，該圖得到乾隆皇帝的賞識，為內府所藏圖10-33。「清明上河」題材也啟迪了宮廷畫家徐揚的《姑蘇繁華圖》卷的街肆佈局和人物組織圖10-34，更重要的是，《清》卷的圖式如構思和佈局等，通過明清蘇州片畫家間接地影響了清宮的「政治風俗畫」，如王翬等《康熙南巡圖》卷圖10-35、徐揚等《乾隆南巡圖》卷圖10-36等。

《清》卷這種專事表現城市繁榮的繪畫離不開描繪街肆和商貿人群，他們是新興的市民階層，明清的畫家們將兩者有機地結合為一體，形成「市井風俗畫」，這是一個特定的文化產物，萌發於明代中後期，是城市手工業經濟和商貿業發展到一定階段時呈現出的社會需求，這意味着城市新興的市民階層需要有相應的社會地位，要求反映他們的藝術形象和審美趣味。

圖10-34 （清）徐揚的《姑蘇繁華圖》卷（一名《盛世滋生圖》，局部）

圖10-35 （清）王翬等《康熙南巡圖》卷（第十一卷，局部）

論及《清》卷的影響，與其說是《清》卷對明清畫壇的作用，不如說是對清宮收藏的導向。由於「清明上河」題材在民間的廣泛影響，乾隆皇帝一登基就要陳枚等五位宮廷畫家作《清明上河圖》。乾隆十年（一七四五），宮裏將它著錄於《石渠寶笈初編》十六卷、頁二十六，存於養心殿，名為「清畫院清明上河圖卷」，在卷首鈐璽三方：「乾隆御覽之寶」（朱文）、「石渠寶笈」（朱文）、「養心殿鑒藏寶」（朱文）。卷尾鈐璽亦三方：「乾隆鑒賞」（朱文）、「三希堂精鑒璽」（朱文）、「宜子孫」（白文）。該圖成為乾隆皇帝即位後最早入藏的一批當朝畫家的畫跡。清院本是典型的清宮裝裱樣式，前隔水有詞臣梁詩正奉旨以館閣體抄錄御製五律詩：「蜀錦裝金壁，吳工24聚碎金。謳歌萬井福，城闕九重深。盛事誠觀止，遺蹤藉探尋。當時誇豫大，此日歎徽欽。乾隆壬戌（一七四二）春三月御題。臣梁詩正敬書」鈐印「梁」（朱文）、「詩正」（白文）。然後，梁詩正在卷首右上方題寫四字「繪苑璠瑜」，表達了乾隆皇帝對該圖的珍愛之情，對當時宮廷畫家的畫跡有如此高看之語，實不多見，這也是清代皇帝在這類繪畫留下難得的讚辭。

乾隆皇帝收藏了明代仇英（款）《清明上河圖》，他沒有任何題字，說明他對該圖的賞愛是十分有限的，著錄在《石渠寶笈

續編》裏，大有「千金買馬骨」之意，看來他是在等待着張擇端的本子。在畢沅死後的第三年（一七九九），因畢沅在湖廣總督的任上「剿匪」不力，使「匪患」蔓延，朝廷查抄了他的家產，畢沅的書畫藏品歸入內府，其中就包括《清》卷，乾隆皇帝沒能見到該圖，他在此前的一七九九年二月七日駕崩了。《清》卷在宮裏默默無聞地躺到嘉慶二十一年（一八一六），被著錄在《石渠寶笈三編》裏。在經濟價值上識得此圖的是溥儀，他在一九二五年將本卷和明本、清代黃念本、清代佚名本先後盜出宮外。清院本則僥幸留在了宮裏，成為一九二五年十月十日成立故宮博物院的第一批藏品，但因「九一八事變」，清院本在一九三三年隨着九千餘件清宮舊藏書畫南遷到西南地區，最後抵達台灣。在那裏，清院本的構思、構圖影響着台灣畫家表現當地舊時街肆的風俗畫。

《清》卷真正對畫壇的藝術影響起於二十世紀五十年代初。它一經發現就引起了學術界和藝術界的高度重視。當時的中國畫壇正處於學習蘇聯的創作模式，進入社會主義現實主義繪畫理論與實踐的探索階段，要努力表現工農群眾的日常生活。而《清》卷證實了現實主義繪畫藝術在中國的源遠流長。從五十年代開始，在高等美術院校，中國畫人物畫專業的許多學生在初學階段都要臨摹《清》卷，哪怕是其中的一個局部（特別是拱橋上下），以解決人物畫線描的訓練問題，山水畫家甚至各科畫家乃至其他畫種的畫家也都從中獲取藝術給養。無論是如何微觀社會生活、表現細節，還是怎樣宏觀掌控場景、組織結構，乃至錘煉繪畫線條、實現畫科融合等等，都給予現當代畫家們極其深刻的藝術啟迪。

二十世紀五十年代以來，關於《清》卷的社會影響，最基本的途徑有兩條：其一是通過中小

圖10-36 （清）徐揚等《乾隆南巡》卷（部分）

圖10-36a 第一卷《啟蹕京師》（局部）

圖10-36b 第六卷《駐蹕姑蘇》（局部）

學的語文和歷史教科書完成的，還有諸多藝術史家向公眾撰文介紹、賞析等；其二，它的社會影響是通過大量印刷《清》卷實現的，該圖在五十年代中、後期開始被大量地影印出版，任何一項在印刷技術上的新突破都要藉印《清明上河圖》卷來一展其優，從珂羅版、膠印版到電子版再到仿真版，使之成為出版量最大的古代單幅繪畫，每當有了新的電子展示手段，都要藉《清》卷一展身手。半個多世紀以來，各地中小學生的教科書裏大多刊用《清》卷作為插圖，大大延展了它的教育範圍。迄今為止，知道《清》卷者，在中國大陸大約有上億百姓，在海外至少也有上千萬民眾，中國古今名畫，鮮有匹敵者。

由於不同的繪畫目的，其藝術基調各有不同。《清》卷的沉鬱凝重、明本的濃麗浮豔、清院本的華貴平和，都證實了同一個繪畫題材在不同的歷史條件和藝術背景下，必然會呈現出各自不同的思想觀念和藝術特性以及審美意蘊等，他們之間既有聯繫、又有區別，這就不難理解張擇端不同於後者的作畫動機和思想內涵了。以此而論，三本《清明上河圖》卷是中國古代繪畫史中同名、同題材、同內容繪畫最為鮮明的演化實例。

元明清時期，由於《清》卷長期不在藝術家手中遞藏，它的藝術作用主要是靠各種傳本間接地影響到明代江南藝匠和清宮畫師的構思和構圖，只有到了二十世紀五十年代以後，張擇端的現實主義創作精神和質樸求真的筆墨線條才真正影響了高校的繪畫教學和畫壇的藝術創作，並為社會各界傳頌不止。

圖10-36c 第六卷《駐蹕姑蘇》（局部）

圖10-36d 第六卷《駐蹕姑蘇》（局部）

1 明本常常作為明代仇英的真跡，然其名款和圖中所有牌匾上的字跡均非仇英之筆，其繪畫功力係明代後期蘇州片的藝術水平，屬於師從仇英一路的繪畫風格。

2 陳枚的生卒年及生平見聶崇正《清代宮廷畫家續談》，刊於《清代宮廷藝術的光輝》，台北：台灣東大圖書公司1996年版，頁129。

3 （明）楊士奇、黃維等編纂《歷代名臣奏議》（三）卷二四二，頁3180，上海：上海古籍出版社1989年版。

4 前揭《宋史》卷二八四，頁9597。

5 （宋）楊仲良《皇宋通鑒長編紀事本末》卷四十四《馬政》，黑龍江哈爾濱：黑龍江人民出版社2006年版。

6 參見翦伯贊《中國史綱要》第三冊引《歷代制度詳說·兵制篇》，頁46，北京：人民出版社1979年版。

7 （明）茅元儀輯《武備誌》卷一百四《器械（三）》，頁21，明天啟元年刻本。

8 （明）鄭若曾《籌海圖編》卷八頁27、卷六頁19-20、卷五頁25。北京：中華書局2007年版。

9 見（宋）陶穀《清異錄》卷一《人事·蜂窠巷陌條》，頁36：「四方指南海為煙月作坊，以言風俗尚淫。今京師鬻色戶將及萬計，至於男子舉體自貨，進退恬然，遂成蜂窠巷陌，又不止煙月作坊也。」北京：中華書局1991年版。

10 前揭（南宋）孟元老《東京夢華錄》卷二，頁15，《宣德樓前省府宮宇》。

11 前揭（南宋）孟元老《東京夢華錄》卷二，頁16，《朱雀門外街巷》。

12 前揭（南宋）孟元老《東京夢華錄》卷三，頁30，《寺東門街巷》。

13 前揭（南宋）王栐《燕翼詒謀錄》卷三，頁23。

14 前揭（南宋）孟元老《東京夢華錄》卷二《酒樓》，頁21。

15 前揭（南宋）孟元老《東京夢華錄》卷二《飲食果子》，頁23。

16 （南宋）耐得翁《都城紀勝·酒肆》，見（南宋）孟元老《東京夢華錄》（外四種），頁92，上海：上海古典文學出版社1956年版。

17 武陵春原名齊慧真，她與江南傅生相愛五年，後傅生獲罪流放，武陵春傾家蕩產未能救下傅生，最終憂憤成疾，殉情而死。

18 錢伯城箋校《袁宏道集箋校》卷一，頁1650，〈為寒灰書冊寄鄖陽陳玄朗〉，上海：上海古籍出版社1981年版。

19 （明）董其昌《畫禪室隨筆》卷二，頁113，上海：上海遠東出版社1999年1月第1版。

20 （清）孫承澤《庚子消夏記》卷八，前揭《中國書畫全書》（第七冊），頁795。

21 鄧之誠《東京夢華錄註·自序》，北京，中華書局1982年版。

22 （明）李日華《味水軒日記》，《叢書集成續編》史部，第39冊，上海：上海書店，1994年，頁739-40，《紫桃軒又綴》，《叢書集成續編》子部，第89冊，頁400。

23 （明）田藝蘅《留青日札》卷三十五，頁1129，上海：上海古籍出版社1985年版。

24 一作「吳王」，此處「工」字為古寫法，粗看似「王」字。「吳工」是特指繪製清院本的來自吳地的五位畫家。

瑞
彩

本文在討論《清》卷時，順沿着文獻、圖像的導引，試圖接近當時的歷史文化背景，在這裏，必然會遇到以往對《清》卷釋讀的降解問題。藝術品離開了產生它的環境，流傳到我們的手中，除了面臨着物質層面保護的理化問題之外，還面臨着精神層面闡釋的文史問題，這就是如何防止其思想內涵被降解或誤讀，這首先基於對古畫繪製時代的科學考證，然後從認識畫中的物質形象入手，逐步進入涉及意識形態的內容表述，所有這些都離不開最基本的認識論和方法論。

一·解讀後的結語

自二十世紀五十年代初以來，儘管國內外介紹、研究《清》卷的文章有四百篇之多，但對它的認識還遠遠不會結束，因此，這裏的結語不可能是對《清》卷的結論，而僅僅是拙著的小結。

根據《清》卷表現出北宋社會中的各種生活場景和藝術形式以及所耗費的時日，這絕不可能是一件即興之作，結合當時的歷史背景，必定有其一定的思想內涵和創作動機，從中可看出北宋將要滅亡的種種徵候和畫家焦慮的思想態度。徽宗朝是北宋的政治、軍事和外交漸漸走進了絕地，同時也是北宋的社會矛盾進入到最尖銳的歷史時期，如官民之間、官官之間的矛盾達到了屢屢爆發的境地；而與此恰恰相反的是，正是在這個時期，北宋的手工業經濟、商業經濟和文化藝術達到了發展的巔峰，北宋開明的文治與黑暗的苛政並存，造成了社會政治發展的極不平衡。在這樣的歷史背景下，北宋政權有何作為呢？《清》卷所要訴說的實在是太多、太多⋯⋯可以說，古代

諸多朝代的滅亡，並不是物質財富的匱乏所致，而首先是因政治腐敗導致朝政失修、社會失控，導致物質財富分配極不正常，最後敗亡於國內的民眾勢力或外部勢力。

大凡以人文歷史為素材的古代繪畫特別是宮廷繪畫，大多與當時的社會背景或朝廷政治有關，即便是宮中摹本，也有其一定的政治背景。離開這些三要素去賞析古畫，就有可能會出現「看圖說話」式的表層解讀，使歷史名作扁平化，難以得到畫中真正的思想內涵。《清》卷的出現絕非孤例，類似的古代畫例尚有許多，如五代南唐宮廷畫家周文矩的《重屏會棋圖》卷，通常被認為所表現的是南唐中主李璟與兩弟對弈的情景。殊不知，原跡是主人公李中主璟以圖畫昭示「弟繼兄位」的國策，是給其弟景遂、景達的政治定心丸，以免自己因勢力日衰、元子尚小而遭到來自諸弟的不測[1]，故圖中出現平起而坐的對弈情景。又如另外一件南宋摹本《女史箴圖》卷，它是在唐摹東晉顧愷之《女史箴圖》卷被宋高宗趙構呈送金國之前的匆匆臨本，以免內廷失去教化之圖[2]。還如高宗書、馬和之繪的《後赤壁賦圖》卷[3]，是在蘇軾等元祐黨人被平反昭雪後的書畫合璧卷，其主旨是對蘇軾等人的思想和藝術給予褒揚，也暗含了高宗「江山不可復識」的自我安慰，為放棄收復失地找出歷史依據。此類背景深厚的畫例，在古代宮廷繪畫史中，不勝枚舉。

《清》卷則是這一類作品中表現社會生活最廣闊、思想內涵最豐富的畫卷，今後對它的研究，一方面會更深入地探討《清》卷中的物質文化和生活細節，另一方面繼續聚焦在《清》卷的背後：它僅僅是一件單純的風俗畫嗎？還是有思想內涵和有創作意圖的畫作？在認同後者的前提下，究竟如何解讀歷史？這就是盡可能對作品所記述的歷史內容做到解讀到位而不越位，適度且不過度。

儒家思想影響了張擇端早年生活道路的選擇，其故里的密州文化是畫家的文化基因。在《清》卷的背後，有它特殊的政治背景，面對經濟繁榮而軍事貧弱的北宋社會，侍奉北宋宮廷的張擇端對當時的社會現狀是不會無所用心的，張擇端決不是一個普通的藝匠，他的儒家文化背景決定了他是一個有思想深度和認知水平的藝術家，借徽宗敕令畫《清》卷之機，萌發了揭示社會弊病的構思：一方面表達了他對北宋前途的隱憂，另一方面以曲諫的方式敬告徽宗關注社會危機和國家隱患，成就了這幀「盛世危圖」。

《清》卷的產生決不是偶然的，在社會條件方面，北宋日益發達的城市商貿經濟、水陸運輸、商賈控糧、城市建設等以及其中出現的社會問題是畫家的生活基礎。在藝術上，當《清》卷尚未誕生之時，為它的出現已經過了百餘年的藝術鋪墊，如界畫愈加成熟，人物畫具備了微化技巧、表現大場景成為時風等，考訂《清》卷的創作時代必須將圖中具有時代特徵的事物與相關的古籍文獻結合起來進行邏輯分析，並適當參考畫中的筆墨風格和線條技巧等時代因素，其鑒定結論不會越來越多，只會越來越少、越來越接近事實。《清》卷不被徽宗賞愛，賞賜給了向氏家族，最後在「靖康之難」的戰亂中為金人所得。具有代表性的明本和清院本間接或輾轉地參照了《清》卷的一些總體佈局，但在構思上相去甚遠，它們並不是《清》卷的翻版，而是各自表現了所處時代的「社會清明」和「政治清明」。

一‧關於解讀中的降解問題

接下來的問題就是分析和研究歷史上解讀《清》卷的降解問題。

降解來自於解讀者本身。在特定時期產生出與時政有密切關係的繪畫作品，必定有一定的思想內涵，如果當時的解讀者沒有留下有關解讀的文字，在這個特定時期結束後，新一輩的解讀者遠離創作者的生活環境，政治環境和文化語境，這些都發生了許多變化，如果不還原當時的歷史文化背景去解讀，往往會出現大幅度的降解現象，失去的歷史文化信息便轉化成層層密碼。這種降解現象是有規律可循的，主要發生在第一批金代解讀者的身上，他們形成的基調性的解讀結論，會一直影響後人的認識。這個大幅度的降解過程只需要半個世紀左右的時間。此後的降解速度就會大大減緩，因為剩下的就是古今大多數解讀者所具有共性的生活知識，此後的解讀者結合被前人降解了的認識結論，以此來認知古人的藝術品，形成以訛傳訛的結果。當然，在第二批解讀者中也不乏推翻前人基本論調的題跋者，如元代李祁、明代邵寶、明末如壽等，只是後人過於相信也樂於接受金人的「盛世說」，使他們聲音微弱殆盡。

因此說，出現降解的現象在於原作者畫畢後，政治環境和文化語境發生了根本性的變化，在時過境遷後的下一代很容易以現有的常識去解碼前人的作品，造成思想內涵的大大降解，再後幾代的解讀者不易知道其中的歷史密碼，更難以解碼。

我們會過於相信自己的直覺和從現實生活積累的經驗，在賞閱到《清》卷結尾時，就會形成一定的感性判斷，這樣的判斷實際上是相當平面的：《清》卷所展現的是北宋繁華的商貿時代和富庶的經濟社會，再閱讀其後金代文人的跋詩，可立即收集到來自於歷史的「佐證」，作為引證金代文人的詩句有：張公藥的「升平風物」、酈權的「珠簾十里沸笙歌」、王磵的「歌樓酒市滿煙花，溢郭闤城百萬家」、張世積的「兩岸風煙天下無」等關於繪畫主題的文句，基本上與今人觀畫的直覺相當，更加肯定了我們的直覺感受。金人在題寫跋文時，上距《清》卷完成的時間至少有六十餘年，《清》卷內涵被降解最快的是北宋滅亡後的頭五十年，這個期間沒有任何關於《清》卷的文字記錄，此後，才有了金元諸家的跋文，儘管其中有許多結論脫離了歷史環境，但他們的跋文使《清》卷內涵降解的速度得到了穩定和減緩。降解的歷史原因是題跋者皆沒有經歷過徽宗朝，他們生活在巨大的社會動盪之後的金代前中期，與張擇端的生活背景截然不同，他們都是北方漢族文人，除了心懷故國之思以外，對張擇端創製《清》卷的時代和背景已經不甚了了，才有了那麼一番直觀感受。金代文人對《清》卷內容的考釋從一開始就出問題了，《清》卷的思想內涵在他們的手中降解殆盡。遺憾的是，只有元代李祁特別是明代邵寶發現了其中的真諦，後者在明末清初被貪利者無情地裁剪掉了，金代文人隔靴搔癢的定論成為後人認知《清》卷的起點和基礎。

反之，如果第一批解讀者與原作者的生活時代沒有發生根本性的變化，不太會出現大幅度的降解現象，如南宋遺民龔開在《瘦馬圖》卷（日本大阪市立美術館藏）表現了亡國後的失落感和對主人的懷念之情，與他有同感的元初文人們紛紛跟進解讀，在圖後書寫跋文，江南文人們的這種心境一直持續了近半個世紀。類似這樣的作品還有龔開的《中山出遊圖》卷（美國華盛頓弗利爾美術館藏）對蒙

元統治者的憤懣之心，元初鄭思肖的《墨蘭圖》卷（日本大阪市立美術館藏）的失國之痛，他們的題跋和一批深知其意的文人題跋使畫家的思想內涵完整地保留下來，七百多年後的今天，這些繪畫中的歷史文化底蘊沒有降解，今後也不會被降解。

人們總會主觀地認為誰距離作畫者時代最近，誰的判斷就最客觀。歷代對《清》卷的研究，大致可分為三個「堆積層」：第一層是《清》卷及北宋末年的歷史文化；第二層為金元明諸家對《清》卷的認識和判定，但第二層與第一層之間，由於時過境遷，出現了理解上的斷層，他們當中最早的金代文人的認知是建立在諸多個人認識的基礎上，而不是建立在對北宋末社會的認知基礎上，並形成了主流認識，這就給當今第三層的研究帶來了先天不足的問題；二十世紀五十年代以來對《清》卷的研究為第三層，第三層的認知程度大多是建立在第二層的基礎上的，因而對原跡的研究有可能會出現不同程度的脫節，其宏觀認識接受了第二層金代文人的結論，即《清》卷的主題為表現「太平盛世」說，進而發展為《清》卷係「粉飾太平」的觀點，頗有南轅北轍之虞。其依據是汴河中滿船的漕糧、無需守衛的太平城池和軍卒的放鬆狀態以及鱗次櫛比的商肆等等，還有許多被誤讀的繪畫細節和場景等均一一成為論證的圖像依據。

對《清》卷繪製時代的考訂，本應借鑑對宋代的考古發掘的學術成就，但事實是考古學的發掘成果和研究方法受到罔顧，大多偏信來自金代文人的判斷，如金代張公藥「祇是宣和第幾年」，他是將「宣和」作為徽宗朝的代稱，這不是嚴格意義的鑒定結論，此後的酈權「猶恨宣和與政和」之語，將畫中的景象推定為政和至宣和年間，至元代李祁則確定為「乃故宋宣政年間名筆也」，將

前人模糊的認識確定並具體化。然而，明代李東陽憑藉他深諳北宋徽宗朝的政治圖景，不同意金人的定論，他認為：「此圖當作於宣政以前、豐亨豫大之世。」後面的諸家跋文則迴避了對該圖創製時間的判斷。這樣，對《清》卷的繪製時間放寬到徽宗朝，成為學界的主流意見。

同樣，二十世紀五十年代以來確定是圖所繪的地域的觀點也是直接取用金代文人們的直覺：如張公藥說畫中有「水門東去接隋渠」之景、張世積斷定是「畫橋虹臥浚儀渠」等，均將該圖所繪的地域鎖定在開封城的東水門和虹橋一帶，這種一定要確定所繪具體地點的觀念長期籠罩着研究《清》卷的思路。

當然，當今已有一些研究者力圖越過第二層直接觸探到第一層的若干點，如韓順發對北宋開封城使用扇子的考證，孔慶贊對祭道祖的發現，薄松年等對拱橋橋頭華表的考辯，榮新江對圖中唯一胡人的確認，曹星原對卷中「今體畫」的探考，康育義對圖中山水地質的分析等。隨着對第一層的研究日益增多，必然會促進對第一層面的政治、經濟、文化、藝術等諸多方面進行整體性的研究，以求還《清》卷思想和藝術的本來面目。

類似《清》卷這樣被第一批題跋者降解內涵的古畫不在少數，如舊傳五代胡瓌的《卓歇圖》卷（故宮博物院藏）實為金代（或南宋）時期宮中佚名畫家的遺跡，描繪了女真族皇家獵隊邀南宋使臣獵中小憩時的情景。對該卷的誤讀源自於第一、二批文人如元代王時、清代高士奇等人的題跋，一方面他們遠離畫家的生活時代達兩百至六百年，不知其畫中所表現的具體內容，另一方面因缺乏民

族學知識，將圖中髡髮民族誤識為遼國契丹人，並進一步聯繫到五代胡瓌是畫契丹人的高手，故論定是圖為胡瓌真跡，其繪畫時代被錯位、作者被誤定，繪畫內容則被霧化，以至於長期被視為定論。4 其他如舊傳五代顧閎中的《韓熙載夜宴圖》卷5、舊作遼代陳及之的《便橋會盟圖》卷（故宮博物院藏）6 等均是如此，這些古畫的時代、作者、內容均因缺乏當時文人的題記或其題記被切割等原因，被後來的解讀者降解。

筆者在三十年研習藝術史的經歷中，亦不曾懷疑《清》卷的「太平盛世說」和「實景論」，直到二〇〇七年釐清了張擇端的基本行狀和徽宗朝各個時期的政治、文化和社會背景等，才開始意識到《清》卷的思想和內涵不會是想象中的那麼簡單，應當採用一定的方法予以揭示。

三·關於考釋古代社會的認識論和方法論問題

研究者最容易出現的思維問題就是以主觀意識代替客觀世界，儘管其主觀意識裏積累了舊有的關於物質世界的結論。在藝術史研究方面，也在不同程度上呈現出忽略認識和研究古代社會物質生活的時代特性。這不但是一個認識、研究的方法問題，而且屬於認識論和方法論範疇的哲學問題，即我們如何認識古代社會的物質世界和精神世界。我們認識古代社會的基礎首先應當建立在對其物質世界的客觀辨識上，即通過實物、圖像和文獻深入了解某一個時期物質生產的具體能力和物質生活的基本狀況，然後發掘其中屬於精神層面的內容。這樣才能有效防止降解、誤解和

平面解讀古代繪畫，才能立體解讀出畫中真正的思想蘊含。所謂「立體解讀」，就是將《清》卷置於當時十分具體的政治、經濟、文化的歷史背景去認知和考訂，哪怕是一個很小的細節，都是那個時代社會生活的具體反映。

古畫鑒定正是認識古代物質之前的甄別活動，因此我們在解讀之前，必須甄別出現的物質形態，藉此考證出繪畫製作品的具體時代。北宋社會的物質生活是通過《清》卷中的每一個細節表述出來的，大到建築樣式及營造手段、車船的載重量及製造方式等，乃至生產力水平和生產關係、商業貿易手段、生活方式和社會風俗等，小到算盤珠、煤炭爐、溫酒用具、車鐙、衣服後背上的接縫乃至商品的價格等。《清》卷中出現的時代物證如女裝中的寬鬆式短褙服飾和盤福龍髮式、大錢等昭示了其時間下限（崇寧年間），以此與相關的歷史文獻和圖像進行深入探考，筆者概括為「三點一線法」，即求取畫中圖像、佐證圖像（其中包括出土文物和公認圖像）與相關文獻的一致性。

當確定了古畫裏一系列物質的時代屬性後，這僅僅是在物質層面上的認識，對古畫的研究遠遠沒有結束，還必須透過這些具有時代特性的物質形態，發掘出精神層面的歷史事實，查證出當時國家的政治狀態如何，其中包括意識形態方面的問題，如《清》卷中出現的苦布潛藏着黨爭敗方的政治結局、大批私家漕船進京預示官府將放棄糧控手段、鑄大錢表明政府採取了放任物價的措施等，還有使用勞動力的僱傭制、計件工資制、商品交易中的稅制等一系列社會管理方面的問題，當時這些屬於精神層面的治國理念和手段恰恰均發生在徽宗朝崇寧年間，反過來又證實或復檢了對《清》卷的時代認定。

《清》卷的核心內容：隱憂與曲諫

（一）張擇端生平
- 家庭文化
- 諸城至開封旅途
- 遊學京師備考進士
- 改學界畫
- 入值北宋翰林圖畫院
- 故里人文歷史與密州文化（儒家經學故鄉）

（七）《清》卷跋文
- 金代張著跋文
- 元代李祁：「猶有憂勤惕厲之意」
- 明代如壽：「妙筆圖成意自深，當年景物對沉吟」
- 明代邵寶：「洞心駭目」「觸於目警於心」「明盛憂危之志」
- 明代李東陽：「獨從憂樂感興衰」

（二）《清》卷繪製時間
- 宋徽宗題簽時間
- 焚毀舊黨人書迹
- 女妝流行的時間
- 羊肉招牌價
- 使用大錢
- 漕運私糧進京
- 明代李東陽考：「作於宣政以前」
- 《向氏評論圖畫記》完成時間
- 張著跋文
- 郭熙樹石風格

（六）創作心理
- 離娛樂
- 儒家思想情懷
- 關注下層百姓之艱辛
- 憂患意識和批判精神
- 悲天憫人的現實主義態度
- 深諳世事且具其黑色幽默和諷刺手段

（五）藝術淵源
- 李、郭樹石法
- 郭忠恕界畫
- 「微畫」已成熟
- 李公麟人物鞍馬畫
- 文學藝術長篇敘事化
- 各畫科表現大場面手段已普及

（四）政治與社會背景
- 北宋鄭俠、湯子升、張敦禮等人的畫諫
- 雜劇家藝諫　　朝臣屢諫
- 北宋商貿經濟　　文人的憂患意識
- 北宋台諫制度　　文官詩諫
- 徽宗開言路

（三）《清》卷所繪地域
- 無名城門
- 無名寺廟
- 佚名河道
- 佚名街肆
- 虛名店鋪
- 無名拱橋
- 「航拍圖與汴京地圖比較」

從認知《清》卷的物質淺層一直追索到精神深層，其最終目的就是要回到畫家本體上，即他的創作動機與目的：他要展現出當時社會的巨大矛盾──日益發達的商業貿易和日益鬆懈的社會管理之間的矛盾，日漸頹靡的軍力和急需城防消防之間的矛盾，日趨富足的官宦階層和劇貧者之間的矛盾……表現這些矛盾既是畫家的創作主題，又是該圖的時代屬性，以求達到畫諫的目的。無視這個從物質到精神的探考過程而直接求證結論，以主觀認識或直觀感覺代替當時的物質文化的基本水平以及精神層面的歷史事實，就有可能偏離事物的本質。

在意識形態上，我們不能脫離古今社會共有的治國經驗去認識、評判古代社會，可以尋找到當今與古代社會相同的治國經驗去解讀反映古代社會生活的藝術品，如政府應當對城市實行有效的行政管理（涉及佔道經營、糧食價格、消防和城防等問題），這是人類社會進行城市管理的基本準則，但絕不能完全以當今的生活經驗去解讀古代社會的生活細節，那必定會出現認識錯位。感性的經驗不能取代理性的考辯，感性的經驗有其不確定的因素，它是建立在個人的直覺和局部經驗的基礎上，其認同的範圍是極其有限的。理性的考辯是以感性的經驗為起始點，但不是終點，感性的經驗不是結論，而是要以此為線索和導向，進行理性的考辯，如「三點一線法」「物質考證」和「精神探索」等。理性的考辯結束後，再回到感性認識中來，這是經過理性考辯後的經驗（有可能是汲取了古人的感性經驗），因而它高於原先感性經驗的認識表層。可以說，沒有感性經驗的理性考辯是脫離生活實際的，沒有理性考辯的感性經驗是沒有說服力的，不可能產生認識上的共鳴，其結論都難以接近古代社會生活中的某個時段，也無法為現實世界所接受。如將《清》卷考訂為金代或南宋之作，則是離開了最基本的感性認識，又如將《清》卷視為頌揚「清明盛世」的畫卷，則是將現實

生活的感性經驗代替了古代的社會生活，必然會出現刻舟尋劍之弊，如將弓箭兵試弓誤為弓箭店賣弓、私糧控制了市場錯當漕運繁榮等。

用一把鑰匙未必能夠打開所有的藝術史大門，要用多把鑰匙即多種研究方法才能打開藝術史的重重大門和諸多暗門，然後才有可能準確地穿過時光隧道，將認識的基礎堅固地構建在當時的物質文化之上。這樣才能找到藝術事件的責任人、事發背景、時間和地點以及與諸多事物的聯繫和發展，還原並分析、研究藝術史的真相。

對《清》卷來說，則更是如此，單一的研究方法已不可能解決《清》卷的諸多疑問，多視角觀察、多角度研究必然要多重取證。當考證出古人的物質形態和他們的精神意志同屬於一個時間段，採用「多重證據法」將形成相對牢固的證據網。「多重證據法」是確保倘若其中某個證據被攻破，其結論還不會受到根本影響，如同一張漁網，撞破了一兩根經緯線，尚不影響使用。證據不應該是「多米諾骨牌」，一個立不住，所有的結論和推論全部倒下。證據的存在是在於我們是否能發現它們。凡是證據，都不會是孤立存在的，只要找出兩個以上的證據，它們之間必定存在着一定的內在聯繫，或為因果聯繫、時間聯繫、呼應關係等邏輯關係，它們鎖定古畫創作的具體時間段，是不會自相矛盾的，否則就不是證據。

在解碼《清》卷臨近結束時，也許能從古代社會的廣度、思想意識的深度和藝術層面的密度等多個方面更準確地認識張擇端所描繪的一切以及他所處的時代，使觀察和認識立體化。圖像內容

和圖像風格以及相關文獻構成了藝術研究的基本證據，盡可能搜盡一切證據，使之形成證據網，讓思維沿着證據往前走，最終形成結論；將若干證據形成一張具備經緯線的證據網，以求證出我們過去所不知道的事實。當若干事實形成一部史實實錄時，則可求證出一段歷史，反言之，孤證則難以求證出一段歷史的完整性。概括本書的思路，詳見「《清》卷圖文考據與邏輯分析路線圖」。

關於《清》卷的流行結論，會繼續得到堅持，這是十分正常的，畢竟本人斷斷續續的八年探索恐難以改變八百多年的習慣性認識。筆者就《清》卷的研究，最終欲圖證實一個樸素的理論：沒有藝術史的歷史是不完整的歷史，而離開了歷史的藝術史是烏有的藝術史；藝術史研究論文不是藝術品的再創造，而是一份藝術史的修復報告。在修復藝術史之前，要不斷地修正我們自身的認識論和方法論，這就是首先要將認識的基礎牢牢地建構在作品本身，通過辨識畫中的物質世界達到認識深藏其中的精神世界。為此，筆者做一些嘗試性的探索，試圖多發掘一些九百多年前的藝術真相和歷史事實，力求填補一些認識上的空白或恢復一點藝術史的記憶，僅此而已。

而已至此，恭請諸位方家不吝教正。

1 事見（南宋）馬令《南唐書》卷二，叢書集成新編本第一一五冊，頁246，新文豐出版公司印行。

2 拙著《宋本〈女史箴圖〉》卷探考》，刊於《故宮博物院院刊》2002年第1期。The Admonitions: A Song Versing Orientations, 6, 2001.

3 參見拙著《古畫創作的情感動因——兼考幾件宋畫》，刊於 台北故宮博物院《故宮文物月刊》第302期。

4 參見拙著《金代人馬畫考略——民族學、民俗學和類型學在古畫鑒定中的作用》，刊於《美術研究》1990年第4期。

5 參見徐邦達《古書畫偽訛考辯》（上卷），頁159，江蘇古籍出版社1984年版。拙著《〈韓熙載夜宴圖〉卷年代考——兼探早期人物畫的鑒定方法》，刊於《故宮博物院院刊》1993年第4期。

6 參見拙著《陳及之〈便橋會盟圖〉》卷考辯——兼探民族學在鑒析古畫中的作用》，刊於《故宮博物院院刊》1997年第1期。A Study of Chen Chi-chih's Treaty at the Pien BrigeArts of the Sung and Yuan. Ritual, Ethnicity, and Style in Painting. Edited by Cary Y. Liu and Dora C. Y. Ching The Art Museum, Princeton University.

弁

証

一・張著小考

宋金時期有兩個張著，其一是北宋末的張著，他善畫山水，師法郭熙，專精敷染皴法，與胡舜臣等同為畫院待詔[1]；其二是《清》卷的跋文作者、金臣張著，兩位張著非同一人。

金代張著的身世與張擇端有一些相似之處。張著事略可見元好問《中州集》卷七：「著，字仲揚，永安人。泰和五年以詩名召見，應制稱旨，特恩授監御府書畫。」[2] 其字「仲揚」，在家排行應是次子，「永安」即金中都大興府（今北京），故張氏自稱「燕山張著」。張著為金代詩人，《中州集》卷七錄有劉勳（字少宣）《讀張仲揚詩因題其上》：「布衣一日見明君，俄有詩名四海聞。楓落吳江真好句，不須多示鄭參軍。」[3] 可知張著原本是布衣文人，詩學唐人，泰和五年（二〇五）因詩名得到金章宗的寵遇，負責管理御府所藏書畫，金代御府書畫集中在內府機構中秘裏。「金朝取士，止以詞賦為重，故士人往往不暇讀書為他文。」[4] 張著的寵遇則又是一例。金代文人畫家、翰林文字王庭筠曾與其舅父秘書郎張汝方奉金章宗命整理、著錄御府所藏書畫，共計五百五十卷，著成《品定法書名畫記》（今佚），王庭筠於泰和二年（一二〇二）過世，御府正是虛位以待。「監」乃主管之職，張著於此監管御府書畫，足以說明他在書畫鑒定和通曉書畫史籍方面必有過人之處。可是，他在這方面的才華未被任何史籍載錄，筆者只得憑藉「特恩授監御府書畫」之句來判定他有一雙不同尋常的鑒定慧眼。

張著留下的詩句極少，除了《全金詩》錄有他的《九日》《雨後》《紫泉亭》三首詩之外，還

有幾句被金代劉祁抄錄在《歸潛誌》卷八裏：「矮窗小戶寒不到，一爐香火四圍書。」又：「西風卻黃花事，不管安仁兩鬢秋。」[5] 因詩中用「了卻」二字，時人戲稱張著為「張了卻」。一說張著之詩有「浮豔」之風，其詩在苦寒之中尋求平和清雅之意，筆者以為還是以其詩風「尖新」為妥，這也是當時詩壇盟主趙秉文在泰和年間（一二○一—一二○六）倡導奇古風雅的唐人詩韻所致。根據張著詩句的內容，他在思想上是一位安貧樂道的讀書人。

如果說張著在為《清》卷書寫跋文時，還是一介較為年輕的布衣文人，那麼，待他入朝供奉金廷時，已是一位中老年文士了。其跋文的書風，與其詩風一樣，主要受到唐代書風的影響，可知他在早年是從習碑入手，其楷書較多地受到北碑和唐代柳公權、歐陽詢和顏真卿等書家的滋養，結體端嚴古樸而不失靈巧之格，筆畫厚實平穩卻不遺剛硬之氣，功力不俗。個別帶有行書筆意的字跡，略有宋人不羈之意，展示其欲求隨意翻飛的另一面。可以看出張著有意要脫出唐楷的樊籬，試圖謀求個人書風。按照當時金代書壇的筆墨取向，多半會與蘇、米相會。該跋文的個人書風還未完全形成，但已初見意態。

概述張著生平，他本是一布衣文人，長於詩文，詩書皆有唐風，精於鑒定書畫。泰和五年（一二○五），他的詩名和鑒定才華得到金章宗的欣賞，受命負責管理御府所藏書畫，接替了已經故去的王庭筠在內廷鑒定書畫的地位。

二·北宋向氏家族考略

向宗回的《向氏圖畫評論記》是最早著錄《清》卷的典籍（今佚），這使得今人格外關注向家的來龍去脈及其文化特性。首先值得重視的文獻是南宋王明清《揮塵錄·前錄》記錄了向氏的輩分排序：

河內向氏，文簡公家也。文簡諸子，名連傳字。傳字生子，從糸字。糸字生，從宗字，欽聖憲肅兄弟也。宗字生子子字。子字生水字。水字生土字。土字生公字。6

即：文簡公向敏中→傳字→糸（偏旁）字→宗字→子字→水字→土（土字）→公字。具體落實到向氏家族在北宋至南宋初的後代排序見下表。

向敏中是向氏這一支的開宗之祖，字常之，諡文簡，開封人，真宗朝宰相，《宋史》有傳。其叔子傳亮，亮傳經，經傳向皇后、宗回、宗良。

「靖康之難」時，向氏家族的子、孫輩，有三個去處。其一，是以子字輩的向子諲（一〇八六—一一五三，一作一〇八五—一一五二）為代表的南方抗金一族，曾在潭州（今湖南長沙）抗金，但未傷及血脈7。其二，是以水字輩向沈（子韶季子）、向涫（子諲仲子）、向涪（子諲幼子）等為代表的南逃至江南

（本表引自任立輕《宋代河內向氏家族研究》）

北宋向氏家族傳世表

敏中
- 傳範
 - 總
 - 繹
 - 緯
 - 繪
 - 縝 — 宗明 — 子謹、子謨（有後）
- 傳師 — 維
- 傳式 — 綸
- 傳亮 — 經 — 宗良（子章）、宗回（子率）、宗愈
- 傳正
 - 約 — 宗儒 — 子烙（有後）
 - 綜 — 宗哲 — 子齊、子家（有後）
 - 綬 — 宗琦 — 子襃、子衮、子韶（有後）

的一族，很可能是其前輩為留住後代，特意讓他們遠離沙場，在江南隨從名儒胡安國（一〇七四—一一三八）講《春秋》，以文為業。唯有其三，是以向子韶為代表的留在河南抗金的一族，只有向子韶一家及其弟子褒、子家等與金軍在北方正面交戰並且全軍覆滅，從而財物為金人所獲。

《清代淮陽城圖》。選自（清）王士麟修、何潤纂《陳州誌》（順治刻本）。淮陽縣地方史誌辦公室2007年重印。

向子韶（一〇七九—一一二八），字和卿，開封人，敏中玄孫，向太后再從姪。他清約如寒士，強學自屬，年十五入太學，元符三年（一一〇〇）進士，累遷京東轉運副使，建炎二年（一一二八）知淮寧府（今河南淮陽），金軍攻城，子韶親率諸弟守城。向子韶守淮陽有其深刻的歷史原因：這裏是傳説中太昊伏羲陵寢的所在地，宋太祖趙匡胤於建隆元年（九六〇）在此專設守陵戶。因此向子韶是本着深厚的民族情感堅守淮陽。但不幸的是，女真人攻入城內，向子韶率軍民巷戰，子韶被俘，不屈而亡，年五十，謚忠毅，「其弟新知唐州子褒、朝請郎子家與閤門皆遇害，惟一子鴻六歲得存」[8]。根據其年歲，向子韶是向氏「子」字輩中最年長者，按照古代通行的族規，長子長孫有權保管（而非佔有）家族的族譜、賬目和部分祖產，特別是在向宗回子無後的情況下，其重要家產轉到長房那裏是十分自然的事情。向子韶兵敗後，其家產必定被金軍擄掠，《清》卷、《西湖爭標圖》卷和《向氏評論圖畫記》等當在其中，一併輾轉在北方。五十八年後，被年輕的張著所識。其後有四位金人的跋詩，他們與北宋的時代關係各有不同：張公藥、酈權的祖、父分別是由宋入金的職官，王磵是地道的金朝隱士，張世積是由金入元的金代遺民[9]，可確信《清》卷未曾入金內府。

向敏中的後代，多為南宋文人所關注，如周密《齊東野語》卷六有《向氏粥田》條，論及向敏中的曾孫子豐輩的財富。向家最為人所矚目的是這個家族的收藏之風，出現過多位書畫收藏家，如兩宋之交的向子諲等，在南宋時期，向氏家族的後人中最顯赫的書畫收藏家是向敏中的第六代孫向士（士）彪[10]和向敏中的第七代孫向公明，其次是第五代孫向水[11]，在南宋，是向水為後代的書畫收藏打下了基礎。周密在《向胡命子名》中云：

吳興向氏，欽聖后族也，家富而儉不中節，至於屋漏亦不整治，列盆

盎以承之。有三子，常訪名於客，長曰渙、次曰汗、曰乊（古水字也）。

父不以為疑也。他日有連呼其名曰渙汗水，方悟為戲已。又，胡衞道三

子，孟曰寬、仲曰定、季曰宕（音蕩），蓋悉從亡。其後悼亡妻，俾友人

作誌，書曰：「夫人生三子，寬定宕。」讀者為之掩鼻。蓋當時不悟為語

病也。寬後為京僉，宕則多收古物，其子公明悉獻之賈師憲（似道），得

一官，以臟敗。12

「欽聖后」即神宗欽聖憲肅向皇后，前文提及的向水是向公明的祖輩，根據向水在北宋蔡襄

《自書詩》卷（故宮博物院藏）的跋文，其字若冰，號松林老人。周密對向士彪、向公明的收藏活動記

述得十分詳細：

吳興向氏，后族也。其家三世好古，多收法書、名畫、古物。蓋當時

諸公貴人好尚者絕少，而向氏力事有餘，故尤物多歸之。其一名士彪者，

所畜石刻數千種，後多歸之吾家。其一名公明者，駁而誕，其母積鏹數百

萬，他物稱是，母死專資飲博之費。名畫千種，各有籍記，所收源流甚

詳。長城人劉瑄，字囷道，多能而狡獪。初遊吳毅夫兄弟間，後遂登賈師

憲之門。聞其家多珍玩，因結交，首有重遺，向喜過望，大設席以宴之，

所陳莫非奇品。酒酣，劉索觀書、畫，則出畫目二大籍示之。劉喜甚，因

假之歸，盡錄其副。言之賈公，賈大喜，因遣劉誘以利祿，遂按圖索駿，凡百餘品皆六朝神品。遂酹以異姓將仕郎一澤公明，稛載之，以為謝焉。後為嘉興推官，以臟敗而死，其家遂蕩然子遺矣！然余至其家，傑閣五間，悉貯書、畫、奇玩，雖裝潢錦綺，亦目所未睹，未論畫也。[13]

向公明繼承了祖上的上千種名畫，在狡獪的劉瑄面前露了富，被賈似道設計獲得了其中百餘件六朝神品。北宋末，向家後人中有兩個人是值得關注的，其一是向敏中第四代子瑄，他將前輩庋藏的部分書畫遷移到南宋；其二是向子韶，因兵敗使得前輩的藏品，其中包括張擇端的《清明上河圖》卷、《西湖爭標圖》卷以及著錄書《向氏評論圖畫記》流落到了北方金國。

1　事見前揭（元）夏文彥《圖繪寶鑒》卷四，頁102。

2　轉引自薛瑞兆、郭明志編纂《全金詩》（第三冊）卷九六，頁337，天津：南開大學出版社1995年版。

3　前揭薛瑞兆、郭明志編纂《全金詩》（第三冊）卷九六，頁352。

4　（金）劉祁《歸潛誌》卷八，頁80，北京：中華書局1983年版。

5　原文將張著誤作張燾。出處同上註，頁85。

6　（南宋）王明清輯《揮麈錄》（一）《揮麈前錄》卷二，頁83，所謂「從糸字，糸字生」，即向經，其偏旁為「糸」字。叢書集成初編本，第2370冊，北京：中華書局1985年版。

7　最近發現的《大耐堂向氏五修族譜》中記述向家族的一支在兩宋之交遷徙到湖南繁衍的情況也證實了其士（土）字輩的遷徙路線。該譜為（四卷）首二卷，附龍公房神主譜二卷：（湖南平江）（湖南湘陰）向敏中：始遷祖：（宋）向士龍，始遷祖：（宋）向士衡：始遷祖：（宋）向士雄，始遷祖：（宋）向士淵。民國三年（1914）木活字本。始祖敏中，字常之，謚文簡，北宋開封人。始遷祖六世孫士衡（字雲開、號金坪）、士龍（字見田、號古塘）、士雄（字西山，號白雲真人）、士淵（字學海，又字淵躍、號南陂）於宋景定間自江西洪州遷湘、衡、龍、雄居平江，獨淵居湘陰。

8　詳見前揭《宋史》卷四百四十七《忠義二》，頁13194。

9　有關這位跋文作者的考證見黃應烈、戴立強《〈清明上河圖〉早期題跋者生平事跡考略》，前揭《清明上河圖》文獻彙編，頁138-140。

10　「土」字為筆誤，實為「士」字。

11　有關向水的書畫收藏，見劉九庵《宋代書畫鑒賞收藏家向水小考》，刊於《收藏家》1994年第7期，轉載於《故宮博物院七十年論文選》，頁524-526，北京：紫禁城出版社1995年版。

12　（南宋）周密《癸辛雜識》前集《向胡命子名》，頁47-48，北京：中華書局1988年版。

13　前揭（南宋）周密《癸辛雜識》後集《向氏書畫》，頁79。

一 · 參考書目

（漢）鄭玄註《禮記》，台北：商務印書館 1983 年版。

上海人民出版社編《春秋左傳集解》，上海：上海人民出版社 1977 年版。

王世舜譯註《尚書譯註》，成都：四川人民出版社 1982 年版。

李雙譯釋《〈孟子〉白話今譯》，北京：中國書店 1992 年版。

（唐）張彥遠《歷代名畫記》，《畫史叢書》（一），上海：上海人民美術出版社 1986 年版。

（唐）黃休復《益州名畫錄》，成都：四川人民出版社 1982 年版。

（清）董誥等《全唐文》，北京：中華書局 1983 年影印本。

（唐）劉餗《隋唐嘉話》，北京：中華書局 1979 年版。

（北宋）劉道醇《聖朝名畫評》，刊於《畫品叢書》，上海：上海人民美術出版社 1982 年版。

（北宋）韓拙《山水純全集》，俞劍華編《中國畫論類編》（下），北京：人民美術出版社 1957 年版。

（北宋）歐陽修《文忠集》，《景印文淵閣四庫全書》第 1103 冊，台北：商務印書館 1983 年版。

（北宋）歐陽修《六一跋畫》，中國書畫全書（第一冊），上海：上海書畫出版社 1993 年版。

（北宋）司馬光《資治通鑒》，北京：中華書局 2011 年版。

（北宋）司馬光《傳家集》，前揭《景印文淵閣四庫全書》第 1094 冊。

（北宋）司馬光《續詩話》，前揭《景印文淵閣四庫全書》第 1478 冊。

（北宋）王安石《安石全集》，上海：上海古籍出版社 1999 年版。

（北宋）王得臣《麈史》，前揭《景印文淵閣四庫全書》第 862 冊。

（北宋）陳師道《後山談叢》，北京：中華書局 2007 年版。

（北宋）郭若虛《圖畫見聞誌》，《畫史叢書》（一），上海：上海人民美術出版社 1986 年版。

（北宋）韓琦《安陽集鈔 · 淵鑒類函》，前揭《景印文淵閣四庫全書》第 1089 冊。

（北宋）李廌《德隅齋畫品》，前揭《畫品叢書》。

（北宋）沈括《夢溪筆談》，瀋陽：遼寧教育出版社 1997 年版。

（北宋）魏泰《東軒筆錄》，北京：中華書局 1983 年版。

（北宋）蘇軾《東坡全集》，前揭《景印文淵閣四庫全書》第 1108 冊。

（北宋）蘇軾《東坡論山水畫》，前揭俞劍華編《中國畫論類編》（上）。

（北宋）韓琦《安陽集》，前揭《景印文淵閣四庫全書》第 1089 冊。

（北宋）米芾《畫史》，前揭《畫品叢書》。

（北宋）黃庭堅《黃庭堅全集 · 補遺》，成都：四川大學出版社 2001 年版。

（北宋）楊侃《皇畿賦》，前揭《景印文淵閣四庫全書》第 1350 冊。

（北宋）范祖禹《范太史集》，前揭《景印文淵閣四庫全書》第 1100 冊。

（北宋）梅堯臣著、朱東潤校註《梅堯臣集編年校註》，上海：上海古籍出版社 1980 年版。

（北宋）秦觀《淮海集》，前揭《景印文淵閣四庫全書》第 1115 冊。

（北宋）鄧肅《栟櫚文集》，前揭《景印文淵閣四庫全書》第 1133 冊。

（宋）佚名《宣和遺事 · 前集》，《叢書集成新編》（八一），台北：新文豐出版公司 1991 年版。

（宋）何薳《春渚紀聞》，北京：中華書局 1983 年版。

（宋）趙鼎臣《竹隱畸士集》，前揭《景印文淵閣四庫全書》第 1124 冊。

（宋）宋敏求《春明退朝錄》：中華書局 1980 年版。

（宋）陶穀《清異錄》，北京：中華書局 1991 年版。

（南宋）鄧椿《畫記》，北京：人民美術出版社 1963 年版。

（南宋）李燾《續資治通鑑長編》，前揭《景印文淵閣四庫全書》第 328 冊。

（南宋）馬令《南唐書》，《叢書集成新編》（一一五），新文豐出版公司印行。

（南宋）徐夢莘《三朝北盟彙編》，清光緒四年（1878）鉛印本。

（南宋）袁褧《楓窗小牘》，前揭《景印文淵閣四庫全書》第 1038 冊。

（南宋）陳思《書小史》，前揭《景印文淵閣四庫全書》第 1103 冊。

（南宋）岳珂《桯史》，北京：中華書局 1981 年版。

（南宋）邵博《聞見後錄》，前揭《景印文淵閣四庫全書》第 1039 冊。

（南宋）張端義《貴耳集》，前揭《景印文淵閣四庫全書》第 865 冊。

（南宋）吳自牧《夢粱錄》，杭州：浙江人民出版社 1980 年版。

（南宋）蔡絛《鐵圍山叢談》，北京：中華書局 1983 年版。

（南宋）陳均《九朝編年備要》，前揭《景印文淵閣四庫全書》第 328 冊。

（南宋）真德秀《西山先生真文忠公文集》，萬有文庫第二集七百種，上海：商務印書館 1937 年版。

（南宋）李心傳《建炎以來朝野系年要錄》，北京：中華書局 1956 年版。

（南宋）朱熹《四書章句集註》，前揭《景印文淵閣四庫全書》第 197 冊。

（南宋）洪邁《夷堅誌》，北京：中華書局 1981 年版。

（南宋）王栐《燕翼詒謀錄》，北京：中華書局 1981 年版。

（南宋）黎靖德《朱子語類》，北京：中華書局 1986 年版。

（南宋）曾敏行《獨醒雜誌》，前揭《景印文淵閣四庫全書》第 1039 冊。

（南宋）趙汝愚編《宋朝諸臣奏議》，上海：上海古籍出版社 1999 年版。

（南宋）王明清輯《揮麈錄》，《叢書集成初編》第 2370 冊，北京：中華書局 1985 年版。

（南宋）周密《癸辛雜識》，北京：中華書局 1988 年版。

（南宋）楊仲良撰、李之亮校點《皇宋通鑑長編紀事本末》，哈爾濱：黑龍江人民出版社 2006 年版。

（南宋）朱熹編《二程遺書》，前揭《景印文淵閣四庫全書》第 698 冊。

（南宋）耐得翁《都城紀勝·酒肆》，刊於（南宋）孟元老《東京夢華錄》（外四種），上海：上海古典文學出版社 1956 年版。

（南宋）趙彥衛《雲麓漫抄》，北京：中華書局 1996 年版。

（南宋）陸游《渭南文集》，前揭《景印文淵閣四庫全書》第 1163 冊。

（南宋）徐大焯《燼餘錄》，光緒年間刻本，北京：國家圖書館藏善本。

（金）趙秉文《閒閒老人滏水文集》，《叢書集成初編》，上海：商務印書館發行。

（金）王寂《鴨江行部誌》，刊於賈敬顏《五代宋金元人邊疆行記十三種疏證稿》，北京：中華書局 2004 年版。

（元）王惲《秋澗集》，前揭《景印文淵閣四庫全書》第 1201 冊。

（元）湯垕《畫鑒》，前揭《畫品叢書》。

（元）馬端臨《文獻通考》，前揭《景印文淵閣四庫全書》，第 610 冊。

（元）脫脫等《宋史》，北京：中華書局 1977 年版。

（元）夏文彥《圖繪寶鑒》，前揭《畫史叢書》（二）。

（元）陶宗儀《說郛》，上海：上海古籍出版社 1989 年版。

（明）田藝蘅《留青日札》，上海：上海古籍出版社 1985 年版。

（明）楊士奇、黃維等編纂《歷代名臣奏議》，上海：上海古籍出版社 1989 年版。

（明）李日華《味水軒日記》，《叢書集成續編》史部第 39 冊，上海：上海書店 1994 年版。

（明）茅元儀輯《武備誌》，明天啟元年刻本。

（明）鄭若曾《籌海圖編》，北京：中華書局 2007 年版。

（明）董其昌《畫禪室隨筆》，上海：上海遠東出版社 1999 年版。

（明）李濂《汴京遺跡誌》，北京：中華書局 1999 年版。

（清）張廷玉撰《明史》，北京：中華書局 1974 年版。

（清）周亮工《書影》，北京：古典文學出版社 1957 年版。

（清）徐松編《宋會要輯稿》，北京：中華書局 1957 年版。

（清）孫承澤《庚子消夏記》，前揭《中國書畫全書》（第七冊）。

（清）厲鶚《宋詩紀事》，前揭《景印文淵閣四庫全書》第 1484 冊。

（清）卜永譽《式古堂書畫彙考》書卷，吳興蔣氏密韻樓藏本鑒古書社影印本。

（清）《御定佩文齋書畫譜》，前揭《景印文淵閣四庫全書》第 819 冊。

Chang Tse-Tuan's Ch'ing-Ming Shang-Ho T'u by Roderick Whitfield, A Dissertation Presented To The Faculty of Princeton University In Candidacy For The Degree of Doctor of Philosophy Recommended For Acceptance by The Department of Art and Archaeology, 1965.

錢伯城箋校《袁宏道集箋校》，上海：上海古籍出版社 1981 年版。

鄧之誠《東京夢華錄註·自序》，北京：中華書局 1982 年版。

徐邦達《古書畫偽訛考辯》，南京：江蘇古籍出版社 1984 年版。

王遜《中國美術史》，上海：上海人民美術出版社 1985 年版。

王伯敏主編、薄松年等《中國美術通史》第四卷《宋代美術》，濟南：山東教育出版社 1987 年版。

金景芳、呂紹綱《周易全解》，吉林：吉林大學出版社 1991 年版。

薛瑞兆、郭明志編纂《全金詩》，天津：南開大學出版社 1995 年版。

鄧之誠《古董瑣記》，北京：北京出版社 1996 年版。

席龍飛《中國造船史》，武漢：湖北教育出版社 2000 年版。

徐吉軍等《中國風俗通史·宋代卷》，上海：上海文藝出版社 2001 年版。

謝采伯《密齋筆記》卷五，第 18 冊。

徐吉軍、方建新、方健、呂鳳棠《中國風俗通史·宋代卷》，上海：上海文藝出版社 2001 年版。

周錫保《中國古代服飾史》，北京：中國戲劇出版社 1984 年版。

周寶珠《宋代東京研究》，開封：河南大學出版社 1992 年版。

沈松勤《北宋文人與黨爭》，北京：人民出版社 1998 年版。

謝巍編《中國畫學著作考錄》，上海：上海書畫出版社 1998 年版。

喬匀、劉敘傑、傅熹年、郭黛姮、潘谷西、孫大章、夏南悉《中國古代建築》，北京：新世界出版社、美國耶魯大學出版社 2002 年版。

曹家齊《宋代交通管理制度研究》，開封：河南大學出版社 2002 年版。

劉迎春《北宋東京研究》，北京：科學出版社 2004 年版。

李泉、王雲《山東運河文化研究》，山東社會科學院齊魯文化研究叢書，濟南：齊魯書社 2006 年版。

楊槱《帆船史》，上海：上海交通大學出版社 2005 年版。

程民生《宋代地域文化》，開封：河南大學出版社 1997 年版。

程民生《宋代物價研究》，北京：人民出版社 2008 年版。

呂章申主編《中國古代錢幣》，北京：中國社會科學出版社 2011 年版。

（美）姜斐德《宋代詩畫中的政治隱情》，北京：中華書局 2009 年版。

程民生、程峰、馬玉臣《古代河南經濟史》，鄭州：河南大學出版社 2012 年版。

任立輕《宋代河內向氏家研究》，河北大學碩士學位論文，2006 年 6 月。

二・關於《清》卷的學術著作目錄
（帶 * 者為拙著參考書，以出版時間為序）

劉淵臨《清明上河圖之綜合研究》，台北：藝文印書館 1969 年版。

* 那志良《清明上河圖》，台北：台北故宮博物院 1977 年版。

張安治《清明上河圖》，北京：人民美術出版社 1979 年版。

* 周寶珠《〈清明上河圖〉與清明上河學》，開封：河南大學出版社 1997 年版。

劉建平《清明上河圖》，天津：天津人民美術出版社 2000 年版。

﹝日﹞伊原弘編「清明上河図」を読む（《讀〈清明上河圖〉》），日本東京：勉誠出版株式會社 2004 年版。

趙廣超《筆記〈清明上河圖〉》，北京：生活・讀書・新知三聯書店 2005 年版。

故宮博物院書畫部繪畫組《慶祝故宮博物院建院八十周年清明上河圖特展暨宋代風俗畫展》，北京：紫禁城出版社 2005 年版。

杭侃、宋峰《東京夢清明上河圖》，香港：商務印書館（香港）有限公司 2007 年版。

* 遼寧省博物館編《〈清明上河圖〉研究文獻彙編》，瀋陽：萬卷出版公司 2007 年版。

王開儒《清明上河圖的千古奇冤》，天津：天津人民美術出版社 2008 年版。

楊勝勝主編《張擇端〈清明上河圖〉》，天津：天津人民美術出版社 2008 年版。

楊東勝主編《明仇英〈清明上河圖〉》，天津：天津人民美術出版社 2008 年版。

楊東勝主編《清院本〈清明上河圖〉》，天津：天津人民美術出版社 2008 年版。

吳雪杉編《張擇端〈清明上河圖〉》，北京：文物出版社 2009 年版。

* 陳守成《宋朝汴河船──〈清明上河圖〉船舶解構》，上海：上海書店出版社 2010 年版。

陳詔《解讀清明上河圖》，上海：上海古籍出版社 2010 年版。

童文娥主編《繪苑瑤瑤──清院本清明上河圖》，台北：台北故宮博物院 2010 年版。

王小仙《會動的清明上河圖》（附電子動畫版 4V4），台北：閣林國際圖書有限公司 2011 年版。

* 故宮博物院編《〈清明上河圖〉新論》，北京：故宮出版社 2011 年版。

陳力軍編《清明上河話紅塵──張擇端〈清明上河圖〉析》，北京：文化藝術出版社 2012 年版。

﹝日﹞伊原弘編《清明上河図》と徽宗時代（《〈清明上河圖〉與徽宗的時代》），日本東京：勉誠出版株式會社 2012 年版。

蔣勳導讀《張擇端〈清明上河圖〉》，台北：信宜基金出版社 2012 年版。

楊新等《清明上河圖的故事》，北京：故宮出版社 2012 年版。

《紫禁城》雜誌 2013 年第 4 期。

曹彥偉編《歷代名家繪畫・清明上河圖》，合肥：安徽美術出版社 2013 年版。

* ﹝美﹞曹星原《同舟共濟──〈清明上河圖〉與北宋社會的衝突妥協》，台北：石頭出版股份有限公司 2011 年版（繁體字版）；杭州：浙江大學出版社 2012 年版（簡體字版）。

王伯惠、李亞木、王曉輝《〈清明上河圖〉上的虹橋》，北京：人民交通出版社 2013 年版。

左浚霆編《從〈清明上河圖〉看北宋民間百態》，北京：研究出版社 2013 年版。

陸昱華《國寶檔案：張擇端・清明上河圖》，武漢：湖北美術出版社 2013 年版。

﹝日﹞野島剛、張惠君譯《謎一樣的清明上河圖》，北京：社會科學文獻出版社 2014 年版。

劉滌宇《歷代〈清明上河圖〉──城市與建築》，上海：同濟大學出版社 2014 年版。

三‧關於《清》卷的文學作品目錄

黃仁宇《汴京殘夢》，北京：新星出版社2005年版。

張國立《清明上河圖》，成都：天地出版社2005年版。

孫浩元《清明上河圖》，石家莊：花山文藝出版社2008年版。

雷紹峰《臆說〈清明上河圖〉》，濟南：山東畫報出版社2008年版。

小四夫《清明上河圖》，石家莊：花山文藝出版社2009年版。

亢君《清明上河圖》話本，開封：河南大學出版社2008年版。

北極蒼狼《清明上河圖》，合肥：安徽文藝出版社2010年版。

周羅吉、周羅力《清明上河圖裏的故事》，呼和浩特：內蒙古人民出版社2011年版。

鄭明進《清明上河圖尋寶記》，台北：青林國際出版股份有限公司2011年版。

馬伯庸《古董局中局2：清明上河圖之謎》，南京：江蘇文藝出版社2013年版。

冶文彪《〈清明上河圖〉密碼》，北京：北京聯合出版公司2015年版。

宋方金《清明上河圖》，武漢：長江文藝出版社2015年版。

四‧本書作者關於《清》卷的論文目錄

余輝《宋代盤車題材畫研究》，南京藝術學院學報《藝苑》1993年第3期。

余輝《從張著跋文考〈清明上河圖〉的幾個問題》，刊於《國之重寶——故宮博物院藏晉唐宋元書畫展》，香港：香港藝術館2007年版。

余輝《〈清明上河圖〉張著跋文考略》，《故宮博物院院刊》2008年第5期。

余輝《張擇端與〈清明上河圖〉的來龍去脈——從張著跋文説起》，被陳力重《清明上河話紅塵——張擇端〈清明上河圖〉析》轉錄為「擴展閱讀」，北京：文化藝術出版社2012年版。

余輝《從清明節到喜慶日——三幅〈清明上河圖〉之比較》，刊於《清院本〈清明上河圖〉》，天津：天津人民美術出版社2008年版。

《走向彼岸》，韓國首爾：中央博物館2009年版（韓文版）。《科學與藝術》卷十一，北京：清華大學出版社2011年版。

余輝《〈清明上河圖〉新探》，《故宮博物院院刊》2012年第5期。

余輝《張択端の「清明上河図」に対する新釈》（日文版），日本東京：東京國書刊行會待刊。

余輝《〈清明上河圖〉揭秘》（通俗版），《紫禁城》2013年第4期。

余輝《〈清明上河圖〉的畫外之意》，《中華書畫家》2013年第4期。

余輝《尋找丟失的歷史——讀曹星原新作〈同舟共濟〉》，《美術研究》2013年第2期。

余輝《張擇端〈清明上河圖〉藝術背景考》，《藝術史研究》第15期。

余輝《從對古畫的降解到揭層探秘》，北京：《人民日報》2014年3月23日。

余輝《張擇端〈清明上河圖〉卷跋文考釋——兼考圖文之遺缺》，《故宮博物院院刊》2015年第5期。

余輝《圖上「清明」知多少》，《人民日報》2015年4月5日。

五‧本書所引卷軸畫目錄（按首次出圖順序為續）

圖1-11a：（五代）衛賢《高士圖》卷，絹本淡設色，縱134.5厘米、橫52.5厘米，故宮博物院藏。

圖1-11b：（北宋）梁師閔《蘆汀密雪圖》卷，絹本設色，縱26.5厘米、橫145厘米，故宮博物院藏。

圖1-12c：（北宋）王詵《漁村小雪圖》卷，絹本設色，縱44.4厘米、橫219.7厘米，故宮博物院藏。

圖1-12a：（北宋）佚名《聽琴圖》軸，絹本設色，縱147.6厘米、橫51.3厘米，

海博物館藏。

圖 4-8：（宋）朱□《盤車圖》頁（又名《雪溪行旅圖》），絹本淡設色，縱 24.8 厘米、橫 26 厘米。

圖 4-12b：（宋）佚名《盤車圖》軸，絹本設色，縱 109 厘米、橫 49.5 厘米，台北故宮博物院藏。

圖 5-21d：（明）商喜《宣宗出獵圖》軸，紙本設色，縱 211 厘米、橫 353 厘米，故宮博物院藏。

圖 5-21c：（宋）黃宗道《射鹿圖》卷，紙本設色，縱 24.6 厘米、橫 78.9 厘米，美國大都會博物館藏。

圖 6-1a：（南宋）佚名（一作李嵩）《西湖圖》卷，紙本墨筆，縱 27 厘米、橫 80.7 厘米，上海博物館藏。

圖 6-11：（南宋）陳清波《湖山春曉圖》頁，絹本墨筆淡設色，縱 25 厘米、橫 26.7 厘米，故宮博物院藏。

圖 6-12：（南宋）劉松年《四景山水圖》卷，絹本設色，縱 41.2 厘米、橫各為 67.9、69.2、68.9、69.5 厘米，故宮博物院藏。

圖 7-9：（南宋）佚名（一作朱銳）《雪澗盤車圖》頁，絹本設色，縱 23.6 厘米、橫 21.6 厘米，台北故宮博物院藏。

圖 7-11a：（宋）佚名《雪麓早行圖》軸，絹本設色，縱 162.6 厘米、橫 73.6 厘米，上海博物館藏。

圖 7-11b：（南宋）佚名《征人曉發圖》頁（一作《草堂客話圖》），絹本設色，縱 25.2 厘米、橫 25.5 厘米，故宮博物院藏。

圖 7-24：（東晉）顧愷之（唐摹本）《女史箴圖》卷，絹本設色，縱 24.8 厘米、橫 348.2 厘米，英國大英博物館藏。

圖 7-24b：（五代）佚名（舊作唐代周昉）《揮扇仕女圖》卷，絹本設色，縱 33.7 厘米、橫 204.8 厘米，故宮博物院藏。

圖 7-25：（南宋）佚名（一作五代顧閎中）《韓熙載夜宴圖》卷，絹本設色，縱 28.7 厘米、橫 333.5 厘米，故宮博物院藏。

圖 8-4：（宋）佚名《宋徽宗像》軸，絹本設色，縱 188.2 厘米、橫 106.7 厘米，台北故宮博物院藏。

圖 9-1a：（元）王振鵬（傳）《龍池競渡圖》卷，絹本墨筆，縱 30.2 厘米、橫 243.8 厘米，台北故宮博物院藏。

圖 10-1：（明）佚名（一作仇英）《清明上河圖》卷，絹本設色，縱 30.5 厘米、橫 987 厘米，遼寧省博物館藏。

圖 10-2：（清）陳枚、孫祜、金昆、戴洪、程志道合繪《清明上河圖》卷，絹本設色，縱 35.6 厘米、橫 1152.8 厘米，台北故宮博物院藏。

圖 10-31：（元）佚名《江天樓閣圖》軸，絹本設色，縱 97.5 厘米、橫 54.7 厘米，南京博物院藏。

圖 10-32a：（清）石濤（偽）《清明上河圖》卷，絹本設色，縱 29.5 厘米、橫 693.5 厘米，故宮博物院藏。

圖 10-32b：（清）潘源《清明上河圖》卷，絹本墨筆，縱 34.8 厘米、橫 1185.9 厘米，台北故宮博物院藏。

圖 10-33：（清）羅福旼《清明上河圖》卷，紙本設色，縱 12.5 厘米、橫 332.2 厘米，故宮博物院藏。

圖 10-34：（清）徐揚等《姑蘇繁華圖》卷（一作《盛世滋生圖》），絹本設色，縱 36.5 厘米、橫 1241 厘米，遼寧省博物館藏。

圖 10-35：（清）王翬等《康熙南巡圖》卷（第十一卷），絹本設色，縱 67.8 厘米、橫 2313.5 厘米，故宮博物院藏。

圖 10-36a：（清）徐揚等《乾隆南巡圖》卷第一卷《啟蹕京師》，絹本設色，縱 68.6 厘米、橫 1988.6 厘米，中國國家博物館藏。

圖 10-36b：（清）徐揚等《乾隆南巡圖》卷第六卷《駐蹕姑蘇》，絹本設色，縱 68.6 厘米、橫 2171 厘米，中國國家博物館藏。

大幅彩圖：（北宋）張擇端《清明上河圖》卷，絹本墨筆淡設色，縱 24.8 厘米、橫 528 厘米，故宮博物院藏。

後 記

二十世紀八十年代末，對張擇端是否為金代畫家，在學術界曾引起了一定的爭議。一九九〇年五月，在中央美術學院美術史系研究生論文答辯會上，因我的論文研究的是關於鑒定金代繪畫的問題，答辯小組組長啟功先生希望我今後應論證張擇端及其《清明上河圖》卷是否與金代有關係。

此後的二十多年間，也曾有國內的學者多次指出，故宮的專家學者應該對自己的古代文物擁有話語權，否則無從面對社會公眾，更無法與國外的學者進行對話和交流。一想起這些事，總覺歉疚頗多。由於故宮博物院的工作需要，在多方面的敦促下，八年前，筆者展開了對《清》卷多方面的探索。先研究一番《清》卷如何頌揚「清明盛世」，總覺得《清》卷色調灰暗，沒有太多的「頌揚」，吸引筆者的是元代李祁的跋文和明代邵寶的已佚跋文，李祁最先提出《清》卷「猶有憂勤惕厲之意乎」的論斷，邵寶更強調《清》卷的政治作用是「觸於目而警於心」，犀利有加地最先揭示出《清》卷真正的思想內涵，促發筆者努力追尋並放大這個微弱的聲音，形成了撰寫本書的初衷。一九九五年，周寶珠先生認為

《清》卷中的「社會貧富懸殊，暴露了某些『危機」1，也引起了我在這幾年對這個問題的繼續探討。二〇〇五年，故宮博物院資料信息中心採用了電子影像放大技術，進一步改善了學界研究《清》卷的觀賞條件，從中發現了許多在過去難以細讀的物象，為深入研究《清》卷提供了技術保障。二〇〇八年，筆者透過《清》卷所繪徽宗朝初年商業繁華的景象，曾提出「北宋末隱藏着一定的社會危機」2，本書則是對「社會危機說」作繼續考訂和闡釋，即危機的深層感、多重性和社會化問題，特別是畫家在表現北宋商業社會景象繁盛的基礎上，向朝廷傾訴了他對諸多社會危機和國家隱患的憂慮，這就是他的作畫動因。所以，畫家在構思上迴避了清明節大量出現的娛樂場景，而着重描繪崇寧年間在昌盛中潛藏着的諸多社會弊端。

就《清》卷的展出而言，筆者曾三次親手與同行在故宮博物院繪畫館佈展《清》卷，促成了該卷在上海博物館（二〇〇二）、遼寧省博物館（二〇〇四）、香港藝術博物館（二〇〇七）、東京國立博物館（二〇一二）的展出活動。二〇〇三年，筆者提議並幫助故宮博物院資料信息中心以沉浸式設計製作「走進《清明上河圖》」的節目。就研究《清》卷的學術經歷而言，二〇〇五年十月，筆者在故宮博物院策劃並舉辦了

「清明上河圖暨宋代風俗畫國際學術研討會」；自二〇〇七年六月起，開始在海內外陸續發表關於研究《清》卷的學術論文（見前文論文附錄）；二〇一一年十二月在故宮出版社策劃出版了學術論文集《〈清明上河圖〉新論》；二〇一二年二月，為故宮博物院參加東京國立博物館舉辦的國際學術研討會「《清明上河圖》的魅力」作了論證工作和學術準備，並在該大會上宣讀了論文《張擇端〈清明上河圖〉新解》；曾相繼接受文物出版社、《光明日報》、北京電視台、中央電視台、英國 BBC 電視台等媒體就此課題研究的採訪。自二〇〇九年起，依次在韓國國立中央博物館、中國藝術研究院、香港藝術博物館、台灣台南藝術學院、上海博物館、常州工學院、美國斯坦福大學、故宮博物院、北京東城區圖書館、山東臨沂大學、中央美術學院、日本東京國立博物館、北京大學、天津博物館、中國社會科學院研究生院、德國柏林自由大學、德國海德堡大學、北京勞動人民文化宮、中國美術學院、蘇州大學、深圳何香凝美術館、陝西師範大學、浙江大學等地舉辦關於《清》卷的學術講座。我非常感謝這些講座的主持人和我的聽眾，使我從一開始就有機會與海內外的社會各界進行多方面的學術交流，根據新發現的材料，不斷地修正和調整研究結論，免受「閉門造車」之苦。

筆者限於自身的學養和能力，《清》卷中尚有許多圖像還不能解碼，在對北宋的物質生活方面，一些實物還有待於研究，破解這些細節，很有可能會給研究《清》卷帶來新的契機。如城門口一頭駱駝身上豎立着一個掃帚狀之物，有何之用？[3] 畫中的駱隊不是滿載而歸，只是駝了一點書冊而已，這不太像一支商旅隊伍，那究竟是一支甚麼隊伍？圖中的望火亭一被釋為「兄弟亭」，「兄弟亭」通常是雙亭，它是否會被用來瞭望火情？對畫家張擇端的認識還遠遠不夠，如畫家在清明節中為何表現了許多反季節的事物，除了有疏忽的原因之外，還有別的甚麼因素嗎？有些涉及《清》卷的文獻還沒有被掌握，更不用說發掘出藏在圖像背後的深層信息，這有待於未來不斷深入對《清》卷的研究，相信後人會有更多的新發現和新探索。

在歷史層面進行積極探討的曹星原教授歷時八年完成的專著《同舟共濟——〈清明上河圖〉與北宋社會的衝突妥協》，則是將《清》卷考訂為北宋神宗朝的作品，圍繞着王安石的變法，在向太后的操縱下，由衝突走向妥協，[4] 打開了認知《清》卷的另一個歷史空間，她的探索勇氣具有積極的意義。筆者在寫作中得益於周寶珠先生的《〈清明上河圖〉與清明上河學》和《宋代東京研究》[5] 以及遼寧省博物館主編（戴立強擔綱）

的《〈清明上河圖〉研究文獻彙編》等著作，拙著中涉及的北宋經濟史，
得益於河北大學教授漆俠先生及其高足們的精論，文中論及建築方面的
知識得益於故宮博物院古建專家黃希明先生的幫助，終稿後，北京大學
歷史系教授鄧小南博士、考古文博學院教授杭侃博士、故宮出版社蔡治
淮編審、蘇州崑崙堂陸昱華先生通審了拙著，為此付出了許多辛勞。在
此並致謝忱。

在撰寫中，故宮博物院沈欣、王瑩等為我繪製了電子圖表，劉甲良
幫助我電子檢索古代文獻，章宏偉、楊麗麗、王治以及美國斯坦佛大學
博士彭慧萍等多次與我討論問題，使我獲益良多，在此同表謝意。

本書在醞釀和寫作中，得到了國內外許多文博單位和部門的支持，
使我有可能使用他們的圖像、文獻資料來論證拙著的學術觀點，如故宮
博物院圖書館和古書畫部資料室、台北故宮博物院、國家圖書館古籍善
本部、上海博物館、遼寧省博物館、開封市博物館、山東省諸城市博
物館、美國大都會藝術博物館、波士頓美術館、納爾遜——艾特金斯藝
術博物館、火奴魯魯藝術博物館、聖路易斯美術館、日本大阪市立美術
館、德國海德堡大學東亞系和漢學系圖書館等等，在此一一深謝！

二〇一五年，是筆者恩師薄松年先生從教六十周年，先生早年師從鄧以蟄先生的弟子、中央美術學院美術史系的開創者之一王遜先生，又師從北京師範大學教授啟功先生。薄先生也是五十年代第一批研究《清》卷的開拓者之一，他的《〈清明上河圖〉的作者及其時代意義——對王叔惠先生〈談張擇端清明上河圖〉一文的兩點商榷》6 考訂了《清》卷的繪製時代和表現內容。《清》卷為社會公眾所賞愛和被學界所重，是與先生的長期努力分不開的。本書在八年的寫作中，多次得到薄先生的指教、把關和鼓勵，他通審了全稿，提出了許多中懇的意見。借拙著出版之際，筆者謹以此書表達對先生的衷心感激，恭賀他從事中國美術史教學六十周年。

余輝

1 周寶珠《清明上河圖》是怎樣描繪宋末文恬武嬉的？》，刊於遼寧省博物館編《《清明上河圖》研究文獻彙編》，頁 431。

2 拙著〈從清明節到喜慶日——三幅《清明上河圖》（張擇端本、仇英本、清院本）之比較〉，刊於楊東勝主編《清明上河圖》，頁 39，天津：天津人民美術出版社 2008 年版。

3 有愛好者來信告知筆者，此係古代售貨的標誌。

4 曹星原《同舟共濟——〈清明上河圖〉與北宋社會的衝突妥協》，台北：石頭出版股份有限公司 2011 年版。

5 周寶珠《宋代東京研究》，宋代研究叢書本，開封：河南大學出版社 1992 年版。

6 前揭遼寧省博物館編《《清明上河圖》研究文獻彙編》，頁 114。

本書經北京大學出版社有限公司授權出版發行繁體中文版

清明上河圖解碼錄

作　　者：余　輝

責任編輯：徐昕宇

封面設計：Kacey Wong

出　　版：商務印書館（香港）有限公司
香港筲箕灣耀興道 3 號東匯廣場 8 樓
http://www.commercialpress.com.hk

發　　行：香港聯合書刊物流有限公司
香港新界大埔汀麗路 36 號中華商務印刷大廈 3 字樓

印　　刷：香港聯合書刊物流有限公司
香港新界大埔汀麗路 36 號中華商務印刷大廈 14 字樓

版　　次：2016 年 12 月第 1 版第 1 次印刷
© 2016 商務印書館（香港）有限公司
ISBN 978 962 07 5686 3
Printed in Hong Kong